钢琴教学与社会音乐文化构建

辜爽 著

上海交通大学出版社
SHANGHAI JIAO TONG UNIVERSITY PRESS

内容提要

　　本书是一部研究钢琴教学与社会文化构建关系的学术论著。全书共分五章,分别介绍了钢琴教学与社会音乐文化的融合、文化视域下的钢琴课程教学目标、中国钢琴教学发展历程、高校钢琴学科之核心素养与审美教育,以及高校钢琴课程教学实践案例。本书适合高校音乐教师及对钢琴教学感兴趣的学者参考使用。

图书在版编目(C I P)数据

　　钢琴教学与社会音乐文化构建 / 辜爽著. — 上海 ：
上海交通大学出版社,2024.10
　　ISBN 978-7-313-24172-6

　　Ⅰ.①钢… Ⅱ.①辜… Ⅲ.①钢琴课教学—教学研究
②音乐—研究 Ⅳ.①J624.16②J6

　　中国国家版本馆 CIP 数据核字(2024)第 064086 号

钢琴教学与社会音乐文化构建

GANGQIN JIAOXUE YU SHEHUI YINYUE WENHUA GOUJIAN

著　　者：辜　爽
出版发行：上海交通大学出版社
邮政编码：200030
印　　刷：上海新华印刷有限公司
开　　本：710mm×1000mm　1/16
字　　数：285 千字
版　　次：2024 年 10 月第 1 版
书　　号：ISBN 978-7-313-24172-6
定　　价：68.00 元

地　　址：上海市番禺路 951 号
电　　话：021-64071208
经　　销：全国新华书店
印　　张：17
印　　次：2024 年 10 月第 1 次印刷

前　言

　　文化,谓之"以文化人",是人类在历史长河中通过不断地探索与创新所凝结而成的精神文明财富,为后人的开拓创新提供了不竭动力源泉。音乐与文化是一个共生体,二者相互包容,相互依存。音乐包含着文化的多样性,因此音乐也固然是多元文化的一部分。文化与教育密不可分,一方面来说,文化能够源源不断地为教育提供精神与物质上的养分,另一方面,教育也成为文化在现实生活中得以物化的重要载体。人类音乐文化源远流长,其流露出的每一篇华章都能够渗透到音乐教学中,激发出音乐文化的价值,体现出音乐教育的多元文化本质,进一步突出文化在教学实践行为中的精神引导性。作为音乐文化的重要组成部分,钢琴教学本身以一种文化现象存在于现实生活中,具有鲜明的特点,即拥有丰富多彩的音乐文化内涵和清晰明确的音乐文化属性。因此,钢琴教学是音乐教育与音乐文化所构成的一个互补互进的"共同体"。

　　钢琴教学与社会音乐文化的共通性是本书写作的理论基础。本书第一章中,关于钢琴教学与社会音乐文化的融合研究是对共通性展开的较为深入的研究,明确了钢琴教学的文化内涵,挖掘了钢琴教学与社会音乐文化融合的价值,并探索其融合路径。在音乐文化内涵的指引下,第二章从钢琴课程总体目标、音乐教育专业钢琴课程、社会业余钢琴课程三个层次对教学目标进行界定。第三章是中国钢琴教学,即中国钢琴音乐文化发展历程所进行的梳理与回顾。在总结中国钢琴音乐文化发展的光辉历程之后,结合当今中国钢琴教学发展的现状,在第四章里探索如何在高校通过钢琴学科培育学生的核心素养,以及展开审美教育。第五章是本书的重点章节,也是基于前几章的理论研究成果,在钢琴教学中所作出的实践探索。基于文化视

域下的钢琴课程教学目标,选取了钢琴演奏教学中的思政教学、钢琴合奏、钢琴视奏三个专题;自弹自唱与艺术指导课程以及儿童钢琴启蒙课程进行课程案例设计。案例设计的总体思路为:注重作品文化背景的教学,提升音乐文化内涵;增加视奏、自弹自唱及钢琴伴奏的教学比重,培养音乐实践技能;不断探索钢琴教学中的思政教学模式,让中华优秀文化与思想融入钢琴教学的各个层面;应用丰富新颖的教学内容,拓展学生的音乐认知能力,塑造音乐核心素养。

目　录

第一章 钢琴教学与社会音乐文化的融合

第一节 钢琴教学的文化内涵

"钢琴"以其技艺性著称,作为一门具有代表意义的音乐学科,不仅包括音乐基础知识和钢琴演奏技巧、技能等内容,同时还具备丰富的音乐文化内涵,从而也赋予了钢琴教学以更深层次的文化价值,为教学过程、教学形式、教学方法等各个钢琴教学组成部分的创新提供了充足养分。从辩证角度来说,钢琴教学与音乐文化具有统一性,音乐文化是钢琴文化的母体,而钢琴文化深深烙印在钢琴教学中,使钢琴学科和课程具备了文化属性。音乐文化在钢琴教学中一方面依托于钢琴教学课程的理念及学科教学标准等相关政策文件,另一方面则取决于人们主观上对于音乐文化与钢琴教学之间内在关系的认知。没有文化的教学是不成体系且缺乏内涵的,音乐文化为钢琴教学带来了历史范畴和逻辑原则,而钢琴教学在不断丰富和完善的过程中又对文化形成了反哺,让历史音乐文化在当代拥有了新的载体,从而赋予文化新的时代价值,这对文化的增值和创新产生了导向和定位作用。因此,音乐文化与钢琴教学之间的关系论证也可视作为"文化—载体""母体—本体"之间的关系问题。

一、钢琴教学对音乐文化的传承

(一)钢琴教学传承音乐文化的内涵

第一,钢琴具有强大的艺术表现力和生命力,为传承社会音乐文化提供了重要载体。它被誉为"乐器之王",其庞大且复杂的构造、优美的韵律和音

色以及广泛的艺术用途为音乐文化的展现增姿添彩。相较于其他乐器而言,钢琴具备宽广的音域,演奏时节奏、和声、音色等变化最为灵活、自如,因此它既能够展示出较强的艺术表现力,也能够加深观众对演奏过程的整体印象。钢琴也是一种性能全面的和声乐器,通过多声部旋律的结合,使得艺术作品的多元化表现成为可能,让作品的呈现更具有多样性和独特性,赋予了音乐作品持久的生命力。而音乐作品的生命力使音乐文化生机勃勃,使其与钢琴教学相互融合,达到更佳的教学效果,尤其是演奏具有中国传统民族文化元素的音乐时将更具表现力和感染力。

第二,钢琴教学是传承社会音乐文化的重要载体。钢琴教学作为音乐教学的组成部分之一,其授课内容需纵贯整个钢琴音乐文化发展历程,囊括各音乐流派发展史以及器乐发展史,是传承音乐文化的最佳机制和载体。从历史角度来说,课程作为文化的衍生物之一,起源于文化传承的需要,可以说没有文化就没有课程,就是在此界定上,钢琴课程成为一种学习钢琴音乐文化的社会文化工具。钢琴课程是将一切与钢琴音乐相关的文化元素综合整合后所构成一个有机的认知整体,通过钢琴课程的培育,可以全面提高学习者对钢琴文化的感受力、对钢琴音乐的理解力以及对钢琴美学的创造力,帮助学习者了解各国的音乐文化历史和内涵,提高其音乐审美能力和音乐表现能力。一方面,音乐是文化的产物,钢琴音乐具有三百余年的发展历史,已形成了较完整且独立的艺术体系,并塑造了庞大的文化观念,作为音乐文化的一部分,其艺术价值是不可估量的;另一方面,钢琴音乐文化是人类文化的一个重要组成部分,钢琴作品体现了作曲家的思想与灵魂,钢琴演奏持续塑造作品的同时也展现出演奏者的个人文化理解。因此,钢琴音乐文化是充满灵性与灵魂的,映射出人类精神文明之光。

(二)钢琴教学传承社会音乐文化的实践

社会音乐文化是人类思想、文化内涵、历史底蕴等问题的集中体现,属于精神世界的范畴,而钢琴教学则应用教学方法、课程体系、教学模式、人才培养等现实手段,将精神世界的文化领域和现实世界相结合。以钢琴教学为切入点,社会音乐文化的传承被映射在以下维度:

第一,通过开展钢琴教学,汇聚社会音乐文化。首先,钢琴教学同样需要吸纳其他学科的精华而形成一个复合型、多元化学科。在最近几年由于受到文化、教育、人类学等学科的影响,音乐教育更加接近于文化的范畴,在

教学中融入音乐文化的理念已成为常态。作为人类最古老的艺术表现形式之一,音乐是人类实现精神和感情交流的重要途径,也是人类智慧和精神的结晶。音乐是文化的重要载体,其本身蕴含的丰富人文和历史内涵,将人类在某个特定时期精神世界的活动表现得淋漓尽致,也在一定程度上成为当时社会水平和创造力的衡量标准,发现并创造音乐已然成为人们的一种基本能力,推动人们进一步将精神世界的想法转化成现实生活中的感官体验。现代音乐艺术逐渐脱离了传统形式,不再拘泥于固化的表达方式,也不再只是少部分人高雅品位的象征,音乐已经演变为更为大众化的精神食粮,成为人类精神世界能感受到的更为真实与贴切的艺术形式。这种演变过程表明了音乐艺术更趋近于大众化,对于普通人来说不再以一个虚无缥缈、抽象晦涩的形象存在,而以一种更为大众所能接受的形式向人们传递精神价值,成为人类超脱和获取自由的理想文化形式。因而,承载着钢琴音乐文化传播使命的钢琴教学也进一步推动了音乐文化在大众生活中的传播。最后,钢琴教学传承音乐文化的一个重要体现就是能够聚集大量且充分的社会音乐文化资源,并将其融入钢琴课程体系中,借由钢琴教学内容凸显社会音乐文化内涵和底蕴,再通过多元化的教学方法加深学生对文化的感知度和信服力,进而培育学生文化自信心。社会音乐文化资源的汇聚不仅局限于舞台演奏的钢琴艺术作品这种单一的形式,还包括在视频、短视频、图片、文本等一系列多媒体形式中表现出的不同内容,以及其对应的社会音乐文化。

第二,通过钢琴表演活动创新社会音乐文化。音乐是文化的一种表现形式,音乐文化自然也成为了社会文化的重要组成部分,而承担音乐传播任务的音乐表演在一定程度上也传播了音乐文化。钢琴表演创新的源泉来自社会音乐文化,只有将文化融入实际钢琴表演中才具有生命力和感染力,才能让观众听到除音乐符号之外的东西。如果在钢琴表演中仅拘泥于对演奏技术的推敲和革新,而不注重其内在音乐文化的创新,很容易导致表演者无法领会到钢琴作品深层次的、抽象的内涵。与此同时,如果观众仅仅观察到音乐表演技巧,而不注重体验音乐作品本身文化的表达,也会变相地使演奏者和创作者花更多的精力在技巧的雕琢上而非文化的传达上,形成恶性循环。这种现象在音乐表演中十分常见,对于社会音乐文化的传播与发展非常不利。钢琴表演需要注入新的创新驱动力,而这一驱动力一定是来源于音乐文化,来源于身处大众文化的音乐审美和情感表达。倘若演奏者将自

身对于文化的理解映射到钢琴演奏中,便可通过演奏出的钢琴作品引导大众对内在自我以及外界世界产生认同感,并在精神世界上获得满足和超脱,这才是音乐的文化本质之体现。

一部音乐作品或者一个音乐表演活动中的审美趣味和审美情感会随着大众文化的变化而变化,因为人与人之间在审美及对文化的理解上存在差异,所以每个音乐表演中都可以加入自身对于文化的主观认知。钢琴表演是对社会音乐文化的继承和创新,主要体现在以下方面:第一,审美意识的继承和创新。由于不同钢琴表演艺术家们在民族、流派、社会出身等因素上存在着较大差异,给艺术家们在钢琴表演上的创新和再造提供了强有力的驱动力。从审美角度来看,在钢琴表演中,演奏者应该融会贯通地将艺术家自身的审美和大众审美都融入其中,同时要结合其个人不同流派、不同种族的审美意识,发挥作品的内涵和价值,将钢琴表演纳入到文化的范畴中。第二,想象力的继承和创新。文化首先是根植于人们的精神世界,然后才在物质世界中有所体现,所以文化的再造要求人们具备想象力和联想能力。想要引起听众精神世界上的共鸣,在钢琴演奏中表演者必须具有丰富的联想创新能力,要让演奏不再停留于音符表面,而是能够充分体现作品蕴含的音乐文化内涵。第三,文学性的继承和创新。在一定程度上,文学的价值体现在文字艺术上,就好比音乐表演的价值体现在音符上,两者具有内涵上的一致性,所以音乐的文学性可以说是其固有的一种特质。对于文学性的继承主要体现在钢琴作品的创作背景、音乐形象的塑造之中,在古今中外的优秀钢琴作品中,有许多作品的创作灵感直接来源于诗句等文字,因此,在钢琴音乐中,需要将文化典故及底蕴以演奏、编曲、创作等形式表现出来,达到钢琴音乐与文化的互融互通,进而寻求二者之间的艺术融合。第四,民族性的继承和创新。每一个钢琴作品或者表演形式都必定带有其各自浓郁且独特的民族特征和阶级属性,没有突出民族特色的音乐表演是不具备文化底蕴的,同时也注定是没有感染力和生命力的。因为特定民族的认知、行为习惯、思想观念、社会制度、社会生活、民俗风情等都具有显著个性,这些个性造就了每一个民族文化的独特性,也赋予了音乐文化创新的源泉,也是音乐表演的内在依据。每一部钢琴作品都体现着深刻的国家、民族、文化背景,钢琴作品必须通过钢琴演奏这种二次创造形式来传播与创新出更为深刻的民族文化内涵,这是对民族性的进一步继承与创造。第五,时代性的继承和

创新。音乐作品往往反映了特定时代的社会文化,依存于特定的时代背景。不同时期的钢琴音乐演绎方式也有所不同,因此在钢琴表演中往往会加入一些典型的时代元素,这也体现出了人类思维活动的变化、大众对音乐作品欣赏的品位与认知的变化。每个时代的钢琴演奏都呈现出当代人们的现实生活,既让人们了解到现实场景,同时也唤醒了人们对未来生活的期冀,因此,音乐文化为钢琴表演搭建出了时代的阶梯。

二、社会音乐文化对钢琴教学的升华

音乐文化之所以能够在世界范围内不断传播,且不同国家和民族的音乐文化能为越来越多人所接受,并不断汲取其他类型的文化以实现传承和创新,是因为音乐文化自形成之时就衍生出了特有的传承机制,驱使文化的传播日益高效和快捷。音乐文化的早期传承路径受限于文字的发展与传播的条件,在学校形式的音乐教育还没有出现之前,音乐教育一直是以师徒之间"口传心授""传道授业"的形式为主,还辅以家庭间传承和社会传承的形式。这些传承形式虽然促进了音乐流派的形成,但是该方式对于前人音乐创造成果的传承必定受到当时社会主流文化的影响与制约。同时,这些传承形式往往缺乏规律性与统一性,且容易受限于教师的文化认知水平和个人审美喜好,导致一些优秀的音乐文化精华在传承过程中被丢失或遗弃。因此,音乐文化的传承不是简单地将一个流派或一种风格的音乐艺术进行全盘接纳的过程,而是需要在传承接纳的过程中汲取精华且去其糟粕,达到创新和发展的目的。换句话说,音乐文化的传承应该是青出于蓝而胜于蓝的,不仅需要对原有文化进行继承,还需要在原有文化的基础上进行创新,从而形成更优秀的文化。

学校教育随着人类文明的发展而出现并逐渐发展完善,音乐教育的发展也进入了新的时期,此时音乐文化的传承开始与其同一历史时期的社会音乐文化氛围以及音乐教育息息相关。钢琴教学一开始的师徒式的教育方式,被逐渐形成的一种新的钢琴文化传承机制——课堂教学替代,成为一种创新和发展社会音乐文化的重要方式。由于音乐文化不是单一存在的,会受到历史、政治、经济、社会关系等文化因素的影响,如今社会音乐文化的环境和氛围逐渐提升,钢琴教师的文化价值观不断强化,钢琴作品处于一个文化开放的关系中,根植于社会文化大环境,也同时受到其他社会文化的熏陶

和渲染,逐渐形成并升华为一个社会音乐文化综合体。

钢琴作为音乐文化传承的重要载体之一,在传承中将抽象化的音乐文化变成具象化的乐谱、音响或其他更易为社会大众所接受的形式,其价值不仅体现在音乐文化上,也体现在同时融入其中的其他社会文化上。从更高层面的意义上来说,钢琴教学过程是对整个音乐发展史的记录和传承,而音乐发展史又进而体现了人类的文化发展史,从中可窥探到整个人类社会文化精神文明建设的历程。因此,钢琴课程是音乐文化得以发展和创新的重要方式,与此同时,社会音乐文化的发展与传播又从各个角度丰富并升华了钢琴教学。

第二节　钢琴教学与社会音乐文化的融合价值

钢琴教学与社会音乐文化之间具有千丝万缕的联系,一方面体现在钢琴教学对社会音乐文化的传承,另一方面体现在社会音乐文化对钢琴教学的升华。两者之间的有机融合将是现代化音乐教育体系建设的必由之路,也将引领着音乐教育改革创新的发展方向,在推动钢琴教学在人文领域的高质量发展上具有显著价值。

一、体现在钢琴教学层面的融合价值

近年来,我国综合国力及经济实力显著提高,人民群众的物质生活基本得到满足,精神需求开始处于旺盛发展阶段,人们对文化、艺术、审美、旅游等精神追求逐渐增多,这是人类从对物质生活的追求过渡到精神世界追求的必经阶段,符合人类社会发展的一般规律。音乐开始逐渐以各种形式存在于日常生活中,例如:各种音乐作品随着电视、广播、通讯等媒体的迅速发展,开始以音频、视频等形式广泛传播;音乐会、音乐展演等艺术活动的受众面也从音乐专业工作者扩大为广大的音乐爱好者;人们学习乐器的年龄跨度也逐渐增大,从幼儿一直到老年人都有,涵盖了各个年龄阶段。钢琴因其深刻而久远的音乐文化内涵,使大众对于钢琴音乐心生向往与崇敬,这种热情促使钢琴逐渐成为最为普及的乐器之一,中国社会也掀起了钢琴学习的热潮,随之兴起的钢琴教学也发挥了推动钢琴音乐文化传播及发展的作用,赋予了钢琴教学独特的社会文化价值。

（一）挖掘钢琴教学的文化内涵

文化挖掘，顾名思义是对文化进行探究和细致分析，通过多元化的技术手段挖掘文化深层次的内涵，实现对文化的全方位剖析。借由文化挖掘，有利于将以往不被熟知的文化内涵加以提炼，与现代社会载体相结合，形成易于接受并广泛传播的新型文化形式和内容。文化挖掘需要经过历史的考量，换句话说，文化是在时间的推移中不断发酵的，进而才能不断加深其内涵和底蕴。人类在创造文化、传承文化的基础上不断创新文化，赋予丰富文化的不竭动力。钢琴教学之所以能够体现音乐文化，是因为它既具备对音乐内在文化的挖掘和探索，也具备对音乐外部文化的吸收和纳入。也就是说，钢琴教学同时具备挖掘和整合音乐文化的作用，既可以通过挖掘社会音乐文化来创造新的文化内容和形式，也可以顺应时代的发展生成新的文化，扩展其固有的内涵和底蕴。

钢琴课程中沉淀着世界各国的优秀音乐文化，想要将各民族的音乐通过钢琴这种高雅的音乐形式表现出来，就意味着钢琴教学需要让学生学习世界不同民族的音乐文化，并形成自己独特的见解。这一点在钢琴教学过程中具体体现在：借由钢琴课程和教材，对曲调和音乐符号加以阐释和呈现，首先使学生理解钢琴基础知识与技能，在基础认知上再进一步去感受各民族音乐文化的深层含义。因此，钢琴教学要从音响层次、乐器形制发展、乐谱发展与变迁、音乐素材和音乐语言等多个层面挖掘钢琴作品所蕴含的音乐文化，引导学习者在创作、演奏中对作品蕴含的文化内涵进行理解和诠释，以此不仅可以促使钢琴音乐文化持续发展，也可以推动整个社会的音乐文化的发展，确保了音乐文化发展的连续性和相对稳定性。由此可见，钢琴教学为社会音乐文化的传承和发展提供了一条重要路径，同时也是音乐文化沉淀和发展的重要工具。

（二）凸显钢琴教学的审美价值

音乐和舞蹈、戏曲、美术等艺术形式一样，是美育的重要组成部分。审美体验是一种特殊的情感或纯粹的愉悦。音乐教学与其他学科的一大重要区别在于教师和学生共同投入感情，并通过声音来进行沟通。美的音乐需要被艺术家创造出来，艺术家则需要通过自身的情感表达来提升音乐的美学价值，所以音乐教育是美学价值的传播和发展。钢琴教学同音乐教学一样，需要"以情感人，以美育人"，把钢琴课程当作是一个发现美、感受美、创

造美的过程,把钢琴课堂创设成为一个美学价值空间,通过梳理和总结钢琴教学内容、方法、环境等审美要素,将钢琴教学演变成为美的教学。

由于人类有着情感表达和精神享受上的双重需要,音乐由此产生并在社会中广泛传播,人类对社会音乐的理解与领悟在音乐审美中体现,且会受到不同时期社会意识形态的影响。钢琴教学过程中想要赋予钢琴教学以审美特性,便需要不断发掘、感受与创造钢琴音乐之美,将音乐的审美价值和审美意识在钢琴教学中发挥到极致。也就是说,钢琴教学的重要任务之一就是让学生认识并感受到音乐的审美特征,以一种纯朴、简约的目标去享受音乐之美,进而提高学生的综合音乐素质,以实现学生的全面发展。

(三)唤醒钢琴教学的现实表征

钢琴教学与社会音乐文化的融合,是一种对钢琴教学实践内涵的创造并外化于形的升华过程,钢琴教学在现实生活中的重要作用即通过钢琴这种艺术形式向人们传达深层次的音乐文化内涵。因为,钢琴在本质上是听觉艺术,它能唤醒人们内心最柔软的地方,虽其并不能非常准确地表达语义或者实物形态,但是能够通过意象化的声音让人们感受到故事脉络。例如,钢琴教师通常会以钢琴为主题来讲故事,让学生在钢琴故事中寻找潜在信息,再以听觉去感受故事中的人物、情节、文化等人文性内涵。同时,钢琴并非理论化知识,而是实践性体验,只有在亲身的实践过程中才能获得更为真实的情感体验,让声音不再只是声音,而是具有特殊象征含义的钢琴故事。

二、体现在社会音乐文化层面的融合价值

社会音乐文化的广泛流传为钢琴教学提供了取之不尽用之不竭的宝贵资源,不仅提升了钢琴教学的深度价值,也为文化传承、文化保护、文化创新等领域构建了重要平台。钢琴教学与社会音乐文化的相互融合,有利于中华传统音乐文化与教育领域充分结合,铸就民族文化之魂与民族自信心,激发文化活力与创造力,增强文化传播与知名度,对弘扬社会音乐文化具有重要价值。

(一)促进音乐文化的表达传承

文化传承的过程是文化发展的过程,其重点问题在于文化如何发展以及发展效果如何,前者与文化传承的载体相互关联,而后者则取决于载体的可传承性。从音乐文化的发展来看,音乐与政治、经济、历史、社会等领域有

密切联系,与社会生活关系尤为密切,其归因于大多数音乐作品的主要内容都是在表达人类生产生活的种种。这意味着钢琴教学与音乐文化的融合不仅是教育与文化领域的简单叠加,而是要将其扩展至社会生活的各个层面,借由钢琴教学向大众传递更多有价值的音乐文化以及所反映的时代背景。钢琴教学传承的载体在社会音乐文化的传承过程中发挥着至关重要的作用:一是将精神层面的文化内涵传递到物质世界中,实现音乐文化的现实发展;二是对文化进行充分挖掘和提炼,将其转化成利于时代发展的创新形式,进而在社会中广泛流传;三是将文化典故和历史背景植入钢琴课程中,借由课程教学来传递民族文化之精髓和价值观,铸就文化自信心,激发文化创造力。

(二)优化音乐文化的筛选

社会音乐文化在发展过程中难免会经历外来文化渗透和新旧文化更替的过程,只有在这个过程中做到"取其精华,去其糟粕",才能保持音乐文化的持续良性发展,具体映射到音乐文化中就是弘扬与传播优秀作品。钢琴教学中文化选择是多元化的,是在可供选择的社会音乐文化中选取全部或部分文化兼容并蓄,以达到升华原有音乐文化的目的,其筛选的标准则是根据社会大众的需求、社会意识形态的需求以及社会音乐教育发展的需求来决定。

钢琴音乐是音乐文化中的一种主流文化形式,钢琴教学既包含面向普通大众的文化内容,也有针对音乐专业学习者的专业内容。在社会音乐文化的背景下,应该将和谐社会所具备的审美功能与社会主流文化价值观进行结合。钢琴教学内容的选择具有较强的主观性特征,这意味着在文化的筛选过程中可能会促进其他文化的发展,同时也可能会遗失某些被排斥的文化。其实,世界上每一种音乐文化都有其存在的价值,我们不能以一种陈旧的、习惯性的文化审美去审视不熟悉、不常见的音乐文化,如此不利于学生客观审美能力的发展,导致审美意识相对片面。值得注意的是,当今世界的钢琴课程有迈向多元化、多音乐种类的趋势,不再仅仅以传递西方音乐文化为主,而是将多种其他民族的音乐文化兼容并蓄。因此我们应该尤为重视中华民族文化的传承,并随之改变学校的教育理念,在适应世界文化繁荣大趋势的同时,也要着重创造和衍生出更具时代特征、民族特征和历史特征的优秀中华民族音乐文化,推动社会文化的进步和发展。

与此同时,由于钢琴演奏也是一门强调演奏技巧的艺术,处于不同年龄阶段以及音乐学习基础不同的学生,其手指机能的发育水平、所具备的音乐能力、生理与心理的发展水平等方面皆有不同,为了使学习者能够在特定的年龄更好地接受、理解和吸收优秀的钢琴文化,提升钢琴演奏水平,应该在钢琴教学中注意筛选出合适的钢琴音乐文化内容进行重组和编撰,以实现对社会音乐文化的传承与发展。

(三)丰富音乐文化的传播

钢琴教学过程是建立在钢琴教师与学生互动的基础之上的,而这种互动过程也可看作一种文化传播的过程。音乐既是一种文化,也是一种人类精神财富,它始终是整个人类文化的有机组成部分;教育作为文化的传播一种形式,在传递和推广文化过程中扮演着重要角色。钢琴教学同样也具备传播音乐文化的功能和作用,通过课程与演奏等形式让其更为大众所接受,增加了社会音乐文化的可传播性。钢琴教师通常会根据自身对课程的理解去选择钢琴教材,有时会根据课程需要选择各式各样的教材进行组合和搭配,这是一种对钢琴音乐文化的重组,也可以称之为创新,教师不再按部就班地就教材本身来传播文化,而是通过发挥文化的再生、创造和兼收功能,使文化不再以单一形式为学生所接受。这种文化传播过程实际上是一种传承和发展过程,一方面音乐文化在传播时受到新文化的渗透,另一方面是文化成果在增加数量的同时也在不断提高质量,保证了社会音乐文化在发展中能够融合更加多样化的文化形式。

(四)充实音乐文化的社会载体

钢琴课程是钢琴教学与社会音乐文化相互融合的集中性载体。载体的功能不仅体现在对社会音乐文化的大规模传播效应,同时也可在传播中将社会音乐文化与时俱进地融入现代化元素,形成一种更为大众所接受的内容和形式在社会群体中广泛传播,进而提高文化传播的效率。钢琴教育者在钢琴课程中对于音乐文化的选择与传播不可避免地会受到社会认同效应的影响,钢琴课程以及其衍生的钢琴演奏、钢琴比赛等音乐文化生活形式也均可成为社会音乐文化的传播载体。因而,在钢琴教学领域,应构筑以钢琴课程为主体的多元文化传播体系,充分发挥钢琴课程在音乐文化传播中的"主战场"效应,将文化内容、文化内涵、文化典故、文化背景等与钢琴教学内容相结合,为其注入文化的灵魂与生命力,激发学生对文化的积极性和认可

度,达到铸魂育人、立德树人的关键目的。

(五)鞭策音乐文化的弘扬创新

钢琴教学作为创造文化的一种行为或形式,其最重要的功能表现为对已筛选的音乐文化进行系统化的传播与推广,保证主流音乐文化不丢失,让学生能够积极地去吸收、理解和感受主流音乐文化的深刻底蕴和内涵。然而,文化创造并不等同于文化复制和生产,单纯地复制原有文化会让人产生审美疲劳,同时也会丧失基本的创造性思维,从根本上削弱了人的创新和发展欲望。之所以要提倡钢琴教学,发扬音乐文化的创造功能,是因为任何文化知识的传授与传播都不可仅仅局限于先人的优秀成果,而应该站在先人的肩膀上去创造更丰富、更深入人心的成果,使自己对音乐文化的领悟得以升华。

第三节　基于文化内涵的钢琴教学培养目标

钢琴教学与音乐文化具有高度的契合性,若从社会音乐文化的角度来思考钢琴教学目标,既可以提升社会音乐文化的传承与发展,也可以提高钢琴教学的效果与质量,进而更好地完成钢琴教学的育人目标。钢琴教学与社会音乐文化的融合应以培养高素质、高质量钢琴人才为目标,一方面调整钢琴教学的模式和方法以实现教学质量的提升,另一方面革新社会音乐文化传承的形式和路径以实现文化内涵的创新,只有两者有机结合,最终才能完成培养具备文化素养、创新精神、道德修养和民族意识的钢琴人才的教学目标。

一、培养具备文化素养的钢琴人才

音乐是文化宝库,是人类宝贵的精神财富和智慧结晶。无论从文化角度还是音乐角度来说,音乐课程中的艺术作品和艺术形式都是音乐家、艺术家、表演家、传播者和大众思想情感以及艺术造诣的结晶,其文化属性涉及不同国家、民族与阶层,带有浓郁的民族情感、历史和性格特征,具有非常鲜明的文化素养。钢琴文化作为音乐文化的一种高雅形式,自然也具备丰富的文化素养,体现在其创造和表演过程中的技艺性、艺术性和情感性,技艺性是指在钢琴弹奏时,要求表演者具有高超的演奏技术与技巧;艺术性表现

在钢琴作品中,音乐文本可体现创作者的艺术水准和艺术素养;情感性则表现在钢琴艺术家在表演、创作、教学等过程中,融入了自身的思想情感以及文化附加情感。不管是哪种属性,其最终目的是表现钢琴音乐的文化素养,体现以人为本的根本宗旨,表现对人的关爱和关怀,这也是将钢琴学科划分为人文社会科学的直接原因。从文化的角度来说,文化是人创造的,文化包含着音乐文化,那么音乐也是人创造的。不同文化身份、国家、民族、阶层的表演者、创作者和传播者都注入了自身的思想情感和文化附加情感,他们所创作出的音乐是他们自身民族情感、民族历史和民族性格的集中展现,由此,钢琴教学的文化素养又可以拆分为历史文化素养、民族文化素养和社会文化素养。钢琴教学的文化素养主要体现在钢琴课程内容及课堂内外的音乐实践活动中,在钢琴教学中融入历史文化素养、民族文化素养和社会文化素养,有利于丰富的文化内容在钢琴教学中的融入,将生动鲜明的文化故事加入到墨守成规的音乐原理教学中,以文化的真实性弥补理论的抽象性,引起钢琴专业学生的兴趣和共鸣,实现教学内容和教学形式的升华,最终培养出具备文化素养的钢琴人才。

第一,培养具备历史文化素养的钢琴人才。钢琴人才的历史文化素养谓之两方面的含义:一是人类在历史发展过程中所形成的智慧结晶,与音乐的起源和相应历史时代的生产力发展有着紧密的联系;二是艺术来源于生活,音乐通过声音的形式将特定历史或时代的人民生活传递得淋漓尽致,使人们能够感受到在不同时空中,人类生活方式之间的差异。由此可见,钢琴音乐的教学应该从音乐作品的时代背景出发,透过音乐作品本身去感受不同时代人民的生活方式和生活水平,并基于此向学生诉说那一段音乐背后的历史故事。钢琴教育家在讲授音乐作品或音乐历史时,若想要让学生深入地理解音乐与时代之间的关联,便需对当时的时代背景进行详细分析,研究其反映出的时代特征,以及对时代发展进程的影响。只有通过此种方式,才能使学生与历史记忆和时代产生共鸣,唤醒其历史文化素养,将音乐作品真正烙印在学生的心灵中。

第二,培养具备民族文化素养的钢琴人才。钢琴人才的民族文化素养谓之三层含义:第一层是作为本民族的一员应该具备民族文化精神,这是一种发自内心的民族骄傲和荣誉感;第二层是对其他民族文化的尊重和赞扬,运用辩证唯物观的角度去看待其他民族的精神财富和物质瑰宝;第三层是

对全人类民族大一统的认可和赞同,以构建中华民族共同体意识,促进全人类民族文化的有机协同和互融互通。

人文社会学科都具有一个明显特征,那就是带有深刻的民族内涵,这是因为人文学科在诞生之时往往都伴随着强烈的民族情感,如社会学、历史学等。那么同属于人文学科的音乐学自然也同样具备较为明显的民族内涵,钢琴音乐学科亦是如此。每个民族都生活在各自的地理位置,有着不同的生活环境、生产与生活方式,由此形成了不同的表达方式、风俗习惯和民族传统,而音乐艺术作品作为各民族情感表达的载体,可在不同地理位置、国家、民族之间传播、传承和发展,体现了音乐的民族内涵。因此,钢琴教育者在进行教学行为时,要将我国各民族的优秀音乐作品,尤其是反映民族传统文化和特殊情感的音乐作品,通过具象化的表达方式传递给学生,使其了解并热爱中国传统民族音乐,理解民族音乐文化内涵,增强民族自信心和荣誉感,激发自身的爱国主义情感。在一定的社会、历史和时代背景中产生的民族音乐,是民族文化的重要组成部分,因此在钢琴音乐教学时,要从民族文化的视角去看待音乐作品反映出的民族特征,只有这样才能理解该作品在民族文化中的重要地位。

第三,培养具备社会文化素养的钢琴人才。钢琴文化属于社会音乐文化的重要组成部分,自然就具备音乐文化的社会属性,也成为了钢琴教学传递社会文化素养的不竭源泉。钢琴人才的社会文化素养与历史文化素养和民族文化素养相比来说更贴近现代社会生活,更具有社会产业和行业的基本特征,也可以说是钢琴人才在社会中赖以生存的理论素养和技能素养的总和。因此,从这一层面来说,社会文化素养是钢琴人才适应社会所需要的最根本的核心素养,也是钢琴教学成果的最直接表现,能够体现出钢琴人才理论知识和专业技能的跨越性提升。作为人文科学的钢琴音乐学科,对于各个历史时期、各个民族时代的音乐作品是可以一致化传承和发展的,这是因为人类优秀音乐文化成果的积累带有显著的指数效应。因此,我们在钢琴音乐的教学中要深入挖掘音乐作品的社会内涵和社会属性,发挥音乐教育中的文化传承和发展功能,广泛吸收优秀音乐文化成果,不断丰富教学内容,让学生能够在不断地创新过程中提高音乐创造力。

二、培养具备审美素养的钢琴人才

艺术之教育,在于审美教育。艺术的美学价值决定艺术教育,其中的一大重要宗旨在于提升人类的美学素质,而音乐作为艺术的高级形式,理应成为美学素质提升的关键环节和重要领域。审美教育思想作为中华民族的传统教育美德,在我国已经延续了两千多年。从 20 世纪开始,我国音乐教育界就意识到美育在音乐教育中的价值,将美育当作是音乐教育的一个重要支撑和组成部分,通过音乐的美学价值去唤醒学生心中的审美意识,以此来引导学生去认识美、感受美,所以音乐教学的关键在于对学生审美性的培养。现在中国社会对于美育的传承集中体现在对教学思想和理念的美学创新,大部分艺术课程,如音乐、美术、舞蹈、书法、声乐等,都要求学生具备一定的审美意识,这说明艺术学科本身就具备这种性质,等待着人们去发现其美学价值。音乐学科、音乐课程对教师和学生的审美要求相对于其他学科更加抽象化,因为这类课程需要用听觉去感受美,相对于视觉来说难度更高、价值更深。能够发现美、感受美、创造美、欣赏美是审美教育思想所强调的,其对于陶冶身心和情感具有重要作用,学生通过音乐作品来创造美,也激发了内心的审美意识,有了发现更多美好作品的能力。

钢琴艺术无时无刻不在向学生展示钢琴艺术的审美价值,其中的审美教育体现在钢琴教育工作者"传道授业解惑"的各个环节,具体可体现在以下领域:①钢琴文化中所蕴含的内涵之美;②钢琴音乐中所蕴含的韵律之美;③钢琴表演中所蕴含的技巧之美;④钢琴课程中所蕴含的原理之美。在钢琴教学中,将音乐本身所具备的美学价值融入课程体系开发中,让钢琴课程得以体现"美"的本质,发挥"美"的特点,创造"美"的价值,成为实现审美教育思想的重要途径之一。钢琴教学要以培养学生内在的审美意识为目的,发挥学生对音乐的内在表现力来进行美学教育,重视对学生情感交流和美学互动的培养,提高学生的音乐审美能力,让学生能够在钢琴课程中感受到美的情怀。音乐审美情怀是钢琴教学的基础,教师要与学生建立起亲和自然的联系,创设美的情境,用声音的传播推动心灵间的互动,让学生懂得音乐是主观感受的表达,是内在审美感知的流露,是个体智慧的结晶。换句话说,学生动情的前提是教师动情,学生发现美的前提是教师发现美,所以钢琴教学实际上是教师将自己感受到的音乐美学和情感体验传递给学生的

过程,同时也是发现音乐之美、创造音乐之美的个性化过程。作为音乐文化中最高雅的形式,钢琴教学中应该重视学生对美的体验,提高课堂中音乐情绪的感染力,充分调动学生的各个感官,并通过钢琴艺术表达出复杂的人生感受,提高自身的艺术境界。

三、培养具备道德素养的钢琴人才

社会音乐文化是文化瑰宝,其中不仅蕴藏着丰富的历史文化内涵、民族文化精神和社会文化资源,同时也蕴含着人类历史长河中积累的社会传统美德和高尚品行修养。德育,即道德教育,其作为我国长久以来的现代化教育体系中的重要组成部分,旨在培养具备道德修养的高素质人才。想要以美德精神和实践唤醒学生的道德感知,就必须使钢琴教学中的道德教育与社会音乐文化中所蕴含的传统美德紧密相连,将友善、团结、敬业、诚信、爱国等传统美德内化于心,培育其高尚的思想道德和品行修养,使其成为新时代德才兼备的高素质钢琴人才。道德来源于实践,而钢琴教学作为一种以实践为外在表现形式的行为方式,其实践内涵的表达不仅体现在钢琴演奏的实操性,同时表现为音乐本身的实践性。由此可以看出钢琴教学是一种具有高度实践功能的艺术形式,学生通过钢琴能将自身对于道德的理解付诸实践,以实现德育从精神层面到物质层面的全过程教育。

第一,提升学生的职业道德。钢琴教学承担着为社会输送高素质钢琴人才的时代责任,肩负着社会音乐相关行业发展的重要责任。随着社会音乐行业对钢琴人才的需求越来越高,大学生不仅需要具备扎实的基础理论知识和专业技能,也需具备较高的职业道德与操守。因此,将道德教育融入钢琴教学中,以艺术表现的形式将抽象的德育内容进行升华,是提高道德教育效果的重要途径。德育之于钢琴教学,不仅是丰富大学生思想意志和精神依托的良药,也是培育学生职业道德素质的关键环节。将德育融入钢琴教学中,注重学生理想信念和个人品质的成长,使其树立正确的三观,能够在走入社会后尽早适应工作环境,创作并传播更多优秀的钢琴音乐作品,充分发挥个体力量以推进社会的音乐文化进步和发展。

第二,提升学生的艺术感染力。道德教育本身蕴含着丰富的审美内涵,它与艺术教育具有内在的一致性,它能使学生通过自身的实际行动来认识和学习道德理论,从而提高自身的品德品质。将德育融入钢琴教学中,可以

充分释放美的情感和美的价值,在钢琴理论和技巧教学中促使学生有意识地将审美素养植入其中,优化教学质量和效果。无论是在钢琴理论还是钢琴表演课程中,学生都是在以自身对钢琴作品的理解作为基础,来进一步释放天性和表达情感,试图通过情感的共鸣引起观众的赞赏。这就需要在钢琴教学中渗透道德教育,教师不仅需要讲解钢琴作品背后的文化典故和文化内涵,还需要深入挖掘钢琴作品中所蕴含的时代美德和思想品质,让学生在学习的过程中深刻体会作品内在的美德或品质,做到先引起自身心灵共鸣,再想方设法引起观众的共鸣。在此过程中,学生会逐渐加深对钢琴作品的理解程度,逐步形成自身独特的艺术风格,具备高度的艺术感染力。

第三,提升学生的个人涵养。道德教育侧重于培养学生的思想品质、道德修养、文化内涵和个性特征等以凸显素质教育的重要性,属于艺术教育范畴的钢琴教学,在德育领域具有天然优势。首先,钢琴教学需要进行大量枯燥的技巧训练,要求学生始终以端正的学习态度和优良的学习作风来进行日常的练习,形成强大的自控力和专注度,在长期的专业教学中培养耐力、毅力、意志力和自制力;其次,钢琴教学要求学生具备一定的艺术感染力,这取决于学生自身的艺术涵养和修养,借由钢琴演奏,将内心情感以钢琴音乐的形式外化,与听众产生共鸣,才能达到音乐艺术效果与钢琴教学需求;最后,在钢琴演奏中学生应相信自己,树立较为强大的心理素质,具备较强的抗压能力,才能使他们在学习和生活中遇到种种困难与阻碍时,能够以更加从容自信的姿态来面对,通过专业钢琴教学培养高尚的优秀个人品质和意志,为他们将来的全面发展打下坚实的思想基础。

第四节　钢琴教学与社会音乐文化的融合路径

教育与文化之间具有千丝万缕的联系,教育在一定程度上能传承和发展文化,而文化也能为教育增添成色,是教育内容的重要组成部分,也指引着教育人才培养的目标与方向。钢琴教学作为艺术教育领域的关键组成部分,其与社会音乐文化的融合路径可以有以下几种:

一、教育思想与文化理念的融合

钢琴教学与社会音乐文化的结合,首先体现在人文背景下教育理念层

面的结合。一个时代、一个国家的教育理念是随着社会经济文化水平的改变、国家政治文化方针的指引而变化发展的。社会意识形态决定了国家的教育方针政策,教育要紧紧围绕这些方针政策形成教育思想。钢琴教学也应该在教育思想的指引下,首先与社会音乐文化在理论层面进行融合,其次才是在实践层面的融合。我国钢琴教学中蕴含的教育思想目前主要体现在社会钢琴启蒙与素质教育、音乐教育人才培养、专业演奏领域的三个方面。

第一,在社会钢琴教育层面。首先是在义务制教育阶段学校的音乐普及教育,这是面向所有学生的音乐艺术教育,能够陶冶情操、提高修养、滋润心灵,目标是促进学生的身心和谐发展,形成并完善基本人格。与此同时,随着我国国民精神文化需求的不断增加,家庭教育也更为重视孩子的素质教育,随之钢琴学习日益普及,学习钢琴成为音乐启蒙教育中最为普遍的形式。由此可见,钢琴教学对于培养儿童音乐文化素质,提升儿童全面发展具有重要意义,其教育目的并不是为了培养专业音乐人士,而是为了培养具有基本音乐文化素养的人。

第二,在音乐教育人才培养层面。钢琴教学由于其自身的实用性和应用的广泛性,是音乐教育领域中不可替代的基础性必备学科。音乐教育旨在培养各个层面的音乐教师,因而钢琴教学应以培养优秀合格的音乐教师为导向,以实现教育目的为教学目标。而教育目的体现着教育思想,教育就是为了铸就和培养承载传统文化的人,只有当受教育者其内心的取向转变成对文化素养的追求,才有可能成为一个高尚、高雅的人。高尚意味着既有品德修养,又有文化品位,所以钢琴教学应紧紧围绕着培养有文化素养的高尚的人这一教育理念来实施。

第三,在钢琴演奏人才培养层面。钢琴教学必须从文化的角度传承音乐,钢琴演奏必须凸显钢琴作品的文化内涵,钢琴教育思想也要紧密联系钢琴文化发展的内涵。钢琴教学的重要任务就是让学生具备深厚的文化素养,并将其渗透到钢琴演奏过程中,做到用心去表达每一个音乐作品,传递和传承作品背后的时代背景和故事脉络,让听众能够感受到创作者当时的情感寄托。有了深厚的文化素养做铺垫,学生就能进一步将文化与社会发展联系起来,以自己独特的理解去创新和创造新的音乐作品,进一步传承音乐文化。

二、教学实践与审美素养的融合

音乐教育的本质是一种审美教育,旨在培养人们对于音乐的审美素养,而钢琴教学中围绕着教学实践所展开的审美素养培养,是音乐艺术的重要构成要素。在钢琴教学中,审美素养的培养是一项内容丰富且过程相对复杂的心理活动,需着眼于学生审美意识和体验能力的提高,同时通过提高学生对钢琴的热爱程度来促进其对于音乐感知的提高。因此,钢琴教学需要在教学内容、课程体系、教学方法、教学评价等各方面都涉及审美素养,将音乐实践与审美素养的培养相结合,立志培养出具有"认识美、发现美、创造美"能力的音乐爱好者、音乐教育或钢琴演奏人才。

在推进钢琴教学实践与审美素养培养相融合的过程中,审美素养不能完全涵盖钢琴文化知识,而钢琴演奏实践同样不能完全涵盖钢琴技能,这就需要将教学理论与实践的视角提高到人类文化学的视角,从而将审美体验与音乐实践相融合。第一,钢琴教学应该构建综合性的音乐教学体系,在传统的音乐理论知识、钢琴演奏技法课程基础上,补充实践型、应用型课程以及文学、哲学、艺术史等人文艺术类课程,共同组建新的钢琴教学课程体系,为审美素养的培育提供有效支持。钢琴教学必须立足于此课程体系,为探索和体验人类的审美感知提供一种新型教学手段,在坚持审美教育的前提下,充分发挥钢琴教学实践交互功能,转化审美教学实践的形式,避免审美素养的单一。同时,钢琴教学实践也不再是孤立存在的主体,在审美教学实践形式的影响下与审美体验相结合,两者从相互孤立转化为互动态势。第二,扭转审美素养与钢琴实践相脱离的教学理念,在钢琴教学中促进审美与实践的融合。音乐教育以审美为核心,主要作用于人的情感,钢琴审美教育的核心也应放在人的情感层面,强调内心的体验和情感的共鸣,以人对于"美"的情感认知为核心开展钢琴教学实践,发现和创造钢琴艺术的情感之美。因此,钢琴教学实践要坚持"融合"的理念,建立教学实践与审美素养相互融合的模式,将文化内容有机融入到钢琴教学之中,进而培养同时兼具专业素养、文化素养、审美素养和道德素养的复合型音乐教育和钢琴演奏人才。

三、课程体系与文化元素的融合

钢琴课程是社会音乐文化与钢琴教学融合的最集中体现,但是当代钢琴课程体系中文化渗透略显不足,所以要进一步探究文化与教育如何在钢琴课程中相互融合的问题;如何将社会音乐文化中的内涵特征、文化符号、时代背景、历史人物、音乐作品等方面在教学中展现出来;如何通过钢琴专业知识传递所对应时期的文化内容等问题就十分必要,需要对钢琴音乐文化进行辩证考究,从而实现钢琴课程与社会音乐文化的融合。

社会音乐文化对钢琴教学具有显著促进作用,借助意蕴深厚的音乐文化内涵和价值观,通过筛选、植入、传授、交流等方式将文化元素融入钢琴课程体系中,在提升钢琴课程深度的同时传承和发展音乐文化,对钢琴人才培养产生深远影响。面对钢琴课程中文化元素的缺失,一方面需要在文化传播过程中实现"查缺补漏",将与课程内容密切关联的文化元素植入课程体系中;另一方面要始终保持文化自信的态度去对待钢琴文化教育所面临的问题,明确钢琴教学的目的在于对学生情感、心灵的指引,而非单纯传输钢琴专业知识和技能。在钢琴课程的文化融入层面上,具体应从以下几个方面对钢琴课程进行文化革新:第一,要充分挖掘钢琴课程深层的文化属性。传统的钢琴课程理念仅仅注重学生的演奏知识和手指技巧方面的培养,缺少对课程文化内涵及音乐审美体验的重视。在钢琴课程体系中融入文化元素,实际上是将课程本身视为文化,赋予课程文化以主体地位,使其具有独立性、内涵性、传播性等文化特征。为钢琴课程注入文化属性,需要在钢琴教学内容上选择饱含文化内涵的优秀作品,使学生的文化素养内化于心。第二,推动单一型钢琴课程向综合型钢琴课程转型升级,实现人文科学和钢琴课程的相互交融。在学习和掌握音乐知识和技能、钢琴演奏等传统功能的基础上,注重钢琴艺术与不同领域的相互融合,形成综合型钢琴课程,例如将钢琴演奏与弹唱、合奏、编曲相结合;即兴演奏和艺术指导、音乐欣赏与音乐评价等知识板块相结合,将诗歌、舞蹈、戏剧、影视、美术等艺术形式有机地融合到钢琴课程中。第三,注重西方音乐文化与中华传统音乐文化的结合,力图发扬钢琴课程的文化多样性。"多元文化"与"文化多样性"是有区别的,钢琴课程中的文化内容从单一的西方音乐文化向音乐文化多样性转化,应注重多元文化的发展趋势,避免陷入单一文化"独大"的怪圈。钢琴

课程应坚持本民族文化的立场,弘扬本民族优秀音乐文化的结晶,同时广泛借鉴和传播外来音乐文化的精华,二者相辅相成,共同促进钢琴课程的文化多样性发展,培养具有国际化和多元化视野的音乐人才。

四、钢琴课程与文化创造的融合

音乐教育的主旨在于培养具备文化素养,同时兼备创造性的音乐人才。创造性是文化传承和发展的必备条件,脱离了创造性的文化,则仅仅是重复前人的文化成果,缺少与时俱进的动力。没有新的生命力的注入,一种文化会逐渐流失甚至消亡。因此,钢琴课程要重视创造性的培养,创新并发扬钢琴文化。

钢琴课程的创造性培养可以从演奏技巧、艺术表现力、审美感知和情感体验等多方面展开。在钢琴课程中鼓励学生一切具有创造性的尝试,除了传统的即兴伴奏和即兴演奏形式以外,在内容上还可以是对经典作品或是经典曲调进行创编;演奏方式上可以尝试不同的表达方式,与传统演绎方式进行对比,培养思辨能力;合作形式上可以有不同类型的合作、尝试不同乐器间的合作、不同音响媒体的混搭,创造出新颖的视听效果。

钢琴课程中学生创造性的培养应该始于钢琴启蒙阶段,在儿童的思维发展阶段,由于思维模式尚未固化,创造性思维反而更为活跃,因而很多儿童在启蒙阶段表现出比成长后更为活跃且卓越的创造性天赋。在钢琴课程中要尤为重视和保护这种可贵的创造性与艺术天赋,要鼓励儿童在音乐表达过程中有自身独特的见解,有各种大胆的尝试,尽可能地让教学内容风格多样化、形式多元化,从曲调、节奏感、音色、音乐形象等各个方面促进学生展开想象,从而培养创造能力。儿童在学习钢琴时,可能并不是每一位都能成为“天才钢琴家”,但是培养孩子能够通过演奏钢琴抒发自身情感,触发自身的创作才能,才是真正符合音乐教育的培养目标。

钢琴教学中应鼓励学生们勇于创造专属于自己的音乐作品。创造性的价值在于它能够激发个体的创作动机,会让学生在亲身实践中比在被动接受中获得更多的自我实现。例如,如果一个学生完成一首自己创造的钢琴作品,或创作一首钢琴伴奏,不仅能够在创作中使自己愉悦,获得成就感,同时也能够为合作者带来精神满足,比起让学生弹奏耳熟能详的经典作品,亲自进行创作将带来更为丰富的情感体验。如果这首作品为更多社会大众所

接受,能在更多的观众面前表演和弹奏,学生满足自我实现的创造性就会得以升华,进而进一步激发出艺术创造的动力,未来可能会创造出更多有影响力、有社会价值的优秀作品。正是在这些富有创造精神的、崭新的钢琴作品中,社会音乐文化才得以不断地传播与发展。

第二章　文化视域下的钢琴课程教学目标

第一节　钢琴课程总体教学目标

钢琴具有丰富且深厚的文化底蕴,散发着独特的艺术魅力,成为钢琴音乐始终屹立于社会音乐文化之林的重要基础。钢琴之于教学,不仅要将钢琴本身所具有的音乐韵律、演奏技巧、弹奏技法等知识传授于他人,而且要同时传递钢琴音乐文化以凸显钢琴艺术的价值以及引领功能。想要彻底完善钢琴教学体系,从内而外地对钢琴教育的文化本质进行创新,就需要更深一步地探析钢琴教学的本质。正如我们所知晓的,钢琴教学不能脱离于社会音乐文化,缺失文化属性的钢琴教学便失去灵魂,难以引起受教育者的共鸣,也无法提升钢琴教学的核心价值。如果钢琴教学实践过程中的课程目标设置模糊,则会导致整个钢琴教育体系本末倒置,所以本章将从音乐文化的角度,从钢琴演奏教学、音乐教育专业钢琴教学、社会业余钢琴教学三个层面,对钢琴课程的教学目标进行分析与研究,这对于钢琴课程体系的建立与完善有着至关重要的作用。

教学目标是对钢琴课程的有效指导,其将钢琴课程体系和内容融入学生学习轨迹中,促进课程教学与学习效能的高度契合。从社会音乐文化层面看待钢琴课程目标,需要认识到钢琴课程应该更加注重学习的过程和体验,而不再是单一地、刻板地向学生灌输钢琴基础知识与基本技能。想要适应当今人才培养的目标需求,就要把钢琴课程放在新的高度进行分析,重新定义其在音乐教学中的意义,让钢琴课程的过程变得更加具体,让整个教学过程向多元化、立体化发展。同时需平衡钢琴课程教学与学生个人全面发

展的相互需要，建构层次丰富、系统全面、体现学生培养要求的多元立体化钢琴课程目标体系。

一、塑造钢琴音乐核心素养

作为钢琴课程的主导者，钢琴教师要运用正确的方式，促使学生不断提高音乐素养并实现自我成长。钢琴教师应在传授专业知识的过程中对学生进行引导和纠正，帮助学生们摆脱音乐学习上的困境与阻碍，通过运用专业知识来解决问题和制造挑战，形成正确的学习思维，引导学生们把注意力放到正确的学习目标上。钢琴课程应该将音乐深度置于音乐广度之上，切实提高学生音乐素养的深度，促使其一生拥有不懈追求高度音乐素养的热情。

每个学科的核心素养都深刻体现出其学科自身所蕴含的知识理论、实践技能、价值观念和文化内涵，在将这种核心素养融入学生自身的学习与成长过程时，其自然也就成为了学生培养的首要目标。提高学生的音乐素养，作为钢琴课程教学过程的重点任务，旨在让学生在学习过程中逐渐认识自我，去了解自己能干什么。音乐素养包含系统化的音乐知识理论、实践技能、价值观念和文化内涵，均需要拥有相关的文化、历史、技能、节奏、情感等要素作为支撑。音乐核心素养具有综合性、发展性、终身性的特点。教师若能在钢琴教学中深化对音乐核心素养内容的研究、树立核心素养教育理念、注重学科逻辑与核心素养的关系，将会在教学实践中有效地提高音乐教学水平，从而完善音乐育人功能。正如音乐课标中所体现的那样，学生学习基础知识和基本技能的同时，还需要拓展音乐听觉与欣赏能力、音乐表现能力与音乐创造能力，从而形成基本的音乐素养。因此，音乐素养是钢琴课标中所必须包含的要素，其目的是让学生具备钢琴音乐相关的系统化知识、精湛化技艺以及创造化能力，这也是钢琴专业学生是否能够成为合格音乐人才的重要标准。在钢琴课标中植入音乐核心素养，应从以下几个方面切入：

（一）音乐知识理论与演奏技法

塑造学生基本的钢琴音乐核心素养，首先包含知识理论和技能技艺两个钢琴音乐基本素养的子维度。其一是培养学生扎实的钢琴理论知识，建立系统的钢琴认知框架，理解和掌握钢琴音乐相关的基本乐理知识。钢琴课程中所传授的基础乐理知识和基本钢琴技艺是最基本的学习目标，这一学习目标仅仅是为了初步引领学生进入钢琴音乐的大门，使其成为一名具

备基础钢琴音乐素养的学习者。这是钢琴学习进程中的第一个阶段,同样也是不同于非钢琴学习者最重要的一步,该阶段的主要目的就是为了不断提高学生的基本音乐素养,提高其解读音乐的能力。音乐理解不能只是单一的、片面的,而应是对音乐的多个方面和维度的理解,需要学生通过大量音乐实践来积累经验,并在此过程中慢慢感悟并不断升华。因此,让学生在学习过程中不断加深对钢琴艺术的理解,从而产生钢琴音乐共鸣,应作为钢琴教学中的重要目标,也是学生经过第一个阶段学习后所应具备的音乐素养。

其二是训练学生精湛的弹奏演奏技能,不断提升钢琴演奏技法与水平,精雕细琢自身的钢琴技艺。钢琴音乐技能需要拥有很强的专业知识结构作为支撑,并且钢琴的演奏方法与技巧多种多样,包括连奏、跳奏、断奏等钢琴奏法,还有单音、八度、双音、音阶、和弦等演奏技巧,以及跨指、扩指、缩指等弹奏指法。在弹奏的过程中对于我们的手指指尖和身体有着近似苛刻的要求,与此同时钢琴学习还涉及练耳、视奏等多个方面的技能。然而正是在这种紧密的专业知识、脉络结构的严格要求之下,才使演奏者能够在演奏中传达出确切的音乐文化感受,发挥出钢琴独有的音乐魅力。所以在学习的过程中,一味地单方面传输基本钢琴音乐知识并不能够有效地提升学习进程,而应是以培养音乐素养为导向,让学生在学习的过程中逐步面临挑战,使其在不同的阶段都有着不同的音乐挑战,这些不同阶段难度适宜的挑战将激发整个学习进程的效率。

与此同时,在钢琴课程教学中,关于钢琴音乐素养的学习目标向来都不会被遗忘。基础钢琴音乐素养对于学生而言,是自身钢琴知识理论和技能技艺的集中体现,同时也使得学生拥有一定程度的社会音乐文化认知,并将其贯穿于钢琴学习的全过程。钢琴音乐素养是多个维度的,同时还会随着人们从事不同的音乐活动而改变,在音乐作品的二度创作过程中音乐素养的这种特质所产生的作用则至关重要。在二度创作的过程中钢琴音乐素养与大脑的意识理解相联系,在学习的过程中正是由于音乐素养相联结所产生的意识来指导学习行为,只有意识和学习行为同步的时候,所达到的学习状态才是钢琴教学课程中所需要的,投入的学习状态反之又会提升学习的意识层次,这种音乐素养与学习状态之间的良性循环可以促进学生全身心投入学习中去,使其致力于完成自己的音乐演奏或音乐创作。而音乐素养

与我们钢琴教学课程中不同阶段的挑战有着密切的联系,不同阶段的音乐挑战对应着不同程度、不同水平的音乐素养。想要更好地应对在音乐学习过程中所遇到的音乐挑战,就要不断丰富自身的音乐素养,随着学习进程的加快,对于音乐素养的感受也将逐渐加深,这也就是音乐学习者的自我成长。

(二)音乐修养与鉴赏能力

音乐修养包括对音乐的感受、体验、评价和创造等能力。钢琴课程中蕴含的音乐修养,隐藏于钢琴历史、乐理知识、弹奏技巧和文化内涵中,教师需要在钢琴教学中培养学生养成价值识别与挖掘的能力,不断凝练钢琴课程中的精神财富,集中表现出钢琴课程所应传递的精神、旨趣、信仰和意境。良好的鉴赏能力也是音乐审美所具备的能力,从音乐中找到快乐和收获是持续音乐学习的关键。

所谓音乐鉴赏,本质上是在音乐艺术作品和表演中抓住音乐情感,理解音乐感受,从而在音乐中产生情感共鸣。这种共鸣在后续的音乐演奏中对音乐感受的传递更有帮助,所以音乐欣赏与演奏音乐、传达音乐之间是一个良性的循环,彼此促进,在音乐实践过程中也可发现,往往对音乐感悟、理解更深的演奏者,在学习的过程更容易把握住音乐的关键点,领悟到音乐中的情感,在演奏音乐曲目的时候也能做到更生动更传情。音乐鉴赏从某种角度上来说就是音乐的联想与想象能力。例如音乐的姊妹艺术——绘画艺术,对于美术作品的鉴赏,就是在观看美术作品的时候能够分析到画作整体的结构、色彩搭配,以及作品中包含的细节等,同时还感受到作者在绘制作品时所加入的情感倾向,随后在这种不断地"观察"过程中获得越来越多的要素,使学习过程更有针对性和倾向性,与此同时在自己绘画的过程中不断地去思考、去传递信息。音乐艺术与绘画艺术的鉴赏过程异曲同工,当聆听者在听觉上接收到乐音的同时,脑海就会跟随音乐开始联想出一幅生动形象的音乐画面,不断地体验到音乐的色彩、情感,并展开更多的想象,这种想象的深度与体验也是基于聆听者本身的生活经历、音乐造诣和音乐素养水平。这种由于音乐感知与情感感受所引起的自由想象也将不断深化学习进程,在反复练习的过程中,达到通过钢琴演奏在想象中"绘制"画面、预设理想的音色来传达出自己的真情实感。因此,音乐鉴赏能力是音乐审美的基础,是提高音乐修养的必备条件,自然也成为钢琴课程的重要教学目标

之一。

(三)音乐创造能力与学习能力

钢琴文化是在一代又一代的钢琴先驱者的实践过程中被创造出来的精神财富,所以文化创造力或音乐创造力是传承和发展钢琴文化的重要催化剂。不同于音乐的感知、欣赏与表现能力,创造能力是一个大的概念,包含很多音乐内容。在钢琴课程中音乐创造能力的培养主要体现在:第一,以挖掘学生的创作潜能为目标,引导学生进行音乐编创和演奏。这包括对钢琴作品的创作、改编,对声乐或器乐作品的伴奏创编等。在不发展学生音乐素养的情况下去激发音乐创造力几乎毫无意义,音乐素养和音乐的创造力可以且应该同时得到发展,音乐的创造力和音乐素养相互依赖并相互作用,但这并不意味着学习音乐的学生在成为专家之前就不可能产生创造性的音乐成果。钢琴作品的创编能力首先建立在具备一定的和声、作曲基本理论等相关音乐理论基础知识,拥有较好的钢琴演奏技巧水平、丰富的钢琴作品、艺术指导作品演奏经验之上,然后结合学生自身的情感与作品进行链接,让学生在创编的过程中将自己的所学所想融会贯通,结合自身的创新能力进行创作,这样的即兴创作体验对于回顾与加深钢琴学习体验有着很好的帮助。第二,一切钢琴演奏都是对钢琴作品的二度创作过程,每次演绎都体现出演奏者独特的音乐素养和音乐思想。由于演奏者的演奏技艺、音乐理解、音乐想象力、文化素养的不同,使得同一作品会呈现出截然不同的音乐色彩,给聆听者带来不同的音乐感受,这体现出音乐的可塑性与延展性,也是音乐文化让人向往与痴迷的因素之一。从这个角度来说,任何钢琴作品的演奏过程都可视作创作过程,钢琴教学中应尊重学生的演奏尝试,提供机会并鼓励学生作出有个人特点的尝试,用新的方式方法去演奏作品。通过音乐创作过程,提升学生的音乐感知、欣赏与表现等综合能力。

钢琴课程中的创造能力与学习能力的培养过程,是钢琴音乐的体验过程,这更像是钢琴学习的一种升华。学生在钢琴体验的过程中能够更为深入地探知钢琴课程及其文化内涵,产生对钢琴知识和技能的独到见解,并将之烙印在自身的钢琴音乐素养中,从而不断提升和创新原有的基础素养。钢琴技术的提升和钢琴音乐的价值升华需要一定的行为目标才能实现,而在体验过程中的模仿、探究等活动就是达成行为目标的普遍过程。从钢琴知识理论与技能记忆到钢琴体验的转变需要通过某种介质来催化,而这种

介质就是钢琴课程,以及课程中蕴含的社会音乐文化属性。钢琴体验过程是钢琴课程的一个重要部分,旨在让学生的钢琴知识理论和技能记忆得以完全释放,通过亲身参与来达到沉浸式体验、模仿和探究钢琴艺术之中。学生在钢琴体验的过程中不仅需要动手弹奏优美的钢琴乐曲,还需要时刻保持倾听和思考的状态,完全置身于钢琴演奏中才能有所收获。不仅如此,音乐还具有不确定性和主观性,不同的人可能对于课程中的同一曲目有着自己主观的理解,只有不断深入地了解音乐文化背景,才会产生更深刻的认识,在理解上也更有方向感,这种沉浸式的体验才应是钢琴教育课程中所需要的模式。因此,钢琴体验目标的实现,就需要让学生在基础目标维度中将所掌握的知识理论和技能技艺得以有效施展,使其沉浸在钢琴音乐的聆听和弹奏等体验活动中,把每一次的体验感受都烙印在内心,充分认识到钢琴课程的文化内涵。

　　模仿与探究这两种体验过程是钢琴课程中培养学生创造力与学习能力所不可缺少的过程。在这两种过程中,学生基础的钢琴音乐素养将被拔高至高阶的钢琴音乐能力。模仿是学习的一种主要形式,它不仅包括对某一动作外在形态的模仿,还包括对知识结构内在本质的模仿。钢琴课程也不例外,模仿过程充斥在钢琴课程的各个方面,尤其在授课过程中,钢琴教师使学生置身于钢琴音乐的教学环境中,教师示范演奏钢琴音乐作品,使学生从一开始的聆听、感受、体验,到后来演奏姿态、手法、技巧等,都能获得最为直观的感受,从而开始模仿。模仿在钢琴教学中并不仅仅意味着简单地照搬,而是对学生的模仿提出了更高的要求,学生需要充分体验钢琴音乐曲目所处的文化环境,在环境氛围的熏陶下通过观察、模仿累积音乐实践经验,得以在后期的音乐演奏和音乐创作中加以运用。许多著名钢琴艺术家都是在长期模仿的过程中领悟到钢琴的真谛,不断探索以进一步更新钢琴知识理论和技能技艺,这一点同样适用于学生群体。值得注意的是,由于钢琴本身的参与性和复杂性,钢琴学习中涉及口、耳、手等肢体协调能力,同时还要理解节奏、旋律、情感,因此钢琴音乐学习过程中的模仿具有一定的难度,这就需要我们在学习过程中做到全身心地投入,在感受式的体验中去模仿。

　　钢琴课程中的模仿过程是学生学习的初始阶段,当学生从单一的模仿进而融入自己的思维和情感之后,将进入探究学习阶段,这不仅是静态学习,探究更倾向于动态地整合学习。在学习课程中教师将给予学生一个方

向性的引导,让学生自己去收集资料,调查研究,不断地研究分析得出最终的结论,这样的动态探索过程也会将沉浸式体验结合在内。同时,在探究过程中的收获感,能够让学生产生很强的自我暗示,对培养健全的人格和提高学习兴趣有很大的帮助。在探究过程中既锻炼了个体独立的思考能力又加深了对学习内容的理解,即使探究的历程较长,但相对于探究的收获而言就显得不是那么重要了。尤其在钢琴启蒙教学领域,对于刚开始学习的儿童来说,探究就显得更加关键,因为音乐素养的培养对于低龄儿童来说很难被教授和吸收,而探究学习方式的引入,能够通过激发琴童的好奇心来提高其学习兴趣,使其在享受音乐的同时不知不觉地学习系统的音乐知识体系,为之后的钢琴音乐学习打下坚实的基础。

二、培养音乐实践技能

从实践层面去看待钢琴课程目标,首先要将目光聚焦在钢琴弹奏和演奏技能之上。钢琴知识理论可以帮助学生从宏观的角度加深对钢琴学科或文化的理解,但钢琴课程的另一个培养重点仍是学生钢琴演奏技艺技能的提升,以及对舞台独立演奏能力、舞台合作能力等钢琴演奏水平的整体完善。在初步的钢琴教学中,提高学生音乐表现能力应作为钢琴课程的主要教学目标。学琴初期,由于儿童或部分初学者对于音乐的认知不深,感受音乐的过程较为困难,所以教师为其选择的钢琴曲目应具有较强的描述性以及舞台实践性,例如在钢琴启蒙基础课程中,教师应结合歌曲演唱、舞蹈步态、故事场景代入等更易于接受的形式,对某些特定的钢琴作品进行教学,如此可以帮助学生理解、把握难以掌控的节奏和音乐风格。在教学中也可以让学生伴随钢琴曲目进行表演,通过肢体律动来深刻感知音乐的节奏,也可以通过与他人合奏的方式,让学生融入音乐游戏之中。以上这些方式都是为了让学生更好地体验到音乐的活力与魅力,以沉浸式的学习体验加深初学者对于钢琴音乐的感受。

同时,学生可以通过钢琴实践充分展现自身的音乐表现力,实现从知识理论到实际艺术实践的良好过渡,同时也将钢琴独有的文化魅力在演奏中表现出来,体现出钢琴的社会音乐文化特征。在明确钢琴课程目标时,一方面要认识到钢琴实践与音乐表现的联动性,即通过钢琴实践来凸显音乐表现力;另一方面要从特定的钢琴作品中挖掘其所具有的文化元素,并将其融

入到钢琴实践中,以便于凸显钢琴音乐的文化表现力。与此同时,在钢琴教学中对学生的综合性艺术表演能力的培养也是核心要求之一,其中也包括各种钢琴合作艺术形式。

钢琴的教学过程中,往往会以钢琴独奏为主体教学形式,而忽视了钢琴学习中也应加入的合作过程。其实,钢琴之所以传播广泛,正是因为它是一件应用性极强的乐器,同时也可以有多种合作形式。钢琴合作艺术可以是纯钢琴的合作形式,例如四手联弹、六手联弹、八手联弹、双钢琴;钢琴与乐队,双钢琴与乐队;还有钢琴与人声、钢琴与其他各类乐器合作等。合作所带来的演奏体验不同于独奏,钢琴合作相对于钢琴独奏而言又有着更高的要求,这要求演奏者在能完成自己的演奏任务的同时还能兼顾其他声部、其他乐器、其他合作者。这对于演奏者的聆听能力和大脑思维将有着更高的要求,需要演奏者在集中注意力关注自己演奏的同时也要兼顾到与他人的相互呼应,这时在演奏中将产生与独奏时不同的感受与理解。多方面的尝试就会有多样的体验,每一种体验都是钢琴学习中不可或缺的经历。在钢琴教学课程中,注重合作曲目的教学与艺术实践,将促进学生之间的交流与合作,可以为学生的演奏注入新的灵感,提升学生的实践能力、沟通能力与合作能力,完善自我个性。

三、拓展音乐认知能力

钢琴艺术领域的知识理论相较于其他学科而言具有显著差异,体现在钢琴学科的音乐和文化的双重属性。钢琴学科不仅囊括丰富的音乐理论知识和艺术理论,而且蕴含具有悠久历史的钢琴音乐文化。音乐感知能力的基础是音乐感觉,是音乐通过介质传播之后被人体器官所捕捉,进而传递给大脑的过程。在初期聆听音乐、感知音乐的时候需要从欣赏音乐的本质出发,不仅仅从音色、节奏、节拍、音区等专业的音乐角度去分析与品味乐曲的结构和逻辑,更需要去欣赏和体验音乐带来的审美感受,通过前期建立的音乐美感,再在后期的学习过程中以获得的音乐美感为基础进行进阶练习。在欣赏音乐时会获得欣赏感、获得感等音乐感知,这就是音乐审美的基本要素,音乐感知与音乐审美在某种程度上是统一的,这种审美即为感知的一种类型,表现为人的内部或外部感知器官与外界信息的有机交互,通过捕捉外界美的信号传递给大脑,让大脑接收美的信息并且迅速作出反应。在这样

的过程中,信息的传递与反应还会受到感性知觉的影响,所以在此时,音乐的魅力并不仅仅取决于耳朵,而是依赖多个感觉器官的综合。

钢琴知识理论也与音乐感知存在必然联系,在钢琴课程教学中需要激发学生的音乐感知,促进对钢琴知识理论的学习积极性,并探究更深层次的钢琴艺术问题。想要在钢琴教学课程中培养学生的钢琴感知力,首先教师在初级阶段就需要不断地让他们聆听各种钢琴音乐曲目,学会如何去欣赏钢琴曲目,在聆听的过程中逐步开始拥有愉悦感和一些获得感,之后随着学生音乐辨别力的进步,可以从易到难逐步扩充曲目的类型与深度,通过让学生感受作品音色的强弱缓急、明暗轻柔变化,音区、节奏、节拍、织体、和声、速度、力度等音乐要素变化,最后到音乐中所蕴含的情感变化,逐步丰富学生对于钢琴音乐的感知经验。钢琴曲目的风格形式非常丰富,从中可以感受到不同乐器的音色、不同民族的音乐风格、不同感情的表达。因而,钢琴的音乐感知能力不仅需要在专业性的深度上有一定的挖掘,还对于音乐广度作出了一定的要求,因此在钢琴课程中要扩展教学的深度与广度,进一步引导学生认识感知力的完整性。音乐感知、音乐鉴赏、音乐表现和音乐创造是具有一定关系的音乐认知能力的集合,培养音乐认知能力的过程也是对综合认知能力的进一步完善,二者相互促进、相互成就。钢琴课程的综合发展正是新时期的教学需求,及时地将这种新的教学方式带入课程学习中也是钢琴教学的挑战之一。

四、提升音乐文化内涵

在社会音乐文化体系中,钢琴文化无疑是其中最重要的组成部分。作为乐器之王的钢琴,其文化历史、名人名作在社会层面影响深远,很多作品脍炙人口、耳熟能详,成为社会音乐文化体系中不可或缺的文化元素。笔者在第二章论述了钢琴音乐文化与社会音乐文化的融合及价值,因此,钢琴音乐文化应该深深植入钢琴课程中以便于提升钢琴课程的内涵和价值,在进行钢琴知识技能传授的同时发挥其价值引领作用,同时通过有机地融入核心素养的概念,即可形成丰富的钢琴课程内容并且与音乐核心素养进行良性互动,进而衍生出多个融入了音乐核心素养的钢琴课程目标。

钢琴课程观念具有文化属性,带有浓烈的社会音乐文化色彩,并基于文化感染力和吸引力促进学生音乐价值观的形成。好的观念可以让学生养成

好的习惯,学生应通过不断地学习和体验来提升自身对于钢琴课程的理解力和执行力,进而将钢琴知识理论、技能技艺、体验过程和文化内涵融入内心,由内向外释放对于钢琴文化的观念认同。众所周知,音乐学习可以培育人的习性与情感,音乐学习者不同于其他学科学习者的特点就是艺术特性,一直沉浸在音乐的熏陶当中,能够滋养个体的音乐属性,潜移默化地被音乐影响并改变自己的行为观念。钢琴课程中所流露出的价值观念与社会主义核心价值观存在明显交叉,因此学生在钢琴课程学习中能够树立正确的理想信念、人生信仰和价值追求,对未来发展充满期盼,能够时刻保持一个积极向上的心态。钢琴课程同时具备"美育"的价值,在教学的过程中能够传递高尚的道德和观念,散发着勃勃生机,学习钢琴并不一定最终都会成为著名的钢琴演奏家,但在学习过程中所获得的正确音乐观念,以及对外物的感受与理解也会让我们受益颇深。例如,在钢琴合作演奏、四手联弹等过程中可以感受到音乐的包容性;在演奏贝多芬、莫扎特等国外名家的著作时,可以领略到艺术的无国界性、感受到艺术文化的多样性;在演奏其他民族的钢琴曲目时,可以了解到不同民族的音乐属性和音乐风格。正是钢琴课程中这样明确的音乐倾向与正确的音乐引导,才给学生带来精彩的学习过程。

在钢琴教学过程中,不能一味地以传授钢琴基本知识与基础技艺为主,而应在音乐实践能力及音乐认知得到发展的同时,沉浸在钢琴音乐文化之中,最后达到音乐价值观的升华,将人性与音乐文化相统一,使个体得到更为充分的发展。钢琴音乐文化不是独立的音乐文化,不能脱离其他艺术文化孤立地去发展,需要在钢琴学习过程中添加多种学科进行综合性学习,让学习者的学习体验更加健全。钢琴的综合学习过程不仅仅是多个学科之间的综合学习,也是多个艺术文化的综合学习。

随着现代钢琴艺术文化的发展,我们在钢琴课程中,要将学生的内在文化与精神需求放在首要位置,以个人专业能力与学习兴趣作为起点,在钢琴教材的选取、教学进程的快慢、教学方法的使用、教学方式的运用等方面,都要把培养学生的综合音乐素养,提升音乐文化涵养作为教学中心,不断地培养学生的综合音乐素养与能力,激发学生的钢琴实践能力以及钢琴创新能力,进而发扬我们自己的中华民族钢琴音乐文化。

需要认清的是,钢琴课程目标要尽量体现社会音乐文化的方方面面,避免过于单一和片面,要不断挖掘钢琴课程目标在学习、体验和观念等维度的

文化特征,体现钢琴文化的多元化属性,进而准确挖掘钢琴音乐文化内涵并将其融入课程目标体系的建构中。在钢琴课程学习目标维度上,应将社会音乐文化元素有机地融入课程开发中,贯穿于钢琴理论知识框架,体现钢琴艺术悠久的历史文化和人文典故;在钢琴课程体验目标维度上,应积极引导学生在钢琴体验和学习方法中感悟文化内涵,理解钢琴文化所传递的价值观念、精神信仰、理想信念等内容;在钢琴课程观念目标维度上,应将钢琴文化内化成学生的本质观念,使之成为学生发自内心的精神感悟,这也是钢琴课程之于社会音乐文化的最高层次目标。

第二节　音乐教育专业钢琴课程教学目标

钢琴教学作为实现社会音乐文化传播的途径之一,包含着专业音乐院校钢琴教学、音乐教育专业钢琴教学、社会业余钢琴教学三个层面。本章第一节对于钢琴课程总体教学目标的论述,是针对钢琴教学各个层面的共性目标。音乐教育专业钢琴课程与专业音乐院校钢琴课程虽同属于学校钢琴教育范畴,但各有侧重,专业院校钢琴课程着重于钢琴演奏人才的培养,而音乐教育专业的钢琴课程则侧重于钢琴教育人才的培养,其教学目标的设立应始终以音乐教育为核心。

一、完善理论知识体系

音乐教育专业钢琴课程不能仅仅是以灌输基础知识与技能为目标的单一授课体系,而应是符合教育人才培养需求的多维度理论知识体系,应包含三个类别:音乐基础理论知识体系、钢琴演奏技巧知识体系以及钢琴教学法知识体系。前两个类别在钢琴课程总体教学目标里已有叙述,钢琴教学法体系也是音乐教育专业课程中不可或缺的重要组成部分。钢琴教学法的概念从广义角度而言,是一门包括钢琴表演艺术、钢琴音乐发展史、钢琴教学原理等以钢琴课程为核心的科学。从狭义角度则可以定义为研究钢琴教学的一门学科,通俗来讲就是研究"如何教"的课程。第一,要具备基础的教学理论知识,如教育学、音乐美学、音乐教育学、音乐心理学理论等。第二,要具备教学实践理论知识,如音乐教材教法研究、教学课堂设计、国外音乐教学体系研究等。第三,针对不同层面的钢琴教学对象要做不同的钢琴教

课堂设计及教学实践研究。因而,帮助音乐教育钢琴专业的学生系统建立起上述完备的钢琴教学法理论知识体系是钢琴教育专业各种课程的根本理论目标。

二、提升教学实践水平

在钢琴教学法的理论指引下,想要让学生学以致用,体现出教学活动的实践本质,学生便必须与一定的实际教学实践相结合,方能达到培养学生教学能力的目标。目前,国内音乐教育专业的钢琴课程在授课形式和内容上,大多仍等同于钢琴演奏专业的钢琴个别课,或者更偏重于钢琴演奏课程,忽视了钢琴教学实践的重要性,这种授课模式并不符合音乐教育的人才培养目标。因而,在音乐教育专业钢琴课堂上,应该重视对学生教学实践能力的培养,可以采用模拟课堂教学等方式,让学生在教师的指导下尝试进行钢琴教学模拟;教师授课的曲目内容里也应该加入各种钢琴教材的内容,让学生在教师的指导下熟悉各种国内外钢琴教材教程,同时探索相应的钢琴教学手段,以学生的钢琴教学实践为中心,切实培养和提高学生的钢琴教学能力。

三、提高专业应用能力

音乐教育专业的学生作为中国音乐教育事业的后备力量,肩负着普及音乐教育的重任。音乐教育专业培养的是从幼教、中小学、到大专乃至大学等各个层面的音乐教师,其间还会有一部分学生未来会从事社会音乐教育事业,由此可见音乐教育专业涉及面之广泛。钢琴随之成为各个层面音乐教育课程的必备工具,钢琴的实用性功能将在各个领域以不同形式凸显。例如:在幼儿园里,钢琴以美妙的乐音与生动的曲调,启迪幼儿的音乐天赋,激发幼儿的音乐兴趣,成为幼儿音乐启蒙的乐器;在中小学音乐课堂里,钢琴常作为合唱的伴奏工具,同时也是音乐课堂、音乐活动的组织工具;在音乐教育专业的大学课堂里,钢琴可以应用在即兴伴奏、即兴创编、声乐伴奏、器乐伴奏、自弹自唱等音乐实践形式中;在非音乐专业院校的音乐课堂里,钢琴音乐是最喜闻乐见的一种音乐类别,成为提高学生们的音乐欣赏能力、音乐文化素养的切入口。因而,除了必备的钢琴演奏能力之外,音乐教育专业的学生还必须具有钢琴即兴与创编、钢琴伴奏与合奏、音乐活动编排等能

力,同时具有较高的钢琴音乐文化内涵。音乐教育专业的钢琴课程要以培养上述钢琴应用能力为教学核心目标之一。

四、树立正确的教育课程观

自20世纪70年代以来,在教育学领域涌现出一批杰出的后现代课程理论专家,他们打破了封闭式的课程体系,形成了开放的后现代课程观理论体系,将课程与学习过程变为具有创造性意义的旅程。后现代课程观也为钢琴课程带来全新启示,第一,要建立以学生为本的钢琴课程观念,改变以传授专业知识为主,只注重技能的传统钢琴课程观念。教学目标要符合学生的未来职业发展的需求,以音乐教育专业的学生为本,也就是以学生的学习需求、未来的教师职业需求为本。第二,教学目标要与学生的学习目标与经验相结合,从传统的教师主导教学,学生被动接受转变为教学以学生学习目标与经验为导向,面向不同学习能力、学习经验的学生,动态地调整课程内容、课程目标。学习目标是最基础的课标层次,旨在引导学生理解和掌握钢琴知识理论和弹奏技能,建立基本的钢琴认知框架和技能水平,在不断学习与探讨的过程中积累学习经验,并结合教学实践,形成音乐教育专业钢琴学科的深层观念,让学生在不断的学习进程中感受到钢琴音乐内在情感,为人师表的自豪感和教师职业信念,培养他们的职业情操,引导他们树立正确的音乐价值观、职业观、人生观。第三,课程教学目标的设置要具有延伸性和开放性。要根据学生的学习经验和生活实际等情况来制定课程目标,将学校教育的小课堂与社会大课堂进行有机衔接,面向教学实践,面向教师职业未来,使学生在课堂习得的知识与技能在职业生涯中可持续发展。第四,注重学生的教师职业道德素养培养,为其指明职业发展方向,给学生提供职业规划指导,为今后走上教师岗位作好足够的准备。

第三节　社会业余钢琴教学目标

音乐文化是人类文明的一部分,伴随着时间的推移和变化,它已深入我们的感情"血液",并且它的各种社会性特征也在不断地发生变化。正如雨果所说,"在任何时代,人类总是把音乐与歌声渗入一切行动。"在音乐文化发展过程中我们可以看到,"音乐"作为媒介来传播和传承人类的"人文",它

与人类社会进程同步发展。钢琴文化的多元化属性在社会音乐文化的传播过程中得到最充分的体现,自从钢琴这种"声音的艺术"产生以来,一直与人类的社会生活息息相关,是一种将声音、主体理解和音乐文化相互结合的综合性艺术。钢琴音乐文化随着时代的推移而发展,在人类历史发展、人类音乐文化领域不断扩大的今天,钢琴的发展从最初的天然节律功能逐步扩展到娱乐、生活等多种形式,并在人类的日常活动中扮演了举足轻重的角色,成为了人类表达生活感悟和内心情感的窗口。20世纪以来随着科学信息技术的蓬勃发展,大众传媒产业日益繁荣,为"钢琴文化热"的现象推波助澜,钢琴音乐逐渐渗透到人们精神文化需求的各个领域,钢琴课程不再仅仅只存在于专业院校里的表演课程,它走出了校门,进入琴童、老年人以及各类音乐爱好者们的日常生活。社会业余钢琴课程的教学目标自然应顺应钢琴音乐文化传播的发展目标,将钢琴课程与社会生活紧密连接,做到以学生为本,全方位了解各类学生对于业余钢琴课程的需求,明确课程的教学目标。

一、儿童钢琴启蒙教学目标

随着20世纪80年代我国钢琴业余考级制度的问世,我国的琴童日益增多,儿童钢琴启蒙教学课程在我国的钢琴教育领域中更加普遍,儿童钢琴启蒙教师从专业音乐院校的钢琴专业教师,逐渐扩大为艺术院校、高校艺术系的钢琴专业学生。近年来,社会音乐培训机构蓬勃发展,音乐培训机构里也有了固定的专职钢琴教师,但由于这些教师的钢琴专业水平、教育能力参差不齐,我国目前也缺乏社会钢琴课程的统一标准,因此儿童钢琴启蒙教学的目标及培养模式常体现出盲目性,在儿童钢琴启蒙教学中出现诸多问题。

钢琴学习者所处的社会环境也是学习者在学习过程中面临的一大重要阻碍。在社会的普遍认知当中,钢琴相比其他乐器层次更高,不仅因为钢琴学习过程比其他乐器学习过程更加艰难,更是由于钢琴常被视作为西方音乐的代表乐器。一提起钢琴我们就会想起这是西方音乐的代表,因此儿童在钢琴学习的过程中也会感受到比学习其他乐器更大的压力。钢琴学习的难度较高,许多儿童在学习过程中无法很快地达到学习目标,而我们所处的社会环境往往只以最终结果判定一个人的学习努力程度以及学习成果,这也导致了儿童在钢琴学习过程中压力巨大,很容易盲目追赶学习进度,变成

为了结果学习而不是为了兴趣。当许多钢琴学者不再清楚地认知自己的学习目标时,往往会在学习过程中丧失兴趣,缺乏动力,从而放弃学习钢琴。钢琴教学本来是一种良好的社会音乐教学现象,但是其对于儿童的影响不仅仅只受限于家庭以及老师,整个社会环境对于儿童钢琴教学的影响才是儿童钢琴学习中的重要影响因素。

业余钢琴考级是我国儿童钢琴启蒙课程中的重要内容之一,作为我国目前对于钢琴水平界定的最为权威的判定方法,钢琴考级制度不只是简单地评判一个人的钢琴水平,随着社会的发展,钢琴考级除去对于钢琴水平鉴定和考评的功能之外,还承担着普及钢琴教育,推动我国钢琴教育事业发展以及提高国民音乐素养的任务。几乎每一位琴童都有着钢琴考级的经历,业余钢琴考级制度也是一种很好的评定习琴者钢琴水平的方法。儿童在参与学习的过程中,考级制度可以证明他们的努力与天赋,进一步增强了儿童的钢琴学习动力与信心。考级过程一般分为多个考试部分,包括基本手指练习、练习曲、中小型乐曲以及大型乐曲等,因此为了参加考级的练习过程,能够从很大程度上提高儿童的音乐审美能力以及钢琴综合演奏能力。

虽然钢琴考级制度建立的初衷是美好的,但是由于制度的不完善以及社会教育观念等问题,考级制度很容易在一定程度上逐渐沦为拔苗助长的制度,有很多钢琴教师更是将钢琴考级作为业余钢琴教学的唯一教学内容与目标。一部分钢琴培育机构为了迎合家长以及儿童的喜好将考级放在学琴之上,一切钢琴教学都围绕着钢琴考级而进行,同时违背客观的教学规律进行钢琴教学,盲目地提高儿童的考试级别以契合学生家长的喜好来达到更高的宣传热度。这种状态下进行钢琴学习,极易养成不良的学琴习惯,从而导致琴童音乐素质薄弱,音乐知识贫乏、演奏能力弱、演奏方式错误等情况。伴随着考级等级的逐渐升高,乐曲难度也逐级递增,而基础薄弱也会使儿童在钢琴学习中产生完成曲目所需的时间越来越长、演奏上出现的错误越来越多、音乐表现力越来越差等现象。这些现象一旦产生,在他们的钢琴演奏中将会缺乏对作品的理解,音乐显得日益空洞,因此会在很大程度上削减琴童的学习兴趣,导致钢琴教学陷入揠苗助长的恶性循环,这种钢琴教学的目标显然与儿童钢琴启蒙教学的初衷背道而驰。

儿童钢琴启蒙教学以儿童为主体,首先必须要明确儿童在学习过程中的中心地位,儿童的学习过程是儿童通过实践活动认识世界、理解世界并发

展自我的过程。儿童在不同的年龄阶段的认知能力、思维能力与学习能力皆不同,因而,相对于成人的钢琴教学来说,儿童的钢琴启蒙教学需要灵活多样,要始终围绕不同年龄阶段儿童各自心理与生理的发展特点,以推动儿童通过音乐生活来理解世界,促进其思维与认知的发展,陶冶情操使其成长为健康与高尚的人为总体教学目标。

（一）培养音乐素养

音乐教育家达尔克罗兹认为,音乐的本质在于对情感的反映。音乐是由人类的情感自然而然地转化而来的,音乐是人类发展的本能反应,因而唤起儿童的音乐意识,培养儿童的音乐素养,使其有意识地进行音乐学习,是儿童成长发展的本能需要。这些音乐素养包含节奏感、音乐听觉和歌唱三个方面。

第一,节奏感。节奏感从本质上来说是一种稳定的律动感,作为人与音乐之间关系最为直接与本能的体现,它和人类的呼吸、脉搏跳动等生理特征非常吻合,因此,人的生理本能决定了人类天生具有一定的节奏感。但每个人所具有的节奏能力有一定的差异,这个差异表现在对于不同节奏的辨识程度不同,对于节奏的表现能力不同以及对于节奏的记忆能力不同。这些差异源于儿童的生理条件,例如肌肉活动能力、神经系统的协调性、注意力与记忆力的发展差异。因而,节奏能力还需要进行后天的诱发和培养来进一步提高,通过钢琴启蒙教育,培养琴童良好的节奏感,推动儿童的身心发育。

第二,音乐听觉。音乐听觉的培养包含外在音响听觉和内心听觉两个部分。钢琴作为一件声音独特、美妙的乐器,音色十分多变,能通过乐器形制的不同、触键方式的不同、音乐作品调式和声的不同产生各种各样的声音,因而可以通过钢琴启蒙课程,培养儿童对于音高、音色的辨识,让琴声刺激儿童的听觉发展,形成稳定的音高概念,增强儿童对于音色的感知能力,使之在聆听音乐时能够在大脑中产生印象与感觉,唤醒内心听觉。

内心听觉不依赖于某种乐器或人声等外在音响,而是由人的大脑思维自发想象出的音响。内心听觉是体验和表现音乐时最应具备的音乐能力之一,音乐家只有具备良好的内心听觉能力,才能在弹奏中抒发自己的内心感情,弹奏出心中所预想的乐音。因而内心听觉的培养是至关重要的,是音乐听觉训练的高层次目标。

第三，歌唱。歌唱是人类使用人声抒发情绪以及对外交流的一种载体。它是人声与语言的美妙结合，和节奏感一样，歌唱也是人与生俱来的能力。儿歌与童谣、语言一样都是易于被儿童所接纳的表达方式。而歌唱相对于乐器演奏来说，更易于被儿童直接表达，它在生理的发声原理上与语言有着共通性，例如呼吸、吐字以及发音。同时因其不似乐器，不需要掌握多种演奏技巧，仅仅用人声就可以演唱出曲调，所以歌唱是儿童在音乐活动中最直接、最易上手的实践方式，将钢琴演奏与歌唱紧密结合起来，可以培养儿童的歌唱能力、音高的准确性等，同时也会促进钢琴演奏中旋律歌唱性的培养，促进儿童对于钢琴作品的理解。

（二）推动认知发展

人生来具有自然生长和发展、表现自我的本性，音乐活动就是顺应这一发展需求的行为之一，因为音乐活动以及音乐教育能塑造、促进人的一系列认知能力。

第一，创造力。人类的创造力是在感官的记忆活动基础上得以发展与塑造的，儿童在钢琴课程中通过听觉对节奏、旋律、音高、音色、曲调等音乐要素进行吸收；继而在钢琴演奏、拍打节拍、唱谱等动作的强化下获得情感体验，形成自我的感受和想象，然后在自己获得的学习经验的基础之上，逐渐形成音乐的创造力。这种创造力可以是将节奏进行重组的即兴创作、旋律以及伴奏的创作，也可以是演奏方式的创造。儿童具有一定的创造力则显示出其音乐思维水平发展到了一个更高的阶段。

第二，感知力。音乐感知力不仅仅包含对于节奏、音高、强弱、音色等音乐要素的感知，还包括听觉、视觉、知觉以及思维等大脑与身体协调反应的一系列感知。在音乐感知力的培养过程中，会引导儿童形成情感体验，并逐步上升到审美意识，让他们在钢琴课堂和钢琴演奏中获得美感以及精神上的愉悦性，这种审美感受会进一步激发儿童对于音乐以及生活的热爱。

第三，记忆力。儿童对于音乐的记忆过程贯穿于音乐实践过程中，通过聆听音乐，对音乐形象、音高、节奏等形成记忆。同时，在钢琴演奏的过程中对于演奏的动作产生肢体记忆，在识谱读谱的过程中产生视觉记忆。这些音乐实践经验将在大脑中以长时记忆和短时记忆的方式进行存储，在长年的音乐学习过程中，通过持续不断地练习，不断地充实与丰富，形成内在的音乐知识体系，为日后的音乐活动提供必要的记忆储备。研究表明，儿童在

习琴过程中的各种音乐活动会促进其大脑皮层灰质体积的增加,从而提升其在生活与学习等各个领域的记忆力与专注力。

第四,识谱能力。乐谱的识读是学习钢琴必备的基础能力,儿童的钢琴演奏学习一定不能只是单纯对老师的演奏动作进行模仿,教师一定要在钢琴启蒙阶段就开始着力培养学生养成正确读谱的习惯。儿童识读乐谱的过程与阅读文字的过程极为相似,都是通过视觉将一系列符号传递到大脑进行辨识的过程。音乐从本质上说也是一门语言,对于乐谱的理解也是对音乐作品深入解读的基础,儿童识谱能力的培养要循序渐进,应从较少数量的音符、较小跨度的音程、升降记号较少的调性、简单的节奏节拍、单一的情感开始学习,再逐渐过渡到大跨度音符、复杂的调性与节奏、多变的情感与较长的作品篇幅。在这个过程中,儿童将通过各种音乐素材逐渐理解音乐语言,为日后对于音乐的长久学习打下坚实的基础,同时还能促进其语言能力、理解能力以及表达能力的发展。

(三)激发学习内驱力

皮亚杰的建构主义理论认为儿童是知识与学习的主动创造者。这一观点将儿童置于学习活动的中心,因而儿童钢琴的启蒙教学要以儿童为主体展开,在课程中促进儿童积极主动思考,让他们通过自己的实践来理解音乐世界。启发儿童对于钢琴学习的内驱力,提高他们在学习中的主动性,钢琴启蒙教学不能仅局限于对音乐知识的简单复制与单向传输,而应该是引导儿童主动地尝试与建构。一旦儿童具有了学琴的内驱力,他们通过自己的主动学习所习得的音乐知识与钢琴演奏技能将更加持久稳固,同时在音乐学习中则更能获得自信与愉悦感,使钢琴学习的过程能长久延续。

(四)开阔文化视野

钢琴教师以及琴童家长们应该始终明确钢琴音乐从属于音乐生活,钢琴是琴童打开音乐世界之门的一把钥匙。因而,儿童学习钢琴的目的是了解音乐世界和音乐文化,而不能仅仅掌握钢琴演奏的技能,却对音乐文化一无所知。钢琴音乐文化有着三百多年的历史,它是儿童了解世界文化的窗口,但凡伟大的钢琴音乐作品无不有着历史性、地域性、民族性的特点。因而,钢琴启蒙教学中,教师要多方位地进行钢琴音乐作品教学,注重作品的历史背景、文化背景讲解,注重作品的音乐语言分析,从而丰富儿童的音乐文化知识,开阔他们的文化视野。

（五）促进情商发展

音乐生活之所以能成为人类生活的重要组成部分，缘于它能激起人们的情感反应，即便刚刚出生的婴儿也能对声响、音乐产生敏感的反应。因此，儿童钢琴教学要通过钢琴音乐活动来平衡儿童的身心，使钢琴音乐具有"人性化"的力量。通过适合儿童聆听与理解的作品，培养其乐观、开朗的个性；通过舞台实践活动，锻炼儿童的胆识、自信心、应变能力与表达能力；通过钢琴音乐活动促进琴童间的交往与交流，培养其社会活动能力；通过钢琴课程让儿童爱上钢琴、爱上音乐，使钢琴成为其亲密伙伴，陪伴他们一生。

二、业余成人钢琴教学目标

近年来，随着我国社会经济文化水平的不断提高，人民群众的精神文化追求也随之不断提高，音乐文化逐渐渗透在日常生活之中，社会中踊跃参与各类音乐生活的群体也越来越广泛，老年人和成人音乐爱好者不断增多，他们其中有很多人成为了钢琴爱好者，成为业余钢琴课程的受众群体。1983年，中国的第一所老年大学在山东成立，这是我国老年教育的开端。随着全国各地老年大学的迅速发展，钢琴课程也逐渐成为老年大学音乐类课程里的常见课程。老年人的业余钢琴课程与儿童业余钢琴课程以及专业院校钢琴课程皆有较大不同，这源于老年人对于教育的需求更加多样化，处于不同年龄阶段的老年人在认知能力、学习能力上有所不同，不同地域、不同经济水平的老年人的音乐文化基础也有较大差异。因此，老年人的钢琴教育属于音乐教育领域里更为复杂的新领域，需要教师从老年人的心理、生理特点出发，了解老年学生学习钢琴的真实需求，确立科学的教学目标。

（一）补足原有知识体系，挖掘学习兴趣点

老年学生对于钢琴课程的学习，往往体现出极高的学习积极性，但是由于每个人自身的音乐基础不同，对于钢琴课程的需求必然不同。对于有一定音乐学习基础，尤其是乐器学习基础的学生，其需求往往是继续深入学习钢琴和音乐，想要通过在钢琴演奏技巧上的进一步提高以及音乐理论知识的系统学习，补足其原有音乐知识体系里的空缺，弥补之前音乐学习中的种种遗憾。而没有音乐学习基础的老年学生选择学习钢琴，往往是为了通过钢琴来了解音乐基础知识，同时，希望通过手脑并用的钢琴演奏过程，促进和维持其智力和记忆水平。因此，老年学生对于钢琴课程的内在需求是多

样、多层次的,教师在教学时,要了解每一个学生的真实内在需求,挖掘到学生学习钢琴的内在兴趣点,进而确立钢琴教学的目标和方向。

(二)注重体验式教学,丰富交流活动

老年人的业余钢琴课程通常以集体课的授课形式为主,这些课程往往在老年大学或者社区的文化活动中心里进行。这种学习环境有着独特而鲜明的特点,它既不同于普通的学校教育,也不同于以儿童钢琴教学为主的社会音乐培训机构,其不仅仅是老年人的学习场所,更是加强交流、开展老年群体活动的场所。

因此,老年业余钢琴课程应该拓宽各种交流渠道,丰富授课形式,积极开展音乐实践活动,用体验性的教学方式提高老年人的音乐自信,促进老年群体的情感沟通与交往。

(三)满足价值层面需求、丰富精神生活

老年人对于业余钢琴课程的需求也来自内在价值层面,在钢琴教学中对老年人学习能力加以肯定,会使其对自身的身体健康状态建立起自我认同并树立信心。老年人进行钢琴学习,不仅丰富了文化教育活动,也满足了老年人的人际交往需求,学习过程中还能够引发对于人生与生命价值的思索,这一切都使老年人的晚年生活更有价值感。

尽管老年人的养老需求会受到自身经济条件、文化水平、健康状况等条件的影响,但是对于归属感、幸福感的追求始终是老年人精神生活所追寻的目标。音乐生活可以使他们的晚年生活丰富多彩,一定程度上能够消除他们的空虚感与寂寞感,并拓宽了人际交往范围,提高了生活品质。老年业余钢琴课程应该为老年人带来其生命价值的认同感,满足其精神生活的需求。

(四)搭建学习平台,构建终身教育体系

终身教育指的是教育能够贯穿人的一生,我国目前处于人口结构老龄化程度加深的时代背景下,实现终身教育成为提高我国全民文化素质,使教育呈现多样化发展的必然目标,也是我国社会保障体系建立与完善的需求。因此,老年人的音乐教育应该纳入终身教育体系,以业余钢琴课程作为最常见、最普遍、最广泛的音乐学习的切入点,为老年人搭建终身学习的平台。

老年学习平台的搭建应该探索各种灵活的教育模式,不仅局限于各市、区的老年大学、社区文体活动中心,还可以依托于大专院校的社会培训部、成人教育部、继续教育学院以及国家开放大学终身教育平台。同时,老年业

余钢琴课程也要开拓各种授课形式,在线下除了集体课与一对一的个别课,还可以开展钢琴座谈、研讨会等学术活动,在线上则可以利用网络组建学习群,同时开展线上网课,促进老年学生之间的交流与切磋,活跃思维,提升学习的兴趣。在舞台实践方面,除了独奏以外,也应鼓励四手联弹、弹唱、声乐伴奏、器乐合奏等合作演出形式,还可以与游学相结合,走出教室与学校,将音乐生活与老年生活进行紧密结合。

综上所述,现如今钢琴课程已不断发展形成了一套系统化的课程体系,其课程目标同样应具备系统化的理论框架。钢琴课程应该按照不同学习者的情况制定不同的课程目标,与此同时,不同阶段课程目标的制定也需要充分考虑到学习者既有的音乐能力与接受水平,明确学生应理解和掌握的钢琴知识理论、实践技能和艺术观念,以及音乐核心素养的培育。同时,还要注意与后续不同阶段教学目标的衔接,将钢琴教学内容进行科学分配,以利于学习者理解与接受。总之,钢琴课程目标的实现是一个长期的教学过程,学生所具备的种种能力都是在长期良好的学习过程中逐步理解和掌握,最终实现从钢琴入门到精通的高效转变。注重学习过程的各个阶段以及最后钢琴教学中观念的传输,达到以美育人,以情感人的状态。钢琴课程教学目标的建立需要在课堂实践过程中不断摸索,逐步建立起更为多元与立体的教学课程机制。

第三章　中国钢琴教学发展历程

第一节　钢琴的传入与中国早期的钢琴课程

一、钢琴的传入

在中国历史文献的记载中，早在清朝就有关于古钢琴传入中国的记录，那个时候的西方传教者想借助古钢琴来传播西方文化、宗教知识，通过"东方艺术之门"这条路径进入思想相对封闭的中国。可是由于中国当时的外交政策，加上古钢琴这种"笨重"的乐器与中国传统乐器在操作方式上有所不同，以及其在音乐上的侧重点与传统音乐的审美观念难以吻合，最终导致最早一批古钢琴的传入就此不了了之。

直到 19 世纪初后期，随着东西方经济交往的不断深化和丝绸之路的繁荣，越来越多的钢琴出现在中国。随后，帝国主义列强通过鸦片战争强行叩开中国的大门，开始大肆宣扬西方的资本主义思想文化、宗教文化、艺术文化等，并从国外引入大量的产品进入中国配合传播，这些产品被我们统称为"舶来品"，而钢琴就是这些早期的"舶来品"之一。由此钢琴开始涌入中国，钢琴的传播也随着西方列强文化的入侵而不断深入。当时在我国的上海、宁波、广州等沿海开放地区，由于国外商人的涌入，市面上开始出现琴行，在此可以进行钢琴买卖。不过当时绝大多数钢琴都是卖给在中国的外国人及海外归来华人，以及当时在中国新兴的教堂，而国人的购买数量微乎其微。

根据相关资料的记载，manicordio 是皇宫内对古钢琴的称呼，早期对钢琴的翻译也是类似。清朝皇亲国戚偶尔会收到来自西方传教士的钢琴，

在 1601 年,明朝神宗皇帝收到一架来自意大利的钢琴作为礼物,慈禧晚年间收到的几件"西琴"也是指古钢琴,还有"洋琴""铁丝琴"等别名。在当时能够弹奏"西琴"并有姓名记载的中国人仅有一位,即是清朝的康熙皇帝。可见在当时,古钢琴在中国并没有得到广泛的传播,封建社会的乐器文化也并没有因为古钢琴的引入而受到影响。

更加值得注意的是,钢琴在传入中国初期,主要是由西方传教士等人配合相关宗教"圣诗"进行演奏,由于一些宗教的传教士大多并没有接受过正规的训练,只是会弹奏几个熟知的宗教乐曲,并没有体现出钢琴的音乐价值。因此早期古钢琴刚刚传入我国的时候,作为宣扬西方宗教文化的传播工具,反而限制了古钢琴早期的价值体现,放缓了古钢琴在中国乐器方面的发展脚步。

二、中国早期的钢琴教学发展

(一)教会学堂

随着鸦片战争叩开中国的大门,西方人逐渐在我国发达地区建立教堂用来宣扬传播西方的宗教文化,早期钢琴在中国的发展实现"从无到有"的关键在于钢琴教学的兴起。刚开始西方传教士来到中国时,钢琴只是他们用来鼓吹宗教文化的传播工具,在教堂里做礼拜、配合圣诗进行简单的演示。随着时间的推移,国外商人以及国外的音乐学者开始逐渐在中国创办一些教堂学校,即便这种教堂学校也是西方宣扬宗教文化的"障眼法",但从此钢琴不仅仅再是作为单一的、传唱圣诗的工具,而是开始展现其音乐价值的一面。

当时,每逢西方宗教节日的时候,外国人总会在中国各地举办一些音乐活动,同时当地教堂学校中关于钢琴音乐的教学也越来越多,钢琴音乐文化不断地深入中国的艺术文化之中,不断熏陶着当时的社会环境,正是在这样的历史文化环境之下,国人慢慢开始接触钢琴文化。早期主要是来自国外商人与传教者在国内创建的教会学堂,如由美国人创立的上海的清心女中,由法国人创立的上海的圣芳济书院等。这些教会学堂在鼓吹西方音乐文化时会涉及有关钢琴的教育。可以说,早期不成熟的钢琴教学活动推动了钢琴艺术在中国的发展。之后开始出现教会学校,而钢琴成为其音乐选修课中的一项,这就使得国人有机会进入钢琴教学的课堂,接触钢琴教学活动。

中国第一次真正关于钢琴这门乐器的专业教学始于 1881 年由美国人创立的"上海中西书院",该院校仅面向国内上流社会的名人望族后代,即使其缺乏包容性,但也确实是国内首先有相关明确规定的院校——即明文规定要求部分学生必须选修钢琴课程,还拥有配套的学习教材,并成立"琴科"系别,除此之外还有关于音乐乐理知识、词曲知识的教学课程。学生满足相关"琴科"的教学要求与教学时长就可以获得"琴科"文凭,这已经有点类似我们现在的教学模式。当时这些教学形式都是照搬国外的教育模式而来,包括相关音乐学习年限不得少于某一固定期限,"琴科"还会有相关的考查制度,如固定期限会举办音乐交流会,需要学习者来展示自己的学习成果,甚至在期满毕业时还需要举办面向社会的音乐交流会。从这里可以看出,早期的专业钢琴学习模式几乎都是对国外学习的生搬硬套,不仅在教材上、在体系上是西方中小学校的音乐教学翻版,甚至钢琴教学老师几乎都是聘请的西方学者。虽然此种教学模式没有结合我国特色,但是在当时的大环境下还是培养了一批幼教的工作者,他们在自己学习体验的基础上同时结合自身的思考,总结出一套属于他们自己的教学经验。随着形势慢慢变得包容,部分钢琴学者开始去国外求学,我国也慢慢培养出一批又一批杰出的钢琴家。正是由于我国初期的一系列自救运动,才让钢琴等西方乐器越来越多地涌入国内,也培养出了第一批优秀的学者,扩大了国人对西方乐器的认识。无论怎样,这些学习体验与教学经验都是之后钢琴教学发展中的一笔财富。

(二)学堂乐歌

在 19 世纪末,国内大规模的维新变法运动虽然失败,但却让当时的统治阶级看到了中国与发达国家之间的差距,并意识到这种差距不是短时间内就可以赶超的,而是需要自上而下地改革。因而,政府开始鼓励学习西方的成功经验,学习国外先进的科技和文化,提升文化艺术教育的多元性,开启一场属于中国的文化启蒙运动。在教育界,有人建议在传统课堂中增设声乐课,也就是将乐歌带进传统课堂进行教学,通过加入音乐教学,来改善传统的文化课堂,借此传播新的思想文化风潮,从而让国人思想迸发,不断进取,起到思想启蒙的作用。于是,自清代末期起,各地课堂大多都已增设乐歌课,在 20 世纪初,乐歌课已成为中小学教育的必修课程。在反帝反封建的浪潮中,音乐课程的加入和学习与打破旧思想旧文化的运动相符合,也

更易为大众所接受和采纳。自此越来越多的音乐形式逐渐出现，不定期的音乐集会、家庭聚会式的音乐交流日渐深入人心。而钢琴本身的独特性，使其在这次音乐变革中进入大家的视野，因为其交响性独奏乐器的优势，在一般的聚会集会中，它总是用来作为独奏或者伴奏的主要乐器，从而使更多人对其产生兴趣，在音乐课程中也出现更多的钢琴学习者，因此，可以说刚开始的学堂乐歌是钢琴学习风潮的关键起点。

（三）社会音乐社团

任何一项艺术的传入与兴起都与当时的社会背景和人文环境密切相关，在20世纪初期，随着"五四运动"的开展，新文化运动空前高涨，大多数国人都在号召学习新的文化艺术、都想尝试新的文化学习形式，对于文化教育也有了新的思想。在这样的社会背景之下，新的音乐形式逐渐被接纳和吸收，为音乐文化在我国不断发展与长久繁荣打下坚实的基础。

当时为了丰富艺术文化形式，北京大学于1919年率先成立音乐社团，取名为"北京大学音乐研究会"，主要是服务于"北京大学音乐团"，其社长就是当时的校长蔡元培老前辈，他支持新文化艺术的诞生，并身先士卒去发扬，希望借此机会去探究新的音乐形式，而不再局限于过去那些封建陈旧的文化艺术方式。社团广泛传播音乐文化知识，加速了专业音乐教学的发展进程，并以此为契机让更多对音乐有兴趣的学子得以聚集一堂，进一步磨炼音乐技艺。当时该音乐社团主要是以钢琴、琵琶、提琴等为主要核心乐器。同时期，不同地区的音乐社团如雨后春笋般相继成立，这些社团大多都是为了丰富艺术文化形式而建立的，他们希望通过成立多元化的教育社团，来达到培育多元化的学生，让学生们更加有朝气更加有情操的目标。这些鼓励让不同行业的艺术文化相继迸发，充实各行各业的人才，从而推动了当时封建陈旧社会的改变。虽然这些社团大多都是兴趣社团，并不会有太多专业的音乐知识，以及系统的音乐课程对社员进行传授，大部分都仅是兴趣者们的相关探讨，纷纷收集相关音乐教材，互相分享展示，但通过日益积累，却已初具规模，体现出了当时社会可以举办专业音乐学校的潜力。

在音乐社团成立以后，各地高校陆续开始增设音乐专业或者音乐课，甚至在民间也出现了私立的音乐学校，但是在这些科目中，无论是出于文化传承还是艺术形式的偏好，主要学习的还是国内的音乐形式，例如二胡、昆曲等传统的中国技艺。而对于引入的西方乐器，由于没有系统地整理音乐知

识体系,最多也只是照搬国外的音乐课程模式,模仿国外的音乐培训形式,偶尔邀请国外的音乐家来中国进行传授。虽然钢琴在当时仍是主流音乐外的一门乐器,但也首次进入了国内的专业音乐课堂。

随着各校音乐专业的不断深化,各种乐器渐受欢迎,而对于像钢琴这样的非传统音乐形式,急切需要系统的国内专业化人才,这说明随着文化艺术的逐渐发展,部分院校的音乐课或音乐专业已经不能满足行业的需求,我们需要更集中更专业的教学形式。

(四)早期音乐教育机构

在音乐社团的发展趋势之下,中国早期的音乐教育机构由此产生。1920年萧友梅在北京创办了北京女子高等师范音乐科、1922年创办了北京大学音乐传习所和北京艺术专科学校音乐系。丰子恺、吴梦非等人于1920年成立了上海师范专科学校音乐科,1925年成立了上海美专音乐系和上海市艺术大学音乐系。这些音乐院校里皆有钢琴课程,不但聘请了中国国内著名的钢琴家,而且聘请了外国钢琴家担任老师。由此,中国最早的正规钢琴教育培训学校正式诞生,钢琴的音乐教育机构步入了全新的阶段。

(五)早期社会钢琴教育

经历了中国"五四运动",从封建主义、帝国主义等解放出来的大众亟须开放思想,吸取中西优良的艺术文化,在这样的前提下,通过学校钢琴教育的启迪,钢琴这种音乐形式广泛被大众所接纳。由于早期在国内学校的钢琴教育主要面向于发达地区名门望族的后代,并没有普及到整个社会阶层,为了改善这一现象,出现了社会钢琴教育。社会钢琴教育主要是由一些钢琴家在社会大众的业余时间内教授钢琴技艺,早期这些钢琴家主要由接受过专业正规的钢琴教育并从海外留学归来的国人,以及少量的西方钢琴家所构成。值得一提的是,虽然早期社会钢琴教育可能并不专业和系统,但已经是部分国人的学习成果转化,所以像黄自、俞便民等早期的优秀钢琴家都曾在这个时期接受过社会钢琴教育。就这样,在中国早期学校钢琴教育与社会钢琴教育的相互补充下,推动了中国后期钢琴教学活动的发展与繁荣。

(六)国立音乐院

1927年,萧友梅在上海创办了中国第一所专业音乐院校——国立音乐院,在中国的音乐教育历史长河中画下了浓墨重彩的一笔,由此中国的音乐教育事业进入了新的篇章。上海国立音乐院参照西方先进的音乐教育理

念,从西方教学中吸取了先进的教学经验,并且建立了完备的专业设施,聘请留洋归来的中国音乐家以及国内的各大音乐名家担任教授。上海国立音乐院的成立带动了中国多省市纷纷效仿,陆续成立了许多优秀的音乐院校,培养出第一代中国钢琴演奏家和教育家。

中国国立音乐院囊括了当时涉及的各种形式的音乐种类,将它们系统地整理,按照体系又再次分门别类,从词曲编制到键盘乐器、声乐、国乐等,都有着清楚的音乐系别、系统的培养计划、完整的学院设备。校长由萧友梅担任,为了提供更优的教学质量,萧校长不断地邀请各行各业的音乐大家,包括学成归来的音乐大家、国外著名的音乐演奏家、国内著名的国乐大师,不论国家级别、不论乐器行业、集大家之所成,在当时组建了一支国内最高水平的师资队伍。萧老曾经回忆道:"在国内音乐刚起步的时候成立了中国国立音乐院,那是国内音乐发展最辛苦的年代,但同样也是功绩最显赫的年代,老师们不辞辛苦地教学,学生更是孜孜不倦地努力学习,一起为国内后来的音乐繁荣打下坚实的基础。"的确如此,无论是从音乐教材的内容还是引入乐器的演奏形式,都细细打磨,钢琴的专业培训也是在那个时候开始走向模范化、系统化,从而培养了一批优秀的钢琴家,包括李献敏、丁善德、李翠贞、吴乐懿、易开基、范继森等钢琴大师。他们通过日复一日对钢琴技艺的打磨,在短时间内达到了新高度,影响着日后一代又一代的钢琴学子。

(七)抗战时期

在抗日战争全面爆发之后,由于战火的侵蚀,钢琴教学不得不从课堂转移到后方。大半个中国被日本侵略,国难降临,钢琴教学也变得尤为艰难。当人们在水深火热的生活中艰难地存活时,这些钢琴教学者依旧没有放弃钢琴教学。当时,不少外籍钢琴教师,如拉查列夫、卡瓦列夫人,同中国首批钢琴教育家们,如易开基、洪士銈、范继森、李昌荪等,一起转移到了抗日大后方的重庆。尽管全国各地都处于动荡之中,但是这批钢琴教育者为了坚守自己的理想,依旧建立了青木关国立音乐学院以及松林岗国立音乐分院两所音乐学院。当时办学条件十分艰苦,全校仅有三台立式钢琴以及一架三脚钢琴。就是在这种艰苦的环境中,这些钢琴教育者怀着崇高的理想依旧教导出了一批极为优秀的钢琴人才。伴随着1949年解放战争的胜利,这些培养出来的钢琴人才如同种子一般飘散至全国各地,成为我国早期钢琴艺术教育事业的主力军。

三、中国早期钢琴教材的发展

钢琴教材是钢琴教学中不可缺少的一部分,是钢琴教学思想、演奏技巧、基本乐理知识、理论逻辑构架等最基本、最直接的体现。通过钢琴教学教材不仅可以将教学的基本理论、乐理知识、演奏技巧等技巧进行系统地总结,教材本身也可以用来反映不同时期钢琴教学的侧重点,每个时期都有其对应不同特征的钢琴教学教材,随着钢琴教学的不断发展,钢琴教材也不断规范化、条理化、系统化。因此不同时期的钢琴教材可以反映出不同时期的钢琴教学特征、加深我们对钢琴教学发展历程的理解,做到有迹可循,相互印证。

（一）教会学堂时期的钢琴教材

在教会学堂里,这些早期的钢琴课程全部都是由传教士担任,而这些传教士绝大多数都没有接受过正规、专业的钢琴训练,他们也只会弹奏一些比较浅显、简单的曲子,主要弹奏的是宗教的"圣歌""圣诗"等,所以在传教士的钢琴教学中,主要以与宗教相关的琴曲作为教学教材。曾有人回忆那时的钢琴教学说:"他唯一告诉我的就是中央 C 在哪里,剩下就是他来演示,我们尽力去模仿。"这些教师中只有极少部分的传教士稍微专业一点,能够弹奏拜厄练习曲之类比较初级的钢琴曲。直到我国开始维新运动前后学堂乐歌的兴起,钢琴才被社会广泛接受,并出现了更规范的教学材料。

（二）学堂乐歌时期的钢琴教材

在 1911 年辛亥革命时期,国人开始强烈要求学习西方的先进文化艺术,整个社会都想借此立国求治,振兴中华。当时创办了很多新式学堂,兴起了各种社团集体,掀起了学习新知识的浪潮。此时的学堂乐歌也将钢琴教学逐步推向正轨,实现了西方音乐文化与中国传统音乐文化的交融,为中国近代音乐文化的发展繁荣打下了坚实的基础。学堂乐歌时期的钢琴教师开始逐渐由国人替代,那些留学归来的钢琴家们不断吸收消化自己的学习经验,并将他们学到的音乐技艺、基本构架、基础概念、弹奏技巧、演奏方式等内容进行融合创造,结合中国特色创立了更加符合中国人学习的钢琴教学模式,培养了很多初期的钢琴教师。早期像沈心工、李叔同等著名的音乐家们,他们从日本留学归来所带回的适合初级钢琴音乐教学教材主要是拜厄与车尔尼的初级钢琴练习曲集、《哈农指法练习》以及《小奏鸣曲集》等,这

些曲集当时流行于日本音乐界,这些珍贵的教材即使在现代的初级钢琴教学中也是适用的,可见当时中国留学归来钢琴家们的水平以及良苦用心。

(三)国外钢琴家访华时期的钢琴教材

在国内慢慢接受新文化的浪潮里,有越来越多外国人来到中国,其中不乏一部分钢琴家,他们也在中国开展钢琴教学,他们带来的最重要的还是在各自国家流行的初级钢琴教材。有资料记载,当时意大利钢琴家梅·帕契在中国首次举办了钢琴音乐会,并且在中国传授钢琴技艺期间,对学生的手指功底有着严格的要求,他使用独特的训练方法锻炼学生的手指指尖,让学生在弹奏钢琴乐曲的时候能够充分展现出当时钢琴乐曲的效果。这种注重弹奏中手指技巧的教学方式也在后期的钢琴教学中得到了认可。

在我国的近现代钢琴教育发展史中,我国的钢琴教育机构很大程度上都是在模仿或套用西方钢琴教育模式。钢琴教育所用的理论教材大多是从国外来的,这些书籍在中国还没有形成自己的系统理论时,经由中文翻译后对正在起步建设的中国钢琴教育产生了非常积极的作用。譬如《钢琴演奏的基本法则》,这本书的作者是俄罗斯钢琴演奏家和钢琴教育家 J.列文,该作最初发表于杂志上,1927 年缪天瑞将这本著作翻译为中文。

(四)中国特色的钢琴教材

在 1920 年,中国音乐家逐渐意识到,钢琴教材作为教学重要组成部分有待完善,因此许多中国音乐家开始创作具有中国特色的钢琴教科书,中国钢琴作品得到了初步发展,特别是在齐尔品先生举办的"中国风格钢琴音乐"活动中,出现了许多具有中国特色的钢琴作品。这些钢琴作品除了用于音乐会演奏外,也作为钢琴教材中的作品用于钢琴教学,其中萧友梅的《新学制钢琴教科书》、周玲荪的《钢琴教本》、丰子恺的《洋琴弹奏法》、齐尔品的《五声音阶钢琴教本》、李树化的《钢琴基本弹奏法》最具代表性。

1.《新学制钢琴教科书》

1925 年,由上海商务印书馆出版发行的《新学制钢琴教科书》正式面世。此书由著名钢琴家萧友梅编著,分为基本练习、初级技术、名曲集三个部分。萧友梅认为,技术是表演的基础,课本中的所有技术都必须熟练地实践。该书还对音乐的基本理论知识进行了介绍,包括乐谱、音符、音乐表达标记等。其中不仅有萧先生摘录的著名外国钢琴作品,还有萧先生本人编纂的作品,如《村中晚景》《对月》等,深受在校学生的喜爱。

2.《五声音阶钢琴教本》

1936 年,车列浦您(现译齐尔品)的《五声音阶的钢琴教本》由上海商务出版社印刷出版,作为作曲家和钢琴家,齐尔品对中国风格音乐的创作和探索非常感兴趣,他自己编写了《五声音阶的钢琴教本》《五声音阶钢琴技术练习》和《五首音乐会钢琴练习曲》等作品。齐尔品非常重视民族性文化,认为每个国家都有各自独特的历史文化,有自己的民族遗产,每个国家的民族品格和风格是无法替代的。齐尔品在上海音乐学院钢琴系授课时,经常呼吁学生热爱自己的民族,并鼓励学生创作和演奏具有我国民族风格的音乐作品。在中国钢琴教学的初期,《五声音阶的钢琴教本》是一本开创性的钢琴教材,该书一经出版,便成为国立音乐院的钢琴教材。该教材有五个部分,分别是五个位置的基本练习、音阶练习、由五个音阶组成的十二个短片段、琶音练习、通过模仿琶音轮演奏声音而创建的"献给中国的幻想曲"。此外他还为中国音乐使用的五声音阶建立了一套原创性理论,为今后中国式钢琴音乐创作提供了案例。

3.《钢琴教本》

周玲荪编写的《钢琴教本》出版于 1947 年,这本书分为 32 章,根据当时中国钢琴教学的特点进行编写,尤为重视指法练习,每章都有指法练习和练习曲,以及音乐理论知识和音乐术语附录表。所选乐曲包括名家名曲、联奏曲、独奏曲、舞曲、进行曲及歌曲等体裁。值得一提的是,该教材特意增加了师生一起演奏的合奏曲。整套教程循序渐进,既可用于教学,也可用于自学,极大地改变了当时缺乏中国钢琴教科书的局面。

(五)音乐专业院校的钢琴教材

自 1927 年国立音乐院在上海成立之后,中国进入了高等音乐教育快速发展的时期,北京、武昌、杭州、福建等地相继创办了音乐师范或音乐教育机构,使西方系统的作曲技法得以在中国传播,并培养了一代优秀的中国作曲家、钢琴家。这些音乐院校聘请的教授有众多著名的国外音乐家,例如上海国立音乐院聘请的苏联著名钢琴家查哈罗夫、福建省立音乐专科学校聘请的德国教授马古士、克拉拉·曼者克等。他们把国外大量的钢琴教材带入中国,从深度和广度以及专业性等方面大大扩充了当时钢琴教材的使用。当时专业院校的学生已经可以演奏巴赫、贝多芬、莫扎特、肖邦、舒曼、李斯特、格里格、德彪西、拉威尔等众多作曲家的经典作品。1934 年由齐尔品先

生举办的"征求中国风味的钢琴作品比赛"大大推动了尚在萌芽期的中国钢琴作品发展,至此,中国作曲家自己创作的中国作品也开始逐渐成为钢琴教学中的不可或缺的教材。

综上所述,在钢琴初传入中国时,钢琴教学形式以及教材的使用十分单一,传播的方式也比较局限。钢琴教学主要是来自西方宗教的传教士进行演示,因而钢琴教学教材很少,后期部分留学归来的钢琴家,带回了当时在国外较为流行的基础钢琴教程。虽然在后期国外商人在发达地区创立了教堂学校,但这些教堂学校中所涉及钢琴的教学活动也都是由西方人担任,无论是演奏的形式还是弹奏的曲目都是极其局限的。同时,早期的钢琴教学教材所涉及的曲目都较为基础,难度较低、内容浅显、篇幅较小,而随着高等音乐院校的创立,钢琴教材日益丰富,音乐风格日益全面,演奏技巧难度大大增加,具有中国特色的中国钢琴作品与钢琴教材也开始逐渐发展。

第二节　新中国成立后的钢琴教学发展

在新中国成立以后,有了正确高效的领导,全国上下高度统一,整个社会对未来充满责任感和抱负心,各行各业的发展都被推上正轨。全社会一起创造了良好的艺术文化环境,鼓励各行各业的优质人群去创新、去争取,以积极的心态、高昂的热情去投身教育,为社会源源不断地输送更优秀的人才。在新中国文化艺术包容开放的时期,钢琴教育也吸引了一大批有志之士,他们不断结合实践教学经验、整合优质钢琴资源、夜以继日地钻研以谋求钢琴行业的发展与壮大。同时,新中国与发达国家的文化交流、艺术交流不断增进,营造出与其他国家取长补短、相互学习的新局面。在此期间,国内的钢琴教育也不断吸取国外先进的钢琴教学理念和新颖的教学方式,打造出了适宜国人的钢琴教学模式。在此过程中,我们也向其他发达国家展现出中国音乐的民族特点,这些具有中国特色的钢琴音乐文化也在其他国家造成了一定的影响。

在百废待兴的时期,需要在各个行业打好基础,扎根立足稳步前进。根据资料记载,《延安文艺座谈会上的讲话》明确了今后在文化艺术中的发展方向、相关政策以及主要精神。文化艺术需要服从于政治要求,只有稳定和谐的社会环境才能促进文化艺术的发展。文化艺术要服务于人民大众,新

中国是由人民来当家作主的,文化艺术也是由人民发展的,文化艺术绝不可脱离人民群众,所以在当时并不推崇个性的张扬与发展,而政治标准和文化标准才是文化艺术自我批评的衡量标准。此次《延安文艺座谈会上的讲话》对于新中国成立后的相关钢琴教学活动有着深远的影响。

一、钢琴教育的模式

(一)学校钢琴教育

1949 年后,钢琴学校教育较从前产生了重大的改变,之前仅有极少数的专业音乐院校,大多数师范类院校也只是在新增的音乐课程学习中新添了"琴科",但是并没有成体系,专业教师人才队伍也很匮乏。新中国成立之后,无论是社会环境氛围,还是国家相关政策都有了明确的指向,规定将由具有一定体系的音乐政府机构来指导音乐教育。如文化部下面的艺术事业管理局直接领导、整合、创办了两所专业音乐院校:中央音乐学院和上海音乐学院(中央音乐学院华东分院)。这些院校聚集了当时新中国最强的音乐力量,在钢琴教育方面均由非常著名的钢琴家指导培养学生,在一定程度上代表了新中国最高的音乐水平,成为新一代中国音乐的"领军者"。中国钢琴家在一些著名的国际音乐赛场上也逐渐开始崭露头角,给国际音乐大赛的评委们留下了深刻的印象,也让越来越多的国外音乐者开始关注中国。

中央音乐学院、上海音乐学院(中央音乐学院华东分院)吸收了当时大量的人才队伍,更是为祖国培养了一大批杰出的音乐家。正是由于这种层层更替,不断考验并完善着新中国的专业音乐教育制度。为了使教学培养体系更加规范,在1951年院校又逐渐开设附小音乐教育与中专音乐教育,这样具有一定年限的教学制度和不断选拔的教学模式,科学地分配了全社会的专业人才,让不同的人才去不同的地方接受不同的教育,为中国的音乐文化发展积累了后备力量。南京、吉林以及其他地区也开始成立专业的艺术院校,甚至在各个省份的师范院校中也出现了专业的音乐团队,提供以钢琴为主要学习科目的音乐教学。钢琴的学校教育在这个阶段已经开始规划化、体系化地稳步发展。

(二)社会钢琴教育

在良好和稳定的社会氛围下,中国的文化教育事业不断发展,钢琴教学的形式也日趋多样化,除了学校的专业教育形式外,社会钢琴教学也初见端

倪并逐渐发展,对钢琴人才的培养作出了重要的贡献。在早期的钢琴教育中面临的最大的问题是师资力量的问题,并且有很多青年才俊由于种种原因,没有条件接受专业而系统的音乐教育,钢琴学习起步很晚。在这种情况下,社会钢琴教育就充分发挥了作用。例如金石先生、顾圣婴先生都是后期才开始接触钢琴文化,但是在社会钢琴老师的教育下却有着不俗的钢琴成绩,他们先后在上海举办自己专业的钢琴独奏音乐会,以扎实的基本功和高超的演奏技艺引起了大家的广泛关注。他们这种社会青年钢琴家虽然没有接受专业的学校钢琴教育,但是其专业水平已远远超过专业院校毕业生的水准。正是学校和社会这两种钢琴教育模式的相互补充,才得以让钢琴音乐文化在国内广为流传。

除此之外,新中国成立之后,全国各类大小乐团如雨后春笋般逐渐成立,如歌舞表演团、文艺表演团、音乐团等。这些社团在演出的时候,钢琴成为了主要的伴奏或者独奏乐器,很多钢琴音乐家在这些社团的演出活动中,以高超的演奏技艺吸引了更多人的注目,让更多人有机会接触到钢琴文化,对新时期钢琴音乐文化的传播起到至关重要的作用,这也是社会钢琴教育的重要表现形式之一。

二、钢琴教学内容与教学方法的更新

自钢琴传入中国直至钢琴音乐发展的早期阶段,中国长期处于信息交流严重闭塞的阶段,社会文化传播非常局限,由于钢琴的适用范围不够广泛,教学形式更是单一,教学内容也不够丰富,太过单调,以至于早期钢琴文化的发展非常缓慢,教学材料一直都是沿用当初从日本留学带回来的《小奏鸣曲集》《拜厄教程》《哈农练指法》等基础钢琴教学内容。由于教学内容没有及时更新补充,所以教学进展不够高效,虽然也培养出了一部分钢琴大家,但是整个钢琴教学体系仍然拖沓,没有创新。

在新中国成立之后,钢琴教学方面急需一套系统的、全面的教学内容和培养方案,来达到音乐人才培养的要求。在 1961 年,以中央文化部为首开展了关于高等专业音乐院校选择教学材料的审议会,大会指出现阶段钢琴教学内容不适合、不匹配新时期的钢琴文化发展要求。结合各个专家团队的意见,会议决定拟定一套专业钢琴学习的参考材料,因此选编出了一系列新的钢琴教学教材,包括《高等音乐院校钢琴教学曲选》《高等音乐院校钢琴

教学练习曲选》等适合新时期钢琴教育的曲选。这些新材料、新曲目极大提升了钢琴教学的效率，推动了钢琴文化事业的发展。但是由于当时社会意识形态的问题，这些新的教学内容里面并没有选取国外现代的钢琴作品，这种"一刀切"选材的问题是本次发展的瑕疵。

这个阶段对教学内容的创新主要集中在汇集了更多的中国传统音乐元素，将中国民族音乐特点融入了钢琴选曲当中，加入了一些具有鲜明中国特色的钢琴曲目，包括当时中央音乐学院出版的《中国钢琴曲选》、上海音乐学院出版的《民歌钢琴小曲五十首》等，这些教材凝练了早期国内钢琴家们的创意与心血，扭转了之前的钢琴教学局面，拓宽了钢琴教育的形式与内容，运用于当时的专业音乐院校和社会钢琴教育中，使钢琴的学习过程更加系统全面。

同时期，由于与苏联建立着密切的文化合作关系，苏联音乐家在访华期间带来了苏联钢琴音乐文化，以及他们的钢琴教育教材，在一系列的音乐交流活动中拓宽了我们的学习视野。在这样的文化交融碰撞下，使得中国钢琴专业的发展再次踏上新的台阶，让钢琴教育者们有机会做更多选择，促进了钢琴教学与学习的积极性，加速了我国钢琴文化事业的发展与进步。

与教学内容面临的问题相同，在新中国成立初期，在钢琴的教学方法上也具有很大的局限性。当时中国的钢琴教师以第一批留学归来的钢琴家们为主力军，由于他们在钢琴基础学习的过程中并没有接触到规范的教学和演奏方法，即便后来去国外求学，不成熟的弹奏手法也已根深蒂固。而后当他们作为钢琴教师进行教学的时候，因来不及仔细推敲，在传授弹奏手法上并没有太大的改变，导致这种弹奏手法几乎"代代相传"，给日后钢琴人才的培养道路造成了一定的困难。他们在钢琴弹奏过程中仅仅注重的是手指的训练，看重手指之间的独立性，而忽略了手腕的作用，为了给手指提供空间而造成手腕紧绷。手指、手腕以及手臂整体的不协调使得演奏者身体得不到有效的舒缓，进而造成在演奏钢琴乐曲时音色变化不够丰富，情感不够充沛。新中国成立之后，外交政策不断完善，中国钢琴音乐文化也得以与其他国家进行交流，经常有一些国际著名的钢琴家们在中国进行演奏方式、弹奏手法的演讲，这种深度专业的钢琴交流使得国内钢琴家们感触颇深，很快认识到自身的不足进而研究改进。国内传统的钢琴教学方法与演奏方法也开始不断更新，钢琴教学得以进一步充实与发展。

三、钢琴教学理论的发展

从钢琴传入中国到新中国成立后的一段时间内,国内钢琴行业的教育者在钢琴教学内容、钢琴教学方式,以及钢琴教学规范性上都作出了不同程度的改进和优化,可是在钢琴教学理论上并没有突破,甚至在一定程度上可以说是空白。钢琴在刚传入中国的时候就具有一定的时代限制性,即使经过国人不断地深入学习,还是没有提升到理论层次,发掘出钢琴教育的理论成果。但是在 20 世纪 50 年代后出现了转机,由于国家体系日渐完善,相关行业的工作标准统一,工作者的思维逐渐被打开,钢琴教师们也开始将自己的教学经验、教学心得进行总结凝练,并且不再局限于个人记录,而是将其公开发表于相关音乐期刊上,形成理论资料。包括 1958 年在音乐研究期刊上发表的《钢琴教学怎样多快好省》、1959 年在中央音乐学院学报期刊发表的《有关成年人初学钢琴的教育体会》,以及 1962 年在人民音乐期刊上发表的《提高钢琴表演艺术之我见》等,这些有关钢琴教学的理论凝结成果,弥补了这些年在钢琴教学理论研究上的发展空白。

在与苏联建交的初期,中国钢琴家从苏联引入了很多钢琴教学理论文献,这些理论文献汇集着苏联钢琴教育过程中的精华,而国人在翻译这些文献的时候也慢慢领悟到了其中的含义,开始重视国内钢琴音乐教学理论的发展。当时引入的主要包括:苏联钢琴家阿·尼古拉耶夫主编的《钢琴教学论文集》、阿·索洛夫佐夫主编著的《肖邦的创作》,以及苏联当时专业钢琴院校的音乐教材《外国音乐名作》等著作。受当时社会背景的影响,我们失去了很多与西方国家音乐交流的机会、没有在钢琴教育文化急需发展的时候去填补这些空白。对苏联建交机会的把握,一定程度上弥补和丰富了我们自己的钢琴音乐文化。

当时中国学者的学习能力非常强,即使经历了钢琴理论匮乏的年代,还是发表了很多影响力很大的钢琴教学理论文献。与此同时,慢速发展的教学理论不断指导着教学实践活动,国内正规音乐院校的专家们也意识到音乐表现力与弹奏技艺是同等重要的,开始针对性地锻炼学生的钢琴音乐感染力,如何在演奏中将弹奏的技术与音乐感觉融合起来成为了新的教学目标。但是从大范围来看,由于教学理论知识没有及时普及,导致很多钢琴教育者并没有发现这个问题,国内钢琴教育形式出现了"脱节"的情况。部分

老一辈钢琴家们在大量的教学实践中总结出了合适的教育模式,遗憾的是没有及时地分享或形成文字作品,导致国内钢琴教学缺失了大量有意义的钢琴教学论著作品,使钢琴教学发展过程变得曲折,走了"弯路",这也是新中国成立之后钢琴教学发展过程中的遗憾之处。

四、钢琴教材的发展

在中国钢琴音乐发展的早期阶段,并没有严格意义上的成熟的钢琴教学教材,教学材料大多是传教士所用的宗教"圣诗"等篇章。后来逐渐出现了一些在国外比较流行的基础教材,它们是由国外学成归来的钢琴家们带回的钢琴基础教材,但是这些教材在种类和数量上都仍然比较少。自新中国成立之后,钢琴教育走上正轨,无论是教育模式、教学内容还是教学方法都有了一定程度的突破。国内钢琴教学氛围浓郁,同时也开始与部分西方国家进行音乐交流,整个社会形势一片大好,钢琴教材也在这样的环境中与时俱进,不断被充实更新。

（一）中国特色的钢琴教材

自中央音乐学院和上海音乐学院创立,我国开始踏上专业音乐的研究道路,培养出一批又一批钢琴造诣不凡的音乐家。由于社会需求,这些新时期的钢琴音乐家们很快就被输送到各个省份的音乐专科院校或者是开设音乐专业的师范院校中教授钢琴。这一代代钢琴文化的传承,不断壮大了我国钢琴音乐的教育队伍,使得我国钢琴教学的质量显著提高。也使他们在这期间不断地研究着钢琴教学教材,开始尝试编著带有中国特色的钢琴教材。

由于当时的社会倾向,相关政策引导、鼓励创造带有民族特色的音乐文化,以此来提高我国专业音乐文化的教育质量,使得最早一批诞生出来的钢琴教学教材带有浓厚的传统中华民族特色,主要包括《民歌钢琴小曲五十首》《中国钢琴曲选》等代表作。

《民歌钢琴小曲五十首》是在 1957 年出版于上海音乐出版社的一部作品。这本由专业院校编著的钢琴教材主要集中于民歌和声配置的教学研究,在当时的社会背景下,从各个民族曲调的角度去探究钢琴曲目的和声问题,尽可能地将不同的民族音乐特色展现在和声之中,并且在每一首的曲调上也考虑到了民歌原本的音乐内容与情感。编曲者整合了全国各个省份较

为出众的 50 首民歌素材,大大丰富了在钢琴初始教学阶段的选择。

在新中国成立之后的这段时期内,中国编曲的钢琴教材一直在曲折地发展。老一代音乐家通过自己艰辛的努力在早期匮乏的环境中成长起来,虽然钢琴技艺精湛,但是在钢琴编曲方面还有很大的进步空间。从一开始教材本身数量的欠缺,到慢慢在编曲中添加中国传统的民族音乐元素,再到后来为国外曲目的不断涌入所启发,国内钢琴曲目编选的水平不断提高,钢琴作品的创作氛围逐渐浓厚。中国作曲家们对于中国钢琴音乐的发展有着重要的贡献,这些中国作曲家以优秀的钢琴作品作为参考,创造出了一定数量的优秀中国钢琴作品。其中代表作包括:《快乐的节日》(丁善德);《序曲一号》《序曲二号》(瞿维);《双飞蝴蝶》《旱天雷》《卖杂货》《思春》(陈培勋);《E 大调序曲》《b 小调序曲》《a 小调序曲》(朱工一);《即兴曲之二》(胡伯亮)等,这些钢琴曲目无论是曲调、和声还是题材、音乐表现等都显得更加成熟,国内钢琴教材中的中国钢琴作品大多是从这些佳作中选取的。随着中国钢琴教学发展日渐成熟,体系逐渐健全,国内编著的钢琴教材在当时使用的钢琴教材中开始占据一定的分量。

(二)外国作品选编的钢琴教材

新中国成立之后,国家政策正确的引导加快了中国音乐文化的进步,包括钢琴教学文化工作。在 1961 年,中央文化部在首都召开了关于专业音乐院校使用教材的审议会,其中包括钢琴教学教材,其目的是规范专业音乐的教学工作,在教学工作开展的同时能够给予一定范围的参考乐曲。参与音乐教材编选的组委会由当时经验丰富的音乐家所组成,其中关于钢琴音乐教材曲目编选的是老志诚、胡伯亮、易开基、洪达琳、朱工一、周广仁、张隽伟、杨体烈八位钢琴家。这些专家根据文化部制定的主题,开展钢琴曲目的编选,编著了这本音乐出版社的教材——《高等音乐院校钢琴教学曲选》。与以往不同,在这次的教材曲目编选的过程中,不再局限于中国传统的民族音乐特色,而是更加广泛地整合当时各个国家的钢琴曲目,以去其糟粕取其精华的态度来充实本套教材的厚度。该教材将当时各个国家著名钢琴家的作品收纳其中,各个地区盛行的钢琴教材也考虑在内,主要分为国内、东欧、西欧、苏联、拉丁美洲五大地区。这也是国内首次吸收整合全球优秀的钢琴曲目作为专业院校的参考曲目,里面所包含的大多数曲目在当时国内并不多见,是国内钢琴教学体系中所欠缺的教材曲目,由此可见《高等音乐院校

钢琴教学曲选》这部教材种类较为齐全,样式丰富,曲调多变,很好地弥补了当时专业钢琴院校的教学空白。

与此同时,当时的专业钢琴音乐教材编选组还选用出版了一本练习曲教材——《勃拉姆斯五十一首钢琴练习曲》。在钢琴教学教材的局限下,当时国内盛行车尔尼练习曲,它成为国内传统的练习曲曲目,虽然在一定程度上可以锻炼钢琴学习者的琴技,但是千篇一律的练习曲目并不利于钢琴行业的全面发展,也对钢琴教学工作造成了一定的阻碍,所以,组委会编选这套钢琴练习曲在推动钢琴教学活动的过程中作出了一定的贡献。这套练习曲集涵盖多种钢琴演奏风格,并涉及到了从易到难的不同等级,适合各个阶段的钢琴学习者进行演奏练习,给钢琴教师们提供了更多的参考和教学选择,使其能为学生制定更有针对性的教学计划。

(三)高等师范专业的钢琴教材

随着国家教育事业的全面发展,除了专业音乐院校外,各个省份都在中专、幼师、中师以及师范类高校等院校中逐步设立了音乐专业,这些非音乐专业院校的音乐专业,培养的是中小学、幼儿园的音乐教师,这些音乐教师将是提高国民音乐素质的践行者。鉴于钢琴这门乐器的实用性,这些师范专业里的钢琴课程成为主要课程。随即在1956年,教育部研究颁布了《中等师范学校音乐教学大纲(草案)》,也是国家在音乐教学的层次上首次对钢琴教学作出的规定。随后,各个省份开始集中力量编写专业的钢琴教学教材,例如1955年出版的《辽宁省师范学校风琴练习曲》、1959年出版的《风琴基本教程》。但由于当时只有一个教学大纲,没有更具体细致的编写规范和编写要求,导致全国不同省份的钢琴教材规定各不相同,甚至有的地区采用五线谱、有的地区使用简谱,这种不统一的应急教学需求并没有很好地解决当时非专业院校钢琴教学的问题,却意味着这是我国师范专业钢琴教材发展的起点,激发了师范专业对钢琴学科的重视,为日后钢琴学科在师范专业的发展奠定了基础。

(四)成年人的钢琴教材

《成年人钢琴初步教程》是在1958年出版于中央音乐学院红色学院印刷厂的一部教材,由中央音乐学院编著而成,是该院校的指定教材之一。不同于《民歌钢琴小曲五十首》,该教程主要针对成年人钢琴学习,在编曲和选曲上都更适合成年人系统学习。本教程录入138首音乐作品,一共分为三

个部分,第一个部分有 31 首,其作品主要汇集中华民族特色曲目;第二个部分有 56 首,其作品主要是适合成人学习且难度适宜国内国外的钢琴曲目;第三部分共 51 首,涉及钢琴的四手联弹曲目。与以往教材相比,该教材的编著更加系统、科学,在选曲上更是由多年教学经验所得,涉及各个难度、不同系列,在实践中能更好地锻炼学生的技艺,有助于成年人的钢琴教学发展。

(五)音乐专业院校的钢琴教材

当时社会环境的改变反映在钢琴教学活动中就是国内钢琴教学教材的改良。在之前中国国内钢琴音乐水平的最高学府就是中央音乐学院以及上海音乐学院,专业院校中的钢琴教学活动在一定程度上反映了国内的教学水平。新中国成立之后,包容的外交政策对各行各业产生了巨大的影响,尤其是音乐领域,将专业院校中的教学模式推向国际,同时钢琴教材也由之前的初级钢琴教学教材提升到高水平的钢琴教材,包括莫扎特、贝多芬、舒伯特等钢琴作品。这种几乎短时间内的拔高在当时的国内并没有出现断层或者不适应的情况,国内学子反而很快地适应了这种改变,也从侧面反映了新中国成立之前钢琴音乐教学的落后。不仅钢琴教材上出现了改变,而且由于当时中国与苏联交好,两国交往密切,专业院校中教授钢琴教材的老师也发生了改变。因苏联钢琴文化的快速发展,专业音乐院校邀请了一部分苏联的钢琴音乐家来华开展钢琴教学,苏联钢琴家们的教学具有很明显的民族特性,与我国传统的教学方式有很大的出入。他们改变了我们的教学方式、教育模式、教学教材甚至是钢琴教室,他们比较看重钢琴的基础教学,会在初学钢琴阶段着重训练钢琴演奏基础,并在教材和模式上都有所选取,有特点地选择合适的钢琴教材,在钢琴学科上规定了最少的学习课时,重新调整了传统的钢琴考试内容与考试方式。这一系列对钢琴教学模式的规范与整改,极大地调动了当时专业院校钢琴教学工作的热情,培养了基础更坚实的钢琴学者。可以说当时的苏联钢琴音乐家在两大音乐院校中建立了苏联的钢琴教育体系,这种更科学、更合理的体系也被我们一贯沿用。

在两大院校中苏联体系的成功,证明了我们需要改变国内的教育模式,从而影响了我国的钢琴教育,开始逐渐提升国内所有钢琴教育的专业性,也拔高了国内钢琴学习的音乐性以及艺术性,钢琴学习者手指的灵活性、音乐

形象的展现力,以及音乐演奏的专业性,都得到了明显的改变和提升。钢琴音乐教材与钢琴教学工作密不可分,互相联系,规范的钢琴音乐教材就是钢琴教学的工具,是传递钢琴音乐文化的中介,丰富、专业的钢琴教材使学生有更多的感悟和体会。在一些大型钢琴音乐演奏比赛上,不能局限于弹奏具有中华民族特色的钢琴曲目,也需要弹奏具有一定流行性的曲目,才能让更多人认识到中国钢琴音乐文化的水平。苏联对于当时我们国家钢琴音乐教材的创新以及钢琴教学活动的发展都起到了很重要的影响作用。

第三节　改革开放后的钢琴教学发展

钢琴教学事业的发展,得益于改革开放的有利环境,国内积极实施一系列有效措施来发展钢琴教学,开创了新的局面,在无数钢琴教育工作者的共同努力下,创造出了丰硕饱满的中国钢琴音乐成果。

改革开放以来,国内在各个地方积极增设钢琴教育专业教学机构,钢琴专业教学机构遍布全国,并积极与国际钢琴教学机构开展艺术教育交流和协作等活动。在邀请著名国外钢琴演奏家与教育学者来中国进行钢琴演奏、理论、技巧等的演讲授学的同时,我国的钢琴教育者与学生也积极到国外钢琴教育机构进修、留学、观摩和学习,这为改革开放时期的钢琴教学积累了尤为丰富、优秀和先进的教学经验。更为重要的是,这种开放的学习态度使得我国在钢琴教学的教育理论研究、音像影像资料、钢琴教学相关教材、钢琴演奏法和教学法等各个方面都有很大收获,为我国钢琴教育事业奠定了坚实的基础。

一、钢琴的教育模式

（一）学校钢琴教育

随着各地高考制度的逐渐恢复,之前关闭的艺术及音乐学院、师范类院校音乐系别和中小学音乐科目都重新开设,并对招生制度进行改革,对教学大纲进行重新制定,对教师队伍进行重组建设,经过多次会议重新拟定了钢琴教学的教学目的、任务、原则、内容及方法。

以中央音乐学院、上海音乐学院两大国内顶级音乐院校为例,这两大院校恢复招生后,秉持着择优录取的招生原则,吸引了一大批优秀的钢琴人才

及在钢琴专业有天赋、有实力、有志向的学员,这批人才也是未来中国钢琴事业发展的主力队伍。在两大院校的带领下,广州、天津、沈阳、四川、武汉、西安等地的音乐学院,广西、云南、南京、吉林、山东等地的艺术学院,全国各省各地艺术学校都在原有音乐系科上对钢琴专业学科进行拓展或增设。更为振奋的是,中央、上海这两所音乐学院还为其钢琴专业申请到了硕士点,为中国钢琴教学理论研究建立了更加完善正规的理论平台。

以上一系列举措使中国钢琴教学的学员数量和质量以及钢琴教学内容都得到扩充和提升。除了这些正规院校的钢琴专业和原有并复办的钢琴教学教育机构,全国各地在原有基础上又增设了一批艺术院校和钢琴系科,并且多校音乐系将钢琴作为必修课程,这说明国内钢琴教学的教学理念有所改观。随着钢琴教学规模逐渐扩大以及钢琴教学资源和手段的提升,我国的钢琴人才短期内突飞猛进,更为钢琴教学发展提供了正向刺激,这也在当时形成了良性循环,钢琴教学规模空前壮大,培养了大批高质量钢琴专业人才,加速了钢琴教学途径的拓展和师资力量的壮大。由此一来,我国的钢琴教学形成了较为完善的教育网络,以各大音乐、艺术院校和师范类院校为主,各地方钢琴教学机构为辅同步发展,为我国钢琴教学事业和钢琴艺术课程普及奠定了基石。

随着钢琴教学事业的发展,涌现出一大批音乐素养较高的优秀钢琴人才,各大艺术音乐院校积极组建涵盖老、中、青三代优秀钢琴家的师资队伍。精力和创造力占有巨大优势的青年教师在拥有扎实专业素养的老一代钢琴家的带领下走向成熟,能力得到大幅度提升,这批高水准的师资团队也将自己的活力与希望注入中国钢琴教育事业。

师资力量的不断壮大促进了钢琴教学资源与教育理念的更新与发展,各类艺术音乐院校和全国中小学校音乐钢琴课程的教学大纲也随之逐步改进,在课程结构设计及教学方式方法方面都有很大的拓展与创新性。通过钢琴技巧训练巩固钢琴专业基本功力,在提升专业技能的同时不断提高艺术修养,最大限度促使每个学生发挥其艺术表现力和创造力。另外,在课堂教学的基础上,积极举办各种钢琴演奏比赛与表演实践活动,理论与实践学习同步进行,各种形式的钢琴观摩教学和集体课程的开展也对学生的合奏能力和综合音乐素质的提高起到促进作用。同时,钢琴演奏人才得到更多在国际舞台参演露面的机会,而且表现突出,成绩斐然,极大地提高了中国

钢琴教育工作者的自信,并能以更加包容和理性的态度来审视和融入多彩的世界钢琴文化。

(二)社会钢琴教育

改革开放以来,国人的思想得到解放,主观能动性大大提高,这种无形的力量促进了全民观念的转变,也直接影响了国内钢琴教学教育理念的变迁,促进了各院校和教育机构钢琴教学教育方针的制定与完善。再加之科技的飞速发展,使得广播、网络、电视等电子产品和各类杂志、期刊、报纸等纸质读物快速发展为重要的传播载体,广泛地向全国传播钢琴艺术信息,成为钢琴教育走向大众化传播的有力支持。

随着改革开放以来经济逐渐复苏并迅猛发展,国人的生活水平也逐渐提高,在满足其物质生活的基础上,开始趋向于对精神文化生活的追求。加上封建思想的破除和计划生育、独生子女政策的逐步实施,每个家庭的独生子成了重点教育对象,国外幼儿启蒙教育的传入使家长们开始关注孩子幼儿时期的智力开发问题,不可否认,也有部分家长把自己的梦想寄托在自己的孩子身上,这些造就了钢琴启蒙教育发展得天独厚的条件。因此在20世纪80年代,掀起了一番抢购钢琴的热潮,飞升的钢琴价格都未能削减国人抢购钢琴的热情,可见钢琴艺术的深入人心,也印证了钢琴教学空前壮大的社会影响力。

但伴随急促的钢琴热潮,接踵而来的是显而易见的弊端,钢琴热潮来势汹汹,很多问题无法充分应对,不仅体现在短期优秀钢琴教学师资力量的匮乏,还体现在钢琴教学教材和钢琴曲目的局限,再加上家长跟风学琴的不成熟动机和部分学童由于错误的学习方式方法,对钢琴产生了厌学现象。不过这些小瑕疵不足以影响钢琴教学事业的迅猛发展,学习钢琴已然成为改革开放以来的新风尚,同时,社会钢琴学习热潮也促使更多优秀的钢琴人才投身到社会钢琴教育事业中。钢琴教师们在不断尝试与创新的过程中编订了各学龄阶段的钢琴教材,制定出延续至今的业余钢琴考级制度。业余钢琴教学的教育手段与水平不断改进与提升,因而业余学生的钢琴水平逐步提高,钢琴音乐的社会普及率也大大提高,为中国钢琴教学事业的发展作出了巨大贡献。

二、钢琴教学理论的发展

改革开放初期,中国钢琴教育界与国际钢琴教育界逐渐接轨,更多优秀的先进钢琴理论和技术流入国内,国内钢琴教育界开始着重引进国外分量较重的钢琴理论专著和原版书籍,同时,也有一批优质的钢琴专业学术资料和硕博研究论文资料陆续被翻译成中文出版,这对于中国钢琴教学工作者、演奏者和学生来说无疑是极为宝贵的知识财富,对教学与演奏皆带来诸多帮助与启示。

自 20 世纪 50 年代以来,就已经有一些钢琴教育工作者尝试将自己的钢琴教学经验与理论编著成文字,但是在质量和数量上有所局限。随着时代的发展,中国钢琴教学工作者在其钢琴演奏和钢琴教学方法、内容及创作风格等方面都更加成熟、丰富、多元。借着改革开放的东风,更多的钢琴教学工作者开始用文本的形式记录自身教学经验及教学思想,彼时钢琴艺术界的优秀人才都意识到将自己的创造力和思想智慧注入钢琴教学实践活动的同时,及时总结教学经验,深化教学思想与理论是尤为重要且十分必要的,因此涌现出更多视角开阔、技术先进的钢琴教学理论和技术研究成果。

1979 年 3 月,时任上海音乐学院音乐研究所研究员的廖乃雄在《音乐论丛》第二期发表论文《试谈钢琴教学的几个基本环节》,成为当时轰动整个中国钢琴教育界的大事。廖老师的论文内容旨在探讨钢琴教学的基本经验规律,具有极其重要的学术价值,而且此篇论文的发表,打破了很长一段时间里中国钢琴教育界在钢琴教学的学术和理论研究方面上的沉寂状态,是中国钢琴教学工作者开启系统研究钢琴教学理论的新里程碑。

这些先行者钢琴学术理论的发表,为我国状态松散的钢琴教学注入了一剂强心剂。许多有资历的钢琴教学工作者通过对这些学术文章进行研究后发现,这些学术文章中大多见解、理论和思想并不陌生,只是作者将这些具有普遍意义的内容与规律总结成了立意明确、内容丰富的书面文字。这些先行者的探路,很大程度上激发了大批钢琴教育工作者的探索之心,他们开始热衷于钢琴领域的学术研究,致力于钢琴教学技巧的探讨,一批钢琴教学与演奏专业的论文专著与学术书籍随之涌现。这些专著与书籍涉及了钢琴教学的各个层面,囊括了钢琴教学领域的诸多角度,具有更多层次,更立体化的鲜明特征。

任教于中央音乐学院的应诗真先生在 20 世纪 80 年代初所著的《钢琴教学法》是我国钢琴教学理论发展初期首部关于钢琴教学教法的专著,对于钢琴演奏中的技巧训练、踏板使用、音乐风格、演奏心理等方面进行分析,还对钢琴教学的相关问题进行阐述,已然是较为成熟的钢琴教学法及教学规律的理论研究成果。朱工一先生曾任中央音乐学院主课教研室主任及钢琴系教授,钢琴教学生涯长达 40 年,培养了鲍蕙荞、郭志鸿等一批优秀钢琴教育家与演奏家,其教学理论由其学生回忆整理编著成册,总结了朱先生独特的钢琴教学体系,《朱工一谈钢琴教学》《谈朱工一先生的钢琴教学思想》和《朱工一钢琴教学论》都给后世钢琴学者带来深刻的启示。周广仁先生也执教于中央音乐学院钢琴系,并致力于推荐和扶持中国本土作品,主持举办了多场中国钢琴新作品演奏会。其丰富的钢琴实践教学经验形成了一套极具特色并行之有效的先进钢琴教学理论,培养了但昭义、杨汉果等一批钢琴教学人才和演奏家。这些老一辈的中国钢琴教育家以他们终其一生的热爱,为中国钢琴教学领域输入了一批又一批优质钢琴演奏者和教学人才,不仅对中国钢琴教育的普及作出了重大贡献,更为后世钢琴教学人员树立了开拓进取和无私奉献的榜样。

当时青年钢琴教师但昭义师从周广仁先生,注重钢琴教学与钢琴演奏的理论研究,撰写了《论钢琴演奏中力度层次的设计与应用》《论钢琴演奏的基础训练》和《少儿钢琴教学与辅导》等论著,培养的多名学子在不少国际钢琴比赛中取得重要奖项。毕业并任教于上海音乐学院的赵晓生教授著有《钢琴演奏之道》等十多部作品,并在作曲领域中创立了太极作曲体系,有着音集运动理论等研究成果,他极其擅长作曲演奏,广泛涉猎各种类型与题材,多次在国内与国际钢琴音乐创作比赛中获奖,举办过百余场个人钢琴独奏音乐会。

这一批批优秀的钢琴教育家一生致力于钢琴教育事业,卓越成果还有:主要讲述中国钢琴教学学习指南与问答的理论著作——魏廷格的《钢琴学习指南——答钢琴学习 388 问》和孙明珠、童道锦合著的《少儿钢琴学习指导》、李斐岚的《幼儿钢琴教学问答》等;主要介绍钢琴教学学习进度及钢琴学习途径、入门及训练法的著作——魏小凡的《少儿钢琴学习之路》、吴元的《学习钢琴的途径》、赵晓生和毕敏合著的《钢琴入门》及拾景林的《钢琴的学习进度与版本》等;主要讲述中国钢琴考级教学和演奏指南的作品——周铭

孙的《钢琴考级与钢琴教学》、吴元和常桦合著的《钢琴考级与钢琴教学》，以及张静蔚的《钢琴考级曲目演奏指南》等。这些优秀的钢琴教学工作者将自己的钢琴教学经验进行总结与梳理，将钢琴艺术独到的见解与理论思想编著成册，加强了钢琴教学工作者之间的学术交流，指导了后世钢琴学员的学习，促进了中国钢琴艺术的改革与发展。

随着改革开放时期钢琴音乐理论的蓬勃发展，钢琴艺术人才开始积极总结分享其教学经验与思想，因此无论是理论研究视角的开阔程度还是在研究数量的多少等方面都远超前期。同时，诞生了与钢琴音乐相关的期刊杂志，中国钢琴教学与演奏理论研究呈百花齐放之态。

自1979年以来，正式发表的关于中国钢琴教学和演奏的论文日益增多，且种类齐全：有研究钢琴教学相关理论、教学方式方法、教学内容与教材的文章；有对钢琴演奏能力培养与技巧指导，读谱、视奏、背谱等基础训练和音乐表现、节奏感想象力等进阶训练均有涉及的文章；有对教师授课时语言能力和心理能力的论述；有专门针对中国钢琴教育界，对各全国专业及业余各层次教学对象和教学模式、阶段划分界线并进行剖析的相关著作；有大量对国内外从古至今钢琴艺术相关作品、教材或曲目风格、演奏技巧等进行解读、论述的研究文献；也有对某一特定问题或当今社会现象对于钢琴教学界的影响的思索与反思，对在国内外钢琴演奏家、教育家的访谈及活动中有所领悟而作的心得体会。这些全面的文献资料对后人极具启示意义。

以下列举一些较有代表性的作品：魏廷格完成于1981年的《论我国钢琴音乐》对20世纪80年代以前正式出版的中国钢琴曲进行了系统的研究与总结；《朱工一谈钢琴教学》是潘一飞对优秀钢琴教育家朱工一的教学经验总结的文章；方仁惠编著的研究中国钢琴教学原理的《钢琴教学的几个要素》和陈比纲的《钢琴教学中的音阶、琶音训练问题》等都探讨了钢琴教学中涉及的具体问题。随着中央、上海音乐学院等高校设立硕博点，关于中国钢琴教学的研究论文数量突飞猛进，从之前一年论文总数几十篇一跃至一年上百篇、上千篇，这里就不一一列举。这种钢琴教学理论著作百花齐放的繁荣景象为中国钢琴教学理论研究构建了良好的理论平台，极大促进了中国钢琴教学事业的发展。

三、钢琴教学教材的发展

中国钢琴教学随着改革开放的进程稳步发展,钢琴教学理论也逐步完善和升华,一方面表现在钢琴理论著作的刊登和发表,另一方面表现在当时中国钢琴教学教材的编写和钢琴作品的创作。国内外钢琴艺术相关的专著、论文、期刊等作品的发表,以及国内和国外钢琴家与钢琴教学工作者们愈加频繁的学术交流活动,促进了中国钢琴教学的多元化发展,着重表现在钢琴教材的内容改进与丰富度的提升上面。中国钢琴教材趋向多元化,创新角度涉及各个层面,从业余钢琴教材、儿童钢琴教材到中国钢琴作品和音乐艺术高校、师范院校的专业课程教材,都实现了突破与升华,也实现了整个中国钢琴教学体系的成熟与完善。

(一)高等师范专业的钢琴教材

随着新中国成立以后师范类学校的建设发展,各省市师范院校对钢琴课程使用的教材逐渐重视,纷纷开始创编教材,使师范类钢琴课程教材在难易程度、曲目选择等方面更加合理科学,并在数量、质量上都取得了突破。1981年,上海市教育局受教育部的委托下编写了由上海文艺出版社出版的《中等师范学校课本·琴法》和《中等师范学校课本·音乐》这两本教材。这也是我国出版的第一套中等师范学校通用的音乐教材。其初版均是试用本,且附有配套录音磁带(由上海音乐学院录制发行),共四册,直到1984年全套全部出版,并随之在全国各地师范学校使用。教材内容多以西洋音乐体系的大小调为主,以基础音阶和琶音为基础,对钢琴初学者而言是一套很好的入门教材。

1983年,由周荷君、徐斐、韩林申和李晓平合作编著,上海音乐出版社出版的《钢琴基础教程》发行第一版,是教育部组织高校钢琴教师编写的高等师范院校音乐系科的音乐专业基础课和选修课试用教材,共四册。教材中有对作曲家创作特征、弹奏技巧及其作品本身的解读,且对教材内所有曲谱都有注释和指法标注。1990年出版,由周广仁编著,高等教育出版社出版的《钢琴演奏基础训练》,属于20世纪90年代"卫星电视教育音乐教材"系列丛书。教材内容主要是钢琴演奏基础的训练部分,着重于钢琴理论知识的实践与应用,是80年代以后更具科学性和系统性的中国钢琴教材。

（二）社会钢琴教育的钢琴教材

1989 年 2 月 20 日，国家教育委员会和文化部联合颁布了《关于加强少年儿童艺术教育的意见》，该文件明确指出了艺术教育的必要性与重要性，强调艺术教育要从儿童时期抓起。改革开放时期兴起了 20 世纪 80 年代的"钢琴热"，各类课内外、校内外的音乐艺术活动纷纷活跃起来，并于这一时期引进了大量国外优秀儿童钢琴教材，如《巴斯蒂安钢琴基础教程》《约翰·汤普森简易钢琴教程》等教材，优质的教育资源增多，加之大量钢琴从业者投身到社会钢琴教学，越来越多的家庭把孩子送到业余钢琴教育机构学习，中国的社会业余钢琴教育迅速发展壮大。

为了更好地规范中国业余钢琴的教学和保证中国整体钢琴教学的水准，中国钢琴教育界借鉴了西方钢琴业余教学钢琴考级的制度，制定了针对中国业余钢琴学员的钢琴考级制度，并于 1990 年 12 月，由中国音乐协会全国乐器演奏（业余）考级委员会和钢琴专家委员会联合编著，由人民音乐出版社出版了《全国钢琴（业余）考级作品集》，共四册，等级一到十级，并带有配套曲目和钢琴作品；于 1993 年 4 月，由中央音乐学院校外钢琴考级委员会和钢琴（业余）考级委员会联合编著，华文出版社出版了《海内外音乐考级标准教程（业余）钢琴》，该套教材共九级，每级都有配套音乐作品和基本练习，曲目与基本练习种类涉猎广泛且趣味性强，具有循序渐进的科学合理性。由此看来，中国业余钢琴考级教材的出版与发行证明了国家对钢琴教学与学习的重视，促使业余钢琴教学朝着更加规范、科学的方向发展。

（三）音乐专业院校的钢琴教材

20 世纪 50 年代之后，中央音乐学院和上海音乐学院的钢琴系科都沿袭着前国立音专时期的教材选用，即查哈罗夫留下的钢琴教材系统。随着改革开放的进行，我国的钢琴专业院校及钢琴专业工作者在钢琴教材的改进与完善上有着卓越表现。中国钢琴教育界积极参与各种学术交流活动，引进了大批优秀海外钢琴曲谱和教学理论资料，涵盖了各个钢琴学员年龄层次，内容丰富，形式多样，增加了学员学习钢琴的兴趣与意愿，丰富与提升了中国现有钢琴教材的内容与水平，促进了中国钢琴教学的发展。

随着吴乐懿、李嘉禄等众多在国外留学的优秀钢琴家回国任教，大量当代西方先进优秀的钢琴作品逐渐被引入，并有很多外国专业钢琴教材被翻译成中文版本，也出现了同一教材多个版本的局面，为钢琴的演奏与教学提

供了有价值的参考文献与更加丰富的素材。中国特色的钢琴教材仍然持续发展，大大弥补了钢琴专业偏重国外教材的欠缺，并有目的地精确选用适合中国学子的钢琴教材，着重提升教学策略，改进教学内容与方法，使中国的专业院校钢琴教材更加专业化、系统化，大大提升了中国钢琴专业学生的弹奏技巧和音乐表现力，同时为中国钢琴音乐文化走向国际舞台奠定了基础。

四、当代钢琴教学的繁荣与展望

随着时代的不断发展，全球一体化与命运共同体的理念出现，中国逐渐走向世界，在经济贸易、科学技术与教育学术等方面都积极与国际接轨并开展一系列交流合作活动。中国钢琴教育自然也身在其中，与国际钢琴艺术教育的交流和协作活动日益频繁，更加丰富了中国钢琴教学资源与教育理论，促进了中国钢琴教学的发展与繁荣。

近些年来，我国国内各钢琴教学院校、教育机构，及与国外的钢琴艺术交流活动的频繁开展，源源不断地输送优质钢琴人才出国进修深造，与国外优秀钢琴工作者进行学术交流，进一步提升自身钢琴能力，完善自己的钢琴教学手段和方法，在不断地交流活动中更好地汲取西方钢琴教学理论并加以运用，融会贯通，推动整个中国钢琴教育界的教学学术发展。与此同时，也有越来越多的著名国外钢琴家乐于到中国举办演奏会，与国内钢琴工作者进行访学交流，留下更多先进的钢琴教学理论，并且很多关于现代钢琴演奏技术概念的教法研究都真正应用到当时的中国钢琴教学实践中，成效显著。

随着各地频繁开展国内外交流协作活动，中国钢琴教育界得以输入更多钢琴先进理论、技术和知识，钢琴教学工作者结合自身的经验对其进行充分吸收，融会贯通到自己的实际钢琴教学工作中。这对当时中国钢琴教学的教学方法和内容上的改进起到了极大的促进作用，促使中国钢琴教学与国际水平先进的钢琴教学逐渐缩小差距。

同样让人欣喜的是，这段时期的对外交流活动，涌入了大批国外优秀的钢琴曲谱和钢琴理论研究著作，不仅种类繁多，内容也极其优质，丰富了国内关于各个国家和地区的钢琴教学教材、曲谱，以及钢琴理论研究的书籍和资料。丰富的教学资源给中国钢琴教学工作者们带来了极大的信心，从而使其更热衷于投身钢琴教学的研究和教学工作之中，推动了中国钢琴事业

与世界钢琴界接轨的进程。这些钢琴教学资源和理论书籍最重要的意义便是给更多钢琴工作者以启示和信心,以更加开放的态度加强与国内外钢琴教学工作者的学习与交流,发扬自己的长处,弥补自己的不足,恰如其分地将交流所学运用到钢琴教学工作中,为整个中国钢琴教学理论的发展贡献自己的一份力量。

中国钢琴教学工作者与艺术家们借着改革开放的契机积极参与对外的钢琴交流活动,日益频繁的对外交流与协作促成了国内与国际众多钢琴赛事的开展。中国的优秀钢琴家,尤其是青年钢琴家,在各大具有较强影响力的国际钢琴比赛中屡次获奖,其精湛的弹奏技术与超凡的音乐表现力令国外钢琴界刮目相看,这有力地证实了我国这段时期的钢琴教学实力突飞猛进,也验证了中国钢琴教学方法能够获得成功,促进了富有中国特色的钢琴教学理论的形成与完善。

我国钢琴家参加的钢琴比赛频率和种类均日益增加,中国钢琴学子在各大国际钢琴比赛中成绩斐然,李坚、杜宁武、韦丹文、孔祥东、许忠等人先后在国际音乐钢琴比赛中名列前茅。21世纪前后,一些青年钢琴家们更取得了举世瞩目的成就,这便可成为我国钢琴教学水平提升的有力证据,预示着中国钢琴教学事业的迅猛发展,和中国钢琴理论的完善与成熟。随着更多中国本土的钢琴学子登上国际领奖台,中国钢琴演奏者所诠释的钢琴作品得到了国际钢琴界的认可,更加有力地证明了我国当代国内钢琴教学体系已经相对完备且具有较高水准,才得以培养出一批又一批技术功底深厚、艺术修养极高的优秀青年钢琴家。

进入21世纪,中国钢琴教学理论的丰富与完善,促进了中国钢琴教学事业的发展与繁荣。中国各阶段钢琴教育机构逐渐扩大了规模;国内外钢琴交流活动数量与种类的增多;中国钢琴作品的创作更加多元化;中国学子在国际钢琴舞台上的屡次获奖以及中国钢琴教学理论的成熟与完善,都为钢琴教学理论和中国钢琴教材的发展与繁荣奠定了基础,提供了能量与动力。

上述的繁荣发展带来了更加系统、全面、科学的中国钢琴教学理论体系,而中国钢琴教学理论体系的建立,为中国建立钢琴学派提供坚实的理论基础。

随着21世纪的科技创新,国家综合实力逐渐提升,所有行业都在抓住

机遇快速发展,钢琴音乐文化的发展也踏上了"高速公路"。在全球一体化的进程中,钢琴文化在与外界不断碰撞、摩擦中迸发了新的火焰,快速的信息传播、密切的国际交往,以及频繁的艺术交流都会使中国钢琴音乐文化越发生机勃勃。我们开始举办越来越多的国际钢琴大赛,培养一批又一批国际认可的钢琴音乐人才,同时我们也正抓住机遇,充实我们的钢琴教学理论,持续不断地去完善我们的钢琴教学体系,在新世纪为钢琴教学理论的发展注入新的活力。

在全球政治一体化、经济一体化、文化一体化的情况下,作为发展中的大国,我们应该在全球中承担起推进钢琴艺术一体化进程的角色,要在这样的大环境下,积极努力地与世界接轨,使我们自己的钢琴教学更加规范化、国际化以及系统化,只有如此,才能在国际发展潮流中搭建出属于中国特色的钢琴教学理论平台。纵观钢琴教学理论发展的历史长河,我们吸取了太多的经验与教训,如今在这场全球化的机遇与挑战中,我们无论是在人才的培养上、教育制度的科学化上,还是教学内容方法的系统化上,都应有责任和义务让其伫立于国际化发展的洪流之中,散发光彩。

在国内钢琴教学体系的发展过程中,我们已经创造出了很多具有中华民族特色的钢琴教学作品,由于我国早期钢琴的传入与教学发展起步较晚,主要集中在 20 世纪。虽然经过一个世纪的发展后,我们国家的钢琴教学体系已经逐步达到国际级、科学化的标准,但是在很多方面还是沿用国外的钢琴教学模式,或者在一定程度上进行修改,没有从根本上做到外物为我用的程度。一个国家一个民族的音乐文化发展,应该要立足于国家民族根本,在面对国外优秀的音乐作品、教学模式等方面时,也应该基于我们自己的民族特色去吸收、去消化。只有构建出具有我们自己国家民族特色的教学体系时,才能真正做到从内部去推动音乐文化的发展。钢琴教学工作也应该如此,需要构建具有中国特色的钢琴教学体系,用我们自己的方法来演奏出作品的神韵与魅力。这涉及钢琴教学模式中的方方面面,将中国特色的文化力量融入钢琴教学中是一项长期的历史重任,需要我们几代人,甚至更长时期的探索与努力,即使我们已经取得了一定的成就,仍需要继续肩负这种使命感去开辟新的征程。

第四节　中国钢琴音乐发展简史与代表作品

中国钢琴音乐发展至今尚百余年,但是经过一辈辈的中国音乐家们的不懈努力,所创作的钢琴作品浩瀚如海。本节以时间为主线,对中国钢琴音乐的发展进行分期,总结每一时期的特征,并将收集到的中国钢琴音乐作品进行整理,以表格的形式呈现,便于读者查阅。

一、新中国成立以前(1840—1948)

时期	时代特征	代表作品		
		作曲家	作品名称	时间
1840	钢琴音乐传入中国			
1890—1910	最早的中国钢琴曲创作开始探索将中国的五声音律与欧洲的功能和声结合的中国钢琴曲。但在风格上仍以西方音乐风格因素为主,还不是完全中国化的乐曲			
1911—1936	中国钢琴曲从早期的探索阶段进入真正的艺术创作阶段,是创作的起始阶段。一些留学海外的学者开始运用西方的作曲技巧结合中国的曲调进行写作,作品大多是中国音调配上西方的功能和声与钢琴织体	赵元任	《花八板与湘江浪》	1913
			《和平进行曲》	1915
			《偶成》	1917
		萧友梅	《新霓裳羽衣舞》	1923
		黄自	《二部创意曲二首》	1928
		江定仙	《摇篮曲》	1932
		贺绿汀	《牧童短笛》	1934
			《摇篮曲》	1934
		江文也	《五首素描》	1935

（续表）

时期	时代特征	代表作品		
		作曲家	作品名称	时间
1937—1949	将欧洲和声和中国风格有机结合，同时对标题音乐作出尝试，无调性先锋派崭露头角，这一时期钢琴作品数量不多，但体裁并不单一，虽处逆境，但发展并没有停滞不前，整个音乐既有民族民间音乐的风格又充满了明亮向上的时代精神	江文也	《北京万华集》	1938
			《小奏鸣曲》	1940
			《钢琴叙事诗"浔阳月色"》	1943
			《第四钢琴奏鸣曲"狂欢日"》	1949
		马思聪	《钢琴奏鸣曲》	1939
			《降 b 小调第一钢琴协奏曲》	1939
			《钢琴五重奏》	1945
		贺绿汀	《小曲》	1941
		瞿维	《蒙古夜曲》	1941
			《花鼓》	1946
		丁善德	《春之旅》	1945
			《E 大调钢琴奏鸣曲》	1946
			《序曲三首》	1947
			《中国民歌主题变奏曲》	1948
		桑桐	《在那遥远的地方》	1947
		丁善德	《序曲三首》	1948

二、新中国成立至改革开放前（1949—1977）

时期	时代特征	代表作品		
		作曲家	作品名称	时间
1949—1977	1949—1957：在题材和风格上有相对自由的创作空间，作曲家们延续以前的创作经验并加强了对民歌、民间音调的运用	黎英海	《高楼万丈平地起》	1949
		江文也	《乡土节令诗》	1950
			《渔夫舷歌》	1951
		丁善德	《第一新疆舞曲》	1950
			《新疆舞曲第一号》	1950
			《新疆舞曲第二号》	1950
			《快乐的节日》组曲	1953

（续表）

时期	时代特征	代表作品		
		作曲家	作品名称	时间
1949—1977	1949—1957：在题材和风格上有相对自由的创作空间，作曲家们延续以前的创作经验并加强了对民歌、民间音调的运用	江静	《红头绳》	1952
		陆华柏	《中国民歌钢琴小曲集》	1952
		马思聪	《粤调三首》	1952
		陈培勋	《卖杂货》	1952
			《思春》	1952
			《双飞蝴蝶》	1953
			《旱天雷》	1953
		杨儒怀	《一根扁担》	1952
			《送大哥主题变奏曲》	1955
		廖胜京	《火把节之夜》	1953
		汪立三	《蓝花花》	1953
			《小奏鸣曲》	1957
		桑桐	《内蒙古民歌主题小曲七首》	1953
			《春风竹笛》	1954
			《序曲三首》	1954
			《随想曲》	1960
		罗忠镕	《第二小奏鸣曲》	1954
		郭志鸿	《变奏曲》	1954
		杜鸣心	《练习曲》	1955
		朱践耳	《序曲一号——告诉你》	1955
			《序曲二号——流水》	1955
		刘庄	《变奏曲》	1956
		刘福安	《采茶扑蝶》	1956
		黎英海	《中国民歌钢琴小曲 50 首》	1956
		朱践耳	《序曲二号"流水"》	1956
		陈铭志	《序曲与赋格第十首（新春）》	1956
			《序曲与赋格第二首（山歌与村舞）》	1957
		石夫	《喀什噶尔舞曲》	1957
		邓尔博	《新疆幻想曲》	1957
		张中祥	《绣荷包》	1957
		瞿维	《序曲一号》	1959
			《序曲二号》	1959
			《洪湖赤卫队幻想曲》	1959

（续表）

时期	时代特征	代表作品		
		作曲家	作品名称	时间
1949—1977	1958—1965：开始强调《延安文艺座谈会上讲话》的重要性，继而提出"三化"——革命化、民族化、群众化的文艺方针。此时期的作品集中在以各地民歌为素材和深入生活的创作题材中，大力提倡钢琴演奏者们自主业余创作	邹鲁	《青春之诗》	1958
		黄虎威	《巴蜀之画》	1958
		王建中	《云南民歌》	1958
		谢直心	《民歌主题创意曲》	1958
		杨儒怀	《八首民歌短曲》	1958
		丁善德	《托卡塔(喜报)作品第十三号》	1958
		桑桐	《儿童小组曲》	1958
			《苗族民歌主题钢琴小曲 22 首》	1959
			《随想曲》	1960
		郭志鸿	《喜相逢》	1958
			《春到农舍》	1958
			《新疆舞曲》	1958
			《四季丰收调》	1960
			《伊犁民歌二首》	1963
			《女民兵》	1964
			《新春花开》	1965
		吴祖强	杜鸣心舞剧《鱼美人》选曲三首	1959
		宫威	《出围》	1959
		石夫	《塔吉克舞》	1959
			《即兴曲》	1959
		江定仙	《藏族舞曲》	1959
		沈传薪	《渔鼓舞》	1959
		宋蜀秀	《黎明之歌》	1959
			《紫竹调》	1959
		王立平	《东北民歌》	1959
		严如冰	《儿童舞曲》	1959
		储望华	《海淀是个好地方》	1959
			《江南情景组曲》	1959
			《解放区的天》	1963
			《翻身的日子》	1964
			《歌唱咱的公社好》	1965

（续表）

时期	时代特征	代表作品		
		作曲家	作品名称	时间
1949—1977	1958—1965：开始强调《延安文艺座谈会上讲话》的重要性，继而提出"三化"——革命化、民族化、群众化的文艺方针。此时期的作品集中在以各地民歌为素材和深入生活的创作题材中，大力提倡钢琴演奏者们自主业余创作	陈凤祥	《到野外去》	1960
		陈兆勋	《我们是钢铁运输的少年先锋队》	1960
		姜元禄	《小花鼓》	1960
		尚德义	《喜丰年》	1960
		王世昌	《安徽民歌钢琴组曲》	1960
		彦克 郑秋风	舞剧《五朵红云》序曲	1960
		杨鸿年	《跃进花鼓》	1960
		杨旷	《叙述》	1960
		俞抒	《拥军秧歌》	1961
		李延林	《小型序曲与赋格》	1961
		李忠勇	《赋格》	1961
		田保罗	《高山族组曲》	1961
		王建中	《变奏曲》	1961
		杨立青	《九首山西民歌主题钢琴曲》	1961
		孙以强	《谷粒飞舞》 《唱支山歌给党听》	1961 1965
		冀华	《四川民歌钢琴曲三首》	1962
		朱践耳	《云南民歌五首作品第十五号》 《猜调》	1962 1962
		黄虎威	《四川民歌钢琴小曲五首》	1962
		屠冶九	《沂蒙山》	1962
		徐俊民	《抒情小曲》	1962
		朱起鸿	《序曲》	1963
		林尔耀	《向阳花》	1964
		刘已明	《采茶歌》	1964
		萧淑娴	《序曲》	1964
		杨碧海	《彝族民歌六首》	1964
		杨秀昭	《寨上春晨》	1964
		殷承宗	《农村新歌》 《渔歌》 《快乐的啰嗦》	1964 1964 1965
		蔡馥如	《共产党恩情唱不完》 《天下黄河十八湾》	1965 1965

时期	时代特征	代表作品		
		作曲家	作品名称	时间
1949—1977	1966—1977：以样板戏及以样板戏为依据进行的各种改编，改编曲为中国钢琴作品唯一形式	①以古典传统民族器乐曲改编成的钢琴独奏曲		
		储望华	《二泉映月》	1972
		王建中	《梅花三弄》	1973
			《百鸟朝凤》	1973
		黄安伦	《中国畅想曲第二号》序曲与舞曲	1974
		黎英海	《夕阳箫鼓》	1975
		陈培勋	《平湖秋月》	1975
			《音诗之二"流水"》	1976
		②以民歌、诗词或创作歌曲为素材改编的钢琴曲		
		崔世光	《松花江上》	1967
			《蝶恋花》	1976
		殷承宗 储望华 刘庄 盛礼洪 石叔诚 许斐星	《黄河钢琴协奏曲》	1969
		周广仁	《陕北民歌主题变奏曲》	1972
			《台湾同胞我骨肉兄弟》	1973
		王建中	《山丹丹开花红艳艳》	1972
			《绣金匾》	1972
			《翻身道情》	1972
			《浏阳河》	1972
			《大路歌》	1972
			《彩云追月》	1975
			《陕北民歌》	1978
		但昭义	《放牛娃儿的故事》	1973
		储望华	《红星闪闪放光彩》	1974
			《南海小哨兵》	1975
		杜鸣心	《红色娘子军》	1975
		储望华	《甘洒热血写春秋》	1976
		刘诗昆	《迎来春色换人间》	1976
		谭露茜	《北风吹》	1976

三、改革开放至 20 世纪末（1978—1999）

时期	时代特征	代表作品		
		作曲家	作品名称	时间
1978—1999	改革开放赋予音乐创作以新的活力。作曲家们摆脱束缚、大胆创新，尝试运用各种现代创作技法与中国风格相结合，形成多元化发展的新局面，开创了钢琴作品空前繁荣的新时期，是中国钢琴创作的第二个里程碑	①以民族器乐、声乐曲为基础的钢琴改编曲		
		黎英海	《阳关三叠》	1978
		汪立三	《兄妹开荒》	1978
		陈怡	《阿瓦日古里变奏曲》	1978
			《多耶》	1984
			《豫调》	1984
			《八板》	1999
		黄虎威	《欢乐的牧童》	1979
		黄安伦	《敦煌梦》	1979
			《舞诗第三号》作品第四十号	1987
		储望华	《新疆随想曲》	1979—1999
			《中国民歌七首》选曲四首	1979—1999
		郭志鸿	《云南民歌五首》	1984
		倪洪进	《云南儿歌两首》	1984
			《基诺儿歌变奏》	1984
		徐昌俊	《卖高低》	1984
		吉浩	《宴乐》	1987
		马思聪	《汉舞三首》	1989
		但昭义	《思恋》	1991
		朱践耳	《南国印象组曲》作品第三十三号	1992
		张朝	《滇南山谣三首》	1992
			《皮黄》	1995
		张帅	《三首前奏曲》作品第十八号	1998
		崔世光	《刘天华即兴曲》三首	1998
		②以民族调式和声为基础，追求民族化音响的创新钢琴作品		
		孙以强	《春舞》	1978
		谭盾	《八幅水彩画的回忆》作品第一号	1978—1979
		崔世光	《山东风俗组曲》	1979

（续表）

时期	时代特征	代表作品		
		作曲家	作品名称	时间
1978—1999	改革开放赋予音乐创作以新的活力。作曲家们摆脱束缚、大胆创新,尝试运用各种现代创作技法与中国风格相结合,形成多元化发展的新局面,开创了钢琴作品空前繁荣的新时期,是中国钢琴创作的第二个里程碑	汪立三	《东山魁夷画意》组曲	1979
			《他山集—五首序曲与赋格》	1980
		郭豫椿	《钢琴小品四首》	1981
		但昭义	《蜀宫夜宴》	1983
		权吉浩	《长短的组合》	1984
		谢耿	《霓裳羽衣舞》	1984
		王千一	《托卡塔》	1985
		邹向平	《即兴曲——侗乡鼓楼》	1987
		崔世光	《山泉》	1988
		丁善德	《小序曲与赋格四首》作品第二十九号	1988
		盛宗亮	《我的旁歌》	1989
		王建中	《情景》	1994
		崔世光	《香格里拉》	1998
		徐振民	《唐人诗意两首》	1998
		③运用无调性或十二音体系等现代技法创作的钢琴作品		
		汪立三	《天问》	
		周龙	《五魁》	1982
		杨衡展	《但曲》	1984
		陈铭志	《三首序曲与赋格》	1984
			《钢琴复调小品八首》	
		王建中	《诙谐曲》	1986
		高为杰	《秋野》	1987
		④属于作曲家本人独创的作曲技法写成的实验性钢琴作品		
		赵晓生	《太极》	1987
		彭志敏	《风景系列》	1988
		丁善德	《儿童钢琴曲八首》	1988
			《小序曲与赋格四首》	1988
			《小奏鸣曲》	1988
			《前奏曲六首》	1988
		蒋祖馨	《第一奏鸣曲》	1999

四、21 世纪初至今（2000—）

时期	时代特征	代表作品		
		作曲家	作品名称	时间
2000—至今	21 世纪的中国钢琴作品像一面镜子，反映出新世纪中国音乐发展的趋势，21 世纪以来，我国社会和经济的飞速前进，推动了中国钢琴音乐创作的发展，呈现出了多元化和现代化的创作方式。越来越多的作曲家有意识地将中国传统文化和现代作曲技术相结合，积极地投身到原创钢琴作品的创作当中，推动了中国钢琴事业的繁荣和发展	①独奏作品		
		高平	《舞狂——向阿斯特尔·皮亚佐拉致敬》	2000
		陈其钢	《京剧瞬间》	2000
		黄虎威	《二重变奏曲——我爱雪莲花》	2000
		杜鸣心	《前奏曲与托卡塔》 《新世纪少年钢琴组曲》 《托卡塔》	2000 2000 2002
		储望华	《即兴曲》 《满江红——前奏曲》（为左手而写） 《"茉莉花"幻想曲》 《一条大河》 《第二奏鸣曲》	2000 2002 2003 2001 2006
		郭志鸿	《四首小品》	2001
		刘晨晨	《鼓之舞》	2002
		龚晓婷	《金栗》	2002
		常平	《前奏曲两首》	2002
		崔权	《猎户座随想》	2002
		张帅	《三首前奏曲》	2002
		虞鹏飞	《故乡的原野》	2005
		陈怡	《吉奈若》	2005
		王斐南	《在毕加索几何背后窥视莫名之彷徨》 《中国画艺》	2005 2007
		叶小纲	《纳木错》	2006
		霍霏	《民谣随笔》	2007
		赵曦	《未找到的钥匙》	2007
		贺园	《恋镜——花溪》	2007
		于川	《盛开的沙罗双树》	2007
		刘力	《秋山鸣》	2007
		钱慎瀛	《秋天的群岛Ⅰ、Ⅱ》	2007
		盛宗亮	《我的旁歌》	2007
		王笑寒	《遗失的日记》	2007
		王阿毛	《生旦净末丑》	2007

（续表）

时期	时代特征	代表作品		
		作曲家	作品名称	时间
2000—至今	21世纪的中国钢琴作品像一面镜子，反映出新世纪中国音乐发展的趋势，21世纪以来，我国社会和经济的飞速前进，推动了中国钢琴音乐创作的发展，呈现出了多元化和现代化的创作方式。越来越多的作曲家有意识地将中国传统文化和现代作曲技术相结合，积极地投身到原创钢琴作品的创作当中，推动了中国钢琴事业的繁荣和发展	董欣宁	《谐谑曲》	2007
		何星星	《雪盈盈》	2007
		赵梓翔	《动感北京2008》	2007
		张伊卉	《孤山探趣》	2007
		谢文辉	《空——为预置钢琴而作》	2007
		邓乐妍	《闪烁》	2007
		游耀东	《红叶的记忆》	2007
			《风月——为钢琴而作》	2007
		董成廷	《祭舞》	2007
		龚晓婷	《即兴曲五首——望舒诗选》	2007
		陈思昂	《凌破》	2007
		何星星	《雪盈盈》	2007
		姬骅	《暝》	2007
		翟继峰	《谁不说俺家乡好》	2009
		钦丽丽	《塞北川》	2010
		王震宇	《小河淌水》	2010
		罗麦朔	《钢琴练习曲》	2010 2011
		权吉浩	《雅之声——琴韵》	2011
		崔昌奎	《儿童钢琴组曲》	2011
		张朝	《我的祖国》	2011
			《义勇军进行曲》	2011
			《在那遥远的地方》	2011
			《梅娘曲》	2012
			《中国人民解放军军歌》	2012
			《叙事曲——歌唱二小放牛郎》	2013
			《中国之梦》	2014
		庞博	《客家山歌主题变奏曲》	2012
		张难	《金蛇狂舞》	2012
		王建中	《随想曲》	2012
		郭豫椿	《随想曲——乡情》	2012
		李从军	《花儿与少年》	2013
			《兰花花》	2013

时期	时代特征	代表作品		
		作曲家	作品名称	时间
2000—至今	21世纪的中国钢琴作品像一面镜子，反映出新世纪中国音乐发展的趋势，21世纪以来，我国社会和经济的飞速前进，推动了中国钢琴音乐创作的发展，呈现出了多元化和现代化的创作方式。越来越多的作曲家有意识地将中国传统文化和现代作曲技术相结合，积极地投身到原创钢琴作品的创作当中，推动了中国钢琴事业的繁荣和发展	②协奏作品		
		高平	《钢琴协奏曲》	2007
		谭盾	《第一钢琴协奏曲》	2008
		崔世光	《D大调钢琴协奏曲》	2009
		③双钢琴作品		
		赵曦	《童年的正午》 《华的记忆》	2001 2001
		高为杰	《小协奏曲》第二乐章童趣	2001
		彭志敏	《八山璇读》	2002
		王丹红	《动静》	2002
		易密	《得波错》	2003
		张薇	《春逝》	2003
		冯石	《九界》	2003
		彭月	《一只鸟仔》	2003
		苏婷	《四季歌》	2003
		何苗	《日与夜的界限》	2003
		高漩	《稚趣》	2003
		刘丁	《京韵》	2003
		申涛	《戏》	2003
		黄瑾	《前奏曲与托卡塔》	2003
		李文思	《"其多列"随想》	2003
		蔡建纯	《跳月》	2003
		符方泽	《太阳出来喜洋洋》	2003
		罗林卡	《晨雪》	2003
		欧阳文思	《猜调》	2003
		陈文佳	《空冥》	2003
		吕其明	《红旗颂》	2003
		龚华华	《四景图》 《赶山》	2003 2003
		竹岗	《嬉斗》	2007

（续表）

时期	时代特征	代表作品		
		作曲家	作品名称	时间
2000—至今	21世纪的中国钢琴作品像一面镜子，反映出新世纪中国音乐发展的趋势，21世纪以来，我国社会和经济的飞速前进，推动了中国钢琴音乐创作的发展，呈现出了多元化和现代化的创作方式。越来越多的作曲家有意识地将中国传统文化和现代作曲技术相结合，积极地投身到原创钢琴作品的创作当中，推动了中国钢琴事业的繁荣和发展	高平	《妙手》第二乐章《夜巷》	2005 2006
		④儿童作品		
		赵曦	《热带鱼》	2000
		黄准	《劳动最光荣》	2000
		石夫	《娃哈哈变奏曲》	2000
		毛竹	《火车开过来》	2000
		于川	《恰央创意曲》	2000
		张朝	《滇南童谣两首——山娃·山火》	2000
		金湘	《金色童年》	2000
		李掸	《打支山歌过横排》	2000
		马剑平	《小号手·小鼓手·小笛手》儿童钢琴小品三首;《跳皮筋》《格桑兰》	2000
		朱践耳	《童嬉》	2000
		黎海英	《移宫变奏曲》	2000
		罗忠镕	《第三小奏鸣曲》	2000
		瞿希贤	《听妈妈讲那过去的事情》	2000
		汪立三	《小弟的画》	2000
		黄虎威	《我爱雪莲花》组曲	2000
		储望华	《小奏鸣曲——献给今天的孩子，明天之栋梁》	2000
		蒋祖馨	《园中一日》儿童钢琴套曲	2000
		徐坚强	《学生日记》	2000
		陈音桦	《都市卡通》	2000
		陈中华	《急急风》	2000
		魏景舒	《鸡群》	2000
		丁冕	《拾朝花》	2000
		方东清	《往事》	2000
		⑤四手联弹作品		
		薛小明	《春雨——中国钢琴四手联弹简易小曲集》《在旅途中——中国钢琴四手联弹创作小曲集》	2009 2013

第四章　高校钢琴学科之核心素养与审美教育

第一节　高校钢琴学科的核心素养内涵及培养模式

核心素养指的是个体在终生发展与适应社会发展过程中所必须具备的基本素质和综合能力。随着时代发展的瞬息万变,高校对于培养并提高学生的核心素养势在必行,显示出我国全面提高人才素质的重要性和迫切性。高校学生作为民族未来的中坚力量和国家宝贵的人才资源,其个人素质直接影响到我们的社会发展水平。

为了培育满足 21 世纪现代化建设的社会主义新型人才,国务院于2016 年发布的《中国学生发展核心素养》对基础教育中的素质教育进行了进一步的完善,旨在更为具体地落实素质教育,其中也详细阐述了发展核心素养的内涵、表现、落实途径等具体内容,即核心素养是以实践创新、责任担当、健康生活、学会学习、科学精神、人文底蕴六个方面为内涵,以实现"全面发展的人"为核心的教育目标,着力促进学生综合素质的发展。

现如今,在各大院校的课程优化与教学改革中,教学理念均以发展学生的核心素养作为主体部分,并在整个教学过程中将德育的思想贯穿,由此可见各个高等院校已深刻意识到"育人"在教育中的重要地位。将核心素养作为课程教育的核心,方能培养出真正能够适应人类经济社会发展所需要的人才,因此,高校对学生的核心素养培养将更为重要和迫切。与此同时,以往的教学理念、教学手段、教学方法等便显得滞后与单一,我们要适应素质教育的新要求,研究新情况,提出新理论,解决新问题。笔者在这一背景下提出本章的研究,希望通过该研究对我国高校音乐教育中的核心素养培养

水平和学生的综合素养提供一些可行性参考。

20世纪90年代以来，国际上几个核心的教育性组织，以及发达国家的高等院校都开始以核心素养为主题开展全面的研究工作，并建立了比较完备的核心素养框架系统，核心素养开始成为西方国家推进教育学科发展和教学制度改革的支柱性理念。发展核心素养已然成为一个全球性共识，包括由联合国教科文组织领导的以终身学习为目标的素养研究项目，此外国际经合组织将核心素养定义成一个整合了多种知识与技能、情感态度价值观的动态发展的概念，其教育目的就是训练人能在社会活动中进行高层次的生活和健全社会的发展建设，其中日本是最具代表性的国家。还有部分发达国家也把个性发展作为核心素质建设的基本价值导向，代表国家为新加坡，它以发展核心素质建设为核心内容，积极倡导并培养自信的独立个体、自主的学习者、积极的社会贡献者、热心于公众服务等。美国提出的社会主义核心素养体系则更加全面且具有逻辑性，被称为"21世纪学习体系"，在该体系中各个具体学习科目的开展都以核心素养为中心，各个学科交互融合在一起，形成综合性取向型体系，对核心素养的落实以及课程改革的具体实践更加有利。

近年来，我国许多高校在其音乐核心素养培养和审美教育展开的发展上均有显著成就。例如，清华、北大、同济、上海交大等多所高校纷纷开设了音乐选修类课程，并设立了相对应的音乐教研小组。例如，清华大学把音乐核心素养教育相关课程纳入了必修课程中，旨在通过艺术来塑造人的个性、陶冶情操等；北京大学开设了音乐素质教育相关的公共选修课，拓宽了学生可涉猎的知识领域，对学科知识进行研究的角度更加多维，从而更好地打开思路、促进跨学科课程的发展、促使高校人文精神建设与科学文化建设齐头并进。首都师范大学还为辅修音乐专业的大学生颁发了本科和专科学历证书，在全国各大高校中作出了很好的创新与示范作用。

可见现今为适应现代社会对音乐核心素养教育不断增加的需求，各个高等院校都在积极地推动相对应的教学改革，以满足社会对人们音乐素质的要求。在高校钢琴音乐教学中，以核心素质为基础进行教学改革，从宏观上讲，它是贯彻党与国家的教育方针的基本举措，是使学生适应社会、学会生活的根本条件，是实现钢琴教育课程科学性、社会性和发展性的必要条件。从微观上来说，高校从核心素养角度出发进行教学改革，是使学生全面

发展成为卓越的音乐人才,丰富教师教学经验,培养优秀教师的关键举措。

一、核心素养的概念与内涵

从文字的含义来看,"素养"可以理解为从训练与实践中获得的一种道德修养;从个人角度来看,它代表着一个人的行为习惯以及思想道德境界;从社会的角度来看,则映射了社会的整体文明程度与价值取向。个人素养培养的原动力主要来自个人内驱力的自我约束和自我习得,同时也离不开社会文化和教育环境的熏陶与培育,反之,个人的素养又是社会素养的有机组成部分,大众群体个人素养的提高将推动整个社会精神文化的进步与发展。

素养体现的是一个人的行为习惯、个性品格、思维方式以及精神世界。个人素养的形成有着先天性的因素,例如某人在音乐方面具有极强的音高辨别能力、节奏模仿能力;有人在阅读及记忆方面有一目十行的能力;又或是运动员在某项竞技运动方面天赋异禀。而一个人的个性是活泼开朗还是内敛文静也是与生俱来,而个性又决定了一个人的行为举止是果断坚定,抑或是犹豫谨慎。但是在人的自然生长过程中,伴随着生存环境的改变、社会和学校教育的熏陶,思维方式从简单、单一的模式逐渐形成一种辩证的、开放的思维模式。生理素养将逐渐发展并最终形成心理素养,心理素养也就是人的思想境界,对于人生价值的认知以及人生观的建立非常重要。

核心素养作为素养中的核心部分,成为其他素养形成和发展中至关重要的基础。同时基于核心素养是可塑造和可持续发展的特性,"学生应具备的适应终身发展和社会发展需要的必备品格和关键能力"成为教育部对于核心素养内涵的界定。

二、音乐教育核心素养的内涵界定

音乐教育专业从属于音乐学科,音乐学科对于人类的精神品格、道德情操以及智慧思维的塑造举足轻重,从广义的角度来说,音乐学科核心素养包括审美感知、艺术表现和文化理解三个方面。审美感知是一种给人类带来纯粹的愉悦的特殊情感体验。审美体验是音乐教育的中心,因为音乐教育本质就是对人类情感的教育,其通过人们对声音的独特审美反应而发展成为一种审美感知,这种审美感知是非常具有价值的,其价值来源于它自身内

在的本质。艺术表现是音乐艺术的本体部分,音乐家通过各种音乐表演形式,运用演奏或者演唱技巧,制造出优美动听的乐音以表达出自我的情感与文化认识。同时艺术表现也是建立在文化理解的基础之上,也起到了传播文化的作用,而"文化"是被广泛应用于多个领域的术语,指人类社会中的个人生活方式、特定社会团体的语言、习俗或偏好。每一个音乐作品都传递出演绎者和创作者的思想和内在,以及其所属社会群体的价值共识。

美国教育家艾利奥特提出音乐素养是特定的实践,音乐素养由程序性知识、正规音乐知识、非正规音乐知识、印象性音乐知识和指导性音乐知识五个部分构成,根据这种认识,可以将音乐素养视为一种多元的知识形式。

音乐素养的培养依赖于特定的实践环境,处于不同环境中的音乐实践将会产生不同的音乐素养。音乐素养具有程序性的本质,因为音乐表演是理论性和实践性相结合的产物,我们具备的音乐技能与认识通过音乐实践来最后完成,一个音乐作品的演绎是表演者的音乐实践对于作品的音乐理解的最终展现。正规音乐知识是指音乐学科所有必备的专业知识,它会指导和塑造音乐学习者的音乐思维的形成,是音乐教育需完成的重要板块之一。非正规音乐知识在音乐素养中的地位同样不可忽视,它是在实践中积累得出的经验性的实用常识。它会影响人们对于音乐的判断,为音乐聆听和评价提供实践的标准。印象性音乐知识是在音乐活动中产生的认知情感,是思维和感觉的混合物,俗称"乐感",它是与生俱来的,也可以在后天学习和环境中逐渐被塑造和改变。指导性音乐知识是一种音乐思维的倾向和能力,它包含着一个人的音乐判断和音乐想象。音乐实践活动的进行离不开大脑中对于音乐形象塑造的标准和设想,一切音乐活动都是在指导性音乐知识的指引下验证完成的。

通过音乐素养内涵的界定与理解,让我们意识到音乐素养的形成是一个复杂的过程,是由各种相关能力交织而成的知识网络。它的形成具有时间性、程序性,既是个人内在的、自发的行为,又受到外界环境的影响,因而具有可塑性。音乐教育的本质其实就是音乐素养的培养,因而我们对于音乐素养的理解,将直接引导我们理解音乐教育核心素养的内涵及发展方向。

三、音乐教育钢琴学科核心素养的内涵

2014 年在《关于全面深化课程改革落实立德树人根本任务的意见》中提出,"学生应具备的适应终身发展和社会发展需要的必备品格和关键能力"为核心素质的内涵。2016 年出台的《中国学生发展核心素养》中确立了发展核心素质的基本框架,在中国学生发展核心素养中,以科学性、时代性和民族性为基本原则,以培养"全面发展的人"为核心,分为文化基础、自主发展、社会参与三个方面,综合表现为人文底蕴、科学精神、学会学习、健康生活、责任担当、实践创新六大素养,具体细化为国家认同等十八个基本要点。基于这一总体架构,可根据学生的年龄特征,逐步明确各个年龄段所需达到的具体表现特点。

发展性、综合性、实践性等特征是音乐教育专业的大学生所应具备的音乐核心素养,培养出具有符合基础教育素质的音乐教师是高等院校的音乐教育专业的目标。在核心素养整体框架的指导下,以培养现阶段基础教育急需的师资力量为立足点,结合其各学科的特点,以专业基础知识技能为基础对学生进行培育,兼备音乐实践、教学实践能力的同时提高审美认知与道德修养。

在《2017 版普通高中音乐课程标准》中又新增加了学科核心素养,要求学生通过学科学习而逐步形成正确的人生价值观。大部分中小学的音乐教师主要是由高校音乐教育专业培育出来的,而目前的中小学音乐教育以培养学生的核心素养为课程目标,因此高校的音乐教育专业应紧跟中小学音乐教育改革的方向,对现有的音乐教育专业学生的内涵式培养模式进行研究,探索核心素养理念下音乐教育专业的学生的人才培养模式。

音乐教育专业钢琴学科应明晰核心素养内涵,以全面建设和完善钢琴教学课程模块为目标,把钢琴教育专业课程的知识、线索和教学方法探索清楚,使其能够融会贯通,从而推动音乐教育钢琴课程的全面建设与发展,让教师的教学工作更加符合学生的就业需求和社会对高素质复合型音乐人才的全面要求。无论是对音乐教育专业学生专业素质的全面发展,还是对其未来就业的胜任情况,都有着相当重要的实践意义与理论意义。

音乐教育专业钢琴学科的核心素养内涵则具体体现在审美感知培养、艺术表现与实践能力提升、文化理解与民族文化传承三个维度。

（一）审美感知培养

在钢琴专业课程及艺术实践活动中对音乐教育专业学生进行音乐审美教育，借此提高学生的审美能力，使学生在实践过程中体会到丰富多样的审美感受、培养出高雅美好的审美情趣、能够拥有正确精准的审美判断，达到精神与身体均衡、和谐、健康地发展，想要达成这些最为直接与有效的途径就是培养核心素养。

（二）艺术表现与实践能力提升

培养音乐教育专业学生以钢琴专业基础知识技能为基础，提升创新精神与合作能力，不断积累与丰富自身教学经验，进而具备扎实的钢琴演奏基本技能及舞台表演能力、教育实践能力。

（三）文化理解与民族文化传承

文化是人存在的根与魂，人才的培养需要其具备文化基础及人文底蕴。音乐文化将塑造学生的情感态度和价值取向，建立起中华民族儿女应有的民族自信与责任感。音乐教育专业的学生作为未来人类灵魂的工程师，需要具备人文情怀和审美情趣。钢琴学科应该从教学内容、艺术实践等方面加深学生对民族文化的理解，促进民族文化在钢琴学科中的融合与持续发展。

四、音乐教育专业钢琴学科核心素养培养的目标

音乐教育专业培养目标是为中小学及社会培育出优秀的音乐师资力量。在音乐学科核心素养为目标的背景下，钢琴学科作为技能性较强的基础必备课程，同时也蕴含着深厚的历史人文内涵。在音乐教育专业钢琴学科中以专业技能为基础，通过教学内容的挖掘、教学方法的精进、艺术实践和教学实践的补充这三个维度，深度挖掘和探索核心素养内涵，提升学生的审美感知与艺术表现能力，并加深对音乐作品的文化理解，促进音乐教育专业钢琴学科的可持续发展是其培养目标。

从创新发展、内涵发展、特色发展三个维度促进学生核心素养的全面发展：创新发展是指在核心素养的主导下，将审美教育贯穿融入音乐教育专业的钢琴学科中，将艺术实践、教学实践、思政教育三者紧密相连，全面培养提升音乐教育专业大学生的核心素养；内涵发展是指从音乐人才培养的普遍规律出发，深入挖掘与研究音乐教育领域的核心素养内涵，从审美感知、艺

术表现、文化理解三个维度创立多维度实践教学体系,从而深化实践教学改革,强化学生综合素质,突出学生的主体作用,促进学生个性和才能的全面协调发展;特色发展是指以钢琴学科为出发点,立足于音乐教育专业,建设以培养核心素养、提高审美认知能力为目标的多元化音乐教育平台。

核心素养导向下的音乐教育专业钢琴教学,应注重学生合作能力、坚忍能力、自主学习能力的培养与提升,做到多方位、全面地塑造学生的人格。

(一)合作能力

音乐教育专业钢琴学科的核心素养要求全身各感官与个人理性、感性相互协调,使钢琴成为一门"身心合一"的综合艺术。在演奏钢琴以进行教学或是情感抒发时,思维与行动、理性与情感需兼容并包。钢琴有伴奏、独奏、合奏、重奏等多种表现形式,其中四手联弹、双钢琴等合作形式广受欢迎,想要高质量地完成合作就需表演者们能够互听、互看、互动、互助,在学习过程中使两者技术水平、审美趣味、默契程度、团队合作意识达到高度统一。

(二)坚忍能力

钢琴演奏者需要在日复一日的练琴过程中,经过成百上千次重复练习与苦心思索才能攻破演奏中的技术难点,最终奏出与观众产生共鸣的音乐。而将来作为音乐教师的音乐教育专业学生也需要学习如何在音乐教学过程中拥有足够的耐心与毅力,鼓励和引导学生克服学习中的难点。因此,从钢琴演奏者与音乐教育工作者的双重角度出发,皆需要高校音乐教育钢琴学科的教师在授课过程中,从专业要求、情感鼓励、行为示范等多个方面培养音乐教育专业学生,使其不仅在专业学习中能够静下心来脚踏实地,刻苦练习专业技能,精进个人教学素质,也能够在今后的教学实践中具有坚韧不拔的意志力与坚忍能力。

(三)自主学习能力

自主性是人作为主体的根本属性。音乐教育专业的学生在钢琴演奏技能、对钢琴作品的内涵理解、钢琴教学法等多个维度,都需要进行深度的自我思考与规划。作为新时代的大学生,应在学业、生活等多方面认识和发掘自身价值,同时对自我价值的提升建立清晰的发展目标和明确的人生方向并踏实地向其迈进,成为能创造社会价值而又具备生活品质的人。

（四）审美能力

作为一项抒发人类情感和意愿的学科,音乐艺术依赖于人的审美意识,审美意识可被称为一种抽象的情感能力。演奏者在演奏中通过音高、音色、节奏、和声等的一一展现,与听众们形成相互的艺术感知,可在音乐意境中让听众感知到审美情趣。由此可见,钢琴学科需要有极高的艺术审美能力。

五、音乐教育核心素养的培养方法

核心素养是学生知识、技能、情感、态度、价值观多方面要求的综合体现。掌握知识技能、提升创新精神与实践能力,促进个人价值实现是核心素养内涵的重要维度。音乐教育专业中,应具体体现在培养学生以专业基础知识技能为基础,进阶兼备实践能力,譬如钢琴演奏基本技能、舞台实践能力、教育实践能力等。

（一）培养大学生对音乐艺术的热爱

以"兴趣"为主,以钢琴为窗口,培养大学生对音乐艺术的热爱。现阶段高校音乐教育专业的钢琴学科教学仍旧以达成应试教育为目的,以教学大纲所列专业曲目为主要内容,极大地限制了所学音乐作品的风格与特点。遂高校和教师应能够敏锐捕捉现代音乐教育潮流,再与学生兴趣点相互结合,主动扩充教学曲目范围,丰富教学内容,革新教学手段,从整体上激发音乐教育专业大学生的音乐审美与音乐表现力。

（二）拓展大学生的音乐素养与专业技能

打造"实训＋实践"平台,拓展大学生的音乐素养与专业技能。创设囊括钢琴基础、阶段教学、创新实践三大层次的台面与基地,循序渐进式掌握繁杂的钢琴演奏技术、驾驭多元的音乐风格、贯通系统的钢琴教育知识,借助在音教专业钢琴课程中融入教学能力拓展、教材创新符实、语言表达到位等,练就和提升音教学生的专业技能与综合素质,培养出适应社会需求的音乐教师队伍。

（三）促进思维能力的养成

其一,培养思维的敏捷性。引导大学生对钢琴作品的自主联想,进而把控乐曲风格与音色,提升其演奏技能和发散思维,增进视奏能力、即兴伴奏能力、思维反应能力。其二,培养思维的创造性。依托世界闻名的钢琴曲,引导音乐教育专业大学生为其编写伴奏,历经反复尝试与试错,最终给出最

贴合曲目风格和意境的钢琴伴奏,从而增进对钢琴伴奏艺术的兴趣。其三,培养思维的全面性。可以通过分组学习、专业碰撞、大师讲座等形式丰富音乐教育专业大学生钢琴知识储备、解剖多样钢琴艺术、明晰自身优缺点、促进师生关系和谐。周期性、大量地进行钢琴音乐作品赏析,剖析不同的乐曲特色、演奏技巧、旋律特色、音响效果,提高学生钢琴演奏能力与全面思维能力。

（四）传承文化理解与民族文化

对于人才培养尤其是音乐人才培养,相应的文化基础及人文底蕴不可或缺。音乐文化应当及时且准确塑造大学生的情感态度和价值取向,高校音乐教育专业莘莘学子更应具备人文情怀和审美情趣。基于核心素养的音乐教育专业教学应从教学内容、艺术实践等方面研究文化理解与民族文化在钢琴学科中的融合与构建,构筑独属于中华莘莘学子的民族自信与责任感。另有,提升高校音乐教育专业钢琴学科青年教师的思想认识与民族传承也是必备步骤。青年钢琴教师应坚定信心,在继承民族文化基因的基础上发掘优秀中华钢琴作品,深入挖掘钢琴作品的精神内涵与艺术意蕴,力求成为钢琴教学路径和模式革新的中坚力量。

除此之外,值得关注的是,高校音乐教育专业应确立钢琴教学弘扬传统文化的主体性地位,增设演奏美学解读和创演实践环节,并融入文学、美学、心理学等交叉学科,培养师生的人文情怀与人文知识素养,以创演无愧于民族和时代的精品力作。

六、基于核心素养的音乐教育专业钢琴学科的教学模式

（一）增设"美育"课程、创新演绎形式

"美育"课程是对高校学生审美能力培育的重要组成部分,音乐教育专业学生应牢牢把握音乐教育需发现美、理解美、创造美这一内涵,内涵中最核心的板块——感知察觉能力,也在音乐教育的实际教学中不可或缺。提升学生音乐鉴赏能力,使学生不仅能够掌握相关钢琴曲目技巧,还可以使学生充分体会音乐中蕴含的美学,实现学生专业素质与情感感知力综合培养的目标效果。注重培养学生的创新性思维,并将其融入钢琴表演及即兴创编实践,着力打造"全能力"学生。

通过依托高校音乐教育专业钢琴学科增设"美育"类课程,除却钢琴专

业任课教师讲授演奏钢琴基本技巧此应有之义外,应有意识引导、抒发曲目风格特点、背后故事等审美层面的知识与赏析,使得大学生音乐美育能力得到"润物细无声"之提升。通过美育教育原则和理念的落实,让大学生在钢琴教育中得到技术的熏陶和心灵的陶冶,提升对于音乐学习的兴致与动力。此外,可借由"合作性"演绎形式之正谱伴奏和即兴伴奏,激发大学生的创造力和想象力。

(二)完善课程体系、丰富人文底蕴

高校音乐教育专业钢琴课程中的核心素养培养承载着提高社会音乐教师的整体素养水平的重任,教师作为钢琴学科学习的引导者,其个人的音乐感悟感知,对学生钢琴的兴趣和审美认知都有着潜移默化的影响。更高水平的教学要求也为任课教师的教学精进提供动力。第一,教师在教学过程中应该构筑并完善音乐教育专业钢琴学科课程体系,以钢琴作品为出发点,拓宽钢琴音乐的历史时期,结合钢琴艺术史相关知识背景,借由国籍有别、风格迥异的作曲家和音乐作品完成从个性到共性再到个性、由宽度到广度再到深度的周期性升华,且应提升优秀中国钢琴作品的授课比重,通过民族音乐作品丰富人文底蕴,提升民族认同感,树立正确的价值取向。第二,合理科学地选择教学教材,适当增加合作性质的曲目,增添实用性更强的教学用书,且不仅仅局限于书本,根据知识网络的更新不断丰富教学内容。第三,即兴伴奏教学和自弹自唱实践组成了钢琴教育学科课程体系中的主要部分,是各大高校在钢琴教育过程中必不可少的教学内容。虽然即兴伴奏与自弹自唱课程之间存在一定的科学性和潜在联系,但如何实现即兴伴奏课程与自弹自唱教育课程的最佳结合是一个被长时间忽视的问题,这则需要各相关主体积极探索。第四,完善教学评价内容,采用正向激励评价方式,选择多元化的评价方式,并补充教学评价的主体,可进行学生互评,家长、实习单位评价等方式。

(三)学科交叉融合、提升综合能力

以钢琴学科专业教学为基础,为精进音乐教育专业钢琴学科的课程效果,高校应该跨校或者跨学科组建多元化的高等级教学研究团队。钢琴专业教师虽然具有丰富的音乐理论知识和深厚的艺术素养,但其专业有一定的局限性,所以高校音乐专业钢琴学科课程核心素养教育需要融入多元化的深入探讨,音乐类型课程如不同器乐、声乐等可形成互通和交融;也可打

破壁垒,与语文、美术、地理等相关人文学科进行渗透交叉与迁移融合,使学生对作品理解更为深刻。

通过教学团队不断地去探讨新的教学理念,升华钢琴课程的接受程度,开启教学团队成员共同授课机制,并运用新型的课堂模式,如微课、翻转课堂、STEAM、SMILE 微笑课程等,发挥不同学科之间互补的优势,让学生得到全面的教育资源,提升学生的综合能力。积极展开关于钢琴课程教学"可视化"的探索创新,培养学生的联想思维能力,将音乐原有的旋律、节奏、和声、调性等抽象性的听觉要素,在实际的教学过程中演变为"可视化"的音乐之美,加强高校音乐教育专业钢琴学科的课程教学研究,促进教师教学水平的提高,加速音乐教育专业钢琴学科课程的良性发展,有效加强高校对专业教学质量、人才核心素养的培养质量的提升。

(四)感知音乐情感、拓展内在感知

钢琴教育是一门拥有丰富情感与活力的艺术,学生通过亲身参与教学过程能够对弹奏的钢琴作品产生独特的见解,其间学生的"自我感受"起着至关重要的作用。

在钢琴专业教学课程中,教师可以引导学生通过从体态律动、旋律起伏、节奏变换、曲式排列等感知音乐情感,练习过程中严格要求,提高对于音乐中各个元素的敏感度,建立起良好的"内心听觉"。通过各种现代化手段,如多媒体视频、音像资料、线上微课等开阔学生钢琴学习的视野;仰仗数字化教学手段和全媒体教学渠道,优化教学设计,展开情景教学、小组教学等;通过列举一些教学案例,努力提升学生的音乐感知能力,满足学生自我的情感感知与表达的需要,拓展对于钢琴音乐的内在感觉和动力,在更大程度上整合大学生之音乐素养能力。此外,还要鼓励学生在课余多读、多听、多看、多问。学生可以通过在校图书馆借阅钢琴教育等音乐相关书籍,在知网查阅学习相关文献进行精读研究等方式,来增强对音乐作品的深度了解,通过与专业老师多沟通交流自身的学习体会,参加学习大师的钢琴公开课及独奏音乐会,在现场感受音乐艺术的魅力等众多方式丰富音乐视野,提升个人专业修养。

第二节 高校钢琴学科审美教育研究

当今时代的竞争主要是人才的竞争和综合能力的较量,审美素质是一个人整体素质的重要组成部分,是形成完备的综合能力中必不可少的内容,要想大幅度将其提高则需要接受系统的审美教育。美育是由审美与教育结合而成的,以艺术美、生活美、自然美、社会美等多种展现美的方式来实现,其中,艺术美又是对美更为集中的体现。作为艺术教育中的重要组成部分,钢琴音乐教育是实施音乐审美教育的关键步骤,在提高学生的审美能力和综合提高人文艺术水平方面发挥着不可替代的作用。然而,在当下的钢琴教育专业相关研究中,对于高校如何系统、有条理地对学生进行钢琴教育的研究较少,对于如何将美育与实际的、具体的教学实践相结合并发挥其应有效用的研究也相对较少。因此,如何用最直接、最有效的方法与途径,对学生进行音乐审美教育,增强学生的审美能力,丰富学生的审美经验,做出正确的审美判断,具备高尚的审美情趣,达到完备的能力和健康的心理和谐、平衡发展,是目前高校研究音乐美育的重要目标与任务。

一、音乐教育中审美教育概述

(一)音乐审美教育本质特征

1. 音乐审美教育以人为本

在人类历史的发展长河中,音乐很大程度影响了各个时期的社会、个人、教育等方面的发展。音乐以一条条动人的旋律记录着人类文明的进步,展现着一代代人的不同生活态度,不断对良好人格塑造产生影响。

在钢琴教育实践中通过对学生的钢琴音乐的感知、联系和想象,以及对钢琴音乐作品的感受进行培养,提升学生的音乐技能技巧和音乐创造力,从内在无形地建立良好的道德操守,并提高学生的整体素质,发展音乐审美教育。但在钢琴教学实践中,作为受教育者的学生常常被忽视。我们的教育思想是从内在培养学生对学习的兴趣和激情,使他们能够主动接受知识与技能,充分发挥他们在实际学习过程中的主体性。音乐是人类最自然的一种艺术,它能够传达人类的内心情感,真实地反映人类的精神世界,因此,音乐审美教育在人们的精神境界、情感世界、创造能力等方面的塑造都有着特

殊的作用和影响。

第一，丰富人的精神境界。音乐像是一面镜子，反映出人们的内心世界，人类眼睛能够看到、耳朵能够听到的艺术作品无处不在，他们在不了解艺术的情况下受到影响，从小就与美和理性融为一体。事实证明，接受过一定音乐训练的孩子在音乐审美上，拥有先天的判断力，能够更为准确地辨别出音乐的"好"和"坏"。德国哲学家黑格尔曾对人类的内在活动与音乐之间的关系进行过深刻的阐述，他认为在享受音乐过程中，音乐表层的客观性会消解作品与听众之间的隔阂。音乐作品能深入心灵，与心灵相通，由此可见，音乐是一种情绪丰富的艺术。总之，人们在欣赏音乐的同时，也从音乐中获得了启发和教育。在音乐的影响下，人类在心灵上获得了极大的满足，同时也在不断地充实自己的精神世界并提升自己的品位与审美。

第二，连接人的情感世界。因其"非语义"的特殊性，音乐作为一门感官上的艺术，能够实现审美教育。音乐不断丰富人们的情感世界，音乐是心灵，它发出声音，吸引注意力，用声音表达悲欢离合，在动静中找到抚慰。音乐能将内心的激动转化为自由和舒适，能让人感受和倾听自己，以减轻精神上的压抑与痛苦。一方面，音乐能够突破时间与空间的局限，改变真实的环境，与聆听者的情绪相融合，欣赏者将音乐所处的时代背景与作曲者的个人音乐特点相结合，使情感得以升华，产生共鸣。另一方面，艺术的创作取材于生活并在其基础上进一步拔高，艺术家将个人生命历程概括与总结在其创作的每一首音乐作品中。音乐艺术将作曲家的内在情感世界再次生动地完美展现，让欣赏者在聆听音乐时，产生独特的同理心，深刻共情作者的思想，以体味作者的人生。

第三，激发人们的创造力。音乐审美就是一种进行再创造的过程，音乐能够表达出语言文字所无法表达的东西，其独特的非比喻和非语义特征为听众的想象力留下了充足的空间，社会的文明和历史在人类的持续创新中得到了发展。随着人文思想的发展和科学技术的持续进步，培养具有创造性潜能的复合型人才成为高校教育的主要任务。能够用创新的方法解决问题，将会是决定一个人在将来的激烈竞争中成功或失败的重要因素。在今天这个日新月异的时代，人们越来越注重自我个体性的发展与社会整体性的发展的相互协调。创造性是人类发展的最高形式，体现在人的创新意识、思辨意识、动手能力等方面。在培养学生的创造性思维能力上，音乐审美教

育具有特殊的功能。通过音乐审美教育培养学生对音乐的鉴赏能力与想象能力,从而促进他们的音乐创新能力。音乐作品是把作曲家的社会、生活和情感的至高感悟综合起来,然后以乐音的方式传达给欣赏者,也可在一定条件下激发欣赏者的创造力,使其发挥想象力,进行二度或更多次的创作,达到培养良好创造力的终极目标。

总而言之,音乐审美教育是对"人"的一种塑造,具有唤醒一个人独特个性的力量,对人们高尚情感、审美能力的培育起到了无可取代的作用。高校不能仅仅注重学生的技巧技能等理性方面的发展,而忽略掉其在情感认知上应具备的能力,人的逻辑与情感的全面发展决定着人类的全面发展,二者若不能共同发展,就不能称之为"全方位人才"。因此,各个高校在通过开展音乐审美教育对学生进行情感教育时,要坚持"以人为本、以学生为本"的原则,并在此基础上充分发挥音乐审美教育的功能,以实现理性与感性两者相辅相成,从而达到教育的终极目标。

2.音乐审美教育以审美为核心

审美的根本价值在于给予欣赏者精神上的愉悦感和幸福感,这已经成为音乐审美教学的核心内容。让音乐学习者具备良好的审美经验是音乐审美教学的需要与最终实现的目标。"审美"的特性在音乐审美教育中的集中展现,赋予了音乐审美教育集通感性、意象性、体验性、怡情性于一体的特点。

通感性。音乐是人类情感的直接表达,是一门感觉的艺术,没有其他任何一种艺术形式可以取代其对人类情感的影响。对审美情感的培养是音乐审美教育的重点板块,作曲家通过节奏、音色、旋律、速度等音乐要素来创设音乐形象,创作出富有情感的音乐,表达作曲家内心真实情感。而聆听者在欣赏音乐的过程中,听觉也可与嗅觉、视觉等其他各感官产生相互联通,通过对音乐语言进行捕捉,也可体味出音乐中的感情。例如我们可以感受到《高山流水》的浩荡、《广陵散》的悲痛、《十面埋伏》的激烈、《百鸟朝凤》的热情,也可以感受到莫扎特的灵动欢快、贝多芬的坚毅勇敢、李斯特的热情奔放、肖邦的忧郁沉稳。

意象性。任何艺术都是通过形象的塑造来表达生活的,但音乐作品所创造的形象却是晦涩难懂的,其具有非形象化、模糊不清的特征。音乐用旋律和节奏来象征和表达生活,通过声音作用于人类的感知系统从而在脑海中形成独特的意象。音乐形象是欣赏者对作品进行思考和情感体验后得出

的综合感知的集合体,想要对音乐作品中的形象有良好的认知,欣赏者必须具有一定的想象力与理解力,方可获得美的体验。

由于人与人之间在生活经历与艺术修养上存在着较大的差异,在同一首音乐作品中,不同的欣赏者对于音乐想要塑造的音乐形象的理解不尽相同。音乐可以通过声音传递;通过和声与音色表达情绪;通过音乐节奏的变化和旋律声部的切换来表达冲突性。例如,德彪西的钢琴套曲《版画集》的第一首小曲《塔》中,以低音区沉稳的和弦塑造了东方宝塔敦实伫立的形象,以连续五连音加四连音的连续上下行跑动来表现云彩飘动,以分解主和弦构成的颤音来模仿竹笛的音色与形象,第二首小曲《格拉纳达之夜》中,以活泼动感的节奏来展现西班牙夜舞的热烈,独特的调式来刻画静谧的夜晚。第三首小曲《雨中花园》中,以急速的断奏来展现淅淅沥沥的雨滴,高低音区相同的主题旋律也塑造了孩童与大人两种不同的人物形象。上述音乐形象不可能在流动的音符中直接产生,它之所以在我们的思维中转变为类似于具有文学特质的"可视化形象",是因为人类情感的再创造。

体验性。音乐审美教育是感官教育的一种形式。在一首音乐作品中,由音乐语言形成的各种音乐内容传达着创作者的哲学思维或者情感含义,而这些含义无法通过文本或语言的概念性解读来达到,其本质只有借助实际的音乐感受才能体会,为了训练这种敏感的音乐感知力,最佳方法就是开展音乐审美教育。音乐审美教育是感官教育中的一种形式,让人经由情感体验的过程来达到审美意义。音乐审美教育拥有能够将音乐体验提供给所有人的根本功能,其着眼于所有的音乐体验,以实际感受为基点作为音乐教育理念,让人们能够欣赏一切提供音乐体验的音乐,因此相比其他形式具有更加完备的哲学意义。审美教育强调美学的"本质"和"过程","本质"即音乐本身,而这个"过程"就是指体验音乐艺术,接受审美教育的过程,拥有音乐感知力便可拥有对生命活力的感知,是音乐美育的根本纽带。

怡情性。音乐审美教育具有怡情的特质,人在审美的过程中可获得快乐。如若在音乐审美教育实践过程中,能够在快乐的学习环境中进行审美学习,老师和学生亦可相互给予精神上的松弛感。人们接受音乐审美教育的过程,就是一个获得较高精神享受,拥有精神幸福的过程。一个人欣赏音乐作品时,若能保持一种愉悦的心情,那么他在审美过程中的情绪则能够迅速达到最佳的集中共情状态,音乐作品的意义能够被更好地感受与理解,欣

赏者也可获得更高境界的审美体验。

综上所述,音乐审美教育促使专业学习者达到各方位的全面发展,将学生视作审美教育的第一要义,培养受教育者感受音乐美、理解音乐美、创造音乐美的能力,来达到其培养多元素质人才的目的。

（二）音乐审美教育的价值和作用

1. 提高审美能力的作用

审美能力是建立感受和体验艺术作品意义的能力,也是人类寻求感受和发展的独特心理能力。具有良好的对美的感知力,可使审美主体对作品形式和结构有更加精准的把握,对音乐情感特征有更加细微的感知,对综合审美能力有更大幅度的提高,进而对音乐作品之中蕴藏的表达形式之美和逻辑结构之美有更为正确的认识。再动听、优美的音乐,对于不能感知音乐之美的耳朵来说,都是没有意义的,只有当我们的耳朵能够感受音乐,眼睛能够感受形式之美,才能体会到美的本质。

提高审美能力的形式之一便是进行音乐审美教育。优秀的音乐作品具有本真性,会与世间万物的规律相互契合。人类的美好理想与积极向往都深蕴在审美的内涵之中,通过音乐审美,方可深刻感受社会真善美。音乐审美教育旨在通过培育学生的音乐聆听、理解、想象能力和对音乐内容情绪提取的精准度,进一步提高学生感受和理解音乐的能力,同时挖掘学生感知音乐美的潜能和音乐创新能力,提高其整体综合素质。

2. 道德教化的作用

从德育功能方面来看,音乐审美教育的作用主要包括两个层面。首先,音乐本身便是一种承载传播社会伦理的载体。音乐是一种有组织、有逻辑的声学运动,不同作家通过塑造出不同的音乐形象来传达各自独有的思想情感。人们的现实生活与音乐紧密地联系在一起,任何一部音乐作品,都是集作家的生命观念与伦理价值观念于一体的精华,任何一位音乐家都可被视作一个优秀的思想家。如贝多芬在其作品中所表现出的刚毅勇敢、不卑不亢、积极乐观和英雄主义,体现出他对"自由、平等和大爱"的精神有着深刻认识与理解,这也是他能够被尊称为"乐圣"的原因;肖邦在其作品中表现出的强烈的革命精神与爱国主义精神也令人动容。

其次,音乐审美教育中的德育功能又与美育息息相关。音乐审美教育本质上就是美育,美育和德育共同引导人类精神世界有序地运转。即便音

乐不能通过其本身将社会政治、民族理想、道德伦理、宗教信仰等社会性内容直接地呈现出来,却能凭借审美主体对于音乐的联想来达到其传递信息的目的。具有德育价值的音乐作品可以通过其具有美感且直观的音乐形象吸引人们,使受教育者在审美过程中潜移默化地受到"美"的熏陶。

早在古代希腊哲学家毕达哥拉斯的哲学思想中就有一种观念,即音乐可以在一定程度上起到净化道德及伦理纲常的作用。柏拉图也同样认为,音乐教育在改善人的品德方面有着独特的作用,这是其他任何教育都不能替代的。它既可以抒发个人的内心情绪,也可以反映社会现实,同时也可以将作曲家的社会观点和评价融入其中,通过对音乐中的各种细节元素来表现自己的生活态度,褒美评恨,以积极的方式表达作曲家的人生观与想法。

我们应珍视这些宏伟的作品,优秀的音乐作品体现了作者高超的精神境界和深厚的学识,在欣赏过程中,可激发欣赏者的共情能力,并从中得到极大的道德启发与素质教育。

3. 文化传承的作用

我国的《音乐课程标准》明确指出开展音乐审美教育具有文化传承价值。音乐是人类最具普遍性和感染力的艺术形式之一,它伴随人类社会历史的发展,满足人类精神文化需要。我国早在西周便有"六艺",魏晋时期就有《乐论》等音乐相关著作。国家教育部门也逐渐意识到,音乐对于民族文化的传承、民族凝聚力的发展以及中华文化的弘扬都有着不可小觑的作用,应不断地在基础音乐审美教育中加强民族文化的培育。由此可见,现如今的音乐教育活动将转而发展成为向更深层次的民族"文化"不断地追求,而不是像过去仅片面地对精湛的"技术"进行追求,进一步向我们明确了音乐审美教育具有传承人类文化价值的作用。

审美教育是培养人的素养的教育活动,客观来说,一个人的文化水平决定了其文化素养,在教育过程中审美教育可以发挥提高人们的文化素养的强大作用。音乐审美教育的重要目的是培养出具有较高综合人文素质和文化内涵的人,音乐教育的目的并不在于培养音乐人,而是以音乐为跳板,培养全能型人才。

(三)高校音乐教育中审美教育的重要性分析

1. 有利于提高学生的审美能力,促进艺术文化的良好发展

学生作为审美主体需要具备一定的判断力,只有经过严格的审美判断

训练,才能具备更高层次的审美鉴赏能力。当欣赏者对艺术美和现实美都能很好把握时,才能拥有完整的、全面的审美鉴赏力。音乐审美(即"音乐感")并不是每只耳朵都能获得,音乐审美的获得是需要经过训练的。音乐教育的作用就在于此,它和其他艺术教育一样,不仅能够培养学生的音乐审美判断力,而且在培养学生的音乐审美鉴赏力上也有着举足轻重的作用。不仅如此,音乐的作用还会超越音乐的范畴,激起人们对其他领域的兴趣。随着审美认识的深化,主体的情感不断由低级向高级阶段发展,审美鉴赏力在这一过程中逐渐得到加强并趋于成熟。这种鉴赏力并非局限于音乐领域,它同文学的作用一样,其实它本身就是审美文化,作用于人和自然、人和社会,成为了人和人之间和谐的主要因素。

2. 有助于净化学生的心灵,培养学生美好品质,提高学生的素养

说到底,音乐教育是美学教育,是道德教育,是提高人们素养的一种方式。在诸多美育手段中,音乐艺术相比于其他手段而言,具有强有力的感染力。高雅的音乐是人类高度精神文明的重要组成部分,它不但可以让人产生审美情趣,也可以让人在其影响下接受其他文化的熏陶,从而使学生逐渐对自然美、社会生活及艺术产生浓厚的兴趣。

音乐净化人心灵的作用,不仅在于美的感受,还在于对人类情绪的有效缓解,如压抑、烦躁的时候,一些优美、舒展的音乐往往会起到缓解的作用。此外,音乐对于社会道德、经济建设等也十分重要。音乐教育的用意在于让人心人情化,令人性情柔和,并使人有履行社会道德义务之倾向。可见,在经济建设的过程中,音乐之于诚信的作用,就表现在使人有履行一切社会的道德义务之倾向,为经济发展创造良好环境。综上所述,音乐能够让学生感受到"真""善""美",从而洗涤学生的心灵,培养他们美好的行为,提高学生的素养。

3. 有助于形成与培养具备综合素质的优秀人才

审美活动是一种需要全心全意投入的活动,它可以激发人类的许多心理活动,对人格的塑造和创造力的培养均十分有益,很多科学上的发明创造均来自于美和艺术的启迪便可以很好地证明这一观点。教育如果能增强人的审美意识,调动人的情绪状态和精神,也能转化成为给个人求真、弘扬伦理精神提供动力的源泉,促进人的全面发展与和谐。研究表明,当人们唱歌或听音乐时,他们的注意力、想象力和记忆力均比平时要更强,而这些条件

是每一位钢琴学习者所应该具备的。从这一层面说,音乐的力量是强大的,让个体更自信从而更有力量进取,能够让学生做最真实的自己,可以为个体创造自我的空间,在这个空间中,个体得到了自由,不受拘束,任由想象力飞扬,或使其得以静静思考,促其成长。如同尼采所述:"每当我聆听《卡门》,我觉得自己比以往任何时候更是哲学家,一名更出色的哲学家;变得如此宽容,如此幸福,如此着迷……"①

二、我国高校音乐教育中的审美教育现状

(一)审美教育在高校音乐教学实践中所存在的问题

1. 艺术基础薄弱

由于升学的压力,学生们在进入大学前并不重视艺术学习,而且由于生源质量不同,学生所接受的音乐教育程度参差不齐。一部分来自城市,接受教育状况良好地区的学生,音乐素养较好,能掌握一定的音乐基础知识和识谱能力;但大部分其他地区,尤其是来自农村的学生,由于受到主观和客观条件等各方面因素的制约,音乐基础比较差。学生音乐整体素养的参差不齐,给高校音乐审美教育带来了难度,需要高校音乐教师加以引导和研究解决,以便让大部分学生通过音乐审美教育这门课程,及时提高自己的音乐素质。

2. 课程设置不全、科目单一

目前音乐审美教育课程主要包括音乐基础知识和音乐欣赏两大部分。部分高校的课程安排由于缺乏整体课程设计,教学内容中音乐技巧与音乐欣赏以一个割裂的形式存在,彼此间没有紧密的内在逻辑联系,授课过程缺少针对性,导致学生汲取的知识面过窄;课程内容多由任课教师自行选定,且长时间沿用此单一的教学内容,没有将教学目标具体明确,很大程度上忽略了教育内容的时效性,没有从学生的音乐素质基础和实际需要来考虑,难以保证教学质量。

3. 师资问题

教师处于音乐教育的主导地位,其音乐专业素质、综合知识基础以及教

① (德)弗里德里希·尼采著.孙同兴译.瓦格纳事件·尼采反瓦格纳[M].北京:商务印书馆,2007-01.

学能力是保证高校音乐审美教育健康顺利发展的关键性因素。目前高校的音乐师资力量普遍不足，教师队伍结构也不合理，以至于教学没有延续性，且现在教师队伍逐渐年轻化，在青年教师身上存在着教师个人技术技能性强但缺乏教学经验的问题，这也是导致教学无法提高的原因之一。

4. 实践活动

艺术实践活动的最终目的是提高大学生的审美素质与音乐实践能力，艺术实践活动如艺术社团展示、高校节日的文艺汇演等是面向全体学生开展的一种校园文化活动。虽然目前高校的艺术实践活动很多，可这些活动却逐渐演变成为"特长生"的舞台，成了他们的技能竞技场所，而其余大多数学生则被忽略。这样的音乐实践活动完全没有调动其他同学的积极主动性，没有达到审美教育全面开展的目的，明显违背了普及素质教育的初衷。

（二）原因分析

1. 社会环境的影响

长期以来，我国的教育一直以"应试教育"为主，以成绩的高低来界定学生的好和坏，使学生在高考的压力下把全部精力放在文化课的学习中。此前我国政治、经济、文化等方面处在急速巨变之中，高校的音乐教育在大局势变化的影响下进行变革，随之也影响了学生的观念意识及生活方式。在这样的大环境下，高校选择与"社会市场"接轨，把教育的重心转向所谓的热门专业和学生专业知识的培养上，忽视了对学生进行美育和音乐教育等方面的素质教育。由于就业的压力，大学生把时间和精力放在专业课学习和各种证书的考取上，无暇顾及情感的培养和人格的熏陶。

2. 高等教育本身的原因

音乐教育的最终目标是培养学生的综合素质和人格品质平衡发展，但目前仍有部分高校认识狭隘，在教育观念方面不能与时俱进，仅仅把音乐教育看作偶尔举办文艺汇演等浮于表面的形式，使音乐审美教育在实践中缺失，学生的音乐艺术能力并没有真正得到发展和提高。

再者，在教育实践中，学校仍偏重于社会需求，更重视能在短期内见效的专业，而忽略部分无法在短期内见效的专业。在这种思想观点的引导下，学校很容易忽视对大学生进行音乐素质的培养，以致学生知识面狭窄和艺术修养贫乏，不具备应有的音乐想象力和创造力以及社会适应能力。基于此现状，由于部分高校对艺术学科的忽视，相关学科的师资力量也难以保

障。部分高校忽略了相关学科教师队伍质量的提升,提供给相关学科教师学习交流与实践的有效平台较少,使其缺乏应有的教学实践的积累,形成无法在教学过程中达到更好教学效果的恶性循环。从宏观来说,该现状严重影响了我国经济发展与人才结构的协调性,不利于综合型人才的培养;从微观来说,其使大学生变得浮躁,变得更加功利性,艺术美失去其本质意义,使得国民素质显现出让人担忧的状况。这一现象的出现,究其根源,就是学校教育忽略了对学生进行美育教育相关的音乐审美教育。

3. 学生自身的文化背景原因

首先,由于我国城乡的文化资源和文化环境的不同,学生在音乐素质方面有很大的差距。地区教育的差异性导致农村学生汲取知识的方式较少,整体知识逻辑体系搭建不完善。这一现象给高校的素质教育提出了更为急切的需求。再者,农村的家长一直把考上大学作为改变子女命运和前途的唯一出路,不但给学生带来极大的精神负担,而且强化了学生的功利性思想。面对竞争激烈的就业市场,来自农村的学生不但面临严峻的就业形势,而且还承受着比城市学生更为沉重的多层负担,这也是他们忽视音乐教育的主要原因。

在校研读时光作为人生攀岩过程中最宝贵的一个阶段,是人生观和价值观逐步发展完善的重要时期。学生追求个性的独立,希望被人重视,渴望得到社会的认可。当代高校学生对音乐艺术的需求是迫切的,大多数学生希望把音乐艺术和自身生活、事业相互联系起来,他们希望通过对音乐艺术的学习来满足自身的发展需要,增强自己的理解能力、分析判断能力及创造能力,以使自己在未来的社会发展中有更强的竞争优势。

三、高校提高音乐教育中审美教育水平的措施

(一)树立"以审美为核心"的教学理念

高校音乐教育的教学目标是"以审美为核心",音乐审美活动,即音乐欣赏的过程,就是欣赏者在聆听音乐的过程中感受音乐内涵。学生在音乐实践过程中进入音乐所营造的艺术情境,感悟把握其音乐形象,理解音乐作品,很自然地体会到音乐的美而联想到进步的文化和思想,从而完成自我教育。营造良好的音乐教学氛围,通过音乐之美的感染,使他们树立追求真善美的高尚品德,激发他们积极向上的潜力,帮助他们拓宽视野,在音乐审美

教育过程中提高其审美素养、音乐审美和创新思维等能力。

高等学校音乐欣赏课的课程安排要有深度,不能单纯停留在表面上。教学方式要遵循由小及大、由近及远、由浅入深、循序渐进的方式,逐步扩大到各个不同的角度去欣赏音乐作品,调动学生的积极性,激发学生的创作能力,以此来提高大学生本应具有的音乐素养和社会认知能力。

音乐审美教育的核心部分是审美教育,重点在提升学生的审美能力。21世纪以来,人们把审美教育放在音乐课程教学的主导地位。通过音乐"美"的熏陶来培养学生的审美意识,提升他们的审美判断能力,使其获得完整的审美鉴赏能力。音乐艺术相较其他教育手段而言,具有更强的感染力。它给人们带来美的感受的同时,还能使人们感受到人类物质文明和精神文明给我们所带来的幸福。在这种美的熏陶下,可使学生在潜意识中形成对大自然、社会生活和音乐艺术的喜爱之情。

(二)教学方法体现出艺术性

在高校音乐审美教育的教学方式方法上要形成体现艺术性、并以多媒体为主的现代化教育手段。教学目的和效果上要注重双向互动性及个体的创造性。在教学过程中追求"美"的至高境界,使学生在充满美的情景意境之中,享受到音乐带来的"美"。这种"美"的享受、联想、追求、创新等一系列的心理活动,能够进一步把学生内心对"美"的热爱激发出来。这种热爱及追求可以净化他们的灵魂、美化他们的心灵。所以,在音乐审美教学过程中,教学方法艺术化非常重要。

教育是一种将万物传授于人的艺术,采用具有艺术性的教学方法与方式是音乐教学客观规律的必然选择。因此,应遵循教学的客观规律,寻求一种能与现代化科技有机结合起来且具有艺术性的创新型教学方法,打破传统以课堂教师主导的教学方式,努力打造以学生为主体、教师为辅助的教学模式。让学生在课堂上充分展示自我,如在课堂设置中增加类似"学生讲课,老师点评"的环节,给学生提供更多的展示自我的平台,共同参与和分享学习的整个过程,从而达到资源有效共享,成功并有效率地完成教学任务。通过学生之间、学生和老师之间的课堂知识的沟通交流,学生有意识地去积累、丰富知识,使其所要学的知识在无形中得到理解与巩固。比如教师选择一首具有较高学习价值的音乐作品,学生则去寻找它的不同版本,分组讨论不同版本的音乐作品之间的差异,最后由老师对知识点来进行系统地梳理、

复盘、分析和归纳。在这种学生主动学习及老师整理补充、归纳总结相结合的教学模式中,可以让学生在学习过程中收获真正的学习乐趣,亲身体验到音乐所带来的美的享受;从整个教学过程中学会品味音乐美、分析音乐美和判断音乐美。

以学生为主、老师为辅的新型教学模式下,通过合作、探究教学等方式润物细无声,使学生成为探究性的学习者,培养他们的学习能力、分析能力、思维判断能力、研究创新能力等,使互动教学效果更加真实有效。

(三)教学实践面向全体学生

参与艺术实践是体现普通高校音乐审美教学成果最直观的途径。当学生在自我参与感强的艺术熏染中,自主实践能力增强,不但可以使自己的情感得到升华,还可以培养审美能力和思维能力,建立健康、正确的审美取向和兴趣爱好,逐步提高大学生的综合素质。培养艺术与科学相结合的复合型高素质人才,成为普通高校的音乐审美教育在现阶段的主要教学目标,即美育同科学教育、专业教育更好地结合起来。艺术实践的开展,重要的是提倡自我创新的、不拘泥于形式的、多种多样的表现方法,使每个学生都能融入其中并且积极参加。

艺术实践是开展音乐审美教育活动的中心内容之一,如果想要在课外活动中开展更多积极、健康的与音乐相关的文化活动,集中精力营造良好的校园气氛,那么最有效的方式就是开展一系列相关的社团活动。每所高校都有自己的艺术社团,如北京大学有多个注册的文艺社团(包括古典乐团、合唱团、舞蹈团、话剧团等)。他们为学校组织并开展了许多高雅的非功利性的活动,不但给学生提供了展示才艺的舞台,而且也传承了祖国的优秀文化。大学校园社团活动具有凝聚力和感染力,它是挑战自我、超越自我的过程,也是张扬个性、自我创新的过程,更是学生音乐修养的一个提高过程。现阶段的高校大学生艺术社团都在举办各种形式的演出。值得注意的是,这些艺术活动中高水平艺术社团的学生成为舞台上的主力,忽略了其他群体的艺术实践。普通高校的音乐艺术实践应该面向广大学生,使每一位大学生都能亲近艺术、走进音乐。

为了丰富校园音乐文化生活,教育部、文化部、财政部等多个部门,在多所高校中举办了如"高雅音乐进校园""天骄之声唱响校园"等公益性的校园音乐文化活动。从这些校园音乐文化活动的成功举办来看,学生通过参与

这些高质量的音乐活动,更加近距离地与高雅音乐和民族音乐深入接触,也提高了自身的审美能力,增强了个人的音乐欣赏水平。

四、高校钢琴学科中的审美教育

在钢琴教学中,通过音乐本身所具备的美学价值将其融入到课程体系开发中,让钢琴课程得以体现"美"的本质,发挥"美"的特点,创造"美"的价值,成为实现"以美育人"教育思想的重要途径之一。钢琴教学要以培养学生内在的审美意识为目的,发挥学生对音乐的内在表现力来进行美学教育,注重对学生情感交流和美学互动的培养,提高学生的音乐审美能力,让学生能够在钢琴课程中感受到美的情怀。音乐审美情怀是钢琴教学的基础,教师要与学生建立起自然的、更为密切的联系,形成对等、融洽、健康的师生关系。在教学过程中,尽可能地创设美的情境,用声音的传播代替心灵的互动,让学生意识到音乐是主观感受的表达,是内心审美意识的流露,是个体智慧的结晶。换句话说,学生动情的前提是教师动情,学生发现美的前提是教师发现美,所以钢琴教学实际上是教师将自己感受到的音乐美学和情感体验传递给学生的过程,同时也是个性化地发现音乐之美、创造音乐之美的过程。作为音乐文化中最高雅的形式,钢琴教学中应该增加对美的体验,提高音乐情绪的感染力,充分调动学生的心理和情感,并通过钢琴艺术表达一种复杂的人生感受,提高自身的艺术境界。

(一)围绕审美教育的钢琴课程

音乐和舞蹈、戏曲、美术等艺术形式一样,是美育的重要组成部分。音乐教学与其他学科的一大重要区别在于:教师和学生共同投入感情,并通过声音来进行沟通。美的音乐需要被艺术家创造出来,艺术家需要通过表达自身的情感来提升音乐的美学价值,所以音乐教育是美学价值的传播和发展。钢琴教学同音乐教学一样,需要"以情感人,以美育人",师生共同努力,把钢琴课程当作是一个发现美、感受美、创造美的过程,不是仅仅将教学集中在提高钢琴技术技巧的单一层面,而是将钢琴课堂创设成为一个美学价值空间,通过梳理和总结钢琴教学内容、方法、环境等审美要素,将钢琴教学演变成为更高层次的美的教学。

(二)钢琴教学内容中的审美因素融入

钢琴教学内容是钢琴一切教学活动的基础,是直接让学生能获取钢琴

认知和美学体验的核心要素。因此,钢琴教学要想唤起学生的审美意识,选择具有一定艺术表现力和审美标准的教学内容是十分有必要的,这是实施钢琴美学教育的基础和前提。钢琴教学内容可划分到钢琴教材上,在教材的开发和选择上包括核心审美要素:意境美、韵律美、音色美、曲调美等。一个具备良好美学价值的钢琴教材要贴近学生的实际生活,让学生在学习过程中联想到生活中的美学现象,进而引发共鸣,产生审美意识和能力。所以,钢琴教材应该选择"悦耳动听"的音乐,用优美的旋律让学生感受到沁人心脾的艺术魅力,使学生在弹奏过程中保持专注、享受的感觉。悦耳动听的音乐作品能够充分调动学生的兴趣,自发地去弹奏所学的音乐作品,久而久之自然就达到审美教学的目的,培养出一定程度的审美能力。与此同时,钢琴教材还应该与经典艺术作品接轨,一方面是对经典的致敬,另一方面这些经典的艺术作品本身就具备较高的审美价值,其曲式结构和音韵旋律之美对学生审美能力的提高影响巨大。

（三）钢琴教学环境的审美因素熏陶

钢琴教学环境的审美因素体现在听觉和视角两个角度,前者的关键是音源音响质量,后者则体现在教室的整体布局展示上。高质量的音质能给学生带来较好的演奏体验,进而诱发美学价值的产生,教师应尽可能地选择高质量的乐器和音响设备,保证传递到学生耳朵里的声音清晰、悦耳、动听。同时教师良好的钢琴演奏技法、伴奏选取也是听觉环境塑造的关键部分。而视觉环境的塑造需要对教室的门、墙、黑板、地板等可展示区进行包装和提升,如张贴一些著名钢琴家的画像、一些钢琴名人名录、经典古钢琴装饰和墙面彩绘等,通过这些能带来强劲视觉冲击力的画面帮助学生尽快进入音乐联想和想象的境界。实际教学过程中,也可通过多媒体教学设备,结合对音影作品的欣赏,从视觉与听觉两方面给学生带来多层次的感官刺激,以达到更好的教学效果。综上,通过视觉环境和听觉环境的塑造能够创造和谐、良好、高审美度的教学环境,让学生能快速感受到美学教育气氛和情景。

第五章 高校钢琴课程教学实践案例

第一节 钢琴演奏课程教学实践案例

一、思政专题教学案例

课程思政建设是新时代我国高等教育教学改革的一项重要内容,其内涵始终围绕着"培养什么样的人、怎样培养人、为谁培养人"这一教育的根本问题,其真正的意义在于培养学生良好的品德,树立其正确的人生观、世界观、价值观。钢琴课作为一门艺术类学科,具有很强的美育功能,通过钢琴教学可以陶冶学生的情操,增强其审美体验。如果在其中融入思政元素,可以很好地促进中华优秀传统文化的传承,提高学生的民族文化自信,激发其爱国主义情感,潜移默化地提高学生的思想道德水平,有利于培养出德艺双馨的艺术人才。

如何将高校钢琴教学与课程思政建设相互融合,推动高校钢琴课程思政建设,是课堂设计者与管理者需要思考的重要问题。针对此问题,笔者提出以下三个思路。

(一)选择具有思政元素的教学内容

如《唐人诗意两首》《京剧瞬间》《太极》等以中华优秀传统文化为素材创作的钢琴作品;或《夕阳箫鼓》《二泉映月》《松花江上》等以民族器乐作品、声乐作品改编的钢琴作品;以及其他使用民族特色音乐元素创作的中国钢琴作品等。

(二)制定思政方向的教学目标

在制订教学目标时,要将培养学生良好品德,陶冶高尚情操,弘扬爱国

主义情怀,树立正确的人生观、价值观等作为主要目标。

（三）将思政教育贯穿整个教学过程

首先,教师要带领学生对作曲家及其作品的创作背景进行深度挖掘,让学生深刻了解到作品创作所处的时代背景,以及作品背后所蕴含的民族精神,培养学生的爱国主义情怀。其次,让学生分析作品的创作内容与创作技法,深刻理解作品的创作内涵,从而让学生感受中国传统文化、艺术的魅力。最后,在理论指导下,进行演奏教学,让学生在实践中把握作品的民族风格与特征,增强其音乐表现力,提高民族文化自信心。

结合以上思路,笔者设计了两个钢琴演奏思政教学案例,将钢琴演奏课与课程思政教学在具体实践中进行了融合。

钢琴演奏思政专题教学案例（一）

课题名称:徐振民钢琴独奏作品《题破山寺后禅院》的演奏教学

教学对象:钢琴演奏专业学生

教学目标:

（1）情感态度价值观:通过对该作品的分析与演奏,感受中国传统文化的底蕴和历史价值,提高学生的审美意识和人文素养,树立正确的人生价值观,激发学生对本民族文化的认同感与爱国之情。

（2）知识与技能:通过本课的学习,学生能够了解作曲家及音乐作品的创作背景,理解音乐作品的创作内涵,把握音乐作品的演奏技巧。

（3）过程与方法:通过对该作品创作内容及创作技法的分析能够理解作品的创作内涵;通过对该作品的演奏实践,进一步掌握钢琴作品中民族音乐元素的演奏技巧,提高学生审美能力、鉴赏能力、音乐表现力。

教学重难点:

（1）重点:结合诗歌的相关内容来理解作品的创作内涵,并能在演奏中正确表现音乐中的意境与情感。

（2）难点:把握该作品中的民族风格音乐元素的演奏技巧。

（3）教学方法:讲授法、直观演示法、启发法、练习法。

教学过程:

一、知识点导入

师:自西方乐器——钢琴传入中国以来,中国钢琴音乐创作始终追求中

国风格,很多钢琴作品中都融入了中国传统的文化与艺术形式,你能举出一些例子吗?

生:张朝以京剧为素材所创作的《皮黄》、赵晓生以宗教为素材所创作的《太极》、储望华以江苏民歌为素材创作的《茉莉花》。

师:非常好,这些作品都是钢琴音乐与中国传统文化相结合的产物,充分展现了我们中华民族的风格与气质。说到中国传统文化,我们一定会想到古典诗词。中国有着唐诗宋词的绚烂历史和悠远的诗学传统,因此中国音乐在表现诗词文学内容上具有独特的优势。以钢琴为载体,在表现诗歌意境的同时,又蕴含一定的哲理,这样的中国钢琴作品十分珍贵。今天我们要学习的作品《题破山寺后禅院》就是一部优秀的唐诗题材钢琴独奏作品,接下来让我们进一步去了解这部作品是如何做到"诗乐相融"的。

二、音乐内容分析(介绍作曲家及音乐创作背景,理解诗歌内容、情感与意境)

师:首先,让我们一起了解一下作曲家徐振民以及这部作品的创作背景。徐振民是中央音乐学院的教授,博士生导师,他的音乐创作涉及钢琴、声乐、管弦乐等多种音乐形式。作为新中国成立以来的第四代作曲家,徐振民的作品无疑有着鲜明的特点和独特的风格。首先在作曲技法上,他吸收了法国印象派作曲家拉威尔的创作技法;在创作素材上充分运用中国传统音乐素材且始终与中国的传统文化保持紧密的联系。可以说徐先生受西方现代音乐创作影响,但没有盲目追随西方的时尚与潮流,而是确立了自己的风格,进行了艰难的探索,并坚持走自己的路,表现出对本民族文化的尊重和敬仰,以及高度的民族情怀和时代精神。

徐先生于1998年创作的钢琴独奏作品《唐人诗意两首》,以中国古代唐诗为题材,遵循原诗的精神内涵并结合西方的作曲技法,充分将中国传统诗歌的韵味与意境以音乐的方式呈现,极度彰显了中国钢琴作品的意境之美,体现了中华民族独特的艺术审美和文化特色。今天我们所学的《题破山寺后禅院》就是《唐人诗意两首》中的第二首,选材于晚唐诗人常建的同名诗歌。这首诗你应该在中学时期就学过,能谈谈你对这首诗的理解吗?

生:《题破山寺后禅院》这首诗是我们中学语文课本中的必背古诗,也是我非常喜爱的中国唐诗之一。这首诗抒写诗人清晨游寺的观感,以凝练简

洁的笔触描写了一个景物独特、幽深静寂的境界,表达了诗人游览风景的喜悦和对高远禅境的追求。

师:看来你对诗歌还是有一定理解的。这是一首山水田园诗,诗人在寄情山水的同时帮助世人了悟佛性,这在其他国家的诗歌中是没有的。徐先生清楚地认识到,要把中国风格钢琴作品发扬光大,就必须把禅性和大自然作为一个重要基点,不然将失去音乐的灵魂。正是由于在表现风景与禅意结合的方面上,再难有超越《题破山寺后禅院》的其他诗作,作曲家以此诗立意,创作了这首与诗同名的钢琴作品。

三、作品结构分析(聆听音乐作品,进行音乐联想)

师:上节课给你布置了课后任务:分析《题破山寺后禅院》的曲式结构,并划分乐句与乐段。现在请你展示一下成果。(学生展示)

师:你的分析基本正确。在曲式分析的过程中,你有没有发现音乐作品的结构和诗歌的结构有什么关联?

生:我感觉音乐的乐句乐段与诗歌的内容情节有一定的对应。

师:很好,确实如此,这首钢琴作品全篇围绕诗歌的内容而创作。为了身临其境地感受诗歌中的意蕴与情境,徐振民曾亲身到兴福寺游览,并把他在寺中的所见所闻与对诗歌的理解综合在音乐中,并按照顺序用音乐语言将景物逐一列出,因此音乐作品的结构与诗歌的结构是一一对应的。

师:现在请你有感情地朗读诗歌,每读一句,我会示范弹奏相对应的乐句或乐段。在聆听的过程中,你要结合诗文在脑海中联想作品所描述的画面与意境。(教师示范演奏,学生朗读诗文)

诗文	乐段	主要景物	意境
清晨入古寺,初日照高林。	A 段(呈示段):第1—第11小节	"古寺""初日""竹林"	朦胧
曲径通幽处,禅房花木深。	B 段(对比性中段):第12—第19小节	"曲径""花木"	幽静
山光悦鸟性,潭影空人心。	B 段:第20—第30小节	"鸟鸣""潭影"	澄明
万籁此俱寂,但余钟磬音。	A'段(再现段):第32—第50小节	"钟磬"	寂静

四、作品音乐语言分析(理解谱面,找到民族特色的音乐元素)

师:通过刚才对音乐作品的聆听、分析与联想,你应该对其有了更深入的理解。那么你有没有发现这首乐曲作为中国钢琴作品,运用了哪些手法表现民族风格或者在谱面上出现了哪些具有民族特点的音乐元素吗?

生:这首乐曲是以中国传统五声调式为基础的,在节奏上采用了中国音乐特有的散板节奏。

师:没错。五声调式和散板节奏都是我国传统音乐的特色。除了这些,音乐作品中还出现了一些对古筝、箫等中国民族乐器在演奏技法及音响效果上的模仿,如第15—第17小节,对"箫"进行了模仿(见谱例1),以及第24—第27小节对"古筝"进行了模仿(见谱例2)。

▶▶谱例1:(第15—第17小节)

▶▶谱例2:(第24小节)

这种对中国民族乐器的模仿有利于增强钢琴的音响效果,也贴合了中国钢琴音乐的意境化处理,体现了中国传统文化的神韵。

五、钢琴演奏技巧教学

(一)A段:(第1—第11小节)

1. 第一句

此处描写了诗人对古寺的第一印象,万物还没有完全苏醒,一切还笼罩

着朦胧之感。演奏这一句时,左手出现的音阶式琶音较难把控,弹奏时力度应控制得极弱。根据乐谱提示,这里可以加一点弱音踏板,右手的旋律部分以八度和弦进行为主,演奏时除了要将和弦弹整齐之外,还要将力量稍侧重于小指的旋律音,将旋律线条表达清楚。

‖▶▶谱例 3:(第 1—第 6 小节)

2. 第二句

这一乐句让人感受到古寺中万物开始苏醒,随着诗人一步步深入古寺,寺中的景色也越来越明亮清晰。这句旋律的速度比第一句略快,力度和音色方面应作适当调整,比第一句的力度要强一些,音色也要稍明亮一些。

‖▶▶谱例 4:(第 7—第 11 小节)

（二）B段：（第12—第30小节）

1. 第一句

这一乐句以快速的双手交替琶音，再结合力度的渐强又渐弱，仿佛带人进入了"竹林"深处。其中第15—第17小节对民族吹管乐器"箫"的音色进行了模仿，演奏时音色悠回而舒缓，模仿箫声的暗淡悠远，表现一种恬静平和的情绪。触键时需将音与音充分连接，运用贴键的方式，使手指之间的力量自然传递，由里往外或由外向里地将力量深入键盘，以产生一种圆润无角、深厚且空旷的效果。同时注意每个琶音的最高音为旋律音，小指应充分站立，整体上将所有的旋律音连在一起。这时的踏板应该一拍换一次才能使音响干净利落。

▶▶谱例5：（第12—第17小节）

2. 第二句

紧接着以歌唱性的三连音主题进入，对应了"禅房花木深"这一诗句。这里速度突然慢了下来，弹奏时注意前后两个乐句之间的对比（见谱例6）。

▌▶▶谱例 6：(第 18—第 20 小节)

3. 第三句

其音型与演奏都与该段第一句相同(注意与上一句速度的对比)。

▌▶▶谱例 7：(第 21—第 23 小节)

4. 第四句

以双手反向同时进行大跨度的琶音来表现诗中"潭影"波光粼粼的形象。这里是对民族拨弦乐器"古筝"的音色进行模仿,同时也是该作品演奏技术的难点(见谱例 2)。这里的高低声部都由三十二分音符的六连音组成,连续反向进行的音符需短小灵动,轻盈流畅,力度则需由弱到强,由远及近,好似一波未平,一波又起的流水。在钢琴演奏中,演奏者手指关节的强劲有力以及手腕的灵活转动是关键因素。弹奏时保证每个音都清晰快速,双手衔接紧密、流畅且自然,模仿古筝刮奏需一扫而过。力度上要起伏有致,手臂和肩膀放松,利用手腕带动手指快速地跑动,也可加上踏板,模仿古筝的泛音效果。这种对古筝音色与演奏技法的模仿,由浓厚低沉到纯净明亮的音色变化,增强了乐曲的流动感,使音响效果丰富且具有表现力和感染力。

▶▶谱例 8：(第 24—第 29 小节)

5. 第五句

用带倚音的跳音主题，在不同的音区跳跃，犹如"鸟鸣"的清脆。

▶▶谱例 9：(第 30—第 31 小节)

(三)A′段(第 32—第 50 小节)

此段为再现段，一切回归于平静，整体与第一部分有些相似，但意境却

不同,主要表现诗人的一种回味与感悟。演奏时需屏息凝神保持安静的氛围,以对应诗中"万籁此俱寂"之意。

其中在第二句(第39—第40小节)中,作曲家塑造出两小节象征着钟磬之声的片段,此时世界仿佛静止,诗人伫立聆听,忘却了尘世中的一切繁杂之事。演奏时手臂应该极其放松,左右手和弦都应该弹得统一和谐,力度是渐弱的,代表钟声飘然远去,在寺中回荡。

第三句(第42—第44小节)和第四句(第45—第50小节)中,作曲家先用左手的柱式和弦和右手的装饰音和弦来表现钟声的余韵。接着又将音响形态转变为单音,且都在一个音高上,力度渐弱直至结尾,表示钟声渐行渐远。这里触键应更加缓慢轻柔,和声之间踏板不用换得完全干净,在钟声的余韵中开启新的小节。演奏最后 6 个小节时,不能一开始就弹得很弱,要给后面的音留有余地。乐曲结尾的几个音下键时不要太着急,缓慢轻柔地触键,但也不要过早地离开琴键,在琴键上停留一会儿,让声音平稳地传出去。

▶▶谱例 10:(第 32—第 50 小节)

六、课堂小结

师：通过整节课的学习，我们可以发现，中国诗歌题材的钢琴作品在创作时都会围绕诗文的内容、意境以及情感进行创作，同时为了表现中国音乐的风格与特色，常会融入许多民族化的音乐元素。因此在学习与演奏此类作品时，要结合诗文来理解与分析作品的创作内容与创作技法，也要善于发现作品中的民族音乐元素，并掌握其演奏技巧，这样才能表现中华民族的风采与神韵。

七、教学总结

《题破山寺后禅院》是中国作曲家徐振民根据中国古典唐诗而创作的钢琴独奏作品。该作品充分展现了钢琴音乐与中国传统文化相互融合的可能性,是十分具有教学运用价值的思政素材。

在该课堂的教学中,首先需要确立整体的教学思路。教师带领学生深挖作曲家及其作品的创作背景,可以让学生深刻了解到作曲家所处的生活实际与社会时代、国家命运、民族精神同呼吸、共命运,有助于培养学生的爱国主义情怀。其次,让学生对音乐的创作内容(诗歌)与创作技法进行分析,可以帮助学生理解作品的创作内涵,感受作品的艺术魅力,从而培养学生的鉴赏能力,增强学生的审美体验。

再者,对于钢琴教学来说,培养学生的音乐听觉能力非常重要,它贯穿教学的始终。通过教师的示范演奏,可以让学生树立正确的听觉印象,以指导其在之后在练习和演奏中把握音乐作品中的民族特色的旋律、节奏、音色等。

最后,在以上理论的指导下进行演奏教学,可以让学生在实践中把握作品的民族风格与特征。在演奏过程中,学生会发现当中国民族音乐元素与钢琴音乐进行碰撞时,所产生的效果是如此的神奇,那些民族化的音乐元素无不彰显出中国传统音乐的独特魅力。由此可以很大程度上提高他们心中对民族文化的自信,激发他们进一步传承中国优秀传统音乐与文化的热情。

钢琴演奏思政专题教学案例(二)

课题名称:崔世光钢琴独奏作品《松花江上》的演奏教学

教学对象:钢琴演奏专业学生

教学目标:

(1)情感态度价值观:通过对该作品的分析与演奏,感受中国钢琴音乐作品的魅力与价值,提高学生的审美意识和文化自信。通过对该作品创作背景与内容的了解,能够让学生正视历史,提高其人文素养,树立正确的价值观,激发其对祖国的热爱之情。

(2)过程与方法:通过对该作品创作内容及创作技法的分析,进一步理解作品的创作内涵;通过对该作品的演奏实践,熟练掌握其演奏技巧。

（3）知识与技能：通过本课的学习，提高学生分析与鉴赏中国钢琴作品的能力，把握该类作品的演奏技巧。

教学重难点：

（1）重点：结合声乐作品来理解钢琴作品的创作内涵，并能够在演奏中合理体现作品情感的抒发。

（2）难点：能够在演奏中处理好作品情感的递进与对比。

（3）教学方法：谈话法、讲授法、直观演示法、启发法、练习法

教学过程：

一、知识点导入

视频导入（教师为学生播放视频：《东方红》中的第四场）

师：这是为庆祝中华人民共和国成立 15 周年而创作的音乐舞蹈史诗《东方红》，这部作品选择了我国各个革命阶段最有代表性的典型事件，是中国人民谋求解放的历史缩影。你现在听到的是第四场"抗日的烽火"中的第一首歌曲《松花江上》，你听过这首歌曲吗？

生：我觉得旋律很熟悉，好像小时候看过同名的电视剧。

师：对，这首歌曲最初由张寒晖创作，后作为同名电视剧被搬上了荧幕，进入到观众的视野。你知道吗？在拍成电视剧之前，这首歌还被我国著名作曲家崔世光改编成了钢琴曲，也就是我们今天所要学习的内容。

二、音乐内容分析（感知教材，理解作品）

师：首先，让我们了解一下作曲家及这部作品的创作背景。

这首钢琴改编曲的作者崔世光，是我国 20 世纪的作曲家、钢琴家。他的创作一直与民族音乐紧密相连，充分体现了对民族传统音乐的高度敬仰与尊重。他所创作的钢琴作品更是优美动听、引人入胜、耐人寻味。其中，钢琴独奏曲《松花江上》是崔世光 1967 年根据张寒晖的同名声乐作品改编而成的，他在原作品的抒情旋律中融入了钢琴演奏技巧，表达了抗日战争下人们心中的悲愤之情，谱写了人们对和平美好生活的无限向往。

三、作品结构分析（聆听示范演奏，进行音乐联想）

师：因为这首乐曲由声乐作品改编，所以应该结合声乐作品对其进行理解分析。现在我把带有歌词的声乐谱提供给你，我来示范演奏，你对照声乐

作品,仔细地聆听并思考这两种形式有什么联系。(教师示范演奏)

生:我认为钢琴作品的结构与声乐作品中描述的情节与表达的情感是有所对应的。

师:非常好,钢琴改编曲《松花江上》保留了声乐作品的创作内容、题材和故事情节与思想情感,分为怀故、漂流、呼喊三个部分,钢琴作品的曲式结构也可以以此来划分。再者,钢琴作品凭借钢琴音域、力度、和声、音色等变化更加丰富的优势,在声乐作品本身的情感基调上,弥补了其在表现效果上的局限性,进一步增强了情感的抒发。

作品中的情感分为多个层次并层层递进。(边弹边讲)首先在引子部分,就预示了整首作品的情感基调,仿佛一个战争的受害者在哭诉着自己悲愤的心情;接着在第一部分,整体旋律较为缓和,和声较为和谐,力度音区起伏不大,描写了"家乡"与"亲人"的美好画面,表达了一种对祖国大好河山的热爱与思念之情,也为之后战争的到来作了铺垫;在第二部分,旋律开始变得紧张,和声织体变得密集,出现半音阶的上下行走向,力度与音区对的起伏也表现出动荡不安的特点,表现了战争爆发后,人民流离失所,饱受摧残的悲惨景象;最后在尾声部分,旋律再次被拉宽,力度达到了最强,像一个饱受战争摧残的难民在呐喊着心中的愤恨,表达了人民渴望回归家园,期待和平的强烈愿望。

歌词(声乐作品)	乐段	情节	情感
	引子:第1—第6小节	渲染气氛,奠定整首作品的情感基调	对祖国命运的感叹之情
女:我的家在东北松花江上,那里有森林煤矿,还有那满山遍野的大豆高粱。 男:我的家在东北松花江上,那里有我的同胞,还有那衰老的爹娘。	A段:第7—第29小节	怀故	爱国与思乡之情
女:九一八九一八,从那个悲惨的时候。 男:九一八九一八,从那个悲惨的时候。 合:脱离了我的家乡,抛弃那无尽的宝藏。 流浪流浪,整日在关内流浪流浪。	B段:第30—第73小节	漂流	悲戚与愤恨之情

（续表）

歌词（声乐作品）	乐段	情节	情感
	引子：第1—第6小节	渲染气氛，奠定整首作品的情感基调	对祖国命运的感叹之情
女：哪年哪月，才能够回到我那可爱的故乡。 男：哪年哪月，才能够收回我那无尽的宝藏。 合：爹娘啊爹娘啊，什么时候，才能欢聚在一堂。	尾声：第74—第87小节	呼喊	对和平美好生活的向往之情

四、钢琴演奏技巧教学

（一）引子（第1—第6小节）

引子虽短但具有深意，开始就出现了像哭泣一般的旋律，营造出一种凄惨悲凉的气氛，抒发了战争中人民对家乡的思念和对祖国命运的感叹，也奠定了整部作品的情感基调。这一部分以三行谱的形式出现，旋律线条比较宽广，高低声部层次交替，犹如人们跌宕起伏的心情。弹奏时要注意不同音区音色的变化以及旋律线条的流畅，力度需整体在弱的范围内，因此触键不能过重。

▶ 谱例1：（第1—第6小节）

松花江上

（二）A段（第7—第29小节）

该段由一个完全休止的小节开始，预示着情绪的转变。A段整体围绕着一个主题，即对美丽富饶家乡——松花江的描写和对战争前平静美好生活的怀念。该段的音乐线条较为平缓，弹奏时要注意力度的控制，避免音乐出现沉重感。其中第9—第18小节，第一次在高声部出现了声乐作品中的主旋律，整体音乐色彩比较明亮，力度和旋律的起伏都较为平和，这是对家乡美好景象的描述。到了第26—第29小节，力度变为mf，高声部连续进行的八度音程铿锵有力，低声部频繁出现三连音音型，营造出紧张的气氛，预示着悲剧即将上演。弹奏时要注意突出高声部的旋律主题，表现其歌唱性的特点，同时注意情绪和力度的迅速转换。

▶▶谱例2：（第7—第29小节）

（三）B段（第30—第73小节）

本段一改之前明亮平缓的基本风格，以小调进入，悲愤地控诉着"九一八"这个悲惨的日子中所受的苦难，表现了战争中的人民失去家园的悲愤。

第30—第38小节为过渡句，速度逐渐变慢，暗示着悲愤的情绪在人们的心中不断积聚。

第41—第53小节，音乐的节拍变为8拍子，随着速度的加快、音型越来越密集，气氛也活跃了起来，左手以快速跑动的十六分音符构成的琶音，在音区和力度上起伏动荡，就如人们激动的心情，表现了人们迫切想要挣脱战争的束缚。这里左手快速跑动的琶音，在保证手腕灵活快速移动的同时，还要保证手指触键的敏捷，将每个音弹清楚，并注意三连音节奏的均匀。想要做到这一点，就要求演奏者提前设计好合理的指法，以保证触键的准确性。右手仍是旋律声部，弹奏时要注意其连贯性、歌唱性，同时控制好低声部的音量，避免影响旋律的连贯。

第54—第69小节，音乐再次回到紧张的氛围当中，只是这次不仅是表现人民心中的悲惨与愤怒，更多表现出的是人们起身反抗的勇气和号召人们起来斗争的信念。这里是整个钢琴曲的高潮部分，和声织体变化多样，演奏力度饱满强劲，学生在弹奏过程中，要保持旋律的连贯性和歌唱性，以饱

满的情绪表现情感。56小节开始,音乐以柱式和弦、八度音程以及急速的半音阶进行为主,节奏与节拍也不断变化,增强了音乐的动力感。

第66—第69小节,出现左右手同时重复振动的三连音和弦,紧接着通过双手八度的同向、反向进行,将音乐推向了全曲的最高潮,为了营造fff气势磅礴的声音效果,弹奏时音乐应具有冲击力,触键动作可以借助大臂挥动的力量。对于双手八度的连续进行,弹奏时要注意动作的连贯,避免弹奏动作的生硬而导致音乐的停滞,可以一直踩着延音踏板以达到辉煌且充满共鸣的音响效果。

▶▶ 谱例3:(第30—第73小节)

（四）尾声（第 74—第 87 小节）

最后，作曲家在结尾部分运用了大三和弦伴奏，赋予了音乐明亮的色彩，与之前狂风暴雨般激烈的情绪宣泄形成了对比，使情绪得到了舒缓，表达了人们对战争停止与和平美好生活的无限向往。

演奏时，要注意力度不是突然弱或慢下来的，而是逐渐地变弱变慢，乐谱上也标记了许多"rit."的术语作为提示，这种节奏与力度的微妙转换就如同人们的心情在一点点地平复。第 86—第 87 小节为结束句（见谱例 4），力度达到了"pp"后渐弱，速度也变为了慢板，且出现许多自由延长符号，演奏时尽量用指腹缓慢地触键，追求一种轻柔缥缈的音色。弹奏这几个小节时，不能太过着急，虽然音乐即将结束，但仍然要认真对待每一个音和节奏，尤其是最后一小节一连串上行的分解和弦，在保证将每一个音都表达清晰的同时，也要注意力度渐弱，最后一个音以极弱的力度停留在较高的音区上，弹奏完此音时可以停留得久一些，表现出一种思绪万千、意犹未尽的感觉。

▶▶ 谱例 4：（第 74—第 87 小节）

五、课堂小结

通过本节课的学习，我们可以发现中国的钢琴改编曲会围绕原声乐作品的情节、情感进行创作。除了本课中所学习的《松花江上》，还有许多类似的优秀作品，如汪立三根据陕北民歌改编的同名钢琴作品《兰花花》、储望华根据江苏民歌改编的钢琴作品《"茉莉花"幻想曲》以及王建中根据湖南民歌改编的同名钢琴作品《浏阳河》等，这些作品都在声乐作品本身的内容基础上，凭借钢琴的优势，进一步增强了音乐的表现力。因此在理解这类作品的创作内涵时可以结合声乐作品进行分析，在演奏这类作品时，也要十分重视作品的抒情性，处理好情感层次的对比。

六、教学总结

《松花江上》是中国作曲家崔世光根据同名声乐作品改编的钢琴独奏作品。该作品保留了声乐作品创作的题材与情节，表现了抗日战争下人们心中的悲愤之情与对和平美好生活的无限向往，是十分具有教学价值的思政素材。

在该课堂的教学中，教师需要确立整体的教学思路。首先，带领学生了解作曲家及其作品的创作背景，可以让其发现作品的创作实际是与社会时代、国家命运紧密结合的，可以促进学生正视历史，铭记历史，培养其爱国主义情怀。其次，让学生结合声乐作品对钢琴作品的创作内容进行分析，可以帮助学生理解该作品的创作内涵，了解钢琴改编题材作品的创作特征，感受中国音乐作品的艺术魅力，从而培养学生的鉴赏能力，增强学生的审美体验。最后，在上述理论的指导下进行演奏教学。在演奏过程中，让学生重视作品的抒情性，处理好情感的递进与对比，不仅能够提升学生的音乐表现力，也可以增强学生的情感体验。

二、钢琴合奏专题教学案例

钢琴合奏最常见的演奏方式是双钢琴与四手联弹，它们凭借其独特的表演形式和极高的舞台表现力得到了大众的喜爱与欢迎。将钢琴合奏内容引入到钢琴课程中，将改变以往以钢琴独奏内容为主的教学模式，可以增强学生之间的互动和学习兴趣，增进学生之间的情感交流，促进学生们互相学

习、共同进步,并形成良好积极的学习氛围,同时推动学生钢琴演奏技能的全面发展,提高学生的审美能力、鉴赏能力、音乐表现力和合作能力。因而,双钢琴、四手联弹作品是不可缺少的教学内容之一。对于钢琴合奏专题教学笔者提出以下三个思路。

(一)培养学生的艺术与审美观念

在课堂讲解中注重作品创作背景的讲解,提高学生的音乐审美能力和鉴赏能力,引导学生对音乐风格进行准确把握,从而在合作中对作品的理解达成共识。

(二)引导学生深刻理解乐谱

在准确读谱、理解所有音乐术语及标记的基础上,带领学生们对作品的气息与配合进行设计,从而提高双方合作的效率,增强在合作演奏中的音乐表现力。

(三)培养学生的合作意识

教会合作双方相互信任,在音乐理解上达成一致,音乐处理上达成共识,在反复磨炼中共同提高演奏技巧,形成音色与音乐表现上的统一。

结合以上思路,笔者设计了两个钢琴合作的教学案例,将钢琴合作课程中的理论与实践进行融合。

钢琴合奏专题教学案例(一)

课题名称:哈恩双钢琴作品《解开丝带》的音乐风格与演奏教学

教学对象:钢琴演奏专业学生

教学目标:

(1)情感态度价值观:通过对该作品的谱面分析与演奏,感受 20 世纪双钢琴作品的音乐风格特征,提高学生的合作能力和人文素养,树立正确的人生价值观,激发学生对双钢琴作品的学习兴趣。

(2)知识与技能:通过本节课的学习,了解作曲家及其音乐创作的背景,理解该作品的创作内涵,掌握双钢琴演奏的技巧。

(3)过程与方法:通过对该作品创作内容及创作技法的分析,使学生能够理解作品的音乐风格特征;通过该作品的演奏实践,进一步掌握双钢琴的合作技巧,提高学生的音乐审美能力、鉴赏能力与合作能力。

教学重难点：

（1）重点：理解本曲的创作背景及音乐风格，并能在演奏中正确表现音乐的意境与情感。

（2）难点：演奏者之间默契的合作以及每个段落音乐风格的正确把握。

（3）教学方法：直观演示法、讲授法、练习法、参观教学法、现场指导法。

教学过程：

一、知识点导入（20世纪音乐风格特征）

师：哈恩的这首《解开丝带》是20世纪的双钢琴作品，那么关于20世纪的音乐风格在你们印象中是什么样的呢？可以用几个简单的形容词来概括一下吗？

生：夸张、无调性、不确定性、大量不协和和弦、节奏变得更加自由。

师：大家说得非常好。20世纪音乐的总体风格特点首先突出表现在对传统功能调性概念予以摒弃，将不协和和弦独立使用，使和弦之间的关系体现出复杂与简单、柔和与刺耳的性质对比。音乐上由此产生了丰富多彩的和声与前所未有的音响效果，同时节奏形态上也更加自由。在和声体系上，打破了和声与调性功能体系，大量采用全音阶、叠置和弦来造成调性上的扑朔迷离。20世纪20年代初的十二音体系，将十二平均律中的十二个半音，按照作曲家的意图任意排列起来构成一个音列，即所谓"序列"；20世纪30年代出现表现主义音乐，强调非理性，主张用夸张的手法表现与释放人们内心强烈的自我感受与欲望，主要表现特点为极端的不协和性和夸张扭曲的旋律、无调性复杂的织体；20世纪50年代出现电子音乐和偶然音乐等。这些音乐风格使20世纪的音乐呈现出风格各异、五花八门的特征。

二、作品音乐内容分析（介绍作曲家及音乐创作背景，理解作品内容与风格特点）

师：现在我们一起来了解一下作曲家哈恩及这部作品的创作背景。雷纳尔多·哈恩（1874—1947）是委内瑞拉出生的法国作曲家、指挥家、音乐评论家和歌手，他的音乐作品包括歌剧、轻歌剧、音乐喜剧、管弦乐和协奏曲、钢琴室内乐作品和钢琴独奏作品等。他出生于加拉加斯，1877年随父亲开始定居于巴黎，童年的大部分时间是在巴黎度过的。这首《解开丝带》于1917年出版，是一套由十二首小曲构成的圆舞曲，这组华尔兹舞曲占据了

哈恩一段沉闷的闲暇时光,他试图在其中写下他生命中最重要的一些时刻。这部作品的每一小段都用了一个小标题来体现出想要表达的音乐内容。第一首乐曲的特点是懒散,第二首由快速强烈的节奏组成,第三首又回到了第一首华尔兹的慵懒,第四首表现令人难以忘怀的忧郁爱情与懊恼之情,第五首是一首华尔兹,它凭借其即兴的特点和华丽的和声,包含了哈恩在整首作品中想表达的所有感受:麻木、悲伤、宁静、快乐。在第六首、第七首和第八首的活泼节奏之后,第九首表现了作曲家内心的痛苦之情,经历了这段痛苦时期,最后全曲以一首浪漫的华尔兹结束,作曲家认为最后一首华尔兹是这部组曲中最为真诚的一首,这个主题代表了他自己,是他自己内心的缩影。今天我们要学习的是这部作品的第一首和第二首。

三、第一首作品教学

(一)曲式结构分析

师:大家听完第一首后觉得它的音乐情绪是怎样的呢? 应该用什么样的触键方式呢? 从谱面上看曲式结构是怎样的呢?

生:第一首音乐情绪很饱满,触键要深沉连贯从而形成一个大乐句,还要保证音乐的流动性。从曲式结构上来看包含 A 和 B 两个主题。

师:很好,大家说得很正确,第一首是表现慵懒性格的华尔兹,由两个主题构成,整体的曲式结构为综合中段三段式,具体如下:

曲式结构	A	B		A'
	a	i[b ＋ a'] ＋ ii[b' ＋ a'']		a ＋ a'''
陈述类型	8	8 ＋ 8 ＋ 8 ＋ 8		8 ＋ 8
小节数	1—8	9—24	25—40	41～48
调性调式	#f	#g～e～c-#f	#g～e～c-#f	#f

（二）主题形象分析

1. 第一主题（第1—第8小节）

在第一主题（第1—第8小节）里,作曲家在第一钢琴中用到了四连音,并且和三拍子交替出现,由此体现出人物形象的变化,在第二钢琴中运用了八连音这种流动性的音符,让音乐的流动性增强。

▶▶ 谱例1:A段（第1—第8小节）

其主题动机是第一钢琴中的第1和第2小节（参见谱例1）,调性为♯f小调,这个主题通过主和弦转位的方式,以下降进行曲的形式出现,左手运用琶音增强了连贯性。第二钢琴在这里运用的是分解和弦八连音和三个四分音符柱式和弦。两架钢琴声部之间形成了不均匀的复合节奏形态,塑造出一种摇曳的动力感。

2. 第二主题(第9—第40小节)

▶▶谱例2:B段(第9—第40小节)

这一主题在第一钢琴里使用了双手都为单音的歌唱性旋律线,节奏形态仍延续了第一主题,一小节三连音和一小节四连音交替进行。第二钢琴是均匀的六连音节奏。因此,两架钢琴声部在一起时,音乐的进行显得比第一主题略微平稳一些。整个主题形成一个大的乐句,第9—第16小节是持续渐强,在第二钢琴的左手部分可以明显看到一条半音上行的旋律线,一直

推动旋律在第 17 小节达到高点,之后是逐渐下行并渐弱。

（三）分段演奏教学

1. A 段（第 1—第 8 小节参见谱例 1）

（1）节奏上的配合。三连音对八连音需要单独挑出来练习,与第一钢琴的对位要准确,两位演奏者要保持节奏韵律与气息一致。

（2）旋律上的配合。主旋律会在两架钢琴上交替出现,这时两人要根据旋律的变化起伏,仔细聆听相互感知。要从头到尾保证节奏的稳定性和连贯性,在每个小节之间不要有停顿感,形成一个大的乐句,并将每一个乐句衔接起来形成一个乐段。第二钢琴的八连音要注意流动性。到了第 7 和第 8 小节要注意第一钢琴的三连音与第二钢琴的四连音的对话感,一起为这个乐段制造出一个自然的渐弱收尾。

（3）呼吸上的配合。双钢琴演奏时,两位演奏者之间的呼吸配合至关重要。首先要注意在乐句开始之前,需要通过眼神示意或者点头来保证气口一致,内心的节奏感要在反复的合作练习中达到默契,使两架钢琴的演奏速度在第 1 小节就能一致。同时需要注意的还有段落结尾处,两人的渐慢和渐弱的幅度要一致,收尾时的呼吸停顿要一致,同时为下一句的开始作好呼吸预备。

2. B 段（第 9—第 40 小节参见谱例 2）

B 段与 A 段相比织体变薄,这个乐段由两个大乐句构成,第一乐句（第 9—第 24 小节）即第二主题,刚才我们已经学习过。第二乐句（第 25—第 40 小节）是第一乐句的变化重复,它由第一乐句的八个小节材料开始,连接的是 A 段的第一主题收尾,奇妙地把两个主题进行了衔接。在第 25—第 32 小节里,要特别注意第二钢琴的音乐变化,这里改变了在第 9 小节开始的伴奏织体,音乐显得更加平静,并且在第 30 小节开始配合第一钢琴制造出渐弱。

演奏要点要注意声部方面的配合。演奏主题句时要注意两架钢琴的对话性,双钢琴的声部配合一般有几种表现形式,第一是对话式,双方如同是在进行一问一答的对话。第二是卡农式,两架钢琴互相交替模仿和衬托,给观众呈现出交响乐的演奏效果。第三是主旋律呈现的多线条、多声部的关系。第四旋律加伴奏式的关系,突出主奏和伴奏相互配合的演奏手法。第五是两架钢琴齐奏的效果,烘托了演奏气势。这组作品的第一首主要是以

对话式和主旋律呈现的多线条和多声部为主,主旋律大多在第一钢琴,到了第17小节主题旋律又到了第二钢琴,属于两架钢琴齐奏,所以这也需要演奏者时刻注意听对方的声音,来保证演出的效果。

3. 再现段(第41—第48小节)

▶▶谱例3:再现段(第41—第48小节)

再现段是 A 段第一主题的再现,音乐织体、节奏以及第一钢琴的旋律没有任何变化,只有第二钢琴在末尾的最后两个小节使用了柱式和弦和休止符,制造出音乐停止的效果。虽然织体几乎没有变化,但是整体的演奏力度从 A 段的 p 变为了 pp 的力度。同时在第41小节,作者用 plus calme 的标记提示音乐要更加平静,因此,整个再现段的演奏要注意力度的控制、触键的柔和以及制造出宁静的结束感。

(四)演奏难点

(1)歌唱性连奏。这首作品在第一小节就标注了 legatissimo,提示了要用极连的方式触键。连奏在这首作品里包括和弦连奏和单音连奏。演奏

和弦连奏时,要略微突出旋律外音,注意手掌支撑的稳定性,力量稳定地移动,手臂放松,带动和弦的走动。单音连奏要注意下个琴键弹下之后,前一个音才松开。连奏的触键可以用指腹演奏,使旋律的色彩温暖浑厚一些。

(2)分解和弦琶音的演奏。这首作品里的分解和弦琶音演奏主要是在第二钢琴的演奏中。演奏分解和弦首先要按照柱式和弦的常用指法确定分解和弦的指法,尽量少转指,使演奏更加平稳连贯。由于右手经常是弱起节奏的分解和弦,所以要尤其注意第一个音的力度控制。整体来说,第二钢琴里的分解和弦演奏属于伴奏声部,因此要控制音量,注意手臂的放松轻盈,用较弱的音量营造出和声声部。

(3)两架钢琴的节奏对位。这首作品里两架钢琴的复合节奏对位非常有特点,但也难以把握,要求两位演奏者首先将自己声部的节奏演奏得准确和稳定,再去进行配合,配合时则可以一小节一拍的慢练来进行对位。

(4)大乐句的连贯感。由于这首作品的旋律动机都是两小节一组,很容易在演奏中造成太多的气口或者重音,这样容易影响大乐句的整体流畅性。尤其是在第二主题演奏过程中,由八小节渐强和八小节减弱构成,需要营造出一气呵成的音乐效果。配合时,两架钢琴的气息要一致,渐强减弱的幅度也要一致。

四、第二首作品教学

(一)音乐风格分析

师:接下来我们听一下第二首,大家可以留意一下音乐风格与第一首有哪些不同?

生:第二首节奏更加活泼,与第一首的连贯不同,第二首更为跳跃,有一种舞蹈的感觉。

师:很好,第二首与第一首的不同之处在于其强烈的节奏特征,它要表现的是一种舞蹈性。我们还是请一组同学上来演奏一下。

(学生演奏)

师:好的,整体来说完整性还是不错的,但音乐形象还可以再活泼一些,情绪还可以再投入一些,在演奏上还有需要注意的问题,我们可以先来分析一下谱面。(教师演示)

（二）曲式结构分析

第二首的曲式结构为回旋曲式，其曲式结构图如下：

曲式结构	A	B	A'	C	A''	C'	Trans.	A	B	C''	A'''	Trans.	C'''	A
小节数	1-16	17-36	37~51	52~73	74~85	86~101	102~109	110~117	118~137	138~155	156~163	164~170	171~178	179~193
调性调式	♯F	♯F	♯F~♯f	♯F	bA~♯c~bc	F~E	E~♯F	♯F	♯F	bE	A	A~♯F	♯F	♯F

（三）分段演奏教学

1. A 段（第 1—第 16 小节）教学

▶▶谱例 4：A 段（第 1—第 16 小节）

（1）触键方式。跳音要弹得轻巧,过渡到二八节奏时要衔接自然,要突出跳音到连音转换的对比性。

（2）舞蹈性节拍的准确性。两人在合作时第二钢琴的舞蹈性节拍始终持续,第一钢琴的节奏比第二钢琴的节奏变化多一些,尤其注意第4—第5小节的切分音节奏要准确,同时第一钢琴的音色需要亮出来,使主题旋律突出。

2. B段(第17—第36小节)教学

▶▶谱例5:B段(第17—第36小节)

（1）注意重音。第17小节力度为P的同时,还要注意每个小节之间的

连贯性,在重音之后接着是小连线,这时音符之间的衔接要自然,包括连线之后的装饰音和跳音,都要演奏清晰。

(2)注意音乐层次的变化。在 B 段中第 18 小节,三个音内就要做出从弱到强再到弱的力度层次,包括 29—36 小节,乐句之间在换气的同时需对力度进行控制,从哪里开始渐强,哪里开始渐弱都需要提前预备好。

3. C 段(第 52—第 73 小节)教学

▶▶谱例 6:C 段(第 52—第 73 小节)

到此段落时,调性回到主调#F大调,第一钢琴的织体加厚,让音响效果变得更加丰富。同时还要注意节奏型的变化,第二钢琴由之前的三拍子舞蹈性节奏变为了连续的三个二八节奏,由之前单音到跳音,最后到连音,节奏型的不断变化也体现出了音乐形象的多变。第二钢琴在此段落整体更具有流动性与连贯性,让音乐情绪更加饱满。

（四）演奏难点

（1）和弦断奏技巧。因为这首作品的音乐风格是轻快热烈的舞蹈风格,所以这首作品里的和弦断奏是以轻巧集中型的触键为主。指尖力量集中,手臂放松,触键要有弹性,声音要清晰明亮。

（2）节拍感的准确把握。三拍子节奏的常见节拍强弱规律是强—弱—弱。由于是以断奏为主,演奏时很容易在第三拍上,由于断奏动作制造出突兀的重音,因此,要特别留意第三拍的力度控制。同时,切分节奏也经常出现在旋律线中,尤其是连续切分节奏,其在准确性上较容易出现问题,要避免长音的时值不够,出现抢拍。

（3）音乐情绪与色彩的转换。这首作品是回旋曲式,各段落主题的织体比较一致,但是作者的写作运用了丰富的转调和力度标记的变化,使得每次再现时皆有新的色彩,这一点也是令这首作品非常吸引人的原因。因而,演奏时要重视谱面调性标记、力度标记和表情术语,同时还要体会和声的细腻变化。

五、课堂小结

师:本节课通过对哈恩双钢琴《解开丝带》第一首和第二首的学习,我们可以看到第一首和第二首的音乐风格完全不同,这两首作品可以连续演奏,要注意衔接时音乐情绪的突然转折。双钢琴是两人合作共同完成的合作艺

术,相互间的演奏关系是平等的。在演奏过程中,两名演奏者在音色、乐句、声部的配合方面都要均衡,这样才能演奏好一首作品。

六、教学总结

在该课堂的教学中需要确立整体的教学思路。首先,询问学生对于 20 世纪的音乐风格的了解,再按时间线讲解 20 世纪整体的音乐风格,通过谈话法引入该曲目。其次介绍此曲的作曲家及创作背景,可以让学生深刻了解音乐中的内涵,再进行和声曲式分析包括音乐形象、力度层次、织体的变化等,这可以帮助学生在演奏中更准确地把握作品风格,练习起来更容易理解,从而增强学生的演奏兴趣。最后再讲解演奏者双方如何配合。在双钢琴表演的过程中,两位演奏者需要相互信任,也需要双方长期磨合,这也是双钢琴演奏与钢琴独奏的不同之处。

对于钢琴教学来说,培养学生的音乐听觉能力也是非常重要的一点,它贯穿于钢琴教学的始终。通过教师的示范演奏,可以让学生树立正确的听觉印象,提高学生的音乐审美能力,以至于在自己练习的过程中提高练习效率,准确把握作品的风格特征。听觉能力的培养在合奏教学中至关重要,在理论结合实践的基础上让学生拿到一首作品后,学会如何一步步地进行研究分析,最后再着手演奏,再到与人进行合作,演绎出完整的作品,是教学的重要目标。

钢琴合奏专题教学案例(二)

课题名称:莫扎特四手联弹作品《G 大调变奏曲 KV.501》的演奏教学

教学对象:钢琴演奏专业学生

教学目标:

(1)情感态度价值观:通过对该作品的谱面分析与演奏教学,感受莫扎特变奏曲的风格特征,提高学生的审美意识和人文素养,树立正确的人生价值观,激发学生对四手联弹的兴趣。

(2)知识与技能:通过本节课的学习,学生能够了解作曲家及音乐作品的创作背景,理解音乐作品的创作内涵,把握四手联弹的演奏技巧。

(3)过程与方法:通过对该作品创作内容及创作技法的分析能够理解

作品的创作内涵;通过对该作品的合作演奏实践,进一步掌握四手联弹的合作技巧,提高学生的审美能力、鉴赏能力、音乐表现力和合作能力。

教学重难点:

(1) 重点:对古典变奏曲风格的准确把握

(2) 难点:演奏双方的整体把握、节奏控制、情感投入、气息一致

(3) 教学方法:讲授法、直观演示法、练习法、现场指导法

教学过程:

一、知识点导入(谈话导入、视频导入)

师:我们今天要学习的是莫扎特的四手联弹作品《G大调变奏曲K.501》,相信大家都接触过莫扎特的作品,那么大家可以谈谈你所了解的莫扎特吗? 你们还弹过他哪些作品呢?

生:莫扎特是音乐神童、古典乐派著名的代表人物,他的音乐语言平易近人,我还听过他的《C大调钢琴奏鸣曲》KV19d、《G大调变奏曲》KV501。

二、作品音乐内容分析

(一)钢琴四手联弹概述

师:大家说得很好。钢琴四首联弹作为一种历史悠久的西方室内乐的演奏形式,最早可追溯至16世纪末到17世纪初的英国。四首联弹发展的黄金时代从18世纪后半叶一直延续了整个19世纪,促进四手联弹广泛流行的一个因素是社会结构性质的改变,中产阶级对于音乐表现出极大的热情,他们很渴望接受艺术教育并参与到高雅的音乐艺术活动中来。由于四手联弹这种形式可以扩大钢琴在和声织体上的表现力与感染力,带给听众丰富的听觉感受,因此随着钢琴普及率的大幅提升,四手联弹在家庭音乐活动中广受欢迎,深受上层社会音乐爱好者的青睐。由于历史原因,四手联弹进入20世纪后不再成为欧洲音乐活动的主流,直到20世纪70年代才重新呈现出复苏的态势。

(二)沃尔夫冈·阿玛多伊斯·莫扎特

沃尔夫冈·阿玛多伊斯·莫扎特(1756—1791),是奥地利古典主义时期作曲家,维也纳古典乐派代表人物之一。莫扎特在短短的35年生活历程里完成了600余部(首)不同体裁与形式的音乐作品,其中包括歌剧、交响曲、协奏曲、奏鸣曲、四重奏和其他重奏、重唱作品,以及大量的器乐小品、独

奏曲等,几乎涵盖了当时所有的音乐体裁。他的音乐充分体现了古典主义时期的风格,完善了多种音乐体裁形式,并与海顿一起,确立了维也纳古典乐派。他的一生可以大概分为三个时期,第一时期(1756—1771),在这一时期的创作中,歌剧、交响乐、钢琴协奏曲最为突出;第二时期(1772—1781),他在这一时期主要在萨尔茨堡专心创作,同时在萨尔茨堡教堂当管风琴师。这一时期的他,由于在教堂工作的缘故,创作了比较多的宗教作品,同时在弦乐四重奏、钢琴奏鸣曲等体裁上也有很多突破;第三时期(1781—1791),这是他人生最后的 10 年,是他人生中最为贫穷的时期,却是他在音乐创作上最辉煌的时期,也是在这一时期他总结了不同艺术体裁的创作经验,比如在歌剧中"诗词要服从于歌唱",在协奏曲的创作中确立了第一乐章"双呈示部"的音乐结构,在再现部的结尾加入了"华彩乐段",还有协奏曲三个乐章"快—慢—快"的速度布局。莫扎特除了创作了 19 首钢琴奏鸣曲以外,还创作了 15 首变奏曲、27 首协奏曲,以及一些幻想曲、回旋曲等体裁的钢琴作品。莫扎特的钢琴作品体现了古典主义时期最完美的音乐风格和艺术理想,进一步完善了钢琴音乐创作的曲式结构与表现形式,使钢琴作品迈向了更高的艺术层次。莫扎特所创作的 19 首奏鸣曲是他最具代表性的作品,其早期的钢琴奏鸣曲体现出他在创作上还没有那么成熟,思想和情感还不够融合,到了创作中期在创作篇幅上更为宏大,创作水平更加熟练,情感表现更加丰富。莫扎特晚期的钢琴作品在音乐旋律上变得更加戏剧化,遵循自己的内心进行创作,就像是个人内心情感的独白,还有一种与命运抗争的思想。

(三)古典时期的四手联弹作品

四手联弹的创作、教学及演奏贯穿莫扎特的一生。四手联弹经莫扎特的广泛宣传之后,便迅速在欧美流行起来。古典主义时期涉及四手联弹创作的主要作曲家和作品有:被称为"伦敦巴赫"的 J. C. 巴赫(1735—1782)创作的《活泼的快板》,选自《A 大调奏鸣曲》;"交响乐之父"海顿(1732—1809)创作的《小步舞曲和三声中部》,选自《第 100 交响曲》("军队");意大利的克莱门蒂(1752—1832)创作的《庄严的快板》,选自《降 E 大调奏鸣曲》Op.3 No.2;捷克杰出钢琴演奏家、作曲家杜舍克(1760—1812);"乐圣"贝多芬(1770—1827)创作的《D 大调奏鸣曲》Op.6;匈牙利钢琴家、作曲家胡梅尔(1778—1837)等。

(四)钢琴变奏曲简述

师:这首作品中包含了五首变奏,大家对于变奏曲有没有了解呢?

"变奏曲"一词源自拉丁语 *variation*,是变化的意思,在音乐上指音乐主题的演变。在创作变奏曲的过程中,要遵循基本创作原则,即明确主题,在此基础上确定主题的旋律、和声以及节奏,其目的是创作出各不相同,且具有自身特色的变奏曲。和声变奏和旋律变奏是组成变奏曲的两大基本形式。

最早的钢琴变奏曲可追溯到 1600—1750 年的"巴洛克时期"。在此阶段,作曲家约翰·塞巴斯蒂安·巴赫是最有代表性的作曲家之一,他奠定了钢琴变奏曲的基础,之后古典主义时期的钢琴变奏曲开始了全方位的迈进。18 世纪末期到 19 世纪初期,钢琴变奏曲在演奏上更具个性化的音乐特色。也是从这段时期开始,钢琴变奏曲的作品创作数量达到历史顶峰。而后浪漫主义时期的钢琴变奏曲于 19 世纪末开始没落,并从 20 世纪开始出现了多流派、多元化的发展状况。很多作曲家为了体现创新,追求听觉享受,开始不断地对钢琴变奏曲进行变革创新,已经不再走传统钢琴变奏曲的写作形式,而是采用表现主义风格来创作钢琴变奏曲。

(五)莫扎特《G 大调变奏曲 KV.501》

莫扎特创作的四手联弹作品有《C 大调钢琴奏鸣曲》KV19d、《D 大调钢琴奏鸣曲》KV381、《G 大调快板与行板》KV357、《降 B 大调钢琴奏鸣曲》KV358、《F 大调钢琴奏鸣曲》KV497、《G 大调行板与 5 段变奏曲》KV501、《C 大调钢琴奏鸣曲》KV521、《幻想曲》KV594、《幻想曲》KV608。

今天我们所要学习的这首四手联弹作品《G 大调变奏曲 KV.501》属于莫扎特晚期的作品。它创作于 1786 年,包含了五首变奏,这首作品音乐语言平易近人,音乐形象活泼鲜明,形式结构清晰严谨,让我们先来听一下阿格里奇和科瓦切维奇的演奏。(播放视频)

三、作品演奏分析

师:好的,听完这首作品我们可以感受到他的音乐风格是轻快活泼的,希望大家可以把音乐风格和音乐形象通过演奏表现出来。上节课给你们布置了课后任务,现在请你们进行合作。

(学生弹奏)

师:嗯,完整性还不错,但我觉得有些乐句在处理上还可以做得更好,每一个变奏之间的衔接还可以更流畅。现在我们来结合谱面学习这首作品的演奏。

（一）主题部分

▶谱例1：（第1—第18小节）

（1）主题部分奠定了整首作品的音乐风格与基调，作品使用明朗欢快的G大调写作，用轻盈歌唱的旋律线、优雅的小附点节奏和华丽的装饰音营造出欢快、典雅的古典音乐风格。

（2）高声部的演奏要注意第一乐句旋律在高音声部，出来的声音要明晰，我们可以看到作者运用了2/4拍、附点音符、跳音和装饰音来体现活泼的风格。那么双方在配合时高音部分旋律要突出，触键不要太粗，装饰音要清晰稳定。

（3）在低声部的演奏中，八分音符时值要准确，一定不可以过长，好似模仿弦乐拨弦的演奏方式，轻巧、果断而有弹性。与高声部配合的时候，在

渐强渐弱的气息上要统一,开头时可以用对视或者吸气等方法一同进入。

(4) 双方配合时要注意坐姿手位的协调,在此乐段中双方的手位会离得很近,所以要注意双方演奏时手位的碰撞,在距离特别近的位置时要注意收拢手型。

(二) 第一变奏

谱例2:(第19—第36小节)

（1）变奏一以十六分音符的跑动句构成旋律织体，因此，高音声部的演奏要注意这些跑动句的流动性和均匀性。要选用科学的指法，同时结合慢练，让每个手指的触键均匀，声音清晰而圆润。

（2）在低音声部的演奏上，即使音符少，也要注意音符间的关联性、连贯性与歌唱性，要与高音声部互相呼应，因为高音声部是流动的十六分音符组成的长句子，所以低音声部的和声也很重要。

（3）双方在配合时要注意节奏的整齐，因为速度的变化很容易导致两个人在气息上不一致，使演奏发生节奏错位的现象，配合困难的位置需要慢练。

（三）第二变奏

▶▶ 谱例3：（第37—第56小节）

（1）变奏二的难点与特色是低声部演奏的不间断，由十六分音符三连音组成乐句，这个段落低声部的演奏要有很强的手指控制能力，既要演奏均匀，又要控制音量与高声部的旋律相呼应。因此，要确立指法，稳定节奏，结合慢练练习。

（2）这个变奏的主要旋律仍然在高音声部，旋律是歌唱的，与低声部相互呼应。触键的音色要清晰明亮，在低声部密集的音符中凸显出来，要明显听到高音声部和低音声部不同的音色。

（3）高音声部和低音声部在节奏对位会有一些难度。我们可以用很慢的速度练习高低声部的节奏对位，先不加入装饰音，等对齐之后再加入装饰音练习，全程都是慢速度一个一个音对齐。等到全部做好之后再逐渐加速。

（四）第三变奏

▌▶▶谱例 4 :（第 57—第 75 小节）

（1）这个变奏的难点是高声部的左手伴奏音型，这些密集的三十二分音符伴奏音型，要用指尖轻巧地触键，同时控制音量，只略微突出旋律音。右手的旋律仍然是清晰明亮的，不能被左手的伴奏音型遮盖住。小连线、跳音和快速的音符跑动体现出整体音乐形象活泼、灵动之感。

（2）注意乐句之间的呼吸感。演奏高音声部要提前预备好，在翻页后要等双方都准备好时再开始演奏。同时要注意节奏的稳定性，由于高声部左手的音符密集快速，容易越弹越快，因而要注意互相聆听，低音声部的演奏要保持从容，和高音声部旋律相互呼应，仿佛对话一样，在乐句之间该呼吸的地方呼吸，这样才能使音乐听起来更加从容。

（3）在这个变奏中两个声部的右手都是需要突出的旋律，但是当旋律同时出现时，不容易演奏整齐。两个声部之间对话的乐句气口和节奏又容易衔接得不自然。因此，在练习时可以抽出两个演奏者的右手部分再一起练习。

（五）第四变奏

▶谱例5：（第76—第93小节）

（1）注意情绪的层次变化。第四变奏调性的转变也意味着音乐情绪的转变，但是在短暂的情绪变化之后，调性又回到了 G 大调，在演奏此段时要注意情绪的突然转变，以及节奏时值和调性的转变，包括 P—F 的力度变化。演奏双方在配合时要运用慢触键的演奏方法让情绪更加饱满，同时渐强渐弱，这也需要演奏双方的默契配合，才能让音乐更有层次。

（2）注意高低声部的旋律连接。高声部演奏时要注意停顿时的节拍时长，空拍时要注意听低音声部的旋律，否则很容易数错节奏，导致音乐错位。而低声部的演奏也要注意，在衔接高音声部的旋律时不要急，每一个呼吸都要从容下键。

（六）第五变奏

▶▶谱例6：（第94—第158小节）

VAR.V.
Maggiore.

（1）这个变奏是作品的结尾，音乐情绪欢快热烈，两个声部都有快速跑动的音型，在合作上节奏的对应比较难掌握。同时因为情绪的高涨，旋律织体为和弦断奏，例如在第1—第8小节，高声部的双手和低声部的右手同时

演奏和弦,这样很容易不整齐,所以对于这样的乐句需要单独抽出旋律部分慢练对齐,合在一起演奏时,要分清声部间的层次,低声部的左手跑动句要非常轻快。

(2)注意力度层次变化。这一段由 F 力度进入,这也就需要演奏者双方在和弦下键时要肯定。高音声部在密集跑动节奏型时的力度为 P,并且是连奏,所以演奏时要用歌唱的方式,而不能把它看成是伴奏音型。此时,低音声部也变为单音,这时两者也需要同时安静下来,旋律要在跑动音型里面凸显出来(第 9—第 17 小节)。

(3)注意手指的均匀。低音声部在演奏时要注意左手,高音声部在演奏时要注意右手,两者都有跑动型的节奏型,在保持力度 P、速度快的同时还要注意指尖的均匀性。演奏双方在和弦出来的时候都要肯定,音色要统一,同时低音声部要注意三连音的连贯性与流畅性。这也是一个难点,需要双方多次练习配合。

(4)注意结尾处装饰音的灵巧。在弹装饰音时很容易弹得很生硬或者不均匀,我们在练习时要特别注意装饰音的轻巧。演奏双方在弹装饰音时音色要统一,演奏时要注意互相听对方的演奏。

(七)总结

(1)演奏古典变奏曲要注意各个变奏之间节奏的一致性,需保持每个段落速度相同,尤其是在第四变奏,由于其安静的音乐风格,很容易产生放慢的错觉,但是一旦放慢,会影响音乐的流动性,同时当第五变奏出现时,会难以回到之前的速度,无法瞬间进入欢快的高潮情绪。因而,要严格把握各个变奏速度的一致性。

(2)四手联弹的演奏,一共有四个声部需要一起演奏,因此一定要区分各个声部的层次,这就要求演奏者共同研究和钻研乐谱,达成共识,并在练习中反复推敲。

(3)要注意莫扎特的音乐风格,用轻盈的触键演奏出柔和明亮的音色,不能在情绪热烈的乐句触键过于生硬。时刻要注意声音的弹性,想象歌唱性的旋律以及弦乐的音色。

(4)古典作品的把握,需要注意音符时值、节拍节奏形态、装饰音的准确把握。要严格区分音符的长短与奏法,不可以演奏得太随意。尤为需要注意的是,这首作品的主题形象是弱起节奏,因而每一个变奏的第一个音都

要提前有呼吸预备,同时用弱力度演奏。装饰音也是在每个变奏里都有出现的难点,装饰音的演奏要注意节奏的准确,以及不可以演奏得过重,需保证自己声部的对位准确之后,与另一个声部合作。所有有装饰音的乐句一定需要着重练习。

（5）古典作品在踏板的使用上要很谨慎,起到点缀的效果即可,不能依赖踏板营造出连贯的效果,这样容易造成声部浑浊。四手联弹的踏板由低声部演奏者使用,由于是两个人共同演奏,不能只关注自己声部的踏板使用,还要同时关注是否需要帮助高声部使用踏板。因而,也需要合作者一起讨论商量,并在练习中不断进行尝试。

四、课堂小结

师:通过本节课的学习,我们可以总结出在四手联弹时需要注意的一些要点:① 双方气息的同步。② 平衡声部之间的关系。③ 读谱翻谱的默契配合。④ 坐姿手位的协调。⑤ 演奏技巧的协调。⑥ 双方对音乐风格的把握。⑦ 音色的一致性与协调性。⑧ 踏板的合理应用等。课下需要在具体的实践练习中确保合作能达到理想的效果,让演奏双方通过深化理解、整体把握、节奏控制、情感投入等,使演奏者的技术水平都得到极大提升,同时增进同学之间的默契,提高学生的审美能力、鉴赏能力、音乐表现力和合作能力。

五、教学总结

在这节课的教学中,首先确立了整体的教学思路,带领学生们了解作曲家及其作品的创作背景,其次引导学生们进行谱面分析,帮助其了解作品的音乐风格和创作内涵,感受作品的艺术魅力,从而培养学生的合作能力、鉴赏能力,增强学生的审美体验。

三、钢琴视奏专题教学案例

视奏是钢琴演奏中非常重要的一项技能,它对演奏者的读谱能力、手指演奏技巧、音乐理解能力、音乐综合素质都有着很高的要求。不仅需要出色的演奏能力,更需要快速准确的逻辑思维能力,才能在短时间内正确地分析乐谱,处理乐谱信息。在钢琴课程中重视并采取行之有效的视奏训练,使学生掌握良好

的视奏能力,将大幅提高学生钢琴学习的效率,促进演奏水平更快地提高。如何在钢琴教学中进行视奏专题教学,提高学生的视奏能力,针对此问题,笔者所设计的视奏专题教学将从以下四个步骤对学生进行引导和展开。

(一)快速而仔细地识读乐谱

准确地识读乐谱是进行视奏的第一要素,在这个步骤里要引导学生尽可能多地从乐谱里提取到所有相关信息,不能因为着急而忽略关键信息。视奏的练习是循序渐进的过程,建议首先让学生养成细致读谱的习惯,而后再通过大量练习逐渐提高速度。

(二)内心听觉与节奏感知并行

视奏教学的这一阶段需与学生的视唱练耳能力紧密结合,内心听觉包括对音准、调性、和声色彩的共同感知,节奏感包括节奏形态的准确性以及节拍和演奏速度的稳定性。这两者都要结合在视奏的过程中。

(三)准确塑造主题形象

作品的主题形象往往预示着作品的整体音乐风格。因而,首先要从旋律走向、节奏形态、和声织体、奏法等方面准确地演绎出主题形象,从而为作品的整体演奏奠定基础。

(四)紧跟音乐发展从而全面布局

音乐的发展往往可以从谱面上的音乐术语、力度标记、旋律发展、织体变化等角度体现,因而,视奏作品时要感受到作品整体的情绪变化、力度与高潮布局,整体上把握作品的音乐发展。

钢琴视奏教学专题教学案例(一)

课题名称:黄安伦《塞北小曲 30 首之二〈长城〉》的视奏教学

教学对象:音乐教育专业学生

教学目标:

(1)锻炼多声部视奏的能力,能够快速、准确地分辨并分析出作品中的各个声部以及各条旋律,进而进行准确的视奏,同时奏出各声部的不同音色及声部间的层次。

(2)培养对乐谱的调式、调性的快速分析能力,并对作品音乐风格进行辨析,从而能准确奏出作品风格。

(3)学习对中国作品的视奏。

教学重点与难点：

（1）重点：准确而快速地对作品的风格进行分析，培养出多声部思维。

（2）难点：三个声部的独立性与层次把握

（3）教学方法：讲授法、直观演示法、练习法

教学过程：

一、知识点导入

师：请你视奏该乐段，（见谱例）并谈一谈该乐段给你带来的感受，视奏过程中遇到的困难与重点是什么。

▶▶谱例：黄安伦《塞北小曲30首之二〈长城〉》

长城

THE GREATWALL

生：该作品中国风格强烈，但依旧是多声部思维的作品（教师引导学生说出正确答案）。

师：是的，该作品是我国著名作曲家黄安伦创作的《塞北小曲30首》中的第二首《长城》，它运用了复调创作手法，如何把握各声部间的层次是演奏这部作品的一大难点。今天这节课，就让我们一起来学习这首民族风格十分强烈的中国现代钢琴作品吧。

二、音乐内容分析

（一）作品背景

1. 作品介绍

《塞北小曲30首》由中国作曲家黄安伦创作于20世纪70年代，作者在塞北的三年时光成为他不可磨灭的记忆，而塞北纯朴豪爽的民风，悠长刚劲的民歌更是决定性地改变了作者的音乐创作风格。该部作品民族风格浓郁，土风气息强烈，并且极具民歌的旋律性，其中比较著名的有第一首《歌谣》、第二首《长城》、第四首《古堡》、第七首《牧马人的歌》。这部作品中，有针对主调或者复调音乐风格的训练，也有针对手指跑动与连奏歌唱性的练习，还有跳音、八度等技巧练习，可以大大提升演奏者的演奏技巧。在第二首《长城》中，作者将复调写作思维与中国的民族调式结合在一起，用三个声部连绵起伏的旋律线条，层层递进、相互呼应，仿佛描绘出长城蜿蜒雄伟的艺术形象。

2. 作曲家介绍

黄安伦是现代著名华裔作曲家、钢琴家、教育家。他的作品包含了交响乐、协奏曲、钢琴独奏曲等，体裁广泛，风格独特。与现代大部分作曲家不同，黄安伦十分热衷于创作调性音乐，且十分注重挖掘中国本民族的传统音乐素材，将其加工、改编，使其成为我国珍贵的艺术瑰宝。《塞北小曲30首》便是作曲家在塞北实地采风时期，根据当地的民族文化，结合自己的所思所想而创作的一套钢琴作品。除此之外，黄安伦还创作了大量优秀的钢琴作品，如《中国畅想曲第二号》《舞诗第三号》《g小调第一钢琴协奏曲"巨龙"》等。

（二）曲式结构分析

结构	二段曲式		
乐部	引子	乐段 A	乐段 B
小节	1—4	5—11	12—22

三、视奏教学

（1）读取谱面信息：在视奏之前需要快速阅读乐谱，读取谱面各种信息。（见谱例1）第1—第4小节中，首先可以看到速度标记为 Andante，因此可以确定视奏时的演奏速度不宜过快，应是中速（85—95 左右），并且伴随四四拍的节拍与大量的长连音线，可以判断该作品的整体音乐风格是平稳的。最后观察作品的调式调性，结合调号与乐谱末尾的和声与主音，判断该作品为 B 羽七声调式。

（2）捕捉作品主题：开始视奏后，快速捕捉到作品主题，见第1—4小节，该主题的节奏形态以顺分性附点节奏为主。整首作品都画了连线标记，演奏力度以 p 为主，因此主题应该用歌唱性的连奏来演奏。在视奏该乐句时，演奏风格要准确，保证主题音乐风格呈现得清晰、准确，为之后的主题变化发展定下正确的基调。

（3）分声部练习：这首作品是复调作品，因此需要先分声部练习，熟悉各声部的曲调、走势与节奏感，为完整演奏作准备。

（4）处理各声部的层次：多声部作品的演奏需要保持各个声部的独立性，而同时保证主题在不同声部之间模仿得自然。当三个声部同时演奏时，要分出声部间的力度层次。还要去理解声部之间的关系，有时是对比竞奏关系、有时是相互呼应回答的关系、有时则各自在自己的主题里进行发展。因而，在视奏过程中要去分辨声部之间的关系，大脑要时刻处于预备状态，做到"眼睛永远比手快"，这样才能自然、准确地找准要突出的主题声部并且做到声部转换的自然过渡。

（5）指法的合理安排：视奏过程中指法的合理安排决定了演奏的完整性与流畅性，如果乐谱有指法标记，一定要非常重视并且养成按照指法标记演奏的习惯。如果乐谱没有指法标记，要在主题演奏时，依照分句设立科学的指法，以保证乐句的流畅演奏。在这首作品里，还有单手演奏两个声部的乐

句,那么指法就更为重要,因为要同时保证两个声部的连贯,并且保持音的时值足够。这些乐句需要抽出来重点练习。

(6)音乐情绪和力度的变化:乐谱上的力度标记和音乐术语也是视奏时需要注意把握的要点,这部作品整体的力度变化比较平稳,以 p 的基调为主,最后一句推到了 f 的力度,属于高潮性的结尾。因而,在演奏的过程中,要准确注意作品中几次渐强与减弱的位置,为最后的强收的结尾作好预备。

(7)复调作品拓展:教师可示范视奏巴洛克时期作品,如 J. S. 巴赫的二部创意曲、三部创意曲,使学生对复调作品的音乐风格理解得更加深刻全面,拓展学生关于复调作品方面的知识。

四、课堂小结

该作品是富含中国民族风格的多声部复调作品,通过对该作品的学习,可以提高学习者对于多声部作品的读谱能力、分析能力等多项视奏能力。同时能加强对中国民族风格的掌控,也能锻炼演奏者的多声部思维。

五、作业布置

(1)按照课堂上的视奏过程,课下继续练习,直到能熟练演奏这首作品。

(2)聆听这部作品以及巴赫二部创意曲的音频,加强对复调作品的理解。

(3)选择一首巴赫二部创意曲,按照课堂的视奏过程,进行练习。

钢琴视奏教学专题教学案例(二)

课题名称:汤山昭《糖果世界之一序曲〈传送带上的糖果〉》的视奏教学

教学对象:音乐教育专业学生

教学目标:

(1)锻炼主调性作品视奏的能力,能够快速、准确地分辨并分析出作品中的旋律声部与伴奏声部,进而进行准确的视奏,同时奏出旋律声部所表达的作品内容与伴奏声部所承担的铺垫功能。

（2）培养对乐谱的调式、调性的快速分析能力，并对作品音乐风格进行辨析，从而能准确奏出作品风格。

（3）学习在视奏中如何协调双手不同的奏法，如何准确演奏出该作品中的连奏与断奏。

教学重难点：

（1）重点：准确而快速地对作品的风格进行分析，训练出能快速分辨旋律声部与伴奏声部的思维。

（2）难点：在视奏的同时双手完成不同的奏法。

（3）教学方法：讲授法、直观演示法、练习法。

教学过程：

一、知识点导入

师：请你视奏该作品，（见谱例）并谈一谈该作品带给你的感受，以及视奏过程中遇到的困难与重点。

▎▶谱例：汤山昭《糖果世界之一序曲〈传送带上的糖果〉》（谱例上画上小节编号）

糖果世界之序曲

生：该作品是一部现代风格的作品，结构看起来比较工整，旋律与伴奏织体区分十分明显。

师：没错，这部作品是日本著名作曲家汤山昭创作的钢琴套曲《糖果世界》中的第一首序曲《传送带上的糖果》，在该作品中作曲家运用了大量现代作曲技法与古典主义时期的作品风格进行结合，结构比较工整，且主调性思维明显。除此之外，这是一部以"糖果"为核心主题的作品，十分具有童趣。今天这节课，就让我们一起来学习这部极具现代风格却又十分富有童真童趣的作品吧。

二、音乐内容分析

（一）作品背景

1. 作品介绍

《糖果世界》是日本著名作曲家汤山昭专门为儿童创作的钢琴套曲，也可以翻译为《糖果的世界》，日语标题为《お菓子の世界》，英文名字为 *Confections：A Piano Sweet*。作品由 26 首小曲组成，每首小曲篇幅都在一到四页之间。其中 21 首是以"糖果"为标题创作的，外加一首序曲、一首终曲与三首间奏曲。每首作品都有不同的技术特点与风格特征，汤山昭非常巧妙地将不同的节奏、节拍、律动与不同的演奏技巧进行结合，既可以提升练习者自身的演奏技术，也可以锻炼练习者对于不同作品风格的把握。除此之外，该作品的每个小曲都有自身"以糖果命名"的独立标题，令人耳目一新。

2. 作曲家介绍

汤山昭（Akira Yuyama），1932 年出生在日本神奈川县，1951 年从湘南县立高中考入东京艺术大学作曲系，师从池内友次郎，毕业后正式开始作曲事业。2001 年 1 月就任日本童谣协会会长。因为汤山昭十分热爱钢琴，所以他创作了大量的钢琴作品，其中大部分作品都是为儿童设计的，如著名的钢琴套曲《糖果世界》《儿童乐园》等。由于日本人口老龄化严重，儿童人口数量减少，在 2003 年汤山昭对《孩子的宇宙》进行改编，增加了 21 首新作品，作品使用了中国民间成语、保加利亚舞蹈节奏和冲绳音阶模式等，汤山昭将这部作品取名为《钢琴的宇宙》。2009 年汤山昭创作了《糖果世界》的姊妹篇——《音之星座》，共包含 28 首小曲，每一首都充满了对星空的幻想。

汤山昭的钢琴作品充满童趣,有许多是模仿古典主义风格的现代作品,短小精悍。在日本儿童钢琴比赛中汤山昭的作品几乎是必弹曲目,近年越来越多中国的钢琴教育工作者开始关注到他的作品,并将这些作品应用到教学实践中。

(二) 曲式结构分析

第一部分(呈示部)	第二部分(中部)	第三部分(再现部)
A(1—8)+B(9—16)	C(17—24)	A(25—27)+B(28—30)+C(31—32)+ F(33—37)

三、视奏教学

(1)读取谱面信息:在视奏前,快速阅读谱面信息和谱面要素(见谱1),从第1—第8小节中,我们可以看到该作品的速度标记为Allegro,并且高声部有大量的跳音与少量的重音,由此可以初步判断,该作品的第一个乐段是活泼、轻巧的。除此之外,我们还要细心观察作品的节拍,四四拍的节拍再辅以低声部大量的二八节奏,可以推测出该作品的结构十分工整,节奏十分平稳。在观察了第一个乐段的乐谱信息后,我们要开始阅读整部作品的谱面信息,并可以得出,这部作品以高声部旋律、低声部伴奏为主,且结构工整,节奏平稳,但在中部(第17—第24小节)又出现大量切分节奏,音乐形象有些许改变;力度层次上,这部作品的情绪变化十分丰富,整体走势是mf—f—mp—mf—f—ff,中途的层次变化非常多,但整体的走势是一直向上推进的。最后观察调式调性,结合升降号数量与乐谱末尾的和声与主音,判断该作品为F大调。

(2)区分音色层次:在钢琴作品中,大部分作品都以主调性作品为主,因此区分旋律声部与伴奏声部显得尤为重要,通过观察该作品的第1—第8小节,可以判断旋律声部在高声部,伴奏声部在低声部。因此,我们在视奏的过程中,需要展现出高声部轻巧、活泼的主题内容,将旋律展现得动听、悦耳。而通过观察低声部的织体,以四个八分音符为一组,每组都是均匀的节奏,每组都辅以连线,因此在视奏低声部时,我们需要保证左手的稳定性、均匀性与连贯性。

至第9小节,右手的旋律声部也从原来的断奏转变成连奏,此处可以理解为情绪的一个休息处,高声部旋律也从之前的轻快转变成平稳舒缓,为之

后的情绪作出铺垫,因此在视奏到此处之前,我们应提前作好预备,作好情绪转换与技术变化的准备,以防突如其来的音色转变会让自己猝不及防,以此影响音乐的连贯性、流畅性。

(3)指法的合理安排:视奏过程中指法的合理安排决定了演奏的完整与流畅性,如果乐谱有指法标记,一定要非常重视并且养成按照指法标记演奏的习惯。在这部作品里,带有连续跳音的乐句仍要注意指法的使用,这是能准确演奏,不会碰错琴键产生错音的保障。同时,当演奏速度加快时,指法的重要性就会更加明显。

(4)跳音的练习:从音乐形象上来看,这是一部活泼、轻快,富有童真的作品,因此想要在短时间内视奏出准确的音乐形象,需要对断奏、跳音的奏法有着正确的理解,在视奏前,单手练习断奏,做到轻巧不粘键,直到能够断奏出流畅、连贯的旋律或乐句。

(5)音乐情绪和力度的变化:乐谱上的力度标记和音乐术语也是视奏时需要注意与把握的要点,这部作品整体的力度层次变化十分丰富,以 mp 为基调开始,最后一句推到了 ff 的力度,并且作品中大量出现了重音记号、piu—f—cresc 等渐强记号,可以推断出该作品的情绪一直在向上推进,在最后的结尾达到高潮,但在最后一个和弦回到 p,属于高潮突弱式结尾。演奏者需要在视奏过程中一直保证情绪的推进,并在最后结尾处作好突弱的准备。

(6)音乐想象力的引导:这首作品也是有标题的作品,标题可以帮助我们理解音乐风格。这首作品描写的是各种五颜六色的糖果在运行的传送带上跳动的场面。作者用轻巧的指尖跳音模仿糖果的跳动,均匀的八分音符连奏模仿传送带的平稳移动,一动一静形成对比,非常形象。视奏时要切合标题和音乐材料展开想象,用恰当的触键方式塑造音乐形象。

(7)主调作品的拓展:教师可示范古典主义时期作曲家的早期作品,使学生对古典风格的主调作品理解更加深刻,拓展学生对于主调作品的认识与学习。

四、课堂小结

该作品是极具现代风格的主调作品,通过对该作品的学习,可以提升学生对于主调作品的读谱能力、分析能力等多项视奏能力。同时能加强对标题性作品的掌握,锻炼想象力,增强触键方式的变化和演奏音色的变化,也

能锻炼演奏者准确表达音乐形象的能力。

五、作业布置

（1）按照课堂上所教授的视奏过程，课下继续练习，直到能熟练并形象地演奏这首作品。

（2）聆听汤山昭儿童钢琴曲集《糖果世界》，体会每首乐曲的风格与音色变化，进一步锻炼自己的音乐听觉和想象力。

（3）从汤山昭儿童钢琴曲集《糖果世界》里再自选两首作品，进行视奏练习。

第二节　自弹自唱与声乐艺术指导教学案例

自弹自唱与声乐艺术指导都是音乐教育专业综合能力的组成部分，也是钢琴演奏者实践能力的呈现，它们体现着钢琴演奏与声乐演唱的紧密联系。其中自弹自唱作为中小学音乐教师必备的技能，在钢琴伴奏的基础上，还要同时演唱，对钢琴演奏者提出更高的要求，而声乐艺术指导也有着广泛应用性，因此这两门课，在高校音乐教育中占据着举足轻重的地位，应该成为钢琴课程体系中非常重要的组成部分。传统的教学中将钢琴弹奏与声乐演唱作为两门独立的课程进行教学，这将导致与音乐教育的最终目的即培养复合型人才相偏离。

为了推进高校音乐教育课程的改革，探索如何将声乐演唱与钢琴教学紧密结合，以提高学生的专业综合素养，笔者针对这两门课程，设计了六份教学案例。其中自弹自唱课程两首，分别为一首中国作品《一抹夕阳》和一首外国作品《让我痛哭吧》；艺术指导课程四首，作品选择了18—20世纪西方声乐作品各一首，即《在这幽暗的坟墓》《当我入梦》summertime 以及一首中国艺术歌曲《听雨》。

在教案的设计中，笔者通过形象生动的导入，引起学生的兴趣。教学主要分为音乐内容分析、钢琴伴奏学习、声乐演唱学习、自弹自唱学习几个部分。首先针对不同的课程与作品，从音乐内容的学习开始，对作品的词曲作者及创作背景进行介绍，进而划分作品曲式结构。在深入了解作品后，再进行深入的乐句分析。由于这两门课程都涉及声乐艺术与钢琴演奏艺术，因此每一部作品都在教学中镶嵌了声乐演唱以及钢琴演奏的相关知识。关于

学生如何有效练习作品,也在教案中给出了针对性的实施建议。

一、自弹自唱教学案例

自弹自唱钢琴专题案例(一)

课题名称:亨德尔咏叹调《让我痛哭吧》自弹自唱教学

教学对象:音乐教育专业学生

教学目标:

(1)通过对亨德尔咏叹调《让我痛哭吧》的学习,了解亨德尔歌剧里纳尔多的创作背景与作品故事大意,以及《让我痛哭吧》选段的故事背景。

(2)通过对作品进行演唱与演奏分析,准确把握作品的风格,并能够有表情地将该作品自弹自唱,提升学生的音乐教育专业素养以及专业技能。

教学重难点:

(1)重点:熟练地弹唱这首作品,并能准确把握作品的音乐风格。

(2)难点:自弹自唱需要具备一心多用的能力,该曲目在演唱上有一定的难度,需要以强大的气息支撑来保持声音稳定,同时钢琴演奏还要维持准确与稳定。

(3)教学方法:讲授法、直观演示法、练习法。

教学过程:

一、知识点导入

师:我们在之前的课程中学习过莫扎特的一首作品《渴望春天》,请你来自弹自唱这首作品,并说一说自弹自唱与只弹只唱有什么不同。(教师根据学生的回答,进行引导)

▶▶谱例1:

渴望春天

[奥] 奥弗贝克词
莫 扎 特曲
姚锦新译配

师:自弹自唱与只弹只唱是不同的,又或者说它对表演者来说难度更大,表演者需要对作品的各个部分都非常熟悉,才能做到完整地弹唱。自弹自唱是音乐教育专业学生的必备技能之一,那么如何才能自如地边弹边唱表现作品呢?接下来我们将以大家比较熟悉的声乐作品《让我痛哭吧》为例,进行学习。

二、音乐内容分析

(一)作品创作背景介绍

1. 巴洛克时期歌剧的发展

在亨德尔的众多音乐作品中,歌剧与清唱剧所产生的影响最为深远,这与亨德尔所处的时代有着极大的关系。在巴洛克时期,歌剧的发展进入了一个鼎盛的黄金时代,在意大利、法国、英国、德国都获得了大众的喜爱。下表是对巴洛克时期歌剧发展的整理。

巴洛克时期各国歌剧发展概况

国家	代表作品	代表作曲家	音乐特点
意大利	《尤里迪茜》	佩里 里努契尼	单音音乐加乐器伴奏，是一种节奏自由的朗诵调
	《灵与肉的体现》	卡瓦列里	重宗教题材，音乐上有诙谐、滑稽的喜剧插段
	《奥菲欧》	蒙特威尔第	重视抒情调，开始采用美声唱法；用简短的器乐曲作导奏，形成序曲前驱
	《米特里达梯·尤帕托雷》	A. 斯卡拉蒂	形成正歌剧，内容严肃，题材多为古代神话和历史传说，以序曲开场。由宣叙调和返始咏叹调交替，无合唱芭蕾舞场面
法国	《阿尔切斯特》	吕利	序曲为慢—快—慢三部分，与意大利歌剧序曲相反；宣叙调有歌唱性，咏叹调有朗诵性；重视合唱以及管弦乐队作用；有芭蕾舞场面
英国	《狄东与伊尼》	普赛尔	早期为"假面具"，是一种宫廷内娱乐性的话剧。后慢慢变为歌剧，深受意大利与法国歌剧影响，与其有许多共同之处
德国	《阿尔米拉》	亨德尔	深受意大利歌剧影响，多以意大利正歌剧来表现，也有小部分作曲家试图写德国风格的歌剧，使用德国民歌，采用德文

2. 作曲家介绍

乔治·费里德里希·亨德尔是巴洛克时期的一位杰出音乐家、作曲家，他创作了大量的声乐和器乐作品，极大地充实了人类的音乐宝库。在他浩如烟海的作品中以歌剧和清唱剧最为著名，例如他的清唱剧《弥赛亚》被后人评为世界三大神剧之一。他一生创作有四十多部歌剧，三十多部清唱剧，下表是对亨德尔具有代表性的歌剧以及清唱剧作品的整理。

亨德尔作品概述

歌剧作品名称	创作时间	清唱剧作品名称	创作时间
《阿尔米拉》	1705	《以色列人在埃及》	1738
《尼罗》	1705	《扫罗》	1738
《阿格里皮娜》	1709	《弥赛亚》	1742
《里纳尔多》	1711	《参孙》	1742
《拉达米斯多》	1720	《犹大·马卡贝》	1746
《穆祖奥·斯奇弗拉》	1721	《耶述阿》	1747
《弗洛里堂特》	1721	《耶弗他》	1751
《奥托纳》	1723		
《弗拉维沃》	1723		
《朱丽奥·凯撒》	1724		
《达美尔拉诺》	1724		
《罗德林达》	1724		
《希比沃纳》	1726		
《亚历山大》	1726		
《阿德米托》	1727		
《查理一世》	1727		
《西埃罗》	1728		
《多里麦奥》	1728		
《乞丐歌剧》	1728		
《赛尔斯》	1738		

3. 作品音乐内容介绍

咏叹调《让我痛哭吧》选自亨德尔的歌剧《里纳尔多》，亨德尔仅在两周内就完成了整个歌剧的创作。歌剧内容是根据意大利诗人塔索的长诗《解放了的耶路撒冷》所改编，讲述了第一次十字军征战耶路撒冷之时，圣殿骑士里纳尔多在围困耶路撒冷城，爱上了指挥官戈尔弗雷德之女阿尔米莱纳

的故事。《让我痛哭吧》是里纳尔多在花园之中叹息自己的不幸遭遇时所吟唱的咏叹调,作品婉转悲凉,歌词与旋律都十分动人,深受声乐学习者们的喜爱。

（二）作品结构解析

咏叹调也被称为抒情调,是由一个声部或几个声部组成的独唱曲,并配有伴奏,其旋律优美,能够充分表现出演唱者的感情;宣叙调又被称为朗诵调,是指歌剧等大型声乐体裁中类似朗诵的曲调,速度自由,伴随简单的朗诵或说话似的歌调。宣叙调常在咏叹调之前出现,具有引子的作用,《让我痛哭吧》这首作品就是这样的形式,整个作品分为两个部分,第1—第12小节为宣叙调,第13—第54小节为咏叹调。

咏叹调曲式结构为简单的复三部曲式。第一部分为再现单三部曲式,13—42小节,调性由F大调转入C大调,又回到F大调。第二部分由两个乐句构成,43—54小节,调性由大调转为小调呈现。第三部分完全再现第一部分,是典型的巴洛克时期A—B—A返始咏叹调。其结构如下所示:

结构	复三部曲式		
乐部	A	B	A
小节	13—42	43—54	55—84

三、自弹自唱学习

1. 演唱学习

（1）完整聆听作品,划分出作品的乐句与气口,根据意大利语音的发声特点与语言逻辑朗读歌词,自己边弹奏人声旋律边演唱。

（2）这首作品是巴洛克时期的作品,演唱时要严格按照曲子所要求的速度与节拍进行演唱,不可以为了抒情而自行随意渐慢或加快。这首作品表达了主人公里纳尔多痛苦的遭遇,旋律忧伤又透露着对幸福的渴望,在演唱时保持全身共鸣腔体松开,气息流动,用通透的音色表达作品。宣叙调部分,演唱者在注意音准的同时,也要突出歌词的语言内涵,把歌词说清楚。

▶▶谱例 2：(第 1—第 12 小节)

不管是宣叙调还是咏叹调，第一部分中都有许多的休止，好似表现出里纳尔多在痛苦地抽泣，在演唱时气息要保持流动，营造出声断气不断的音乐感觉，体现主人公内心的痛苦之情，欲言又止，不知该如何去倾诉自己的痛苦。在第一部分的 B 乐段中，采用了上行级进的旋律，对应的歌词是"多么盼望自由来临"，演唱时此处的情绪也应跟着上扬，但每一句最后都以下行告终，表现出主人公内心的无奈之感。

▶▶谱例 3：(第 13—第 22 小节)

(3)第二部分(第 43—第 54 小节)调性发生了变化，由原来的大调转为小调，人声旋律也引入了新的材料。这一部分虽只有两句，但声音的表现却需呈现为 f—p—f 的冲突性对比。要求演唱者在把握情绪的同时，有强大的气息支撑以控制音量变化，喉头保持稳定以保证声音的稳定。

▶▶谱例 4：(第 43—第 54 小节)

（4）第三部分为完全再现第一部分，很多专业声乐演唱者会选择对原来的旋律进行"加花"演唱，但是"加花"对演唱来说难度比较大，不仅要保持音准的稳定，也要保证节奏不可过分自由。在自弹自唱中除了演唱，弹奏也是表演者自行完成，因此在对作品没有十足把握时，最好先选择不"加花"。

（5）本首作品特别考验演唱者的气息，控制好气息，才能声情并茂地演绎好这首作品，从而表达出作者所想表达的情感和内容。

2. 钢琴演奏学习

（1）钢琴演奏的学习要基于对作品的理解。在宣叙调部分，钢琴起到的是和声提示的作用，此时音乐的主角在人声部分（见谱例2）。因此钢琴弹奏时，音程与和弦要跟着旋律演唱的情绪而奏出。注意乐谱上 f 与 p 力度的对比提示，但不可过强或过弱，手掌要牢固并支撑好，做到每个音整齐下落。

（2）要掌握钢琴伴奏部分的织体特点后随着人声旋律进行演奏。这首曲子咏叹调部分的伴奏织体主要是柱式和弦，并且将人声旋律镶嵌于和弦的最高声部之中，这样的伴奏形式一直持续到作品结束（见谱例3）。实际上钢琴声部也在与人声声部一起歌唱旋律，因此在弹奏音程、和弦时要将旋律声部微微突出，不可被其他声部的音完全盖住。小拇指要站稳立好，特别是间奏部分，人声旋律退去，只有钢琴声部在完全歌唱旋律，更应该将旋律弹奏出来，与人声声部相互呼应。

（3）作品的 B 部分，情绪相比 A 部分要更为激动热烈，一共有三个句子，却是 f—p—f 的极致力度对比。钢琴声部与 A 部分相比也发生了变化，依然在和弦中镶嵌了人声旋律，但却不是完整的旋律。尤其是第二乐句几乎没有旋律音，人声声部在高音弱唱，钢琴声部变得稍稍疏散，只有和弦提示，此处应该控制钢琴声部音量，将主角完全让给人声。在第三乐句情绪扬起时，钢琴声部又慢慢加入旋律音，与人声一同歌唱（见谱例3）。

3. 自弹自唱学习

(1)掌握了声乐演唱与钢琴弹奏之后,就可以尝试自弹自唱地学习。刚开始尝试时必须要放慢速度,将每一小节、每一句中的钢琴弹奏与声乐演唱都对应上,尽量将刚才单独分析的声乐与钢琴弹奏要点,在弹唱过程中同时演绎出来。可以采用一边弹奏钢琴一边跟着哼人声旋律的方法进行辅助练习。

(2)可以进行分句、分段练习。遇到很难配合的乐句,要找到问题所在,是歌词旋律不熟,演唱气息把握不好,还是钢琴演奏技术不过关。找到问题后,再反复练习以解决问题,再进行弹唱练习。

(3)以 A 乐部为例练习:①边弹边唱人声旋律,直到熟练并掌握情绪要点。②分乐句练习,边弹边哼唱人声旋律。在旋律连贯突出的基础上,慢慢增加中声部以及低声部的音。③乐部完整弹唱。

四、课堂小结

师:自弹自唱是一门综合性的表演形式,它需要同学们有良好的声乐与钢琴技巧,有扎实的音乐理论基础。这项技能的形成也不是一蹴而就的,需要同学们在课下多积累多练习,最后达到"声琴并茂"的效果。

五、作业布置

按照课堂讲授的练习要领与作品分析步骤,在课下用自弹自唱的方式,练习《让我痛哭吧》,最后做到娴熟并有表情地弹唱这首作品。

自弹自唱钢琴专题案例(二)

课题名称:中国歌剧选段《一抹夕阳》自弹自唱教学

教学对象:音乐教育专业学生

教学目标:

(1)通过对歌剧选段《一抹夕阳》的学习,了解中国民族歌剧《伤逝》的创作背景以及音乐内容。

(2)通过学习作品的演唱以及演奏技巧,能够有表情地自弹自唱作品,

提升学生的音乐教育专业素养以及专业技能。

教学重难点：

（1）重点：熟练地弹唱这首作品，并能准确把握作品的音乐风格。

（2）难点：这首作品有一定的演唱难度，中段情绪饱满，音区比较高，需要演唱者以强大的气息支撑，掌握好呼吸和换气，保持声音稳定流畅的同时不能影响钢琴伴奏部分的弹奏。

（3）教学方法：讲授法、直观演示法、练习法

教学过程：

一、知识点导入

1. 回课

亨德尔咏叹调《让我痛哭吧》自弹自唱。

2. 导入

教师根据学生回课的情况进行点评，并和学生一起回顾自弹自唱学习的要领。

二、音乐内容分析

（一）作品创作背景介绍

1. 中国民族歌剧《伤逝》介绍

歌剧《伤逝》是我国歌剧史上第一部抒情歌剧，是作曲家施光南先生为纪念鲁迅先生100周年诞辰，并根据鲁迅先生的同名小说《伤逝》与两位编剧王泉、韩伟共同改编的作品。这部歌剧不仅借鉴了西洋歌剧的表现形式，在形式上也吸收了我国20世纪20—30年代歌剧的某些特征，是中国民族歌剧史上具有划时代进步意义的作品。

《伤逝》是鲁迅在"五四革命"激情退去后写的一部文学作品，表现了当时的青年内心的彷徨。作品中通过涓生与子君的爱情故事，将新思想与封建旧社会的冲突表现得淋漓尽致，使得整部作品在浪漫中又有着忧郁色彩。施光南的歌剧很好地继承了鲁迅原著中的抒情与悲剧风格，通过音乐的表现推动剧情的发展，刻画出人物的心理状态。

2. 作曲家介绍

施光南是20世纪中国著名的音乐家、作曲家，在父亲的影响下自幼学习作曲，先后在中央音乐学院、天津音乐学院学习音乐。他曾担任全国青联

副主席、中国音协副主席,被后人评价为"谱写改革开放赞歌的音乐家"。施光南创作的音乐体裁丰富,有钢琴协奏曲、弦乐四重奏、管弦乐合奏曲、小提琴独奏曲、歌曲以及歌剧等。他创作的作品获奖无数,例如歌曲《祝酒歌》,曾获庆祝新中国成立30周年献礼演出一等创作奖。施光南在自己的音乐中,将个人的作曲才华与对祖国的热爱相融合,紧跟时代的发展,创作出思想性、艺术性与群众性相统一的、人民群众所喜闻乐见的音乐作品。下表是对施光南音乐作品的概述:

体裁	作品
声乐套曲	《革命烈士诗抄》
	《海的恋歌》
歌剧	《伤逝》
	《屈原》
歌曲	《吐鲁番的葡萄熟了》
	《在希望的田野上》
	《打起手鼓唱起歌》
电影音乐	《幽灵》
京剧音乐	《红云岗》
河北梆子音乐	《红灯记》

3. 作品故事概要

《一抹夕阳》是女主角子君在歌剧开幕后演唱的第一首咏叹调,出自序幕"夏"之中。子君是一位有着五四新思想的女性,通过歌词就可以明白这个唱段主要讲述了子君与涓生相爱,但是却受到封建家庭的反对,内心十分悲愤与不安,但最后还是选择为了自由的爱情,去做"破网的鱼儿",与封建的家庭抗争到底。

(二) 作品结构划分与解析

结构	带再现的单三部曲式			
乐段	前奏	A	B	A
小节	1—16	17—32	33—67	68—93

作品的主调为 G 大调,速度为行板,同时具有抒情性。

三、自弹自唱学习

(一)演唱学习

作品依照主人公子君心理状态的三个转变阶段可划分为三个部分,分别是:甜蜜—抗争—幻想。学习的第一个步骤,可以一边弹奏人声旋律,一边划分作品结构,并找到气口处,而后仔细体会子君三个心理阶段的转变并开始演唱。

A段的演唱:A段是子君在一抹夕阳下,看着象征她与涓生的爱情之花,内心满是甜蜜。唱词的第一句"一抹夕阳映照窗棂"就借着夕阳的柔美表达了子君的少女情怀,但是"夕阳无限好,只是近黄昏",总是在甜蜜中透露着淡淡的忧伤之感。这段演唱用平静诉说的方式,娓娓道来,需注意字头清晰,气息稳定。第一乐句(第17—第24小节)的最后一个字"馨",是一字多音,旋律应用了大切分节奏,同时音区往下进行。在演唱时要提前准备好气息,注意声音与气息的合理配合,利用气息推动,在统一的歌唱状态下一气呵成。第二乐句(第25—第32小节)中,在第30小节有一个八分音符休止的弱起节奏,在演唱时采用声断气不断的方式演唱,同时保证乐句的完整性(见谱例1)。

▶▶谱例1:(第17—第32小节)

B段的演唱：这个部分描写的是子君在回忆爱情的甜蜜时，突然想起自己家庭的反对，感受到封建社会的束缚，她的情绪也激动起来，表达了自己要做"出笼之鸟"的愿望。这部分的旋律素材冲突性加强，乐句也没第一部分规整方正，展现了子君少女的热情与面对压力下的情绪宣泄。节奏上用了大量的前八分后十六分的节奏型，推动着旋律向前进行，同时后部分节奏也用到了三连音、四个连续十六分音符以及长音给人以一种时而舒缓抒情，时而紧凑的叙述之感。这时的歌唱状态需要增加气息量与气息压力，共鸣腔体要比之前打开一些，更加需要弹唱者以稳定的坐姿保证气息的控制与稳定，体现了此部分音乐内容的强烈戏剧性。

▶▶谱例2：（第33—第67小节）

再现段的学习：虽然是再现段，但是此时子君的心境已经与第一段不同，这是她决心与封建势力抗衡之后所萌发出的幻想，幻想着自己与涓生突破重重困难后最终获得自由权利并幸福地生活在一起。在这段里，歌词与

旋律几乎没有改变,但是由于子君心态的变化,在演唱时应该再注入一些肯定的情绪。最后的十个小节,重复了前一句"我的心啊难以平静",音区往上发展使得这段旋律更加舒缓,演唱时要注意气息的流动感,在这里要充分运用上高音弱唱的技巧。

谱例 3:(第 68—第 93 小节)

（二）钢琴演奏学习

▶▶谱例 4：（第 1—第 16 小节）

前奏与 A 段的钢琴伴奏织体几乎相同，都是采用右手弹奏旋律，但是此处的旋律并不是人声旋律，它就像是用钢琴弹奏的第二声部旋律，与人声相互交织。在学习时，应将此旋律单独练习，也可以边歌唱边弹奏。如谱例 4 所示，第一乐句为 1—8 小节，乐谱中标有三条小连线以表示气息连贯，弹奏时要注意保证一个大乐句的整体性以及旋律的走向，使旋律连贯流动。左手伴奏织体采用自下而上的分解和弦，起到了和声填充的作用，触键时不可生硬，而要营造出夕阳西下的柔美之感。在第 8 小节乐句的结尾处，右手是前一拍延音，此处主要是左手弹奏，且节奏多变，要把握好节奏的准确，同时营造出渐弱，给右手一个气口的预备而进入下一乐句。

B 段中第 33—40 小节（见谱例 2），钢琴部分与人声旋律相互呼应。在人声演唱时，钢琴部分就是一个琶音和弦，在人声长音时，钢琴声部出现旋律，起到推动旋律流动和音乐发展的作用。此处钢琴的弹奏就要掌握强弱的处理，琶音弹奏需清晰流畅，旋律可微微突出以点缀人声的长音保持。类似情况还有第 59—67 小节，只是此处钢琴声部采用改变音区，重复人声旋律的方式填充人声保持音之处。这里也不是简单的重复旋律而是用柱式和弦的方式，将旋律声部置于最高音，因此弹奏时要突出旋律，不可将音都混在一起，同时不可弹奏得太响，要像一种回声式的对答。

再现部分(68—93小节),虽然人声部分完全再现,但是钢琴伴奏织体发生了改变,此处没有了与人声相伴的第二钢琴旋律,而是变为左右手各一个由低音往高音进行的分解和弦,展现了由低到高的流动之感,同时也体现女主人公子君内心对爱情与自由的期盼(见谱例3)。

(三) 自弹自唱学习

注意弹奏与演唱的呼吸配合。钢琴演奏中的呼吸主要是根据乐句来划分气口,通过抬起手腕的动作来进行呼吸,由于声乐作品中,钢琴伴奏的旋律并不多,因此要关注到人声旋律的呼吸划分,根据实际作品情况,配合人声进行呼吸。良好的呼吸可以让音乐听起来有条不紊,弹奏需要配合自己演唱时的呼气与吸气,保证演唱时音色的饱满、圆润,充分表达作品的情绪。反之,则会出现声音不稳、音准偏失以及气短等问题,以至于钢琴演奏也会手足无措,出现错误,从而影响整个作品的表现。

四、课堂小结

师:《一抹夕阳》是一首中国歌剧作品的选段,作品表达了女主人公子君对爱情的向往以及突破封建社会束缚的决心。它充分体现了中国声乐作品写意的特点,通过对夕阳、紫藤花的描写,让听众脑海中马上就浮现出相应的画面,有身临其境之感。因此不管是演唱还是弹奏都应该抓住作品写意的特点,刻画出人物性格与心理变化。

五、作业布置

课下按照课上的讲解与提示,借鉴《让我痛哭吧》的弹唱经验,练习弹唱《一抹夕阳》,最后做到演奏和演唱配合,自如地表现这首作品。

二、声乐艺术指导教学案例

声乐艺术指导教学案例(一)

课题名称:贝多芬艺术歌曲《在这幽暗的坟墓》钢琴伴奏教学

教学对象:钢琴演奏、艺术指导、音乐教育专业学生

教学目标:

(1) 通过学习贝多芬的艺术歌曲《在这幽暗的坟墓》,使学生体会艺术

歌曲中钢琴、声乐与诗歌完美结合的魅力,进一步感受属于贝多芬与诗人的浪漫主义精神。

(2)通过对作品的演奏分析,使学生了解古典主义时期声乐作品伴奏的不同触键方式,让声乐演唱与钢琴演奏相互融合,在作品的演绎过程中相辅相成。

教学重难点:

(1)重点:体会声乐演唱部分中的气息与语气感,在钢琴演奏过程中正确地处理乐句的呼吸并正确分句。

(2)难点:本首作品的钢琴伴奏部分多为和弦与震音织体,而演奏力度多为弱力度,因此演奏技巧以及力度控制较难把握。

(3)教学方法:讲授法、直观演示法、练习法。

教学过程:

一、问题导入

师:请你看谱演奏这首作品的片段,并说说它有什么特点,它带给你什么感受?(节选艺术歌曲《在这幽暗的坟墓》钢琴伴奏部分1—第12小节)

▶▶谱例1:(第1—第12小节)

生:这个片段里都是和弦织体,旋律感不强,速度比较缓慢而音量起伏比较大。

师：你在弹奏中有什么疑问吗？

生：我有点困惑，好像不知道作品在表达什么。

师：是的，仅仅从这个乐谱来看，你对这个片段的描述很准确，但是由于目前我们还不知道它的创作背景，所以很难理解它在表达什么。这个片段来自贝多芬的艺术歌曲《在这幽暗的坟墓》中第1—12小节的钢琴伴奏部分。接下来就让我们一起走进这首作品，了解它的音乐内容，探究它的演奏技法，了解它的浪漫意义。

二、音乐内容分析

（一）作者背景与作品介绍

师：在学习任何一首音乐作品时，首先应该对作品的创作背景进行了解，只有这样我们才能探入了解它的音乐风格，掌握它所表达的核心要义，方能在演绎时不偏离方向。

路德维希·凡·贝多芬是古典主义时期维也纳乐派的重要代表人物之一，他创作有九部交响曲、五部钢琴协奏曲、三十二首钢琴奏鸣曲等，他的创作表现了他终生追求的"自由、平等、博爱"的理想，将欧洲古典主义音乐推向新的高潮，被后人评价为"集古典之大成，开浪漫之先河"之人。但人们对他的认识主要停留在器乐领域上，他创作的声乐作品虽然在数量上远不及器乐作品，但是也彰显了他的个性气质和浪漫主义精神。18世纪中后期，欧洲文学领域掀起了一股追求个人主观情感的浪漫主义文学思潮，在这一思潮的影响下，音乐的创作也发生了相应的变化，作曲家们开始在音乐中抒发个人情感，并产生了一些新的音乐体裁，艺术歌曲也应运而生。贝多芬从小就非常喜欢阅读文学诗作，他期待自己的人生体验能在诗歌中找到共鸣点，因此，他创作了一些音乐与诗歌相结合的声乐作品。下表一为贝多芬重要声乐代表作品。

音乐体裁	作品名称
歌剧	《费德里奥》
声乐套曲	《致远方的爱人》
清唱剧	《基督在橄榄山上》

（续表）

音乐体裁	作品名称
艺术歌曲	《悲哀的快感》
	《在这幽暗的坟墓》
	《吻》
	《鹌鹑之歌》
	《弥侬》
	《平静的海》
	《快乐的旅行》
合唱	《奉献歌》
	《亲爱的阁下》
	《别离之歌》
	《盟友之歌》
	《结婚之歌》
	《修士之歌》

朱塞佩·卡巴尼是 18 世纪意大利文学家、诗人，启蒙运动的代表人物。他是一位"文学激进份子"，他在 1796 年定居维也纳并结识了贝多芬，常常用诗句来表达内心的情感冲突和对美好生活的向往。

艺术歌曲《在这幽暗的坟墓》，其歌词选自诗人朱塞佩·卡巴尼的诗作，这首诗短小却给人一种幽暗晦涩之感，表达了主人公在爱情破灭后，对负心人的控诉。贝多芬的这首艺术歌曲创作于 1807 年，正是其音乐创作的成熟期，当时的贝多芬经历了多次恋爱，但最后都因为门第、家境等原因，没能步入婚姻。因而，爱情对于他来说甜蜜是短暂的，而更多的是痛苦，他期待爱情的到来，最后却一人孤苦终身。加上当时的他已被耳疾所困，肉体与精神的双重打击让他在这首诗中找寻到精神与情感上的共鸣，所以这首作品中的"我"所表达的情感，也可看作是贝多芬的内心真实独白。

（二）作品结构划分

师：这首艺术歌曲我们可以借助歌词来划分乐句与作品结构。接下来

请仔细读谱，一起聆听这首艺术歌曲，并划分作品的结构。

结构	单三部曲式				
乐段	前奏	A	连接	B	A
小节	1—2	3—12	12—13	14—20	21—37

三、钢琴伴奏部分学习

1. 前奏与 A 乐段

▶▶谱例 2：（第 1—第 12 小节）

（1）前奏学习要点。

这首作品的音乐表情术语为 Lento,这个术语的意思为慢板,是一种蕴含着黑暗和酸涩的声音。前奏部分虽然只有两个小节,但必须在这短小的前奏中表现出作品情绪的基调。

前奏总共有四个和弦,力度提示为 P,因此在弹奏时要撑好手掌,缓慢轻柔地触键,同时要注意各个手指整齐发声,虽然谱面有渐强渐弱的提示,但是不可过于夸张,强弱的变化要在 P 力度基调内展示。

前奏对于演唱者来说还有稳定节奏、确定速度之用,因此这四个和弦的演奏要节奏稳定,规范均匀,速度虽缓,不可过于自由。在第四个和弦奏出之前要关注人声的进入,由于人声是在第二拍的后半拍进入,因此可稍作停留为人声留出足够的呼吸气口,由钢琴声部的呼吸引入人声。

（2）A 乐段（第 3—第 12 小节）的学习要点（见谱例 2）。

在准备开始弹奏之前,可以看着乐谱多听几遍范唱,注意人声部分的气口,了解每一乐句所表达的意思,并在乐谱上做出相应标记。

从音乐要素的角度分析这个乐段的演唱特点。这个乐段的音乐非常舒缓,演唱需要有强大的气息支撑,节奏听起来比较自由,因为这首作品的诉说感很强,这也是我们需要先多听演唱音频去了解作品的原因。这种"自由"是演唱者增加语气感与呼吸时所带来的,钢琴声部应在了解演唱者的语气之后,控制好节奏,烘托出音乐的气氛,但不能只盲目跟随声乐演唱,不可演奏得过于自由而背离古典作品的严谨音乐风格。

这一乐段与前奏一样,主要是和弦织体,其主要功能是提示和声与烘托音乐氛围。乐谱上虽然标有许多渐强渐弱,都不可表现得过于夸张。弹奏时需要在心中默唱出人声旋律,和弦弹奏时要注意控制力度,不可盖过人声声部。

这里的和弦以连奏的方式触键,弹奏时必须要有乐句的连贯感,不能将和弦分割看待,要注意和声的连接进行,要仔细聆听每一个和弦奏出来的声音并将它们串联起来。弹奏时手掌支撑要稳定,并配合手腕的放松与重量的下沉,触键要柔和,确保每一个音的共鸣都非常稳定。在乐句的句尾处可以做一个渐弱的处理,但是声音不能虚浮。

2. 连接与 B 乐段

▶ 谱例 3：(第 12—第 20 小节)

连接部分(第 12—第 13 小节)，钢琴声部由和弦转变为一连串均匀的

三十二分音符,并由此从 A 段的降 A 大调转为 E 大调。此处是没有人声演唱的,而只有钢琴演奏,音乐情绪需要完全靠钢琴演奏制造。这里的力度提示为 PP,音虽然密集但是却没有将情绪大力推进,而是通过调性和节奏型的变化来表现音乐情绪的转变。因此此处的钢琴部分有一定的情绪预示作用,音多而密集时,指尖触键动作要细小而柔和,音符的时值要均匀。此处可以配合弱音踏板的使用,注意整体力度的控制。

B 乐段(第 14—第 20 小节)钢琴声部在低音区以震音的方式演奏,并一直持续到这一乐段的结尾。音乐力度由 pp 开始慢慢渐强,第一乐句(第 14—第 17 小节)主要是要弹出稳定平缓的震音,为声乐演唱带来和声的填充,随后稳定地持续进行。随着力度的逐渐增强,在第二乐句中(第 17—第 20 小节)随着人声声部密集的附点节奏进行,钢琴声部也慢慢发展到 f、ff 直到 sf,与声乐演唱进行配合将音乐推向高潮,最后在第 20 小节结尾处才突然收拢。此处的钢琴声部表现的音乐与诗中描绘的虚伪、阴暗的场景是完全一致的,也是作者情绪的最高涨之处。所以此处演唱者的情绪也最为激动,钢琴声部必须要了解演唱者的气口之处,除了掌握密集震音的基本节奏之外,也要给演唱者一定的发挥空间用以抒情。

3. 再现段

▶▶谱例 4:(第 21—第 37 小节)

最后一段中作品的调性和钢琴声部的音型都回归到了 A 段,人声声部的旋律也重复再现,演奏手法也与 A 段基本一致,但要注意第 33 小节,这里与第一乐段相比扩充了 4 个小节。在音乐进行的最后部分,人声中的两句"负情人"是极具力度的质问,包含了无奈与叹息。演奏时触键切不可有松懈之感,要将最后的 f、sf 到 P 的情绪变化,跟随人声表达到最后一刻,特别是最后三个和弦,人声虽已结束,但音乐的情绪还在进行,要注意这三个和弦不可以演奏得时值过长,要轻柔而短促。

四、课堂小结

师:艺术歌曲作为一种室内乐作品,讲究的是人声与器乐在作品中共同协作以表达作者的诗意。在这节课的学习中我们会发现对作品的理解、对人声演唱的研究都至关重要,同时我们必须清楚作品乐句的划分和语气、音高的倾向性、人声的气息与钢琴的断句等。这些都会帮助我们去准确地把握作品以传达作者的思想情感,同时这些也可以帮助我们分析和弹奏同一时期其他体裁的钢琴作品。

五、作业布置

按照课堂讲授的练习要领与作品分析步骤,完整分析和理解这首作品,

进而熟练弹奏作品,有声乐基础的学生还可以尝试自弹自唱,进一步体会古典主义时期声乐作品的音乐风格。

声乐艺术指导专题教学案例(二)

课题名称:李斯特艺术歌曲《当我入梦》钢琴伴奏教学

教学对象:钢琴演奏、艺术指导、音乐教育专业学生

教学目标:

(1)通过对李斯特艺术歌曲《当我入梦》的学习,了解浪漫主义时期的音乐风格以及李斯特的声乐作品,体会钢琴艺术与声乐艺术在艺术歌曲这一体裁中的相互交融。

(2)通过对作品的演奏分析,感受钢琴伴奏部分在艺术歌曲中的作用。

教学重难点:

(1)重点:分析作品的音乐素材,用触键以及音色的变化营造出主人公在睡梦中被爱人轻吻时的如梦如幻之感。

(2)难点:为了营造出作品的梦幻之感,浪漫主义时期的音乐在节奏处理上有一定的伸缩幅度,如何在深刻理解作品内涵与结构,并与演唱相配合的基础之上,恰当把握 rubato 的松紧度为教学难点。

(3)教学方法:讲授法、直观演示法、练习法。

教学过程:

一、知识点导入

师:请你边看谱边聆听作品《当我入梦》的音频,并谈一谈这个曲子带给你什么样的感受,你认为其是什么时期的作品?

生:这首歌曲的音乐比较缓慢,人声婉转而动人,给人以梦幻之感。节奏比较自由,乐句听起来不太规整,应该是浪漫主义时期的作品。

师:是的,这首作品名为《当我入梦》,讲述的是主人公入梦后被爱人轻吻的故事。作品是由浪漫主义时期杰出的作曲家李斯特根据诗人雨果的诗作而创作的艺术歌曲。今天这节课就让我们一起学习这首浪漫主义时期的艺术歌曲吧。

二、音乐内容分析

(一)艺术歌曲的内涵及发展

1. 含义

艺术歌曲盛行于18世纪末19世纪初的欧洲,属于室内乐性质的一种声乐体裁。其特点为歌词多采用著名的诗歌,钢琴伴奏与人声旋律占有相同重要的位置,音乐表现力强,侧重于表现人物的内心世界。

2. 艺术歌曲的发展。

艺术歌曲的发展源于欧洲,至今已有200多年的历史。艺术歌曲的创作最早可以追溯到古典主义时期,人们熟知的"维也纳古典乐派"重要代表人物莫扎特与贝多芬就创作有多首艺术歌曲。例如莫扎特的《渴望春天》、贝多芬的《致远方的爱人》,他们就是德奥艺术歌曲的早期重要代表人物,也为19世纪浪漫主义时期艺术歌曲的发展奠定了基础。

浪漫主义时期是艺术歌曲发展的黄金时代,涌现出一大批优秀的作曲家。早期代表作曲家有舒伯特,他创作有百首艺术歌曲,被人们誉为"艺术歌曲之王",大大推动了艺术歌曲的发展,代表作有《菩提树》《晚安》等。同一时期的代表作曲家还有舒曼,他创作有声乐套曲《诗人之恋》《桃金娘》等。舒曼的创作更加注重钢琴声部的作用,使诗和乐在作品中相互交融,极具感染力。浪漫主义中期的代表作曲家有勃拉姆斯,他采用了分节歌的创作手法,代表作品有《四首严肃的歌》等。浪漫主义晚期,作曲家马勒是艺术歌曲领域上最具代表性的人物之一。他将传统的德奥艺术歌曲与管弦乐队相结合创作,代表作品有《流浪少年之歌》《亡儿之歌》等。

到了20世纪之后,艺术歌曲则呈现出多元化的趋势。作曲家们纷纷选择自己本国的诗词,创作属于本国的艺术歌曲。例如,法国的德彪西,中国的黄自等著名作曲家。下表是对各个时期艺术歌曲创作的主要代表人物与作品的梳理。

时期	作曲家	代表作品
18世纪	莫扎特	《傍晚绮思》《渴望春天》
	贝多芬	《致远方的爱人》

（续表）

时期		作曲家	代表作品
19世纪	初期	舒伯特	《美丽的磨坊女》《天鹅之歌》、《冬之旅》
		舒曼	《诗人之恋》《妇女的爱情生活》、《桃金娘》
		门德尔松	《乘着歌声的翅膀》
		肖邦	《落叶》《离别曲》
	中期	李斯特	《罗蕾莱》
		勃拉姆斯	《摇篮曲》《四首严肃的歌》
		西贝柳斯	《是梦吗》
19世纪	晚期	福雷	《五月》《月光》
		马勒	《流浪少年之歌》
		查理·施特劳斯	《黄昏之梦》《最后的四首歌》
20世纪		德彪西	《美丽的黄昏》
		拉威尔	《冷漠的人》
		普朗克	《美丽的春天》
		黄自	《春思曲》
		赵元任	《教我如何不想她》

（二）作品与作者介绍

1. 作曲家介绍

弗朗茨·李斯特是19世纪浪漫主义时期的匈牙利作曲家、音乐家。他被人们誉为"19世纪最伟大的创新者"，他创作的作品体裁多样且数量庞大。艺术歌曲是李斯特的声乐作品中最为重要的创作体裁，他创作的艺术歌曲共八十余首，其中包括了德语、法语、意大利语等多种语言。歌词主要来自海涅、歌德、席勒、雷尔施塔布、吕凯尔特等诗人所创作的诗歌。李斯特艺术歌曲代表作主要有：

演唱语言	作品名称
法语	《当我入梦》
	《假如有美丽的草地》
	《坟墓与玫瑰》

<div align="right">（续表）</div>

演唱语言	作品名称
德语	《莱茵,美丽的河流》
	《罗蕾莱》
	《迷娘之歌》
	《你如今从天上而降》
匈牙利语	《三个吉普赛人》
意大利语	《彼特拉克十四行诗》声乐套曲

除了艺术歌曲以外,李斯特在声乐领域还创作有歌剧、清唱剧、合唱曲等体裁的作品。李斯特除了艺术歌曲之外,其他声乐体裁的代表作品所列如下:

体裁	作品名称	创作时间
歌剧	《唐桑切》	1824—1925
清唱剧	《圣伊丽莎白传奇》	1857—1862
	《基督》	1855—1867
	《阿西西的圣方济圣歌》	1862
	《匈牙利加冕弥撒》	1867
合唱	《圣母一世》	1846
	《主啊,拯救国王》	1853
	《安魂曲》	1867—1868
	《圣塞西利亚》	1874
	《斯特拉斯堡大教堂的钟》	1874

2.《当我入梦》创作背景

19世纪在巴黎掀起了浪漫主义文学的思潮,其主要特征就是要打破古典主义的理性至上,追求个人主观情感的表达。这一思潮在法国大革命等运动的推动下逐渐蔓延开来,美术、建筑、音乐等领域也深受影响。这一时期诗人们创作了大量反映个人情怀的抒情诗,为音乐家们提供了丰富的创作素材。李斯特是抒情诗的狂热追求者,他常常参与一些文艺沙龙,并在沙龙上遇到了海涅、雨果等大诗人,文学与艺术的交织大大拓宽了李斯特的眼

界,也为他创作艺术歌曲埋下伏笔。李斯特与诗人雨果是惺惺相惜的挚友,雨果曾说李斯特的钢琴演奏可以告诉大家什么才是诗。李斯特也从雨果的作品中找到共鸣感,激发了创作的欲望与想象力。

《当我入梦》是李斯特在1842年创作的艺术歌曲,歌词来自雨果的诗歌。作品一共分为三段,讲述的是主人公入梦后,爱人来到身旁并亲吻了他时的内心活动,表现了主人公对爱的期盼。李斯特一生中有好多段爱情经历,在创作这首作品时正是他与达古尔伯爵夫人关系破裂之时。雨果的诗正好就与李斯特当时的心境不谋而合,表现出他渴望真挚爱情的降临。

（三）作品结构分析

作品《当我入梦》的曲式结构和雨果诗歌的三个段落正好对应,为带再现的单三部曲式,主调为E大调,速度为行板,比较舒缓。结构图式如下:

结构	带再现的单三部曲式					
乐部	前奏	A	间奏 I	B	间奏 II	A
小节	1—7	8—25	26—29	30—46	46—51	52—104

（四）作品音乐术语梳理

在演绎音乐作品的过程中,要非常重视乐谱上的各种音乐术语,它们表达了作曲家的写作意图,指明了作品的演绎速度、情感与风格基调。在浪漫主义时期,由于音乐风格上更加强调作曲家的个人情感,音乐作品中的情绪变化更加丰富,音乐术语标记的使用也更加频繁和个性化。在李斯特的音乐作品中常常会有较多的音乐术语标记。对于本首作品的音乐术语用表格的形式进行梳理,在指导我们学习这首作品的同时,也将对李斯特其他钢琴作品的学习具有提示作用。

音乐术语	含义
Andante	行板
espressivo	有表情的
una corda	弱音踏板
sempre legato	始终连贯的
sempre dolcissimo	始终柔和的
poco rinforz.	稍稍加强

（续表）

音乐术语	含义
crescendo	渐强
piu agitato e cresc.	更加激动同时渐强
expressivo assai	非常有表现力
con anima	有感情的
marcato	强调、突出
appassionato	热情奔放的
diminuendo	渐弱
rit.	渐慢
dolce	优美的
in tempo	回原速
ritenuto molto	非常渐慢
come prima	和之前一样
leggiero staccato	轻盈的断奏
rinforzando	很急速的渐强
a piacere	自由的
sotto voce	音调甚低,低声的
smorzando	渐弱、渐慢、逐渐消失
un poco animato	稍微活泼的
col canto	紧随旋律
rilenuto	突慢的
declamato	说话似的

三、钢琴伴奏部分学习

1. 前奏(第1—第7小节)

作品描绘的是主人公在梦中被爱人亲吻的景象,因此在前奏部分就要通过钢琴的弹奏将人们带入那样的场景之中,如梦如幻,充满甜蜜。前奏部分的旋律声部镶嵌在右手的最高声部之中,每一个旋律音都要弹奏清晰,用指腹轻柔慢速触键,虽然谱面中每一个小节都有连音线,但是不能被连音线所局限,弹的一小节一断,要将前奏乐句弹奏连贯。中低声部几乎都是和弦

进行，主要起到和声填充的功能，要与旋律互相贴合在一起，但是却不能超过旋律音，要像水托着船一样，衬托旋律乐句。在第 7 小节，钢琴声部转向半分解和弦织体，由低向高进行。这里的触键一样要柔和，为人声声部的进入作好准备。

▶▶谱例 1：(第 1—第 7 小节)

2. 第一部分(A 段：第 8—第 25 小节)

▶▶谱例 2：(第 8—第 25 小节)

这一部分的伴奏织体与前奏维持一致,仍为半分解和弦织体,由低向高进行。左手到右手的衔接进行要平缓而流动,特别注意每小节第二和第四拍的右手和弦要略微突出,但是触键要柔和,声音要连贯通透,以此营造出一个梦境的静谧之美。

3. 第二部分(间奏I+B段:第26—第46小节)

▶▶ 谱例3:(第26—第46小节)

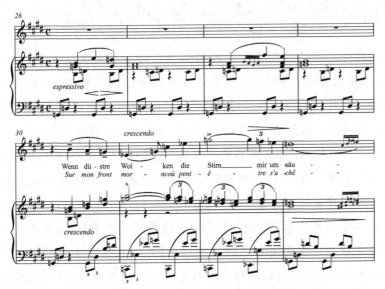

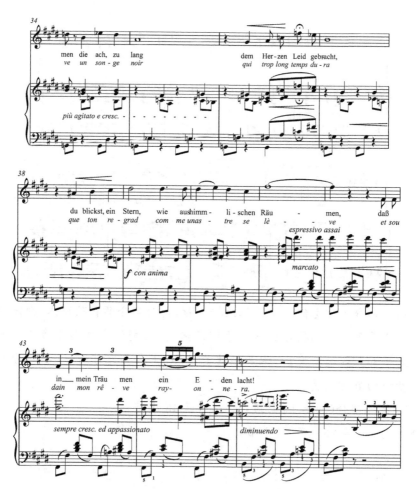

　　这一部分讲述了主人公向爱人倾诉自己被噩梦久久缠绕,心中有着无限悲伤,但是因为爱人的出现,让自己在黑暗中看到了明星,一路指引着他走出困境。因此这一部分的情绪相比第一部分要更加激动饱满,钢琴伴奏也发生了一些变化。从第26小节开始,在第一部分的分解织体基础之上,增加了钢琴声部的旋律,与人声声部交相辉映,使音响效果更加丰满。这也为钢琴弹奏增加了难度,在保持基础固定伴奏织体的前提下要将旋律突出弹奏。

　　右手的旋律采用双音连奏,伴随着人声情绪的上扬一路往上进行,起到了很好的推动作用。第31—32小节右手的连续三连音节奏,与左手四个平均的八分音符的对位是演奏时的一个难点,可以在这两个小节里以二分音符为一个单位拍来打节拍,同时分析双手音符的对应关系,这样比较易于掌握。从第41小节开始,旋律演变为八度和弦连奏,这个乐句情绪是激动的,

右手的旋律可以演奏得突出而富有感情,配合演唱推向高潮。

　　4.第三部分(间奏Ⅱ＋A段再现:第46—第104小节)

▌▶谱例4:(第46—第104小节)

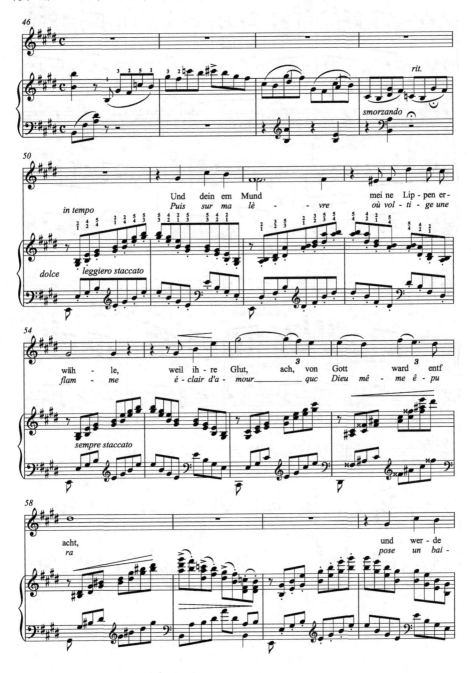

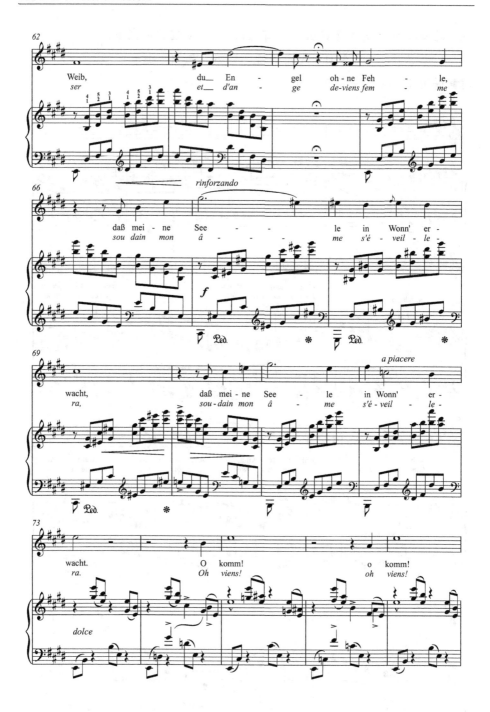

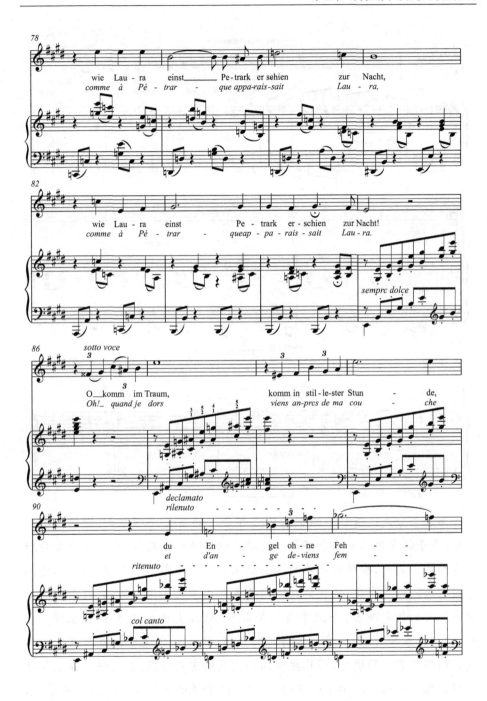

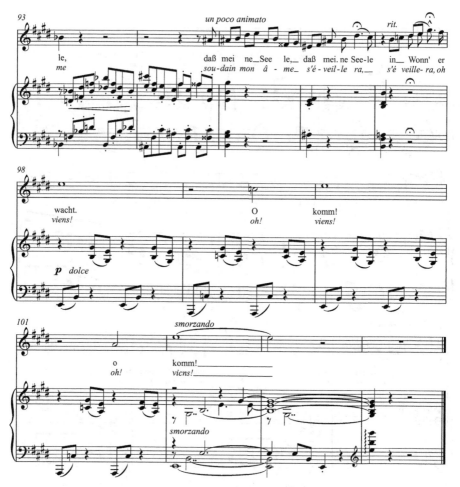

　　第三部分是这首作品的钢琴伴奏部分中的演奏技巧难点,钢琴伴奏织体中,右手转变为建立在分解和弦基础上的双音和弦断奏,左手为单音分解琶音断奏。第一,要确立正确的指法以保证双手演奏的准确性。第二,仔细分析音乐的情绪变化,处理好细腻的音色与力度的变化。第三,双手的断奏都是轻巧的指尖断奏,手腕手臂保持放松,让指尖能轻盈柔和地触键。第四,注意在第85—97小节与演唱的配合,钢琴伴奏在这里作为人声的回答或者演唱长音时的填充,因此要密切倾听演唱者的呼吸,能恰如其分地与之作好衔接。在第98—104小节的尾声阶段,营造的是声音逐渐消失的意境,要注意演奏时力量的控制,轻柔连贯地以最弱的力度演奏出最后一个分解和弦。

四、课堂小结

李斯特的这首艺术歌曲将诗词的诗意表现得淋漓尽致,很好地刻画出一个期待爱情的主人公形象。同时这首作品也体现出李斯特钢琴创作的特点,即发挥钢琴演奏技巧的积极作用,配合声乐旋律将音乐推向高潮。在这部作品中,钢琴部分比较困难的就是再现段,右手为分解和弦基础上的双音和弦断奏,左手为单音分解琶音断奏,这都大大增添了钢琴声部的和声音响效果,需要同学们用心练习才能达到钢琴声部与声乐部分共同表达诗意的效果。

五、作业布置

按照课堂讲授的背景知识与作品分析,完整弹奏作品,结合浪漫主义时期钢琴作品的演奏风格与技巧特点,进一步体会浪漫主义时期艺术歌曲诗和乐的结合之美。

声乐艺术指导专题教学案例(三)

课题名称:格什温歌剧咏叹调 *Summertime* 的钢琴伴奏教学

教学对象:钢琴演奏、艺术指导、音乐教育专业学生

教学目标:

(1) 通过对格什温歌剧咏叹调 *Summertime* 的学习,了解美国歌剧作品《波吉与贝丝》的音乐背景、美国作曲家格什温及其音乐创作;体会 20 世纪美国现代歌剧与以意大利正歌剧为代表的传统歌剧在音乐风格上的区别。

(2) 通过对作品钢琴伴奏部分的学习,了解爵士风格钢琴作品的演奏方法。

教学重难点:

(1) 重点:分析作品音乐素材,弹奏出作品应有的现代音乐风格。

(2) 难点:本首作品的钢琴部分主要由柱式和弦与半音阶组成,要将其与人声旋律相互支撑呼应。

（3）教学方法：讲授法、直观演示法、练习法。

教学过程：

一、知识点导入

师：现在让我们一起观看格什温这首作品 *Summertime* 的歌剧版演出视频，从音乐要素的角度来说说这个曲子有什么特点。

生：这首作品的节奏似乎比较自由，几乎没按照拍子规整演唱，旋律和伴奏听起来比较现代，速度是缓慢的，声音音色比较柔和而婉转，情绪很伤感（教师引导学生多说一些初听之感）。

师：是的，这首咏叹调名为 *Summertime*，是来自美国 20 世纪的杰出作曲家格什温的歌剧作品《波吉与贝丝》。今天这节课就让我们一起学习这首有着浓厚爵士风味的现代作品，探究一下它的曲风特点，并将他的钢琴伴奏部分弹奏出来。

二、音乐内容分析

1. 西方歌剧在 20 世纪的发展

从 1600 年诞生第一部歌剧至今，歌剧这种古老的音乐体裁已经走过了无数个春秋，从意大利正歌剧到喜歌剧，从乐剧到轻歌剧，它在作曲家的手中经历了各种变革发展。众所周知，20 世纪是一个社会和科学都发生巨变的年代，因此歌剧也势必卷入这场变革发展之中。20 世纪涌现了一批"先锋派"的作曲家，他们在探索歌剧这一体裁时，期望突破传统，追求新意。在他们的心中，歌剧已经不是传统意义上的含义，而是一种更为广泛的概念即"音乐戏剧"。与 18、19 世纪相比，20 世纪的西方歌剧，在题材的选择以及艺术表现手法上都更为多元化。有的作曲家在创作中追求表现人物内在的思想，这类作曲家创作的作品非常具有政治性、现实性、批判性倾向。例如作曲家贝尔格创作的歌剧《璐璐》，布里顿创作的《比利·巴德》都属于这一类作品。还有一部分作曲家，由于受到晚期浪漫主义"世纪末"思潮的影响，着力于音乐的表现。作品多描述病态的心理或者死亡，表现出悲观绝望的情绪。例如理查·施特劳斯的歌剧《莎乐美》。还有作曲家在科技的变革中，尝试将电子音乐、灯光特效、电影等与歌剧相融合创作，颠覆了人们对于歌剧的定义。例如勋伯格创作的《月迷皮埃罗》，约翰·凯奇创作的《戏剧小品》等。

总而言之,20世纪歌剧的这些变化,都是因为当时西方社会的动荡不安,以及科技的不断进步所引起的。两次世界大战、经济危机、恐怖威胁等,都是造成歌剧在内容、形式以及表现上发生巨大变化的原因。

2. 作品与作者介绍

(1)作曲家介绍。

格什温是20世纪美国的一位杰出的音乐家、作曲家。他出生于美国纽约的一个犹太家庭,从小就显现出音乐天赋。格什温所处的时代是美国本土爵士乐与欧洲传统古典音乐相冲突的时期,格什温作为美国的本土音乐家,他吸收欧洲古典乐技法并将它与爵士乐在作品中相融合,创作出有美国风格的音乐。格什温受雇于美国勒米克音乐公司,专门为电影插曲写配乐,创作有大量的流行歌曲。在1934年,他创作了他一生中唯一的一部歌剧《波吉与贝丝》。

(2)作品故事概要。

歌剧《波吉与贝丝》的故事发生在美国卡罗莱纳州查尔斯顿黑人区的一条鲇鱼街。某日,以捕鱼为生的当地黑人,正在唱歌跳舞以消磨夏夜时光,码头搬运工克朗带着情妇贝丝前来,克朗与渔民们发生纠纷,失手打死了罗宾之后逃走。贝丝也唯恐受到牵连,躲到了波吉的家中,与波吉生活在一起。善良的波吉替贝丝赶走了纠缠不休的克朗,使贝丝深受感动,并决定以身相许。但克朗又来纠缠贝丝,波吉一气之下杀死了他,也因此被警方逮捕。此时毒贩告诉贝丝,波吉必定难逃劫数。在绝望中,贝丝最后决定跟毒贩前往纽约。不料波吉却安然归来,且热切地盼望着跟心上人重新开始生活。波吉得知贝丝的下落后也决心不远万里去寻找真爱。

Summertime 是由黑人杰克的妻子克拉拉一边欣赏伙伴们游戏一边抱着孩子所哼唱的摇篮曲。这首作品出现在歌剧的第一幕之中,鲇鱼街的黑人们在唱歌跳舞享受着夏夜的时光。

3. 作品结构分析

作品 *Summertime* 为带再现的二部曲式结构,曲子非常短小,前奏为第1—第7小节。第一乐部为第8—第25小节,其中分为两个乐段,第一乐段分为两个乐句。一个乐句4个小节,结构非常方正,第二乐段也分为两个乐句,第二乐句有所扩张,有6个小节。第26—第46小节为第二乐部,结构基本与第一乐部一致,也分为两个乐段,最后一个乐句扩张到7个小节。该

唱段在 b 小调上呈现,曲子的速度为淳朴的小快板。作品结构如下表示:

结构	带再现的二部曲式		
乐部	前奏	A	A'
小节	1—7	8—25	26—46

4. 作品音乐术语梳理

作品谱面音乐术语是指导演绎者理解作品的重要途径,下表是对作品 *Summertime* 的音乐术语梳理。

音乐术语	含义
Allegretto semplice	淳朴的小快板
mf	中强
espressivo	有表情的
p	弱
mp	中弱
moderato	中板
pp	很弱
poco rit	稍稍渐慢
a tempo	回原速
poco animato	稍微活泼的

5. 作品的爵士乐风格

格什温的歌剧《波吉与贝丝》深刻体现了他想要将欧洲古典乐技法与爵士乐相融合创作的理念。作品中使用了独特的节奏型、即兴的和声与旋律,这都体现出其鲜明的爵士乐风格。

爵士乐是 19 世纪末 20 世纪初源于美国的一种音乐体裁。它的音乐特征主要来源于布鲁斯和拉格泰姆。爵士乐的主要特征就是作曲家创作时的"即兴性",可以体现在节奏、旋律以及和声的即兴,这是一种将非洲黑人文化与欧洲白人文化结合的音乐形式。作品 *Summertime* 的爵士风格主要有如下几点。

(1)和声与旋律的即兴化。

作品人声旋律的创作即兴感很强,主要是将和声作为基础背景并以此组织为歌曲的旋律。如谱例1,节选 *Summertime* 的第7—第11小节,旋律音主要来源于和声的分解和弦音,作者在其中增加一点经过音,将旋律重新编排组合,旋律与和声的关系密切。

▶▶谱例1:(第7—第11小节)

(2)节奏的独特性。

爵士乐的典型特征之一还来自音乐的节奏型,音乐中常常使用切分节奏、附点节奏、三连音节奏,又或者通过跨小节延音线,以此来造成音乐的摇摆、不稳定之感。作品 *Summertime* 中就大量使用了上述提到的节奏型。见谱例2、3、4:

▶▶谱例2:(附点节奏)

▶▶谱例 3：(三连音节奏)

▶▶谱例 4：(切分节奏)

三、钢琴伴奏部分教学

1. 前奏(第 1—第 7 小节)

音乐描绘的是鲇鱼街的黑人们，在夏夜唱歌跳舞享受美好时光的场景。演唱者克拉拉也在一旁面对此景，抱着孩子哼唱着这首摇篮曲。这首作品的前奏比较长，有 7 个小节，因此在前奏部分就应该通过钢琴的演奏为听众构建一个静谧又美好的夏夜之景。

前奏由 mf 中强进入，在 b 小调上呈现，左右手几乎都在弹奏 b 小调分解主和弦，弹奏时声音触键要柔和，但是要将力量送到指尖落稳每一个音。第 3 小节右手从高音区开始一个琶音下行到低音区重复弹奏一个二度旋律音程。这里要注意左右手换手时要衔接得天衣无缝，同时此处力度也有一个很小的对比，高音由弱开始到低音区慢慢增加一点力度，有一种晚风由远处而来轻拂面庞之感。低音区的二度旋律音程，由四分音符变为二分音符，最后在第 7 小节人声进入后再做一个渐慢，要注意力度和速度的把控。最后第 6—第 7 小节，右手高八度用八度琶音弹奏左手的二度音程，与其相互

呼应。第 7 小节的渐慢同时也增加了音乐的慵懒之感。渐慢要恰到好处，给予人声气口，并与下一乐句作好衔接。

▶▶谱例 5：前奏（第 1—第 7 小节）

2. 乐部学习

这首作品在创作中由于深受爵士乐风格的影响，具有鲜明的爵士风味，最典型的就是给人以即兴之感。因此在声乐演唱部分，每一位声乐演唱者的处理方法各有不同，钢琴弹奏者在自己学习声乐部分之后，还必须要多听声乐演唱者的处理，两者多沟通实践，为声乐的演唱营造一个良好的音乐支撑。

整首歌曲会给人一种自由之感，原因有很多。其一是进入人声演唱后，作品的速度提示也由淳朴的小快板变为中板，给作品增加了自由之感。另外作曲家在作品中运用了很多的跨小节延音、一音多拍、弱起的写作手法。因此钢琴伴奏的弹奏中要多听人声旋律，但也不可完全依靠人声进行。

这首作品一共由两个乐部构成，每一个乐部都分别包含四个乐句。四个乐句的音乐形象比较一致，旋律由各种看似长短自由的音符构成，每个乐句的句尾皆为时值较长的音符。

例如第 7—第 15 小节即第一、二乐句（见谱例 6），第 8—第 11 小节钢琴伴奏声部为柱式和弦进行，切不可死板数拍子，要去聆听人声的速度进行，心中有固定的拍子律动以及和声进行感，再与人声相合，做好和声填充的作用。在第 12 小节处，人声是一个延长音，而钢琴声部由四分音符和一拍三连音构成的半音阶进行组成，推动音乐进行，为下一乐句的人声出现作好预备。此处钢琴声部除了弹奏原本的节奏外还要给人声下一乐句开始留以足够的气口，并且可以做一个渐强，让乐句有一种延绵之感。

||▶▶谱例 6：第一、二乐句（第 7—第 15 小节）

后续乐句的发展中，钢琴声部的进行与第一、二乐句一致，直到最后一句（第 37—第 46 小节），左手的伴奏织体里出现了旋律，似乎与人声旋律进行呼应，同时也很好地填充了人声最后一个长达五个小节的延长音。人声消失后，钢琴的低音声部还有旋律进行，直到最后用很弱的力度结束在分解和弦之上（见谱例 7）。

||▶▶谱例 7：（第 37—第 46 小节）

作品中有很多的音乐术语,渐强、渐弱、渐慢、回原速等,在弹奏每一个乐句时要充分理解并规划好这些音乐术语,使其在每一个乐句中都得到充分体现。

这个作品的钢琴伴奏演奏需要注意和弦触键的音色要柔和浑厚,用来点缀旋律的分解八度和弦,似乎在营造星星闪烁的形象,色彩可以略微明亮(例如第6—第7小节右手,见谱例5)。左手的旋律要用歌唱性连奏,同时要很圆润流畅。踏板的使用不可过于浑浊,要起到烘托安静氛围的作用,仍要保证演奏的声音清晰。

四、课堂小结

20世纪是一个社会和科学都在发生巨变的年代,使20世纪的音乐也有着独特的风格。作曲家们纷纷在自己的创作中,突破传统,追求新意,创作出风格迥异的作品。格什温作为一名美国本土作曲家,又受到20世纪的时代冲击,也有着自己的创作风格。他吸收欧洲古典乐技法并将其与爵士乐相结合,本课的歌剧选段 Summertime 就是将古典技法与爵士乐风格融合创作的典型例子。同学们在学习20世纪的作品时,一定要先了解作品的创作时代以及作曲家的背景,这样才有助于进一步深入理解分析作品。

五、作业布置

按照课堂讲授的背景知识与作品分析,完整弹奏作品。课下学会声乐部分的演唱,进一步体会作品爵士音乐的慵懒风。

声乐艺术指导专题教学案例(四)

课题名称:中国艺术歌曲《听雨》钢琴伴奏教学

教学对象:钢琴演奏、艺术指导、音乐教育专业学生

教学目标:

(1) 通过对中国艺术歌曲《听雨》的学习,了解词曲作者所处的时代背景,理解诗词含义,体会赵元任的艺术歌曲中,语言与旋律相结合创作的特点。

（2）通过对作品的分析和演唱者的合作，总结钢琴声乐伴奏演奏的要点。

教学重难点：

（1）重点：体会中国艺术歌曲中歌唱旋律与语言相结合的特点，总结出钢琴伴奏学习中的要点步骤。

（2）难点：钢琴伴奏部分的琶音织体演奏、模仿雨滴形象的同音换指技巧。

（3）教学方法：讲授法、直观演示法、练习法。

教学过程：

一、知识点导入

教师弹奏《听雨》的前奏第 1—第 4 小节，请学生边听边思考，这段音乐有什么特点，带给你什么感受。

▶▶谱例 1：前奏（第 1—第 4 小节）

生：我听到有琶音的音型，还有像雨滴一样的同音反复。

师：刚才老师弹奏的作品为《听雨》，音乐中的同音反复，模仿的就是雨水滴滴答答下落的声音，是不是非常形象呢？这首作品是一首典型的中国诗词艺术歌曲，由我国著名的作曲家赵元任先生作曲，诗人刘半农作词。今天就让我们一起来学习一下这首动听的歌曲。

二、音乐内容分析

（一）中国艺术歌曲的发展概述

艺术歌曲是 19 世纪在欧洲盛行的一种声乐体裁，其主要特点有歌词多采用著名的诗歌，钢琴伴奏与人声旋律占有相同重要的位置，音乐表现力强，侧重于表现人物的内心世界等。艺术歌曲这一体裁影响甚广，在各个国

家都得到了发展,其中也包括中国。中国的艺术歌曲借鉴了其他国家的创作经验,从 20 世纪起就得到了快速的发展,并形成了具有中国特色的艺术歌曲风格。

中国艺术歌曲的开拓与探索可以追溯到维新运动之时,国内一批有志之士留学日本,并接触学习了西方音乐,开始对艺术歌曲这一种体裁的探索。代表人物有沈心工、李叔同等作曲家,他们在新式学堂中开设乐歌课,编写学堂乐歌。而学堂乐歌最重要的特点就是使用外国音乐作品的曲调,填上富有时代气息的歌词,形成一种新式乐歌。随着乐歌的不断发展,作曲家们也开始慢慢学习,尝试自己创编曲调抑或是利用中国流行的民间曲调进行创作。例如李叔同的《西湖》《竹马》,沈心工创作的《黄河》等,都是中国最早的、非常具有代表性的艺术歌曲作品。

到了 20 世纪 20 年代,由于连年战乱,百姓颠沛流离,中国作曲家们纷纷将音乐创作作为自己的战斗武器,积极投身于艺术歌曲的创作之中,旨在创作出具有时代特征、鼓舞人心、能引发人们思考的爱国歌曲。例如赵元任创作的《教我如何不想她》《卖布谣》以及萧友梅创作的《问》等。

新中国成立后,中国艺术歌曲更是发展迅速并显示出多样化的发展趋势。有重新为中国古诗词编曲的作品,如冼星海的《白头吟》、刘青的《越人歌》、李砚的《青玉案·元夕》等;有将各地民歌元素融于艺术歌曲创作的作品,如王洛宾的《在那遥远的地方》、罗宗贤的《岩口滴水》;也有歌颂祖国大好山河的作品,艾青作词、陆在易作曲的《我爱这土地》等。下表列举了中国艺术歌曲的代表作曲家与作品。

作曲家	作品名称
沈心工	《黄河》
	《采莲曲》
李叔同	《夕歌》
	《春游》
萧友梅	《问》
	《卿云歌》
冼星海	《卜算子》
	《忆秦娥》

(续表)

作曲家	作品名称
黄自	《玫瑰三愿》
	《思乡》
张曙	《日落西山》
青主	《大江东去》
	《我住长江头》
刘雪庵	《红豆词》
周易	《钗头凤》
陆在易	《桥》
黎英海	《枫桥夜泊》
刘聪	《鸟儿在风中歌唱》
李砚	《青玉案·元夕》
	《凤求凰》
赵元任	《教我如何不想她》
	《卖布谣》
罗宗贤	《岩口滴水》
刘霖	《忆江南》
黄永熙	《斯人何在》
陈田鹤	《春归何处》
林声翕	《秋夜》
赵季平	《静夜思》
	《关雎》

总而言之,中国艺术歌曲的发展与中国社会的发展息息相关,同时它们都具有诗画性、抒情性、文学性、民族性的特征,在人们的音乐生活中占有重要的地位。

(二)作品与作者介绍

1. 作曲家介绍

赵元任是20世纪中国杰出的文学家、语言学家、音乐家。他曾任教于美国哈佛大学、中国清华大学等学校,被誉为"中国现代语言学之父",是中国现代语言学的先驱,同时他在音乐上也有很高的造诣。在20世纪初的中国音乐作曲家中,他是优秀的代表人物之一,不仅是因为他拥有深厚的音乐

理论功底,还因为他的音乐创作态度鲜明,立足于本国的文化底蕴之上,借鉴西方音乐理论以及优秀作品,创作出有中国特色的音乐。他创作的音乐大部分为歌曲,有艺术歌曲、小调、民歌、合唱等,代表作品有《教我如何不想她》《也是微云》《卖布谣》。他创作的作品从音乐内容上看,比较符合时代特征,主要以"五四"以来的新诗为题材。

2. 词作家

刘半农是中国 20 世纪杰出的文学家、语言学家。他曾在北京大学任教,参与《新青年》杂志的编辑工作。他是新文化运动的先驱,积极投身于文学革命,反对文言文,提倡白话文。他的主要作品有《扬鞭集》《瓦釜集》《半农杂文》等。

刘半农和赵元任是一对惺惺相惜的好友,他们有着共同的抱负和理想。赵元任为刘半农的诗作谱写了大量的艺术歌曲,心意相合所以词曲相合,他们合作创作了许多优秀的歌曲。例如《听雨》《劳动歌》《海韵》《教我如何不想她》等。

(三)作品结构分析

《听雨》的曲式结构为单一部曲式,根据四句诗词可以分为四个部分。主调为降 E 大调,2/4 拍,速度为 Andante 行板。结构图式见下表:

结构	单一部曲式				
乐句	前奏	第一句	第二句	第三句	第四句
小节	1—4	5—8	9—12	13—16	17—21

三、钢琴伴奏学习

1. 作品谱面学习

弹奏作品的第一步就是全面了解整首作品的谱面,掌握乐谱中节拍、节奏、调式调性、节奏形态、音乐术语、织体结构、力度层次等相关信息。在这首作品里有以下几点需要尤为注意:

(1)熟读并理解歌词。这首作品的意境描绘需要结合对歌词的理解,歌词里的信息向我们传递出作者的思乡之情,并营造出一个春雨连绵的夜晚场景。

(2)速度。这首作品的速度为行板,行板的速度是比较缓慢而流动的,

因此,需要找到一个合适的速度,能保证演唱者气息流动的同时又能营造出音乐的安静氛围。

(3)掌握好乐句之间的呼吸。这首作品的歌词一共四句,与歌词相配合,旋律也可分为四个大乐句。但是由于作品速度缓慢,谱面上还有自由延长、渐慢等标记,很容易导致演唱者没办法一口气完成一个乐句。例如,第三句和第四句的节奏比较自由,见谱例2:

▶谱例2:(第13—第21小节)

因此钢琴伴奏在完成乐句的同时,要与演唱者充分沟通、磨合,通过钢琴声部对演唱进行恰当的补充与推动,使钢琴与人声的表达相辅相成,合二为一。

(4)注意和声色彩的转换。这首作品里的每一小节的第一个音都是双手共同演奏的分解和弦,要仔细体会这些和弦的色彩以及每个小节和弦之间的连接与和声进行。

(5)音乐术语的准确把握。音乐术语的学习可以帮助表演者进一步理解作曲家的创作意图和表达内涵。首先要理解作品中每一个术语的含义,再分乐句感受并实践。虽然这首作品里的音乐术语比较常见,但是需结合作品的音乐内容以及演唱者的气息转换来准确把握,需要经过缜密思考,反复推敲。

2. 伴奏织体理解

作品名为《听雨》，全曲用同音反复的雨滴动机来模仿雨水下落滴滴答答之声。因此在弹奏练习时节奏、声音都要均匀。琶音弹奏每个音先后出声也要均匀，不漏音，以此来塑造出雨滴之声。

3. 诗词与吟唱的理解

赵元任是所谓"诗歌不分家"，因此他创作的音乐旋律非常符合中国诗歌吟唱的特点。例如他在旋律中运用了大量的后附点，几乎都放在每一乐句的第一拍上，旋律抑扬顿挫，非常符合诗词吟诵的特点。

▶▶谱例 3：（第 5—第 12 小节）

四、课堂小结

中国艺术歌曲在 20 世纪开始蓬勃发展，随着社会的不断变迁，形成了诗画性、抒情性、文学性、民族性等特征。作曲家们在创作艺术歌曲的旋律时还结合了汉语的语音语调，例如本课学习的《听雨》就是一个典型的例子。同学们在演奏学习中国的艺术歌曲时，要围绕上述几个特点展开学习。

五、作业布置

按照课堂上总结的钢琴伴奏学习要点步骤，完整有表情地弹奏全曲，可尝试自弹自唱。

第三节 儿童钢琴启蒙教学案例

儿童钢琴教学需要根据儿童的身心发展特点选择合适的教学方法,更科学有效地培养学生的能力,为终身学习打下基础。由于儿童的形象思维能力较强,在教学中要用生动形象的语言与儿童进行沟通,或是以讲故事的形式帮助儿童理解音乐,启发学生的想象力,激发儿童的学习兴趣。另外,明确的歌词或诗歌内容更易于儿童构建起对音乐的联想,可以通过朗诵歌词或演唱的方式,帮助儿童理解音乐、表达音乐。儿童钢琴教学除了需要因材施教地选择科学的教学方法,还需要有针对性地选择更适合儿童演奏的教材。

近年来一些为儿童创作的新教材纷纷崭露头角,其中不乏十分优秀的作品,例如日本作曲家汤山昭创作的《糖果世界》、中国著名作曲家谢功成创作的《中国民歌儿童钢琴曲 30 首》等。新教材的内容更加符合当代儿童的认知,更容易使当代儿童产生共鸣。所以,除了选用那些经典的儿童钢琴教材之外,在教学中根据学生的能力加入一些新的教材,可以使钢琴教学更加与时俱进。笔者所设计的儿童钢琴启蒙教学案例就将选取这两部教材的曲目。

在儿童钢琴启蒙教学过程中,有以下几个要点:

(1)重视导入部分,因为在这一部分需要运用各种手段调动儿童的教学积极性,吸引学生进入课堂学习状态。

(2)在具体展开教学的过程中,对于作品音乐内容和创作背景的讲解固然重要,因为它会帮助儿童去理解作品,但是要注意使用儿童能理解的语言以及讲述方式,不必过于深奥。

(3)根据不同年龄阶段的儿童的认知发展水平,对于节奏形态等难点的讲解要详细并且细致,不可太过于抽象,可以结合具体图表,使学生真正地理解和掌握。

(4)重视对音乐风格、音乐作品的拓展学习,借助多媒体资源,达到提高儿童音乐素质与音乐理解能力的目的。

(5)教学内容和进度的把握上要符合儿童的实际水平,因材施教而不可盲目求快。课堂作业的布置要注重旧知识点的复习与巩固,以及课程前后的衔接性,同时要让学习任务清晰明了。

一、外国作品钢琴启蒙教学案例

外国作品钢琴启蒙教学案例(一)

课题名称：日本作曲家汤山昭钢琴曲集《糖果世界》之《奶油泡芙》的启蒙教学

教学对象：钢琴四级及以上程度的儿童

教学目标：

(1)学生通过学习该曲目能够拓宽音乐视野，理解世界文化多样性，提高音乐的理解能力。

(2)激发想象力和音乐表现能力。

(3)培养多声织体的能力，掌握圆舞曲节奏。

教学重难点：

(1)重点：调动多感官建立联系，提高音乐感知力和音乐表达能力。

(2)难点：对多层次音色的控制能力。

(3)教学方法：讲授法、演示法、参观法、练习法

教学相关资料：

1. 日本作曲家汤山昭简介

汤山昭是日本家喻户晓的作曲家，1932年出生在日本神奈川县，1951年考入东京艺术大学作曲系，师从池内友次郎，毕业后正式开始作曲事业。2001年1月就任日本童谣协会会长。他创作的《B大调钢琴三重奏》《弦乐四重奏》等作品曾在日本音乐比赛中获奖，但他的创作生涯是以创作儿童歌曲而蓬勃发展的，并在此之后不断受到电视台和出版商的邀约，创作大量儿童合唱音乐以及适合儿童或程度较浅的学琴者演奏的钢琴作品。

汤山昭十分热爱钢琴，所以他创作了大量的钢琴作品，其中大部分作品都是为儿童设计的，包括1967年创作的《儿童乐园》、1974年创作的《糖果世界》、1976年创作的《儿童的世界》、1988年创作的《孩子的宇宙》等作品。这些钢琴作品充满童趣，有许多是模仿古典主义风格的现代作品，短小精悍。在日本儿童钢琴比赛中汤山昭的作品几乎是必弹曲目，近年来越来越多中国的钢琴教育工作者开始关注到他的作品，并将这些作品应用到教学实践中。

2. 儿童钢琴曲集《糖果世界》简介

儿童钢琴曲集《糖果世界》是汤山昭最受欢迎的作品。1971年受日本放送协会(NHK)邀请开始创作,于1974年完成,并由日本全音乐出版社正式出版。这部钢琴品集在日本深受儿童和成人的喜爱,共再版142次,这对于日本作曲家的原创钢琴作品来说是一个罕见的成就。

《糖果世界》包含26首小曲,除了《终曲:蛋糕进行曲》以外每首小曲都在1—4页。其中有21首是以糖果为标题创作的,音乐语言生动形象,能够激发学生的学习兴趣。整部作品以组曲的形式创作,每五首小曲中间穿插一首间奏曲,间奏曲分别取名为《蛀牙》《变胖》《吃货》,作曲家似乎在提醒小朋友吃多糖果会长蛀牙会变胖。最后一首《终曲:蛋糕进行曲》则是将每一首小曲的主题整合在一起,糖果依次登场给听众带来丰富的音乐体验。日本钢琴家井内澄子、上田晴子、堀江真理子曾演奏这部作品并录音发行。《糖果世界》曲目表如下:

曲名	节拍	速度
序曲《传送带上的糖果》	$\frac{2}{4}$	快板
1.《奶油泡芙》	$\frac{3}{4}$	圆舞曲速度
2.《年轮蛋糕》	$\frac{2}{4}$	小快板
3.《柿种》	$\frac{2}{4}$	活泼的快板
4.《酥饼》	$\frac{2}{2}$	中板
5.《烤饼》	$\frac{4}{4}$	活泼的
间奏曲《蛀牙》	$\frac{2}{4}$	很快的快板
6.《煎饼》	$\frac{4}{4}$	小行板
7.《水果糖》	$\frac{6}{8}$	中板
8.《巧克力棒》	$\frac{4}{4}$	活泼的

（续表）

曲名	节拍	速度
9.《生日蛋糕》	$\frac{4}{4}$	行板
10.《饼干》	$\frac{4}{4}$	诙谐的
间奏曲《变胖》	变拍子	中板
11.《牛轧糖》	$\frac{4}{4}$	小行板
12.《软冰淇淋》	$\frac{4}{4}$	小快板
13.《夹心糖果》	变拍子	圆舞曲速度
14.《米饼》	$\frac{4}{4}$	快板、诙谐的
15.《糖渍栗子》	$\frac{6}{8}$	中板
间奏曲《吃货》	$\frac{4}{4}$	准确的速度
16.《金平糖》	$\frac{2}{4}$	小快板
17.《奶油布丁》	$\frac{4}{4}$	小快板
18.《爆米花》	变拍子	很快的快板
19.《嚼口香糖》	$\frac{4}{4}$	着重的
20.《甘纳豆》	$\frac{4}{4}$	小广板
21.《甜甜圈》	$\frac{4}{4}$	生动的
终曲《蛋糕进行曲》	$\frac{4}{4}$	快板、进行曲风格

3. 法国作曲家萨蒂简介

埃里克·萨蒂是法国作曲家、钢琴家。他是新古典主义的先驱,反对浪漫主义,也反对印象主义,一生都在尝试打破陈规做出改变,探求新路。

萨蒂曾经涉猎的风格及流派包括新古典主义风格、印象主义风格，以及受生活经历的影响留下的风格痕迹，如"玫瑰与十字架"音乐、"卡巴莱音乐"等。

萨蒂追求简练的风格，作品的旋律、结构均非常简洁，和声以不解决和弦为特色，在情趣上强调幽默效果。其音乐成就主要体现在钢琴作品上，他创作的钢琴音乐没有庞大的气势，也没有浓重的激情，只有简洁而平静的"白话"，然而他的钢琴作品却常冠以奇特或有讽刺意味的标题，如《几百年和一刹那》《中午的晨曦》《脱水后的胎儿》《害牙疼的猫头鹰》等。他那玩世不恭、辛辣怪诞的作风恰恰与印象主义的艺术风格大相径庭，萨蒂最具代表性的钢琴曲《3首梨形小品》就是为了答复德彪西那句"萨蒂的音乐缺乏形式"的批评而作的。萨蒂的创作对法国六人团的产生，以及约翰·凯奇等作曲家的创作都产生了影响。

4. 卡巴莱风格

卡巴莱（法语：Cabaret）是一种起源于18世纪法国的娱乐表演形式，整场演出通常包含歌舞、艳舞、话剧、杂耍等多种艺术表演形式。其表演场地主要设在夜总会或歌舞厅，表演的场所也被称为卡巴莱。卡巴莱的表演形式简单而直接，曼舞欢歌中将故事徐徐道来，向观众传递情感。

卡巴莱风格是指萨帝移居到巴黎后，在卡巴莱演奏钢琴的过程中，受到卡巴莱表演的影响而后体现出的创作风格。萨帝从1898年开始将创作中心放到了卡巴莱风格的歌曲和钢琴曲上，比如歌曲《巫师》《幽灵之歌》，钢琴曲《梦中的鱼》《我需要你》以及卡巴莱风格的管弦乐曲《盒子里的杰克》等。

5.《奶油泡芙》曲式结构图

结构	带再现的单三部曲式			
乐段	呈示部	中部	再现部	尾声
小节	1—24	25—52	53—84	85—90

教学过程：

一、知识点导入（展示泡芙，导入课程内容）

师：请你看看老师今天给你带来的点心是什么啊？你想吃吗？

生：是泡芙啊，老师，这个特别好吃！

师：在你吃掉它之前，能不能描述一下它是什么做的？味道如何呢？

生：它的味道很香甜，外面是脆脆的酥皮壳，里面是软软的奶油。

师：刚才你是用语言描述了泡芙的形象，那么假如用音乐来描述泡芙，会是什么样子呢？下面我演奏两段音乐，请你来听听看，哪一段比较像泡芙。（第一首演奏《奶油泡芙》，第二首演奏《变胖》）

生：老师，我觉得第一首听起来比较像泡芙。

师：为什么第一段比较像呢？

生：因为我感觉里面的旋律很流畅，很顺滑，让我想起泡芙里面的奶油。

师：很好，今天我们就一起来学习一下这首描述泡芙的曲子，来看看怎样用钢琴"制作"出奶油泡芙。

二、作品音乐内容讲解

1. 讲述关于奶油泡芙的历史故事，激发学习兴趣

师：关于泡芙有一段耐人寻味的浪漫故事：19世纪法国有许多农场，农场主都是当地特别有权势的人。在北部的一个大农场里，有一个农场主的女儿爱上了一名替主人放牧的小伙子，但是很快，他们甜蜜的爱情被农场主发现，农场主责令把小伙子赶出农场永远不能和女孩见面。女孩苦苦哀求父亲，最后，农场主为了刁难他们，出了一个不可能完成的难题，要他们把"牛奶装到蛋里面"。如果他们在三天内做到，就允许他们在一起，否则，小伙子将被发配到很远很远的法国南部。没想到，聪明的小伙子和姑娘在糕点房里做出了一种大家都没见过的点心——外面和鸡蛋壳一样酥脆，有着鸡蛋的色泽，而且主要的原料也是鸡蛋，里面的馅料是结了冻的牛奶。这个独特的点心赢得了农场主的认可，不得不同意女儿和小伙子成为甜蜜的夫妻，并在法国北部开了一个又一个售卖甜蜜和爱心的小店。小伙子名字的第一个发音是"泡"，姑娘名字的最后一个发音是"芙"，因此，他们发明的小点心就被取名叫"泡芙"。据说当时法国新人喜结连理时婚宴上一定要有这种甜蜜的小点心，后来流传到整个欧洲，成为下午茶必备的点心之一。

生：老师，那《奶油泡芙》这首曲子就是根据这个故事创作的吗？

师：《奶油泡芙》是日本作曲家汤山昭创作的钢琴曲集《糖果世界》中的一首作品。（参照教学相关资料，介绍作品创作背景）我们没有办法判断作

曲家是不是根据这个故事进行创作的,但是可以将这个故事带入这部作品,用音乐去诉说这个故事。下面我们来仔细听听这首作品。

2. 作品音乐风格讲解

师:有没有觉得这首乐曲的音乐风格很有特点呢? 这里老师还要给你听一首曲子,你来听听看它们是不是有相似之处。(演奏萨蒂《我需要你》,带领学生将《奶油泡芙》与萨蒂的作品《我需要你》进行比较欣赏)

生:这两首作品的速度都比较舒缓,旋律清晰优美,还很想跟着跳舞。

师:是的,这两首作品的音乐风格很类似,都是用"卡巴莱音乐风格"写作的,那么什么是"卡巴莱音乐风格"呢? 这要谈到一位著名的法国作曲家萨蒂。(参照教学相关资料,介绍萨蒂和"卡巴莱音乐风格")这两首作品的速度分别是"圆舞曲速度"(谱例1)和"中速"(谱例2),都是比较舒缓的速度。两首作品的旋律部分多为简单的音阶或分解和弦构成,伴奏部分皆为简单的柱式和弦,且每小节只使用一个和弦,听觉上给人带来轻松舒适感。另外,这两首作品都具有圆舞曲的节奏特征,采用 $\frac{3}{4}$ 拍的节拍,强调第一拍上的重音,节奏明显,这些特点配合上围绕中心音旋转的音调,便产生跳舞时的旋转感。

▶▶谱例1:汤山昭《奶油泡芙》(第1—第8小节)

▶▶谱例 2：萨蒂《我需要你》（第 1—第 13 小节）

三、钢琴演奏教学

师：听过了这首曲子以后，是不是很想用钢琴来演奏它呢？这首曲子还是有很多难点需要我们去把握，下面听老师边演奏边讲解一下难点。

1. 呈示部（第 1—第 24 小节）

第一句（第 1—第 8 小节）是一个 2＋2＋4 的乐句，演奏右手旋律部分时，不能过高地抬高手指，需要贴键演奏让音与音之间尽量连在一起。左手重复演奏同一个和弦时，中间尽量不要离开琴键，避免破坏右手旋律的连贯性。踏板不宜过多，在每小节的第二拍踩下 1/3，第三拍松开（见谱例 1）。

第二个乐句（第 9—第 16 小节），在演奏左手的分解和弦时需要将每两个小节弹成一个呼吸，手臂的重量落在 5 指和弦低音上，另外两个和弦音指尖轻轻带过，然后再将手臂重量从 5 指转移到 4 指，勾勒出低音隐藏的旋律。使用切分踏板，每小节换一次，可使用全踏板（见谱例 3）。

▶▶谱例 3：《奶油泡芙》（第 9—第 16 小节）

第三个乐句(17—24 小节),演奏时注意右手变为 2 拍子的律动,需按照谱面标记的小连线进行处理,使用半踏板,在每小节第一拍踩下,第二拍松开(见谱例 4)。

▶▶谱例 4:《奶油泡芙》(第 17—第 24 小节)

2. 中部(第 25—第 52 小节)

在演奏中部第一个乐句(第 25—第 32 小节)的外声部时,手要像泡芙的外壳一样饱满,同时音色也要演奏得更加立体,而演奏内声部则只需要用指尖轻轻弹奏,要像藏在中间的奶油一样轻盈丝滑(谱例 5)。

▶▶谱例 5:《奶油泡芙》(第 25—第 32 小节)

中部第二个乐句(第 33—第 44 小节)是根据乐句(第 9—第 16 小节)发展而来,乐句扩充至 12 小节,气息更长,演奏时需要更加连贯。第三个乐句(第 45—第 52 小节)则是由乐句(第 17—第 24 小节)发展而来,这里增加了许多装饰性音符,需要演奏得清晰、均匀(增加第 33—第 44 小节、第 45—第 52 小节谱例)。

▶▶谱例6:《奶油泡芙》(第33—第52小节)

3. 再现部(第53—第84)小节和尾声(第85—第90小节)

再现部的材料全部来自前两部分,但织体层次更加丰富,例如第61—第68小节这个乐句的材料来自第9—第16小节,但是在上方增加入了一个声部,演奏时需要将上方旋律突出。另外还加入了大量装饰性音符,例如第69—第76小节,演奏时需要抓住旋律的主干音,同时还需用指尖触键保证每个音符的清晰表达,在此将音乐情绪推向高潮。第85—第90小节尾声的出现有出其不意的效果,突然出现的力度增强,由很流畅的一个上行音阶乐句导向了坚定、欢快的结尾。这里要注意音乐情绪的转折,尾声的演奏要果断清晰(见谱例7)。

▶谱例 7:《奶油泡芙》(第 53—第 90 小节)

4. 演奏要点

师:从整体上来讲,这首作品的演奏还需要注意以下几个方面的把握:

(1) 这首作品使用的是圆舞曲节奏,在演奏时需要突出每小节的第一拍,但不能过于死板,需要在流畅连贯的前提下体会三拍子的律动。

(2) 对于较难掌握的节奏如切分节奏、附点节奏,要先通过打拍子、唱谱等方式逐个攻破,然后再准确演奏。

（3）保持音需要演奏足够的时值,不能受到中声部的影响而过早离开琴键,在此基础上表现出不同声部的层次感。

（4）注重力度层次的表达,首先是不同声部的力度区分。其次,整首作品从宏观上需要根据音乐情感所需来控制力度层次的推进。

（5）不同奏法所塑造出的音乐形象是不同的,为了准确表达作品中塑造的音乐形象,必须清晰演奏出连奏与断奏。

（6）音乐术语表格如下:

音乐术语	含义
Tempo di Valse	圆舞曲速度
crescendo	渐强
dim.	渐弱
simile	同样,同上
espress	有表情的、有表现力的
dolce	温柔的、柔和的

四、课堂小结

本节课从儿童喜爱的食物入手,有效地激发了学生的学习兴趣。利用食物让学生对所演奏的作品有更直观的感受,帮助学生理解和表达音乐。通过这首作品的学习,带领学生对作曲家萨蒂,以及他的创作风格有了进一步认识,拓宽了学生的音乐视野。

五、作业布置

（1）聆听《奶油泡芙》以及儿童钢琴曲集《糖果世界》。

（2）先分手演奏《奶油泡芙》,熟练之后再双手合奏。

外国作品钢琴启蒙教学案例（二）

课题名称:日本作曲家汤山昭钢琴曲集《糖果世界》之《变胖》的启蒙教学

教学对象：钢琴四级及以上程度的儿童

教学目标：

（1）通过本节课的学习丰富情感体验，培养良好的审美情趣和积极乐观的生活态度，促进身心的健康发展。

（2）感受爵士音乐风格，增强学生对音乐形态及其音乐风格的认知和体验。

（3）掌握变拍子、"摇摆节奏"及复合节奏。

教学重难点：

（1）重点：爵士音乐风格把握及其演奏。

（2）难点：$\frac{4}{4}$ 拍与 $\frac{12}{8}$ 拍的节拍转换。

（3）教学方法：讲授法、直观演示法、练习法。

教学相关资料：

1. 爵士乐简介

爵士乐起源于美国黑人音乐，它具有粗犷的节奏特征，讲究即兴的演奏风格和强烈的切分音，在乐器配合上常用萨克斯管、单簧管、小号、长号、小提琴等演奏旋律，用钢琴、低音提琴、吉他、班卓、鼓等作为节奏性的伴奏乐器。1915 年，美国出现了爵士乐队，然后便以飞快的速度风靡全世界。在这以前，还没有任何一种音乐，以如此迅猛的速度传遍世界各地。随着爵士乐的兴起与发展，它的风格被许多音乐家所吸收，并运用到音乐创作中。例如美国著名作曲家科普兰、格什温等都在创作中不同程度地运用了爵士音乐的形式和风格，并留下了许多经典爵士钢琴作品。

2. 复合节奏及其概念

复合节奏也被称为复节奏，对于复合节奏有两种解释：一种是指在一个整体节拍中分出多个分节拍，比如说一个 6 拍的作品，一般来说我们是以 3＋3 的方式表现，即"强—弱—弱＋次强—弱—弱"的方式表现，而复合节奏可以将 6 拍拆分成 4＋2，也就是"强—弱—次强—弱＋强—弱"，同理一个 9 拍的作品就可以拆分成 4＋2＋3、3＋3＋1＋2 等形式。另一种就是双手交错拍子的复合节奏，就是指在同一小节中双手分别演奏二拍和三拍，或者四拍和三拍等不一致的节奏，即所谓的"二对三""三对四"节奏，虽然没有变换拍号，但是打破了原有固定的节奏感，使音乐的起伏变化更加丰富。

3.《变胖》曲式结构图

结构	单二部曲式	
乐段	A 段	B 段
小节	1—14	15—20

教学过程：

一、知识点导入

师：你有没有在动物园见过大象呢？

生：有。

师：那请你描述一下大象的样子好吗？

生：大象的身体很大很大，有很粗的腿，长长的鼻子，走起路来很慢。

师：说得很好，大象因为身体庞大而笨拙，所以走起路来会很缓慢沉重，那假如，我们吃了很多东西，是不是会越来越胖，像大象一样呢？那走起路来会是怎样的呢？

生：是的，很胖的人走起路来也会像大象一样，动作很慢，脚步很重。

师：下面听老师演奏一个片段，你听听像不像模仿胖子的步伐呢？

（演奏谱例 1 左手走路低音的片段）

▶谱例1：《变胖》（第 1—第 5 小节）

二、教学难点讲解

1.“走路低音”及爵士乐

师：这段很有特点的音乐节奏形态被称为走路低音（walking bass），这是爵士乐作品里常见的一种节奏形态，其节奏特点是由时值均匀的节拍构成，并同时有一个延长的低音音符，形成了稳定的节奏感，类似人在行走时的步伐。爵士乐是兴起于20世纪的一种现代音乐风格。（参照教学相关资料）

2. 节奏、节拍难点讲解

师:现在我们试试由你来演奏这个句子的左手,老师演奏右手,我们一起演奏(见谱例1,学生演奏左手的"走路低音"部分,教师演奏右手)。

师:你能否说说看,这段音乐加上了右手以后有什么新的变化呢?

生:这段音乐变得丰富了很多,听起来变得不那么稳定了,有点摇摇晃晃的感觉。

师:是的,因为右手的节奏形态开始变得不均匀,再和左手稳定的走路低音配合在一起,音乐发生了奇妙的变化。

生:老师,我们一起演奏时,您演奏的部分里有些节拍和节奏我有点听不太懂,您能为我讲讲吗?

师:好的,这首作品右手部分的节奏较为复杂,因为出现很多三连音及其变形,并通过连线制造出切分节奏,造成重音的改变,产生了一种"摇摆感"。这种"摇摆感"正是爵士音乐风格的基础。

在第1、第2小节里,我们可以先按照每一拍数成三小拍的方式演奏,如图所示:

在第3、第4小节里,四分音符三连音,我们可以把这个小节以二分音符一拍来打拍子,如图所示:

从第15小节开始节拍变为$\frac{12}{8}$拍,首先我们按照八分音符一拍来划分节奏,熟练之后,可以以三个八分音符一拍,把这个小节划分为四拍,这样一来,就可以和前面的$\frac{4}{4}$拍节奏一致了,同时在第18小节开始数拍子也就变

得容易掌握了。如图所示：

生：老师，现在我能看懂右手的节奏了，可是该如何和左手合在一起呢？

师：不要着急，这个首先需要你把右手的单手演奏得非常熟练，并且理解和左手的对位关系以后才能开始合在一起，但是我现在可以先告诉你该如何练习它们之间的对位。

3. 复合节奏讲解

师：首先我们需要先将右手复杂的节奏型逐一攻克。例如第一小节出现的两个三连音的变化形态，并且在中间使用同音连线构成了切分节奏。练习时可以先将中间的同音连线去掉，将每组三连音的节奏唱准确，然后将左手的四分音符加入，通过左手弹、嘴巴唱节奏的方式找到左右手的对应关系，为合手演奏打好基础，在此基础上唱节奏时弱化第二拍的第一个长音，将中间的连线加上。如图所示：

第3—第4小节右手出现三连音，当它们与均匀的四分音符结合时就会出现"复合节奏"，也就是我们常说的"三对四""三对二"节奏。我们可以看到右手部分是三个四分音符组成的三连音的重复，左手则是均匀的四分音符，两只手对应形成"三对二"的复合节奏。在 $\frac{4}{4}$ 拍中，先将四分音符都缩小成八分音符，即右手在一拍中演奏三个音，左手在一拍中演奏两个音，将每一拍拆成6个单位，则右手每个音占两个单位，左手每个音占三个单位，这样慢速练习找准左右手的对应关系，熟练后将时值放大一倍即可。如图所示：

三、钢琴演奏教学

师：当我们理解了这首曲子的节奏型和复合节拍之后，我们可以开始着手演奏它，在演奏的时候，每一个段落都有一些要点：

1. 第一段（第1—第14小节）

第一段出现大量连续的和弦，演奏时手臂的重量要沉下来不能抬肩膀，手腕一定要放松，同时手掌要支撑好，确保力量能够传递到指尖。另外要注意重音的表达，这是爵士音乐风格的关键（参见谱例2）。

谱例2：《变胖》（第1—第14小节）

2. 第二段(第 15—第 20 小节)

第一段使用的是 $\frac{4}{4}$ 拍,从第二段(第 15 小节)开始换成了 $\frac{12}{8}$ 拍,并在谱子上标记了一个四分附点音符等于一个四分音符,即需要我们在转换到 $\frac{12}{8}$ 拍时保持速度不变的前提下,以在 $\frac{4}{4}$ 拍中演奏一个四分音符的时间内,来演奏 $\frac{12}{8}$ 拍的一个四分附点(即三个八分)音符,这时就可以转换到 $\frac{12}{8}$ 拍的节奏中。

第二段出现了织体厚重的和弦,但是需要演奏得十分安静,这就需要使用指腹触键,并且注意控制慢下键速度,尽量演奏出轻柔的音色(见谱例 3)。

▶▶ 谱例 3:《变胖》(第 15—第 20 小节)

整体上来讲,这首作品的演奏还需要注意下面几个方面的把握:

(1) 连续的和弦需要演奏得十分整齐,同时手指力度的分配需突出外声部。另外,重音的表达也十分重要。

(2) 每小节左手部分的第一个音都是四拍子的长音,需要靠手臂的重量和手掌的支撑将其保持完整的四拍。

(3) 全曲多次出现多声部织体,注意指法的分配,多尝试分声部练习。

(4) 力度的表达对于音乐形象的塑造至关重要,《变胖》这首作品的力度层次十分丰富,需要对音乐力度的变化进行整体布局同时保持听觉敏锐,

表现力度的对比和变化。

（5）踏板的使用除了可以以谱面的标记作为依据以外,还需要在演奏时仔细聆听声音效果,对踏板的使用进行细微的调整,从而获得更好的音响效果。

四、课堂小结

本节课包含的知识点较多,内容丰富,培养了学生演奏时面对不同节拍的转换能力,有效地提高了学生的音乐审美能力和音乐感知力,认识和体验爵士音乐风格是本节课的重点。

五、作业布置

（1）聆听爵士风格作品德彪西的《小黑人》和《变胖》,体会爵士乐灵活多变的节奏感。

（2）在乐谱上根据今天所学的内容划上相应的标记,学习划分节奏,然后开始分手演奏。

（3）分析 $\frac{4}{4}$ 拍与 $\frac{12}{8}$ 拍的关系,用打拍子读节奏的方式练习两个拍子之间的转换,将两个部分整合在一起。

（4）复习《奶油泡芙》。

二、中国作品钢琴启蒙教学案例

中国作品钢琴启蒙教学案例（一）

课题名称:谢功成《中国民歌儿童钢琴曲 30 首》之《半音阶练习曲》的启蒙教学

教学对象:钢琴三级及以上程度的儿童

教学目标:

（1）激发儿童对民族音乐的兴趣,增长对少数民族、民俗文化的见识,感知新疆哈萨克族的民歌特点,激发他们对民族音乐的喜爱之情。

（2）提高半音阶、同音换指、连奏的演奏技巧,增强演奏中国民族风格作品的能力。

（3）锻炼左、右手的独立性以及协调性,同时拓展儿童复调音乐的思维

能力。

教学重难点：

(1) 重点：感知哈萨克族民族音乐风格，了解哈萨克族音乐文化。

(2) 难点：对比式复调织体的把握；不同力度层次对情绪的有效表达。

(3) 教学方法：讲授法、示范法、对比法

教学相关资料：

我国著名的作曲家、理论家、音乐教育家谢功成先生为了让中国儿童在学习钢琴的初始阶段，就能接触到一些我国民间的音乐，从小培养他们对民族音乐的兴趣，因此根据儿童的生理、心理特点，创作了一部在音乐内容上和演奏技术上都能够为儿童所接受和理解的中国风格曲集《中国民歌儿童钢琴曲 30 首》。《半音阶练习》《悠悠调》均选自该曲集中。《半音阶练习》是一首以新疆民歌《我的同伴》为素材进行创作的钢琴小曲，作曲家直接将这首作品的技术训练内容作为曲目的标题，旋律轻快活泼，好似两个小朋友在一起跳舞，新疆音乐风格鲜明；《悠悠调》是一首由民歌《摇篮曲》改编而来的钢琴小曲，曲调优美抒情，节奏律动轻缓，细腻地勾画了一幅母亲哄婴儿入睡的动人画面。

教学过程：

一、知识点导入

师：我们先一起听一首好听的歌曲（弹唱《掀起你的盖头来》），你能听出来它是来自哪个地区的民歌吗？

生：老师，这首歌曲好像是新疆的民歌，听起来很熟悉。

师：很好，你回答得很正确，这首歌曲就是维吾尔族的民歌（展示维吾尔族的服饰图片，给学生讲解关于维吾尔族的故事，通过声图并茂的方式使学生更快地进入民族音乐氛围，以此引入根据新疆民歌《我的同伴》改编的民歌钢琴曲《半音阶练习》的教学）。

师：今天我们要学习的一首作品，它的曲调也来源于新疆民歌，请你先听老师演奏一遍，再谈谈你的感受。

（演奏作品《半音阶练习曲》，在演奏时特意突出曲调中半音阶的部分）

生：老师，我听到了刚才歌曲的旋律，但好像同时还有一个半音阶的旋律。

师：很好，这首作品里确实有半音阶的旋律，现在请你打开乐谱，把半音

阶的旋律拿铅笔圈出来。

生：好的。

师：这首作品里从头至尾都有半音阶的乐句，正因如此，这首乐曲的名称叫作《半音阶练习》，下面我们来进一步学习它。

二、半音阶演奏学习

师：首先，请你试试演奏刚才圈出来的半音阶乐句，请注意一定按照指法演奏。

生：演奏半音阶乐句。

▶▶谱例：《半音阶练习》

半音阶练习

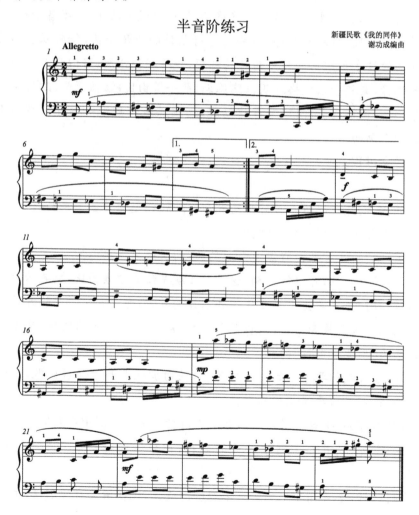

师:很好,在演奏半音阶时我们的手腕要跟着音阶的走向移动,手腕不要因为转指过多晃动,手指贴键连奏。(示范)

师:下面请你演奏一下剩下的乐句。

生:(演奏半音阶以外的乐句)

三、对比式复调的理解

师:在演奏过程中,有没有发现一个有趣的问题,半音阶的旋律一会儿在左手,一会儿在右手上,你觉得它的出现有没有什么规律呢?

生:第一段半音阶乐句是由左手演奏的,第二段双手交替演奏半音阶乐句,第三段半音阶乐句全部是由右手演奏。

师:回答得很好,这就是对比式复调,我们可以用下图来总结一下。

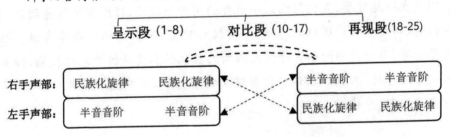

这是很常见的一种复调作品形式,以后一定还会碰到类似的作品。

四、分辨声部层次

师:现在请听老师把两部分的旋律加在一起演奏两遍,请辨别一下这两遍有什么不同。(示范演奏两遍,第一遍突出半音阶旋律,第二遍突出歌曲旋律)

生:第一遍演奏半音阶的旋律声音大,有点听不清楚歌曲声部的旋律。第二遍歌曲声部的旋律很清晰。老师,为什么这个曲子会有两条旋律线呢?

师:这是一首复调作品,在这首作品里,双手演奏的两个声部不再是旋律和伴奏的关系,而是对比性的旋律。那你觉得哪一遍更好听呢?

生:我觉得第二遍更好听,因为歌曲的旋律性更强,半音阶的部分听起来比较像是一条伴奏的旋律。

师:老师刚才两次演奏的节奏和音高都没有变化,是完全按照乐谱演奏的,你觉得第二遍好听很多,是因为我尽量控制住了半音阶声部,突出民族

化旋律的声部,这个可以通过控制下键速度来实现,下键速度越慢越容易演奏出弱力度。同时,遇到同音换指的时候手腕要保持松弛,利用手臂的重量演奏,手指站稳,就可以演奏出声音统一、连贯的旋律。

五、作品演奏分析

《半音阶练习》为 a 和声小调,小快板,曲式结构为对比性带再现的三段曲式,展开段进行了"模仿式卡农"的处理,再现段与呈示段相比,还做了"声部交换"的复调式处理。这种对比式复调织体的手法具有"结构对位"的特点,意在让学生在民族化旋律和半音音阶的交织中,感知新疆民歌的旋律特点,同时巩固"半音阶"的演奏技术。

左、右手的旋律线条仿佛代表两种不同的音乐形象,像两个不同个性的小朋友在一起玩耍,互相影响。一声部的同音换指处,提醒学生注意指法问题;触键则需想象成拨弦的感觉,手腕轻巧放松,弹出来的声音要有颗粒性并且干净;另一声部的半音阶对大拇指的独立性和灵活性要求比较高,弹奏时要始终保持"立"的状态,主动触键及提前转位,黑白键的衔接要紧凑,声音要求均匀、平稳。

六、课堂小结

这节课的重点和难点是对于复调作品的演奏,首先学习辨识声部,再演奏出声部之间的层次,用对比和探究的学习方式可以让学生印象深刻,并且易于理解。课下需要通过反复的演奏实践来掌握复调作品的演奏。

七、作业布置

(1)选取《哈农钢琴练指法》等手指技巧教材里的半音阶基本练习,掌握半音阶演奏技巧。

(2)用连奏方式边弹边唱分手练习《半音阶练习》。

(3)双手合奏,突出具有民族风格的旋律声部,使作品的两个声部层次分明。

中国作品钢琴启蒙教学案例(二)

课题名称:谢功成《中国民歌儿童钢琴曲30首》之《悠悠调》的启蒙教学

教学对象:钢琴三级及以上程度的儿童

教学目标:

(1) 激发儿童对中国民族音乐的兴趣,感知汉族民歌的特点,提高音乐审美能力。

(2) 通过学习这首作品,提高演奏歌唱性旋律的能力。

(3) 提高对钢琴声音力度的控制能力。

教学重难点:

(1) 重点:感知摇篮曲的音乐风格特点。

(2) 难点:乐句表现与旋律塑造。

(3) 教学方法:讲授法、示范法、对比法。

教学过程:

一、知识点导入

播放民歌《摇篮曲》的视频,使学生通过视觉和听觉在头脑中形成鲜明的音乐形象,融入到情境中,充分感知此曲的音乐风格。

师:你知道吗? 很多小朋友只要听着摇篮曲就会安静地进入梦乡,也许你小时候就是听着妈妈唱的摇篮曲入睡的。让我们来听一首安静的摇篮曲怀念一下妈妈的怀抱吧。(播放音乐)

生:这首歌让我想到了小时候,妈妈会让我睡在摇篮里然后轻轻摇晃哄我入睡。

师:是的,我们接下来要弹的《悠悠调》就是根据我们刚才所听的《摇篮曲》而改编的。

二、情景营造(通过故事激发学生的想象力,引导学生在脑海中构成画面)

师:这首作品也是选自上节课我们学习的谢功成爷爷创作的《中国民歌儿童钢琴曲30首》(回顾上节课内容)。我们从谱子上可以看到这首作品多采用分解和弦的织体,营造出柔和朦胧的音乐效果。另外"pp—p—mp—mf—mp—p—pp"的对称性力度布局,让老师想到一个画面:夜幕降临

（pp），妈妈想带着宝宝一起入睡，一边轻声吟唱着摇篮曲（p），一边轻柔地拍拍小宝宝（mp），可是小宝宝似乎毫无睡意，越来越闹腾（mf），妈妈还是耐心地安抚小宝宝（mp），小宝宝终于慢慢安静地入睡了（p），夜深了，一切都安静下来了（pp）。这个画面能够帮助我更好地表达这首作品，你也可以和老师一样发挥想象力，构思一个符合这首作品的画面。

▶▶谱例：谢功成《悠悠调》

悠悠调
摇篮曲

<div align="right">东北满族民歌
谢功成编曲</div>

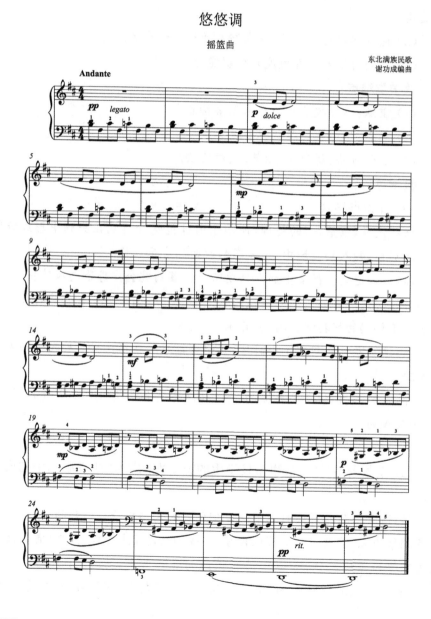

三、旋律与织体分析

师："月儿明,风儿静,树叶遮窗棂。"就像朗读这句歌词一样,我们在演奏时也需要注意右手的旋律声部的"断句"。按照谱面标记的连线划分乐句,连线之间注意呼吸(示范),请你来试着演奏一次。

生:(略。)

师:很好,如果在演奏之前先朗读一遍歌词,我们会发现《悠悠调》的旋律与朗读时的音调十分契合,在演奏时我们可以根据朗读的音调来塑造旋律。

(引导学生自主找到声部对调,并进行分手练习。)

师:这首作品的伴奏织体有哪几种?

生:两种。

师:很好,我们可以看到左手从第1小节开始一直持续的伴奏织体在第19小节突然改变了,你可以从19小节开始唱一下左手的音符吗?(学生演唱)

生:原来是这首歌曲的旋律啊,从19小节开始左手开始演奏旋律了。

师:太棒了,那你再来看一下右手是不是变成了伴奏?

生:是的,这里右手的伴奏部分音符还变少了。

师:没错,这里的织体变薄、力度变弱,就好像孩子逐渐入睡后,只剩下夜的寂静了。

四、作品演奏分析

《悠悠调》为D宫五声调式,行板,曲式结构为展开中段带再现的三段曲式。这首《悠悠调》还有一个小标题"摇篮曲","摇篮曲"原是母亲在摇篮旁为使婴儿安静入睡而唱的歌曲,后来逐渐发展成为一种音乐体裁。

这首作品的曲式结构如下图所示:

结构	带再现的三段曲式			
乐段	引子	A	B	A
小节	1—2	3—10	11—18	19—28

引子部分(第1—第2小节)的伴奏音型模仿摇篮摆动的徐缓律动,具有钢琴化的催眠效果,贯穿全曲,奠定了安静的基调。在演奏时,速度要缓慢,力度要轻,连奏慢触键,不要强调重音,律动要整齐,以表现摇篮轻慢摇曳的特点;第3小节出现了抒情优美的主旋律,要带有歌唱性,注意每一乐句之间的呼吸、换气,触键细腻,音色轻柔。在创作上作曲家没有忽视左手的训练设计,左手要演奏均匀,略微突出隐伏声部的旋律线条。再现段中保持了"声部交换"的复调式写法,左、右手依次充当了伴奏声部及旋律声部,双手同等重要。这一首对于训练初级阶段水平的儿童控制音色的能力和感知音乐情绪变化都很有帮助。曲目中的临时升降号较多,在演奏时要细心。

五、作业布置

(1)复习上节课学习内容《半音阶练习》。

(2)分声部练习《悠悠调》的旋律声部、伴奏声部,控制伴奏声部的力度,体会旋律声部的乐句划分。

(3)双手合奏,同时注意作品演奏力度的变化、音乐情景和氛围的塑造。

六、教学总结

《中国民歌儿童钢琴曲30首》是作曲家谢功成为儿童所作的一套钢琴曲集,其中所包含的30首作品,素材均来源于我国民歌,谢功成在尊重原民歌音乐形式的基础上,运用钢琴曲这一体裁,为其重新赋予了新的生命力。该套曲集作为儿童钢琴教学的补充教材,对激发儿童钢琴学习的兴趣、树立儿童民族音乐观念、发展儿童音乐审美能力、提高儿童演奏水平都很有帮助。

在教学中,要多运用启发式的教学方法,结合多媒体和生动的教学语言,去培养儿童渴求知识的欲望、独立思考的思维能力、艺术想象力和创造力。学生对于改编后的民歌钢琴小曲,在乐句歌唱性的表达上还不够,教师要多强调用"手腕"呼吸的方式表现乐句,带着学生多唱乐句,感受民歌风格。连奏,不只是简单地把音符按顺序演奏出来,而是要将轻快、优美的旋律用手指诉说出来,一气呵成,这样才能赋予作品灵魂。教师还要把技巧的教学与乐曲的形象及生动的内容相结合,尽量避免让儿童在钢琴学习中感

到枯燥、无味。儿童的潜力无穷，一定要启发他们多听多看和独立思考，鼓励他们要勇于表达自己在艺术处理上的想法，再予以适当的引导。

身为中国钢琴教师的我们有义务，更有责任去把那些鲜为人知的优秀中国钢琴作品发扬光大。在深刻透彻地对作品进行研究的基础上，根据儿童心理特征，采取适当的教育方法，不断调整，不断摸索，灵活机动，因势利导，从最大程度上发挥这些优秀作品的独到之处，这样才能收获更好的教学效果，让孩子们在民族音乐当中快乐学习。

结语　钢琴教学与社会音乐文化构建

　　在钢琴教学发展过程中,中外专家学者对人才培养问题的讨论持续了几个世纪之久,在西方,例如纽曼、洪堡、雅斯贝尔斯等理性主义哲学家主要持有的观点就是教育要注重培育全面发展的"完人",即具有素质,身心健全,和谐发展之人;另外还有范海斯、科尔等哲学家,他们在教育目的上偏向实用主义,将教育当作一种工具,以此来塑造出专业优秀的从业人员;而在东方,我国著名教育学家蔡元培先生则认为教育是为了培养一种"完全之人格",需要学生德智体美劳全面发展,不仅有健康的体魄,还要有专业的素养,不能顾此失彼。

　　时光荏苒,教育者与学者们对于教育培养目的的看法也随着时代的更替不断地更新改变。学习教材的编定、课程内容的设置、教学方法的确定、课程目标的编制等教学中最基本的因素背后,都体现着一个时代、一个民族的文化价值取向,这就说明了钢琴教学一个重要的特性为文化性,钢琴教学不仅仅是简单的教授具有难度的钢琴演奏技法和死板僵硬的理论知识,这些技法和知识只是一种手段,音乐真正要传递的是一种心灵的感动,是绵延不绝、经久不衰的文化,这才是其真正意义所在。

　　钢琴课程的本质就是音乐文化历经岁月洗礼的过程,经过时间验证为科学的、有价值的理论知识和演奏技巧被专家学者系统地集合在一起,通过教学以及实践来展现出课程内容以及教学所要达到的目标。然而,在钢琴教学与实践的过程中,势必受到社会文化环境、政治生活、地域文化差异等因素的制约与影响,出现某些背离原有人才培养目的,甚至音乐文化价值取向发生偏离的情况。对于钢琴教学文化实践现状进行审视,有利于我们在钢琴教学中以正确的文化价值观作为引领,构建健康的社会音乐文化环境。

　　笔者结合对钢琴教学与社会音乐文化融合性的研究，以及对中国钢琴教学发展历程的总结回顾，对当今高校钢琴教学展开探索，期望能为中国钢琴教学与社会音乐文化构建提出一孔之见，书中尚存不足与片面之处，祈望各位同仁学者指正。

参考文献

书籍著作类

[1] 卞萌. 中国钢琴文化之形成与发展[M]. 卞善艺, 译. 北京: 华乐出版社, 1996.

[2] 吴晓娜, 王健. 钢琴音乐文化[M]. 武汉: 武汉大学出版社, 2011.

[3] 罗小平, 黄虹. 音乐心理学[M]. 上海: 上海音乐学院出版社, 2008.

[4] 赵晓生. 钢琴演奏之道[M]. 上海: 上海世界图书出版公司, 1999.

[5] 汪毓和. 中国近现代音乐史[M]. 北京: 人民音乐出版社, 2002.

[6] 张纯, 王红. 中国当代钢琴名曲集[M]. 郑州: 河南文艺出版社, 2000.

[7] 施咏. 中国人民音乐审美心理概论[M]. 上海: 上海音乐出版社, 2008.

[8] 代百生. 中国钢琴音乐研究[M]. 上海: 上海音乐学院出版社, 2014.

[9] 刘再生. 中国古代音乐史简述[M]. 北京: 人民音乐出版社, 1989.12.

[10] 张友瑜. 中国双钢琴作品选[M]. 长沙: 湖南文艺出版社, 2006.

[11] 邹向平. 中国当代钢琴曲选 1980 年以后[M]. 北京: 中央音乐学院出版社, 2006.

[12] 陈婷. 钢琴教育理论与方法[M]. 北京: 中国书籍出版社, 2019.

[13] 郑晓丹. 中国钢琴教育发展史研究[M]. 长春: 吉林大学出版社, 2019.

[14] 童道锦, 王秦雁. 黄安伦钢琴作品选[M]. 上海: 上海音乐出版社, 2010.

[15] 王思佳. 高校音乐教育专业钢琴教学法系统研究[M]. 北京: 中国书籍出版社, 2023.

[16] 于海明. 高校钢琴与美育教学研究[M]. 北京: 新华出版社, 2021.

[17] 王毓. 高师钢琴教育的多元化探索与实践[M]. 北京: 中国书籍出版社, 2019.

[18] 詹艺虹. 钢琴教学与实践[M]. 广州: 世界图书出版广东有限公司, 2013.

[19] 谢功成. 中国民歌儿童钢琴曲 30 首[M]. 北京: 华乐出版社, 1997.

[20] 朱工一, 等. 高等音乐院校钢琴教学曲选 正谱本 第 2 集 俄罗斯、苏联作品

[M].北京:音乐出版社,1962.

[21] 勃拉姆斯(J.Brahms).高等音乐院校钢琴教学练习曲选 正谱本 第 1 集 勃拉姆斯五十一首钢琴练习[M].北京:音乐出版社,1962.

[22] 童道锦,王秦雁.桑桐钢琴作品选[M].上海:上海音乐出版社,2010.

[23] 童道锦,王秦雁.杜鸣心钢琴作品选[M].上海:上海音乐出版社,2010.

[24] 童道锦,王秦雁.朱践耳钢琴作品选[M].上海:上海音乐出版社,2010.

[25] 童道锦,王秦雁.汪立三钢琴作品选[M].上海:上海音乐出版社,2013.

[26] 童道锦,王秦雁.丁善德钢琴作品选[M].上海:上海音乐出版社,2013.

[27] 童道锦,王秦雁.崔世光钢琴作品选[M].上海:上海音乐出版社,2010.

[28] 童道锦,王秦雁.陈培勋钢琴作品选 乐谱[M].上海:上海音乐出版社,2010.

[29] 童道锦,王秦雁.储望华钢琴作品选 乐谱[M].上海:上海音乐出版社,2010.

论文期刊类

[1] 韩忠岭.核心素养教改背景下高校音乐教育课程群问题与改革对策 [J].中国音乐教育,2020(1):30-35.

[2] 王卓欣.浅谈 20 世纪音乐的风格及特点 [J].戏剧之家,2019(10):73.

[3] 李瑾.乐谱、乐人、乐音、乐事——杨韵琳再谈"中国钢琴独奏作品百年经典"(下) [J].钢琴艺术,2018(8):48-50.

[4] 郝建平."洋为中用""中为中用"与"中为洋用"——《中国钢琴独奏作品百年经典》评述 [J].人民音乐,2018 (7):75-77.

[5] 梁茂春.边沿的钢琴 钢琴的边沿——评《中国钢琴独奏作品百年经典(1913~2013)》及其他 [J].音乐艺术(上海音乐学院学报),2016(4):6-13+4.

[6] 范晓荣,王珮玉.综合类高校钢琴专业人才培养研究 [J].黄河之声,2016(22):29-30.

[7] 周铭孙.中国钢琴历史的音响画卷 [J].钢琴艺术,2016 (7):52-54.

[8] 姜宇,辛涛,刘霞,等.基于核心素养的教育改革实践途径与策略[J].中国教育学刊,2016 (6):29-32+73.

[9] 资利萍.音乐教育德育功能实现的课程论审视 [J].中国教育学刊,2013 (7):70-73.

[10] 阎冰.对中国钢琴艺术的文化认识与思考 [J].乐府新声(沈阳音乐学院学报),2012,30(4):279-282.

[11] 钱生械.浅谈钢琴作品中复合节奏的认知与练习方法——以肖邦《幻想即兴曲》为例 [J].音乐天地,2012 (10):48-52.

[12] 谢霜.高校音乐教育与音乐审美研究 [J].渤海大学学报(哲学社会科学版), 2012,34(5):108-111.

[13] 刘昕.浅谈高校音乐教育的作用和意义 [J].南昌教育学院学报,2011,26 (10):52+58.

[14] 周为民.中国钢琴教育的历史与发展 [J].中国音乐,2010(2):144-150.

[15] 代百生.中国钢琴音乐与跨文化音乐教育 [J].中国音乐,2010(1):227-230.

[16] 王俊.高校普适性音乐教育"以审美为核心"的美学选择与目标实现 [J].中国音乐,2009(2):180-183.

[17] 李茜.浅析莫扎特钢琴作品的风格及演奏特点 [J].泰安教育学院学报岱宗学刊,2007(4):73-75.

[18] 黄因.高校钢琴教学方式拓展的思考与实践 [J].音乐研究,2007(1):125-127.

[19] 顾笑瑜.简析中国钢琴音乐发展轨迹 [J].安阳师范学院学报,2005(3):90-92.

[20] 夏云.中国钢琴改编曲中装饰音的特殊形态及教学 [J].黄钟(中国.武汉音乐学院学报),2003(S1):59-65.

[21] 高进.钢琴教育与创造性思维能力的培养 [J].黄钟(中国.武汉音乐学院学报),2003(1):89-92.

[22] 黄岑.中国早期的钢琴教育机构及钢琴人物 [J].乐府新声(沈阳音乐学院学报),2001(4):48-54.

[23] 周海宏.对部分钢琴演奏心理操作技能的研究(下) [J].中央音乐学院学报,1993(2):56-68.

[24] 吕东.美国音乐发展史简介 [J].乐府新声(沈阳音乐学院学报),1987(1):43-46.

[25] 钟启泉.基于核心素养的课程发展:挑战与课题 [J].全球教育展望,2016,45(1):3-25.

[26] 李济彤.浅析中国艺术歌曲的民族性音乐元素 [J].艺术教育,2016(1):103.

[27] 屠欣.中国钢琴改编曲的发展[D].北京:中国音乐学院,2015.

[28] 高宏宇.音乐审美教育的理论和实践[D].呼和浩特:内蒙古大学,2013.

[29] 李思图.二十世纪中国钢琴教学理论发展研究[D].哈尔滨:哈尔滨师范大学,2017.

[30] 丁阳.唐诗题材中国钢琴作品研究[D].曲阜:曲阜师范大学,2020.

[31] 李杰. 高校音乐教育过程当中审美教育的意义与思考 [J]. 黄河之声，2015 (18)：41 - 42.

[32] 范乐佳. "三全育人"背景下湖南高校"课程思政"示范课程教学现状及优化策略研究[D]. 长沙：湖南科技大学，2021.

[33] 刘博文. 新中国成立后中国本土儿童钢琴启蒙教材的发展与演变[D]. 徐州：江苏师范大学，2021.

[34] 李名强，杨韵琳，巢志珏等.《中国钢琴独奏作品百年经典(1913—2013)》序言 [J]. 钢琴艺术，2015 (11)：51 - 53.

[35] 胡艺. 谢功成《中国民歌儿童钢琴曲 30 首》的音乐特征及教学应用研究[D]. 武汉：武汉音乐学院，2020.

[36] 赵云. 文化视域中的中国当代钢琴教育[D]. 上海：华东师范大学，2010.

[37] 李思图. 二十世纪中国钢琴教学理论发展研究[D]. 哈尔滨：哈尔滨师范大学，2017.

[38] 孙慧. 中国 20 世纪钢琴教材历史的发展研究[D]. 青岛：青岛大学，2018.

[39] 朱天一. 现代音乐教育课程群的构建研究[D]. 大连：辽宁师范大学，2014.

[40] 马达. 二十世纪中国学校音乐教育发展研究[D]. 福州：福建师范大学，2001.

索　引